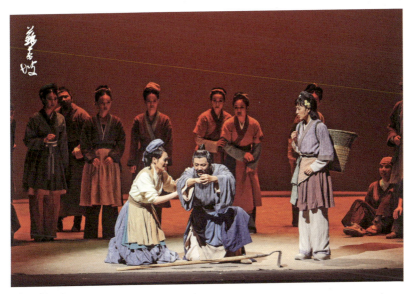

图1

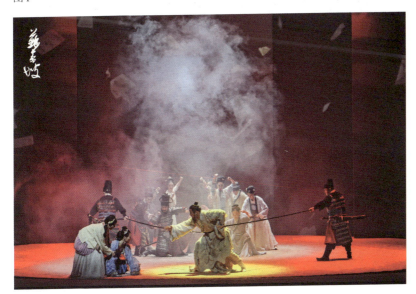

图2

图3

图4

图 5

图 6

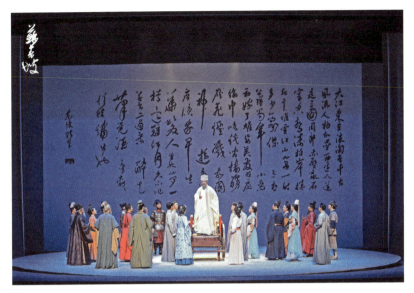

图7

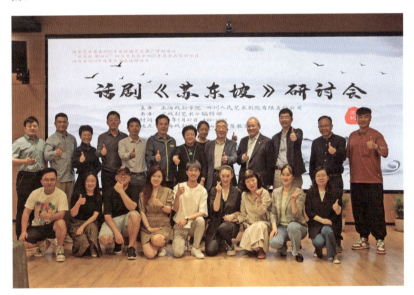

图8

图9

图10

图1—7《苏东坡》剧照，图8—10《苏东坡》研讨会照片，由《苏东坡》剧组提供

上海戏剧学院
中国话剧研究中心 ◎ 编

戏剧评论

| 第四辑 |

华东师范大学出版社
·上海·

图书在版编目(CIP)数据

戏剧评论. 第四辑 / 上海戏剧学院中国话剧研究中心编. -- 上海 : 华东师范大学出版社, 2024. -- ISBN 978-7-5760-5519-1

I . J805.2-53

中国国家版本馆CIP数据核字第2024SF5750号

戏剧评论（第四辑）

编　　者　上海戏剧学院中国话剧研究中心
策划编辑　王　焰　许　静
责任编辑　乔　健　梁慧敏
特约审读　徐思思
责任校对　李琳琳
装帧设计　卢晓红

出版发行　华东师范大学出版社
社　　址　上海市中山北路3663号　邮编 200062
网　　址　www.ecnupress.com.cn
电　　话　021-60821666　行政传真 021-62572105
客服电话　021-62865537　门市（邮购）电话 021-62869887
地　　址　上海市中山北路3663号华东师范大学校内先锋路口
网　　店　http://hdsdcbs.tmall.com

印　刷　者　苏州工业园区美柯乐制版印务有限责任公司
开　　本　890毫米×1240毫米　1/32
印　　张　8.25
插　　页　3
字　　数　204千字
版　　次　2024年12月第1版
印　　次　2024年12月第1次
书　　号　ISBN 978-7-5760-5519-1
定　　价　58.00元

出 版 人　王　焰

（如发现本版图书有印订质量问题，请寄回本社客服中心调换或电话021-62865537联系）

《戏剧评论》编委

杨 扬　丁罗男　汤逸佩　陈 军　计 敏　翟月琴
郭晨子　胡志毅　宋宝珍　吕效平　彭 涛　徐 健

目 录

圆桌会议 — 1

有关"苏东坡"的当代舞台展现
　　——上海戏剧学院举办《苏东坡》研讨会　　2

《白鹿原》专题 — 49

杨　扬　论陈忠实的《白鹿原》及其舞台剧改编　　50
朱一田　评话剧《白鹿原》的两个演出版本　　79

青年创作平台专题 — 93

陈　恬　主持人语　　94
郭晨子　构特别
　　——YOUNG剧场GOAT构特别青年剧展"在场单元"
　　观后　　96

| 张　杭 | 声嚣六年记 | 108 |
| 韩　菁 | "泛华千面"：多元包容的青年华语编剧竞赛如何可能？ | 122 |

剧评人专栏·徐健　　　　143

徐　健	犹抱琵琶半遮面 ——2023年中国话剧述评	144
徐　健	时代肖像背后的人文情怀 ——评话剧《家客》	164
徐　健	漫漫长夜里的"掌灯人" ——第12届波兰克拉科夫神曲戏剧节观察	172
胡一峰	戏剧评论的信念、视野与力量 ——我读徐健	180

外国戏剧评论　　　　189

| 胡纹馨 | 激活自决历史，定位行动者困境：评米洛·劳《安提戈涅在亚马逊》 | 190 |
| 傅令博 | 莎剧的当代景观
——评伊沃·凡·霍夫《罗马悲剧》 | 208 |

中国话剧评论 — 221

孙晓星	"后茶馆"时代继续先锋的可能性：对《茶馆》不同演出版本的分析 222
陈健昊	《最后晚餐》："杀"还是"不杀"的正义性问题 234
陶易赟	当代影像剧场的创新与偏离 ——从叶锦添版话剧《倾城之恋》的影像运用谈起 243

圆桌会议

有关"苏东坡"的当代舞台展现

——上海戏剧学院举办《苏东坡》研讨会

2023年5月25日、26日,姚远编剧、查丽芳执导的话剧《苏东坡》在东方艺术中心演出,引起一定的反响。5月27日上午9点,来自上海的近20位专家围绕该剧在上海戏剧学院华山路智慧教室展开热议。本次会议由上海戏剧学院和四川人民艺术剧院有限责任公司主办、《戏剧艺术》编辑部承办,由上海戏剧学院副院长杨扬教授主持。

杨扬(上海戏剧学院副院长、教授、评论家):各位尊敬的来宾,非常高兴大家聚会在上海戏剧学院,这是学校新建的智慧教室。今天有幸在这里举行话剧研讨会,研讨的对象是四川人民艺术剧院的话剧《苏东坡》。

罗鸿亮(四川人民艺术剧院党委书记、院长):上海的各位专家、各位老师好!

四川人民艺术剧院与上海戏剧学院很有渊源——都江堰城市推广语"问道青城山,拜水都江堰"就是上戏老院长余秋雨先生在2002年到都江堰参观访问以后,为我们提炼出的这么一句城市推广语,让我们很受用。

两年前，四川人艺与北京九维文化公司合作，把茅盾文学奖获奖小说、四川作家阿来的《尘埃落定》改编为话剧，成功地搬上了舞台。我们曾经在2021年在上戏举办了一次研讨会，今年8月至9月还要做一轮关于这个剧目的打磨提升，我们会把研讨会的意见、建议融进去。

这次我们的话剧《苏东坡》参加上海国际艺术节的展演活动，在做计划的时候我就设想在上戏再次举办一次研讨会。

话剧《苏东坡》是在2018年初立在舞台上的，经过两轮巡演共计50多场演出。2022年秋季，四川人艺大胆尝试创新性转化优秀文艺作品，创造性发展，在成都历史文化街区文书坊实现了话剧《苏东坡》的驻场演出。驻场演出与苏东坡的家乡、出生地眉山三苏祠做联动，让周末看完话剧驻场演出的观众和游客能乘坐景区之间开通的大巴车到三苏祠访问，观眉山水街夜景以后再返回成都。经过半年的实践，"戏剧+旅游"目前势头很好。

2022年6月，习近平总书记到眉山，在三苏祠讲到如何传承和弘扬中华优秀传统文化。总书记讲，"一滴水可以见太阳，一个三苏祠可以看出我们中华文化的博大精深。我们说要坚定文化自信，中国有'三苏'，这就是一个重要例证"。总书记还讲到家风、家教、家训，他说要对中华优秀传统文化进行挖掘和阐发，要善于从中华优秀传统文化中汲取思想精华和道德精髓。总书记的这番话给我们去年下半年打磨提升《苏东坡》2022版以很大的启示。

今年元月，《苏东坡》2022版在成都再度亮相，演出现场效果很好，成都的观众们给予了很高的评价。此次上海站巡演，四川人艺希望借助于今天的研讨会，听到专家们的真知灼见，为我们下一步提升把脉支招。

今年6月8日是习近平总书记考察四川一周年，这次全国巡演也可

以说是向总书记的汇报、向全国观众的汇报。所以四川人艺非常重视这轮巡演，全体剧组成员都在自觉或不自觉地加压。这部戏的编剧姚远、导演查丽芳、舞美设计韩生等几位主创表示，将借助于研讨会把《苏东坡》打造成为在国内话剧舞台上立得住、留得下、传得开的经典之作。同时，我们也想把话剧《苏东坡》作为四川话剧界备战下一届中国艺术节的选项。

最后，再次谢谢杨扬副院长、李伟馆长（主任）及上戏各位老师为研讨会提供了一个很好的环境，祝研讨会圆满成功！

陈东（上海大学海派研究中心主任）：我还在看我那天发的朋友圈，刚才罗鸿亮书记说汶川抗震救灾期间我去了三回。第一回是带着黄豆豆和宋怀强；第二次带了廖昌永和两个团，一个外国团，一个国际艺术界分会场，在山底下搭了一个台；第三次是李长春同志看都江堰版的杂技秀《时空之旅》，让我印象很深。去年和前年好像是红色剧目非常多，今年开始历史剧非常多，一部接一部。

昨天下午我与上海大学国际交流学院很多学生分享海派文艺，提问的有阿塞拜疆、乍得、乌克兰、美国等外国留学生，其中有两个问题比较尖锐。第一个问题是中国现在越来越趋近第一大国，你们与美国赛跑是怎么想的？如果你们成为了第一大国，对我们这些国家怎么看？问的人是墨西哥人。我回答说，就像奥林匹克精神，谁是第一名并不重要，重要的是我们在共同奔跑。他们就很开心，很多留学生说你这个回答还是蛮好的。

第二个问题我记得好像是阿塞拜疆的一个留学生提的。讲到话剧起源的时候，他说我们从日本学话剧，让我说说看中国传统艺术怎么和当下戏剧样式结合以及未来怎么办。很多人知道中国传统文化很好，那

现在优秀的东西怎么传下去？我说戏剧就是当中的一部分，包括讲苏东坡的。我说优秀的中国传统文化肯定是不排斥外来文化的，我们不忘本来，吸收外来，面向未来。这三个"来"就可以概括我们中国艺术所承接的，也就是形容一部戏的九个字——"站得住，传得开，留得下"。

如果你创作的是艺术品，你肯定要打磨。昨天碰到李伯男导演，他最近导的是歌剧《李清照》。就像前几年红色剧目像雨后春笋一样，现在历史剧题材比较多的背景下，苏东坡肯定是其中一个大家。苏东坡兄弟也是值得我们描写的。他的豪放词体现了个人坎坷与家国的情怀。我很喜欢剧中比较走心的二夫人，苏东坡对陪了他很久的使唤丫头最后叫了一声夫人，蛮震撼的。那个小桥段蛮走心的，是剧中比较暖心的部分。

话剧用这样的方式，把苏东坡一生的故事讲完了。它是怎么样的一个故事？我在朋友圈中说，他位及太师，离宰相一步之遥，登得这么高又被外放发配，颠沛流离，直至人生末端还是一路豪放。他要修桥，要渡人渡己，其中的豪放体现得淋漓尽致。他的家国关怀有几个拐点，包括太后挽留、小人得志，剧情高潮迭起。三个帮腔、说书人串戏等导演手法，包括舞美都是很棒的。古代文人的胆气、豪气、底气、武气都充分体现了出来，包括道具的设置——一会一个人，一会一只船，犟驴脾气体现王安石的性情等，这些都是可圈可点的。

待会儿听各位行家里手来把脉，李清照如果是婉约词，苏东坡就是豪放词。对照豪放词的时候我觉得够了，这方面挺好的。提一点小建议，大家可以七嘴八舌，但最后要一锤定音。大家可以有千条万条意见，但自己要有主见。一个说书人在右下场门，一个帮腔和一个司鼓在上场门，两边同时说戏的时候，说书人是不是太多了，让人有点跳戏，演员一出来就让观众跳戏。下场人的戏份是不是可以通过台词、

字幕一带而过，就不那么水。不然一会儿要唱司鼓，我看很多场帮腔是为了换场台上转道具，说书人是在讲剧情，是不是可以中和一下，不要那么多次下场门出来。

如果再紧凑一点，再浓缩一点，或者下场门这个角色可要可不要的话，通过帮腔可以说清楚，甚至再浓缩，出场次数不要那么多，可能会对整个戏的结构和观感（观众感受）有点帮助。

丁罗男（上海戏剧学院教授）：首先感谢四川人艺为我们带来了又一台好戏。上次看了《尘埃落定》，也开过座谈会，记忆犹新，那个戏也很有特色。从当年的《死水微澜》，到《尘埃落定》，再到今天这个写出身眉山的大文豪的《苏东坡》，看来川艺有一个非常好的传统，就是关注自己地域文化的表达和传播。在这点上，你们走在地方性话剧院团的前面，为我们树立了很好的榜样。上海好像就有一个王安忆的《长恨歌》被改编成话剧，算是比较好的保留剧目，在传承地域文化方面我们应该向四川人艺学习，这是我的第一个感受。

把中国人家喻户晓的大文学家苏东坡搬上舞台，能够演到这个程度，确实非常难得。这个题材不是很好写的，因为苏东坡一生的内容太丰富了，他曾经当过官，有很多政绩，光写怎么治西湖，怎么为黄州、惠州、儋州这些地方老百姓做好事，就可以排一部戏了。当然这个不是他的重点，人们最看重他的还是在文学方面的贡献，特别是在一生坎坷、颠沛流离之中，他还能写出那么伟大的诗文作品。编剧姚远在谈创作构思时说，剧名所以称作《苏东坡》，就是写"苏轼是怎样成为苏东坡的"，这个想法很好，抓住了重点。戏选择了他的后半生，从乌台诗案开始遭遇的一系列事情，升升降降，高的时候位居三品，最后又被贬谪到海南岛，恰恰是这种大起大落的人生状态，让"学而

优则仕"的苏轼渐渐变成了苏东坡；因诗获罪，却愈发舍弃不了诗，而且越写越好！统治阶级对他的排挤、贬谪，不仅没有压垮他，反而将他推向了平民百姓，"练"就了他乐观旷达的性格与诗风。这样，苏东坡一生的特点也凸显出来了。

整部作品从构思到舞台体现也有四川的特色，帮腔也好，加上司鼓也好，导演查丽芳也是花了不少功夫的。查导向来重视舞台艺术的民族化，我们在当年名噪一时的《死水微澜》中就体会到了那种民族的、有四川地域特色的风格。《苏东坡》中加入"串场人"角色，一方面起到了类似说书的作用，一方面又可以随时加以评述，形式更加活泼，加强了全剧幽默、诙谐的风格。他既可以进戏，与苏东坡有所交集；又可以灵活出戏，相当自由，这种方式现在也比较受观众认可。但是有了这样的串场人，再加帮腔感觉有点重叠了，能不能将两者的分工更明确一点，串场人主要是串联作用，有述有评；而帮腔主要是渲染气氛，要抒情特别是表达人物的内心。为了避免视觉上与串场人"冲突"，我倒是建议把帮腔放到幕后去，而且有时候可用几个人来唱，现在总是一个人唱，略显单薄。

总之，从剧本到舞台表导演、布景设计，看得出来整部剧经过这两年的打磨还是相当不错的。希望这个戏搞得更好，打磨成精品，成为四川人艺的保留剧目，下面讲点我个人感觉不足的地方和修改建议，供你们参考。

首先，从戏的结构来讲，虽然是写他的后半生，从乌台诗案开始，被抓去坐牢到外放至黄州、惠州、儋州，直到他去世，前后20年左右的时间，这也是他生命中最曲折、最有戏剧性的一段，内容十分丰富，发生的事情非常多，史料、传说也很多。然而，我看完戏后总归有点不满足。舞台上交代了那么多事情，反而使人物形象模糊了。历史剧

的写作历来有争论，我的观点是，历史剧毕竟主要不是写某个人的历史，而是历史中的某个人——有内心活动的"人"。以前大家也知道苏东坡历经坎坷，又非常豪爽，那今天舞台上再看《苏东坡》到底看什么？这点还不是太突出和集中。有些地方其实可以稍微略一点，虽然是真实的事情和人物。比如开头苏被押到京城受审那场戏，完全可以像后面的接连升职、差官宣谕圣旨一样，简单带过（这样形式上还有一种意味深长的前后对照效果），交代一下背景就行了。因为观众不会对李定、王珪之流的诬陷感兴趣，他们想知道此时此刻的苏东坡是怎么想、怎么做的。现在我们只看到他被关在囚笼里动弹不得，没有了"戏"。我看到有个材料上写道，苏东坡在牢里知道自己难逃一死，向一个善良的狱卒要了笔墨写下两首"绝命诗"，但他没交给天天给自己送饭的儿子，而是交给狱卒，请他转交兄弟苏辙，为什么呢？因为他知道如果交给儿子，"绝命诗"只能留在家中了，而狱卒拿了诗必然会上交"审查"，接着诗就会传开去，很可能传到比较赏识自己的神宗皇帝手中。果然，苏东坡的这招自救妙计奏效了。如果审判囚笼里的苏东坡，变成了牢房里的苏东坡设计自救，这场戏是否更能让观众看到一个临危不乱、珍惜生命的苏东坡了呢？

这个戏总的来说人物、事件还是多了一点，无关紧要的能否简略，让围绕主要人物的戏更多一些，叙事线条更集中和简洁一些。要深入地描写人物，无非是加强人物性格、内心情感的戏，比如牵涉到他在友情、兄弟之情、夫妻之情，还有与流放地的老百姓的感情等方面，目前戏里表现得还不够充分与动人。

比如说他与王安石这条线，之前两人在政治上是对头，一个要变法，一个反对，今天写戏并不需要判断到底谁对谁错，这里面很复杂，让历史学家去评判。我们的任务是塑造活生生的艺术形象。王安石也

是一个大人物，这两个人的关系很有意思。欧阳修曾想过培养王安石为接班人，当文坛的领袖，但王安石对政治更感兴趣，想变法，所以做了宰相，盟主就落到苏轼头上了。他们两位政见不同，但作为正派的儒家文人、志存高远的知识分子，那种惺惺相惜、心灵相通却是很感人的。尽管王安石以前也说过他的坏话，关键时刻还是帮他脱了罪。历史本身已经给出了证明，那就是两人的金陵之会。这让我想到《哥本哈根》这个戏，丹麦的波尔与德国的海森堡，是多年亦师亦友的两位物理学家，不得已在第二次世界大战期间分别为盟国与法西斯德国服务——研发原子弹。然而当战争快结束的时候，他们居然在哥本哈根有一次秘密会见，谁都不知道他们见面的原因与谈话内容，史称"哥本哈根之谜"，英国剧作家为此写了一部很棒的戏。历史上苏东坡得到"平反"离开黄州返回京都途中，也特地绕道去南京看望已经告老还乡的王安石，这应该是一场非常好的戏，但我看了觉得有点失望。这两个人原先是对立的，那么多年没有联系，他突然去看王安石，你说还会再讨论关于改革变法的事吗？不会，至少不会像戏里处理的那样。史载两个人是赏花饮酒，赋诗唱和，还互相搀扶着踏上钟山小径。他们肯定是谈别的，谈诗词文章、星宿天象、修身养性，甚至于谈如何钓鱼、做红烧肉……王安石还说这里有个地方环境不错，你搬过来咱俩住在一起做邻居。最后王安石问他到底来干吗，东坡才说来向他致谢的，这辈子不会忘记关键时刻王安石为他说话。"君子和而不同"，那种欲说还休的感觉、那种相逢一笑泯恩仇的氛围，多么有感染力！他们不但相互和解，而且都是跟自己和解了，这是有契诃夫韵味的一场戏，可惜现在有个"第三者"在场，还让王安石套了个"驴身"，插科打诨，味道都变了。

还有一条线就是章惇，他原先是苏的一个朋友，但此人人品就差

了。"小人同而不和",他就喜欢拉帮结派,光想着自己的利益,是个精致的利己主义者。文人与文人不一样,有正直正派的,也有自私自利的,达不到目的就翻脸不认人。这两条线相互交织、对比,能够映衬出苏东坡的胸襟与为人。

朝云这个人物也很重要,但由于笔墨比较分散,她的形象得不到足够的刻画。苏轼一生有三位夫人,"十年生死两茫茫"写的是对早逝的结发妻子王弗的思念,戏里主要表现续弦夫人王闰之与姬妾王朝云。闰之经常出场,但没有戏;朝云大多陪同夫人出来,也没有戏,最后倒在苏东坡怀里去世之前,东坡动情地喊了她一声"夫人!"这场戏还是感人的,但前面对朝云的形象缺乏铺垫,到这里观众还达不到"泪点"。其实关于她与苏东坡关系的史料还是有的,比如,说苏东坡"一肚子不合时宜"的就是朝云,当时酒足饭饱的苏东坡哈哈大笑:"知我者,朝云也!"为什么不把这个场面穿插进去?哪怕是让苏东坡回忆出来也行啊!朝云对苏轼的感情是纯真的,甘愿跟着他颠沛流离,赶也赶不走,这些只需稍用一两个场面、细节点染一下,两个人物形象都有了。

这是第一个感受:主要人物的形象,尤其是苏东坡的内心世界刻画要加强。

第二个感受是全剧的表现风格问题。一般来说,历史剧、传记剧的整体风格要根据主人公的个性风格而定,比如法家商鞅的锐意改革、诗人杜甫的忧国忧民,用现实主义风格就比较合适。表现苏东坡这样的豪放派、乐观旷达的文人,编导如果太过拘泥于写实,效果就不一定好了。这么一个大文豪,应该"戏如其人",多用一些浪漫、写意的编导手法,可是整个戏连一场梦境或幻想的戏都没有!比如,苏东坡到黄州后写了他一生的顶峰之作《念奴娇·赤壁怀古》和前后《赤壁赋》,现在处理成剧终时,天幕上打出"大江东去……",演员集体朗

诵，效果很一般了。如果处理成东坡弥留之际，忽然出现了幻觉——遥想当年与朋友一起游览赤壁的场景，引出"大江东去"的词句，那种豪迈气势就在特定的戏剧情境中油然而生，全剧的情感高潮也就起来了。布景天幕上也不用打字，把在船上仰视赤壁的景象，用动态镜头（宋画风格更好）放上去，这是多好的画面！

姚远有一句话概括得非常好，苏东坡"把生命中的苦涩消化成了诗意"。而戏剧家的任务是更好地把东坡文章中的诗意，转化成舞台上的诗情画意。现在我们能看到的还是太少。再举个例子，苏东坡的那首《定风波》——"莫听穿林打叶声，何妨吟啸且徐行……"大家都是耳熟能详的，其实也是他一首重要的代表作，尤其"一蓑烟雨任平生"一句，简直就是他人生态度的形象化概括。这种日常生活小景和诗人的哲理感悟，能不能在舞台上写意地、浪漫地加以表现呢？路上忽遇大雨，众人觉得狼狈，也许是朝云，取出一件蓑衣给他兜上，而东坡走着走着就把蓑衣一甩，仰天大笑，任凭雨水淋下，这才是苏东坡！历史上的文人被贬谪的很多，他们往往会在诗词中用一个浓缩了的象征性意象，表达自己的感受。韩愈的"云横秦岭家何在，雪拥蓝关马不前"是悲怆之情，白居易的"江州司马青衫湿"是伤感之情，而苏东坡的"一蓑烟雨任平生"就是豪迈之情。所以诗情与画意不是让角色读几句诗文就行，而要用戏剧情境和场面细节外化出来。前面讲到的苏王金陵相会，历史上不会记载那么详细，这需要艺术家进行发挥，重点的史实有据可考，具体的场面细节可以虚构，这是没有问题的。表现苏东坡的形象，舞台上怎么少得了想象、梦境、幻觉之类的场面？不然编导所设想的那个爱开玩笑、幽默诙谐的苏东坡也没法表现啊。甚至于喝醉酒也可以搞一场戏。历史上的大文豪哪个不喝酒？不喝酒怎么写诗？搞一场喝醉以后"胡说八道"的戏，多好！我

就期待这种场面,相信今天观众也不会喜欢看非常"写实"的、"经得起历史考证"的《苏东坡》,而一定爱看浪漫、写意、"戏如其人"的《苏东坡》。

以上是我的两点意见,也算是胡说八道了,不对之处,还望海涵。谢谢!

毛时安(中国评论家协会原副主席,著名评论家):首先祝贺演出成功!我看戏太多了,特别容易审美疲劳。那天我看《苏东坡》有点疲倦,看到后来目不转睛,直至结束。看戏首先靠的是直觉和感性。

我深受中国古典诗歌熏陶。年轻时喜欢李白"长风破浪会有时,直挂云帆济沧海""天生我材必有用,千金散尽还复来"的意气风发,总想着像李白一样有一天能够咸鱼翻身。经历很多人生曲折坎坷以后,从李白走向了苏东坡,我觉得苏东坡更加适合中国的读书人、文化人。从乌台诗案开始,一步步超凡脱俗,进入飘飘欲仙的境界。还有就是杜甫,我年轻的时候认为他一天到晚愁眉苦脸、唉声叹气的,今天对杜甫也有新的理解。"白头搔更短,浑欲不胜簪。"这句诗一点不惊人,不到年纪不会体会到诗中的意味。诗歌的理解需要过程。

对《苏东坡》,只要是一个中国人,都会有一种特殊的心理期待,想看看你怎么写苏东坡。这对演员也好,对戏剧也好,对舞台呈现也好,都是一种巨大的挑战,大家都有非常强烈的期待和要求。稍微不当心,《苏东坡》就演得砸锅。真的不敢期待,也不敢想象,舞台上的苏东坡长什么样子。看四川人艺的《苏东坡》让人有一股特别的亲切感。《苏东坡》来自苏东坡的老家,四川!不期而遇,我们在剧场看到了《苏东坡》有点奇奇怪怪的呈现。编剧姚远、导演查丽芳,他们与我一样都是年逾古稀。两个年逾古稀的老人居然在近一千年前的伟

大文学家苏东坡那里擦出了青春的火花。他们没有按照传统的、古典的、写实主义的路子去创作《苏东坡》。他们用了中国化或者四川化的布莱希特的方式打开苏东坡的人生和精神世界。川剧帮腔的抒发,说书人的自由评点、穿插,庭审中奸人的插科打诨,所产生的"间离效果",让我们能有更理性的可能去打量苏东坡。用布莱希特方式呈现出来,对编剧也好,对舞台也好,是相对比较讨巧的写法,可以进进出出。如果完全用写实的手法,吃力不讨好。

话剧《苏东坡》给人一点轻喜剧的味道,一点小漫画的味道,或者一点小小的嘻哈色彩。这个苏东坡与我们想象中"诗仙"苏东坡形象不一样。你也不能说他不是苏东坡,他还是苏东坡。他们找到了一个特殊的样式,特殊的风格切入苏东坡。有时会觉得,我们这代人老得过气了,姚远过气了,查丽芳过气了。没想到他们两个老人合伙搞了一个时代青春版的《苏东坡》,精神可嘉!还真的没有过气!

南京大学中文系,有程千帆先生引领,对唐诗宋词有着极其扎实的研究。编剧姚远得天独厚,一定研究借鉴了这些成果,经过查导的创排,他们把苏东坡人生中从乌台诗案开始的重要的曲折经历都在舞台上展现出来了。这种方式既有好处,也有缺点。好处是格调很清新,叙事结构相对自由而灵活,避免了平铺直叙的呆板和冗长。但保留形式的同时,怎样让观众更深地进入、探究——注意,不是体验——苏东坡的内心。从苏轼到苏东坡,实际上话剧《苏东坡》想让我们看到,一个人,特别是一个读书人、文化人的心灵是怎样摆脱枷锁的禁锢,怎样挣脱枷锁的,在"苟活"中显示生命不凡的亮色。轼,他父亲苏老泉怕儿子闯祸,要给他一根车前的"横档",套一个"枷锁";而坡,赋予了他回归大地泥土的朴素的自由。怎么样从轼到坡,是姚远想做的事情,这个事情还没有理想化地完成。

苏东坡在黄州写了两件大的作品,一件是散文《赤壁赋》,散发着飘飘乎、羽化而登仙的出世意念;一件是词《念奴娇·赤壁怀古》,壮怀激烈。他的内心有一种错位和纠结:一面要出世,一面还残存着"书剑报国"的豪情壮志。怎么样用一种喜剧化的方式,揭示他到黄州的时候对仕途还没有完全死心,他在死心和死灰复燃之间有一种摇摆。

文人知识分子怎么样走出人生困境?他那么有才华想做事,也在有限的任期上为黎民苍生做了事。他和李白不太一样。李白有时候为了做事,有点奴颜婢膝,苏东坡是没有的。这些在话剧《苏东坡》面上有一点,但内心世界丰富的展现还不够。中国传统文人、士大夫面对人生困境和西方传统文人、知识分子面对困境不同的地方,在于苏东坡在貌似"苟活"的人生中,活出自由的生命的意义,透出了生命的亮色。西方知识分子,就像写传记的茨威格,最后很容易走向死亡之路。中国的传统文人很少有,除了屈原,其中是东西方文化对待人生困境、对待英雄主义的不同态度。这个戏要写出一种东西方文化,读书人不同的道路和境界。80年代初我就写过《艺术境界和人生哲学》。话剧的形式要轻巧和俏皮,内容要深刻和深沉,这对姚远和查丽芳是一个很大的挑战。

其次是具体处理,朝云最后的出场对苏东坡形象有细小的伤害。苏东坡为朝云之死,老泪纵横写过《西江月·绿毛幺凤》;也写过"十年生死两茫茫"的词章,他对妻子也是有深厚感情的。怎么理解苏东坡的感情经历,我觉得结尾略显厚此薄彼。这当中是要补一笔的。不管是不是苏东坡,男人和女人是一样的,感情最脆弱的时候,往往是女性或者男性进入对方心灵的最佳时刻。最后好像已经进入尾声了,又兴师动众来了一段很长的姜唐佐兴拜师戏,是不是需要这样?章惇最后与苏东坡的尽释前怨,于情于理皆悖。

怎么用好布莱希特的间离性效果把内心想法表达出来,剧本、导演、演员要有明确的艺术和美学指向。舞台处理,现在既有进进出出的串场人,又有不时飘过的帮腔。如果处理不好,会显得很违和。要么唱得稍微带劲,要么不要唱,现在的处理有一点尴尬。帮腔要再思考一下,哪里唱,哪里不唱,唱多长,现在差不多都是两三句,一道汤,好像并没有达到理想的效果。

这个戏非常有格调和追求,目前格调和追求还有点夹生,没有做到浑然一体。现在80分左右,要把这个戏再往前推一推。这是一部比较有意思的戏,大家心目中都有一个苏东坡,看诗词文赋的苏东坡和看舞台上的苏东坡还是不一样的。我们期待一个舞台上的苏东坡。这是一个新的写法,也是比较讨巧的写法。

我们正处在一个充满不确定性的时代,甚至可能"风急浪高,甚至惊涛骇浪"的时刻,作为个体的人,我们如何面对?我想,这才是话剧《苏东坡》的意义之所在。

陈军(上海戏剧学院戏文系主任、教授):《苏东坡》一剧以人为剧名,重在写人,但戏剧写人是很不容易的。一个人生活几十年,涉及方方面面,诸如求学、交友、爱情、婚姻、家庭、事业,乃至生老病死等,很多都是碎片化、散文化的,而戏剧由于时空的限制,需要聚焦,需要集中,如何对人的一生行事进行选择和结构是要技巧的!相较而言,日常生活多是杂乱琐碎、平淡无奇的,我们需要戏剧(看戏)来对抗庸常人生。亚里士多德《诗学》中提及悲剧六成分:情节、性格、言语、思想、戏景和唱段。他把情节放在第一位,他说:"六个成分里最重要的是情节,即事件的安排;因为悲剧所摹仿的不是人,而是人的行动、生活、幸福;悲剧的目的不在于摹仿人的品质,而在于摹仿

圆桌会议 | 15

人的行动。"所以戏剧写人是富有挑战性的。俗话说,"画鬼容易画人难",在某种程度上,我们也可以说,"写戏容易写人难"。

我看完话剧《苏东坡》这部戏以后,总体感觉是好的。整部戏对苏东坡形象的把握是全面到位的,例如苏东坡一生命运的起伏多舛、颠沛流离,性格上的个性张扬、豁达开朗,诗词创作上意境开阔、充满哲思等,基本上都得到很好的展示,导演、表演、舞美的艺术眼光和水准都比较高,整体品相不错。刚才几位老师讲到地域文化的展示,这里不再赘述。再例如雅俗共赏,除了写到苏东坡的名士风度、高谈阔论,里面也有一些"接地气"的东西,例如苏东坡与当地老百姓的交往,还写到友情、兄弟之情、夫妻情,乃至美食生活("东坡肉")等,这使得该戏并不曲高和寡,而为一般观众所接受。再例如舞台民族化的追求,采用了司鼓、帮腔与说书人来加以连缀和评说,看得出导演是有创新追求的;舞台美术设计用了不少以水墨见长的宋画,格调高远,大气磅礴,我注意到现场观众的观感还是不错的。

刚才四川人民艺术剧院罗鸿亮书记特别提到"敢说真话的上海人",这是他对上海学者的肯定和赞赏,因为四川人艺和上戏曾合作举办《尘埃落定》的观摩研讨,他希望听到我们的建设性意见,而不是敷衍或走过场。我这里提三点建议。

一、苏东坡个人命运对他"三观"尤其是内心世界的影响要充实和加强。一个人命运的大起大落,必然对于他的世界观、人生观和价值观产生影响。人在命运多舛的时候,对人生的看法皆有改变,或许悲观宿命,或许笑傲江湖,或许抱怨厌世,或许偏激愤懑,等等。总之,人生经历对思想行为是有深刻影响的,现在还揭示得不充分。刚才几位老师都提到苏东坡的心路历程看不出来。在历史剧创作观上,我特别推崇郭启宏的"传神史剧观",即历史剧创作要"向内转"。如果说历史侧重写

人外在的事迹或功业，艺术则写人内在的生活或情感，从着重写人的政绩到写人的生理、心理、思想、情感的变化，从客观实录到主观虚构（当然，也要注意历史本质的限制，所谓"大事不虚、小事不拘"，也有完全虚构的，但仍要把握好特定的历史精神，虚构不等于虚假，更不是胡编乱造，也要遵循历史的逻辑、人物性格的逻辑、艺术审美和想象的逻辑！），历史剧创作要学会在历史缝隙、空白或停顿的地方"做文章"，这样才能把人写活了。目前看来，《苏东坡》话剧对苏东坡内心世界的演绎还不够生动多彩，希望以后能得到充实和加强。

二、苏东坡个人命运与他的诗词创作之间的关系揭示得不够充分，要重视二者之间的联系并予以阐发。俗话说，"诗言志"，诗词是主情的，多写诗人的内心世界和情感生活，有所谓"一切景语皆情语"的说法，诗词创作都是诗人、词人在特殊境遇之下一种情感的抒发。诗人（词人）的命运改变以后，诗词的风格也会有所改变或者说在诗词创作上有所反映，所以某种程度上说诗词是写自己的，文如其人。以李清照的词为例，李清照诗词创作前后风格的改变是明显的，前期生活闲适，夫妻恩爱，家庭幸福，所以词风是浪漫欢快的，例如"兴尽晚回舟，误入藕花深处，争渡，争渡，惊起一滩鸥鹭"。后期因为社会动荡和她的丈夫赵明诚的死，李清照词风开始沉郁顿挫、格调忧伤，譬如"寻寻觅觅，冷冷清清，凄凄惨惨戚戚"，"不如向帘儿底下，听人笑语"。正如杜甫《天末怀李白》一诗所云："文章憎命达，魑魅喜人过"；清代学者赵翼《题遗山诗》亦云："国家不幸诗家幸，赋到沧桑句便工。"苏东坡的诗词创作与他的命运变迁之间是有关联的，这在诗词的内容和形式上皆有反映或者说有迹可循。苏东坡词里表达的人生理想和精神风貌、中年经历仕途挫折后对人生的复杂感悟和思考以及由此所表现出的一种高逸旷达精神，对今日观众仍是有启发价值的。

现在看来,话剧中苏东坡的诗词和他的个人命运的关系没有得到充分揭示,剧中苏东坡的诗词多是"外加的",以对话或朗诵形式呈现,更多是一种个人才艺展示或者说是卖弄和点缀。有的运用让人感觉突兀,创作过程和主题表达没有得到有效生发和演绎。希望这些在以后打磨时能得到强化。

三、我感觉到有一种戏剧可以谓之为"第三种戏剧"的诞生。你说这部剧是话剧,又觉得不像(例如锣鼓点是戏曲的节奏特点),似乎有点非驴非马。导演理念和手法、演员表演、舞台美术设计早已不是传统的话剧方式,感觉是话剧和戏曲融合后诞生的"第三种戏剧",表现在写实和写意、真实与象征(假定)、幻觉与间离、斯坦尼和非斯坦尼、"跳进"与"跳出"等融为一体。经过20世纪80年代探索戏剧的洗礼之后,现在不少话剧是一种新的变体。这不是《苏东坡》独有的现象,而是一种普遍的趋势,它的成就和不足兼具,好坏兼有,应引起评论界和学术界的重视,我这里不想加以评论,但会在以后做进一步观察和评判。

李伟(上海戏剧学院现代戏曲研究中心主任、教授):我对话剧《苏东坡》期待已久。自从知道这个戏四川人艺在排,而且是姚远老师的本子,就一直在关注相关的报道,期待能早日看到这个戏的演出。苏东坡对于中国读书人来说,可以说是永远的"网红"。2021年在四川成都开田汉戏剧奖的评奖会期间,我抽空到眉山参观了三苏祠,非常激动。

苏东坡这个人物早就应该成为戏剧表现的重要题材,但最近两年似乎才开始真正热起来。四川的著名编剧徐棻先生写过《苏东坡和他的大宋朝》,我们学校的张泓老师也写过一版戏曲《苏东坡》,各种视频号都在谈论苏东坡。大概是因为现在的工作太卷了、生活太累了,

大家希望从苏东坡身上学习一些面对生活时的更加好的状态吧。四川人艺在这个时候推出《苏东坡》非常及时。我看完以后的总体感觉还是非常好的。

可能每个人心目中都有一个自己的苏东坡。以我对苏东坡的理解，这是个很喜剧性的人物，越到后来越有喜感。而且他不是一般地刻意地搞笑，而是具有黑格尔意义上的喜剧性精神。黑格尔讲喜剧的最高境界，是"逗自己发笑"，是"精神上的绝对自由"，是对生活"随遇而安、逍遥自在的态度"，是"主体方面爽朗心情的世界"。苏东坡的人生跌宕起伏、悲喜交集，最后真正达到了高度超脱的境界。

苏东坡最后活了65岁，这个戏是从他的后半生写起，从他44岁遭遇"乌台诗案"写起，这是别有深意的。"问汝平生功业？黄州、惠州、儋州。"苏东坡把自己后半生不断被贬的经历称为"功业"，其实是很反讽的，是苦涩之后的幽默一把。这么有才华的人，在坎坷、动荡、颠沛流离中过完了后面三分之一的人生。这是怎样的幸与不幸？

姚远老师也是南京大学出来的，是陈白尘先生培养的三大剧作家之一。历史剧是他非常擅长的领域，正剧是他非常擅长的领域。我个人觉得，这个戏里喜剧性、幽默感还是少了一点，悲剧感、苦涩感多了一点。从我个人的趣味而言，戏剧还是不宜太平淡，还是要有激烈的冲突，有人的意志与环境的抗争，有人类在生存困境中的审美精神。苏东坡是非常适合表现生存困境中的审美精神的。现在有很多关于古代文化名人的戏剧作品出现，这样的作品往往很容易把舞台变成另一个诗词朗诵的课堂，而没有很好地揭示主人公的独特的精神世界。柳永、李清照、范仲淹、汤显祖，都很有名，但究竟他们的独特之处何在？这是戏剧作品需要去揭示的。

姚远老师只写了苏东坡的后半生，这个安排是好的、匠心独运的。

但如果把笔墨更集中在"乌台诗案"后在黄州的生活上也许会更好,后面惠州、儋州也可以写,但一笔带过就可以了。二十多年前,我读过余秋雨先生的一篇散文《苏东坡突围》,当时觉得"突围"两个字很有画面感,也很有戏剧性。南大的莫砺锋老师曾经讲过,如果苏东坡在"乌台诗案"中被处死了,中国的文化星空可能会黯淡一点。他留给后人的很多脍炙人口的名篇,都是在乌台诗案之后写的。"乌台诗案"对苏东坡来讲是人生巨大的转折点,从过去踌躇满志到后来意气平息下来。过去他是想做一番事业的,后面就"躺平"了。这个转折点如何抓住了往深里写、着力使透,这是戏剧应该做的事情。在我看来,这个戏在这点上做得不能令人满足。案子也许具体很复杂,但结论很确定,就是文字狱,就是对他的诬蔑。这个事情今天看来可以云淡风轻,但当时对苏东坡个人来讲,那可是天大的事情,是灭顶之灾。尽管后来他侥幸能够活下来,但他在当时那个情景下不知道自己是活还是死,这就考验着苏东坡的人生态度。他在死囚牢房里精神上的变化值得我们去书写,这是我对编剧的一点看法,不一定对,姚远老师可能有他自己的考虑。

几个小建议:四川方言很有味道,也很有特点。如果配上字幕可能会更好,对于特别难以理解的方言是不是可以做一些注释,或者在场刊里面做一些解释。舞美总体还是非常好的,我自己非常喜欢宋朝山水画的风格。导演的处理手法也很好,苏东坡大起大落,一下子从七品提到三品,一下子从三品贬到七八品,处理非常精彩,场面本身很滑稽,可以增强整个戏的喜剧感。类似的处理还可以多一点。

李世涛(上海戏剧学院戏文系副主任、副教授):我对话剧《苏东坡》一直抱有很高的期待。一是对四川人民艺术剧院的期待,众所周知,

四川人艺近些年连续推出了几部口碑很好的作品,包括前几年根据茅盾文学奖获奖小说改编的《尘埃落定》。苏轼是四川人,由四川人艺创排此剧,最适合不过。二是对导演查丽芳和编剧姚远的期待,两位前辈及其作品在中国剧坛的影响力不必多提,这次共同担当《苏东坡》一剧的主创,本身就很有意义。三是对苏东坡这个题材的期待,戏剧舞台上早就有苏轼的形象,但苏轼的故事是说不尽的。在许多读书人的心目中,苏轼带有偶像的光环,在今天这样的时代,苏轼作为文化人物、文化现象具有非常特殊的当下性。《苏东坡》一剧首演之后,收获了各方面的好评,我看了之后,非常钦佩四川人民艺术剧院的选题能力、创作能力,尤其是该剧植入了一些巴蜀的文化元素,令我印象深刻。

以戏剧的方式来塑造苏轼,对任何一名编剧来说都是一个巨大的挑战。在中国古代历史文化先贤中,苏轼是最饱满、层次最丰富的一个形象。《苏东坡》一剧讲述他人生的大起大落,有二十年的时间跨度,要把他的主要经历和生命轨迹叙述清楚,难度非常大。即便讲清楚了,也可能会产生另一个难题,即如何避免让事件淹没了人物。而对戏剧观众来说,最期待的是《苏东坡》塑造一个"怎样的"苏轼。编剧姚远对这个戏的阐释是"苏轼怎样成为了苏东坡",我认为,这是一个非常高超的剧思,也是此剧超越其他同类题材作品的关键所在。我们可以看到编剧和导演为了破解上述难题而做出的形式创新,包括采用了间离的方法,以及说书人和颇具巴蜀特色的帮腔,但是,说书人和帮腔一方面是在叙事功能上有所重叠,另一方面是没有解决"事件淹没人物"的问题。

作为一名青年编剧,我不揣谫陋,在此斗胆提两个想法:第一,在该停下来的时候要停下来。所谓"停下来"就是要深入开掘重点场

面里蕴藏着的戏剧性，把更多的笔墨用在"人"而非"事"上。例如，该剧的第六场"丰收"叙述了苏轼与道士的相遇，此处是苏轼人生境遇和生命境界发生转折的地方，也是最能揭示剧作题旨的一场戏，目前的处理过于简单了；第七场"金陵会面"也是如此，历史搁笔之处便是艺术家发挥才情的地方，在这场戏中出现了两个非常重要的历史人物或艺术形象——苏轼和王安石如何从前期的对抗关系变化为此时的惺惺相惜？苏轼为什么要专程去见王安石？苏轼为何从反对变法转为支持变法？史书对这些问题并没有清晰的交代，这恰恰是剧作家发挥想象力的地方。苏轼和王安石作为古代知识分子，作为臣子，作为朋友，均可以在这场戏中得以充分地展现。这场戏现在融入了一些民间曲艺的元素，如王安石骑驴、两人行船，这是导演和表演的创造，却未必是编剧的创作，看似喜剧化的处理方式有可能会损伤这场戏本应具备的厚重感和深沉感。这两场戏位于整部戏的中间位置，也是苏轼"升华"为苏东坡的关键之处，如果处理得太轻，整部戏的艺术效果也会打折扣。

第二，在该发展的时候要有发展。现在这个戏的尾声给我的感觉是游离于全剧，《念奴娇·赤壁怀古》成为了朗诵，原因是戏的情节与情感发展至此处已经停滞了。如果不是在具体的、特定的戏剧情境之中，舞台上的苏东坡吟唱"大江东去，浪淘尽"便很难触动观众。这个戏对苏东坡的叙述有多个维度，包括苏东坡与他的家人、与他的政敌、与他的朋友，还有苏东坡与黄州、惠州、儋州的百姓。在尾声中，苏辙、王安石、章惇渐次出现，却没有百姓登场。这个戏是从多个角度来写苏东坡，其中有好几场是写苏东坡与百姓的故事，到了尾声却没有了，这就缺少了一个角度。事实上，真正的苏东坡不仅是在史书之中，还有民间对他的评价，这是他与其他古代知识分子不一样的地

方。尾声如果少了民间评价这一笔,总觉得有缺憾。

我非常欣赏学生拜师的这场戏,这场戏对苏东坡的人生境界、对苏东坡的生命归宿,做出了一个令人信服的终极解释。在历经磨难之后他如何释怀?他如何成为了天下读书人心中的偶像?剧作家姚远给出了一个绝妙的回答。

现在回到刚开始说的一个话题,我之所以说苏轼这个形象具有非常特殊的当下性,是因为他经历了大起大落到最后宠辱不惊,这种格局和境界对当下很多年轻人极具启发性。千百年来,苏轼的诗词慰藉了许许多多的人,今天更是如此。我想,这是我们期待《苏东坡》可以更上一层楼的另一个理由。

沈捷(上海市剧本创作中心副主任):首先祝贺演出成功,苏东坡是有名的文学家,一直镌刻在中国人的文化记忆中。从九年制义务教育开始,这个名字跟我们没有分开过。我们从学习他的生平,到学习他著名的诗词,一直相伴到今天。当时听到这个话剧到上海演出,心里蠢蠢欲动,也是想看看舞台上的苏东坡与我心目中长期以来苏东坡的形象到底有几分重合度、相似度。刚刚各位老师、各位专家讲的,我非常赞同;很多观点我们都很一致。我讲一下我对这部剧直观的感受:我在这个剧中看到三个苏东坡。

第一个是作为四川人的苏东坡。我一直都知道他是四川眉州人,但没有把他与真正四川人形象联系起来,这部剧让我们切实感受到作为四川人苏东坡在舞台上是如何立起来的。有的时候不是特别听得懂四川话,好像诗词也用字幕的形式表现出来了;四川话本身不是很难的方言,但是板鼓密集敲起来的时候,演员说话有时候会有一点轻,让人有点听不清,这可能也与剧场有点关系。

第二个是作为政治家的苏东坡。他从政履历非常丰富，我看"导演的话"里面讲到苏东坡"为官十六地，主政八州"，甚至有的地方就待了几个月，他刚到这个地方，要不就升迁，要不就贬职，一直在路上。我看抖音上有人做了一个他的人生路径图，从眉州出发，从南到北，从东到西一直在奔波。用今天的话来讲，他属于政治上不算是很成熟的官员。朝中一直有人讲他的坏话，想把他赶出朝堂。

第三个是作为文学家的苏东坡，剧中每个重要转折点都会嵌入他的诗词。遗憾的是没有看到作为哲学家的苏东坡。他作为古代文人、士大夫，与其他文学巅峰上的文坛领袖级人物最大的区别是，他的诗词非常有哲理。从写"不识庐山真面目"开始，一直到他写《赤壁赋》讲人和天地万物的关系，包括他到最后留给儿子那首诗《庐山烟雨浙江潮》，他是非常善于思考、提炼、总结自己一生的人物。

从整剧来看过于平实，情绪没有被这个戏调动起来。在一片金光闪闪之下，苏轼登上那辆车朗诵"大江东去"的时候，我觉得有点突兀。情绪好像没有到这个点上，剧情一下子就到了代表他诗词高峰的点上。这个戏演了好多年了，大概四五年了，如果要做提升，要为"十四艺节"做准备，这方面可能还需要努力。

前年，文旅部实施了历史题材创作工程，当时剧本创作中心配合市文旅局围绕上海申报的剧目开展了一些讨论。《苏东坡》到上海的演出可以为上海市历史题材创作提供很多启发和启示。

黄静枫（上海戏剧学院戏文系副教授）：各位老师好！因为时间有限，我主要谈谈我对这部戏继续打磨的一些建议。首先谈一些小的细节上的不足：1. 建议古代的一些官职（如内翰、制诰等）、地名（如黄州、汝州、惠州、儋州等）、名词（如苏轼诗文中出现的"鹗""蜩蝉"等）

在字幕上有所体现,毕竟很多观众在听到台词后不能很快地反应过来。如果语言锤炼到一定程度,不妨全剧都打出字幕。2. 部分表述不太符合古人的习惯,可斟酌。比如,第十二场《惠州》中侯县令提到"一自坡公谪南海",帮腔接"天下不敢小惠州",苏轼回应"坡公甚慰,足矣"。苏轼自称"坡公",与古人称呼习惯不符。3. 有一处典故的使用不甚恰当。"乌台诗案"爆发后,高太后劝神宗不要杀苏东坡时用了一个典故:曹孟德宽容大度不杀裸衣击鼓骂他的祢衡。其实,《三国志》记述曹操并非放过祢衡,而是将他送给刘表,最后借黄祖之刀将他杀了。曹操只不过不想世人看到他亲手杀一个读书人。那么,曹操心怀宽广不但不杀忤逆他的读书人,还许以官职的事例有没有呢?有的,这件事发生在陈琳的身上。陈琳替袁绍撰写讨伐曹操的檄文,在檄文里陈琳把曹操祖宗三代都骂了,但是曹操没有杀他,还给了他一个掌管军国文书的职位,而历史上苏轼也曾做过"制诰"的官,建议改用此例,倒也可以形成某种暗合。4. 舞美使用了多媒体动画,并且融入了宋画的元素,设计感足。但比起前半场,后半场的效果有些平,有些时候因为画面较实,一定程度上破坏了意境的营造,这些地方的多媒体只是起到了固定舞台空间的作用。建议从苏轼诗词意象中取材,比如墨竹、霜林、飞鸿、孤光等,进一步加强舞美的写意性。5. 目前串场人和帮腔的功能有一定的重叠,建议对二者的功能做更加明确的区分。帮腔主要担负起"评"的责任,而串场人主要担负起"述"和参与剧情的责任,甚至有些场次也可以通过串场人的"述"疾笔掠过,使情节安排做到"有话则长、无话则短"。6. 部分诗词吟诵比较跳戏,有为吟诵而吟诵的倾向。可以进一步研读诗词,了解它们的创作背景和其中蕴含的主体情绪,将它们更好地融入剧情。

其次,我将结合话剧《苏东坡》,谈谈我对这类题材创作的一些思

考，其中涉及剧本创作的相关建议仅供参考。

1. 如何兼顾写人写事。20世纪80年代出现过一个名词：历史传记剧。从称呼上看，这里面牵涉两组关系：谈历史，就存在历史真实与艺术真实的关系；谈人物，就存在"点"和"线"的关系，即顺时编排主要事件完成一段时间内人物经历的讲述，还是选取少量的人生片段做重点描述。前者属于用点串线，后者属于陈列重点。当然，二者不是截然对立的，可以找到一种平衡。目前话剧《苏东坡》选取了前者，时间跨度长，组织的历史事件较多，整体节奏偏快，很多时候刚刚破题就戛然而止。如此紧锣密鼓在一定程度上带来了人物淹没在事件中的倾向。事实上，元明清三代出现了大量苏轼题材的戏曲作品，甚至已经有学位论文对此展开了系统梳理。古代剧作家在创作时往往选取苏轼的某个生活片段进行呈现，这是有一定道理的——苏轼经历之复杂、内涵之丰富，往往很难在有限的时间内穷形尽相，划定范围无疑是一种取巧的做法。

2. 如何突出心灵主线。在说明书上我们能够看到剧作家的创作阐释，其中有创作意图的介绍：写苏轼是怎样成为苏东坡的。换言之，就是要写苏轼的转变，而这种转变更多是要从心灵上体现的。不过，目前的呈现可能与这个目标还存在一定的距离。事实上，现在的故事主线是苏轼在北宋党争中的为官经历，即从黄州到受召回中央，从中央又到惠州再到儋州的几度沉浮；而交给内心变化的安排相对有限，往往不是通过行动逐步展现的，更多时候是借助诗词比较生硬地输出，或者是通过对话直接表明，换言之，对转变过程的表现还有待加强。当然，不是说剧作家丝毫没有这方面的努力，比如，作品安排了春梦婆这一角色对初到黄州的苏轼进行开导，不过比较简略。因此，在目前作品中，苏轼带给我们更多的是他作为古代官员的一面，正直、坚

守知识分子操守、有着兼济天下的抱负。这些完全可以从他上任后修桥补路、重新认识王安石新法而不愿意再搭老司马的顺风车，以及在高太后的规劝下愿意挺身而出的选择上看出。换言之，本剧中的苏轼更像是一位"刚峰式"的官员，而他作为文学家、艺术家和思想者的气质在一定程度上被遮掩了。回到剧作家的创作初衷上去，如果主要笔墨写苏轼如何纠结、如何心存幻想、如何心灰意冷、如何彻底超然这条心灵主线，可能会更加清楚地传递创作者的意图。

而当我们注重心灵开掘时，历史事件的串联有时候就显得不是那么必要了。在处理上，完全可以更加虚一点。怎么虚，或许古代的苏轼题材戏曲能给我们一点启示。前面讲到元明清三代出现了很多以苏轼为主人公的戏曲作品，这些作品往往表现出高度的文人化，即在主旨上偏向表达文人逸趣，因此一些野史、笔记、杂传中记载的东坡轶事往往成为创作的素材，换言之，这些作品旨在打造一个"才子"东坡。有一类处理值得注意，就是在东坡故事中注入神仙道化，重点突出东坡思想中的道隐。比如，清代戏曲家杨潮观《换扇巧逢春梦婆》就写了罗浮山混元蝶母化身圆梦婆婆点醒苏轼的故事。这里面的老婆婆就是"春梦婆"，取富贵春梦一场空的寓意。这个人物也出现在了话剧《苏东坡》中，但是可以开掘的空间还有很多。或者说，剧作家还可以通过设置一些梦境、象征性的意象对苏轼的内心进行开掘，当然，最后还要落脚到苏轼的人生态度和价值观的转变上。

周云汇（上海市文化和旅游局艺术处一级主任科员）：在座各位老师都是前辈和专家，今天我主要是来学习的。首先向四川人艺表示祝贺。这部剧在我有限的观剧经历中是一部比较优秀的历史题材话剧。刚才老师们讲到的很多观点我都认同，以下简单说说我看完此剧的一些粗

浅想法。

第一点，我对编剧的叙事功力感到佩服。编剧是用比较轻盈的方式叙述厚重的历史人物或者历史事件，用幽默戏谑的方式讲述苏东坡屡遭贬谪、坎坷苦辛的人生历程，这在历史正剧中是不常见的。每个人都很熟悉苏东坡，他的政治生涯、人生经历在每个人心中都有不同的理解。他在政治上的悲惨遭遇和他遭受打击后的一系列转变具有悲剧色彩。我感觉编剧是用轻喜剧方式阐释悲剧的内涵，这点让人印象非常深刻。不管是朝堂之上的风云际会，或者是生活当中的困境，他都用举重若轻的方式精准而深入地呈现。我个人很喜欢苏东坡和王安石，还有司马光之间的对话，这两段对话是把沉重的政治斗争、政治观点的对立用隐喻巧妙地展现出来，也是表现三位个性不同的文学家或者说政治人物和而不同、光风霁月的君子之交。

第二点，我在这部剧里看到了比较亲民、与民同乐的苏东坡形象，这点也是与现在说的"以人民为中心"相契合的。剧中主要展现了苏东坡在黄州郊外躬耕，在西湖建苏堤，在惠州为百姓修桥、治瘴疠，在海南教书收徒等非常能体现他历史功绩的一方面，是作为文学家形象之外的补充，也是他旷达乐观、随缘自适精神境界的体现。

第三点，我看到剧中结合了帮腔、串场人等比较具有川剧地域特色的表演方式，让叙事体与代言体两种戏剧模式在舞台上有机融合、互为补充，有效起到提示与概括剧情的作用，拓宽了戏剧表达的多种可能性。剧中的帮腔在每场结束时唱，相当于传统戏曲——杂剧、传奇剧本中下场诗的功能；而串场人可以穿越古今，对场上人物和事件进行现场品评。但是正如刚才各位老师说的，我也觉得帮腔和串场人的作用有重复和重叠，需要重新提炼和梳理。

另外，我想说一些小小的修改建议：一是刚才老师们都提到这部

剧体现更多的是事件的堆砌，不能看到苏轼心理转变的过程。乌台诗案作为他人生重大的转折点，使其三观包括文学创作风格在之前之后有很大的变化。其中，下狱时的心理活动可以进一步挖掘，包括他是怎样从痛苦、郁闷、彷徨到最后乐观、豁达乃至传统文人"达则兼济天下，穷则独善其身"的心路历程，现在剧中并没有很好地体现这个过程。

二是第六场引用了《前赤壁赋》，前后用的都是辞赋原文，中间有一段"看江水奔流不息……"是用现代汉语翻译的，听起来比较突兀。苏东坡的辞赋并不难懂，不如索性全部引用原文，不要再进行现代化的注释，我相信台下观众都能听懂。

三是有一个更小的细节，舞台上那辆象征苏轼的车在一场司马光和苏轼在车上进行对话的场景中，显得太小了，看着他们两位侧身而过的时候，我们坐在观众席就担心两个演员万一脚下一滑掉下来怎么办，那辆车是否可以稍微改造得大一点？

郭晨子（上海戏剧学院戏文系副教授）：谢谢主办方的邀请，祝贺四川人艺的话剧《苏东坡》全国巡演。苏东坡是眉山人，我听四川的朋友讲笑话，出了"三苏"之后，三苏祠周围很多年寸草不生，因为天地精华都给他们拿走了。四川人艺创排《苏东坡》，从地域文化来看，不仅顺理成章，而且得天独厚。但另一方面，今天面对苏东坡时，对这个题材的诉求很多，语境也很复杂，难度不小。比如，在剧场拿到的宣传页上印着"……苏东坡不仅是一个历史名人，他无论从政绩、诗文、情感上来说都是中国文人的典范和代表"，这似乎着力呈现一个楷模式的苏东坡；编剧姚远老师表示，苏东坡"把生命中的苦涩消化成了诗意"，这似乎是一个艺术家的苏东坡；大量的短视频和微信推文则

把苏东坡IP化、娱乐化了，似乎他成了心灵鸡汤的熬制者和美食的代言人。

各位专家刚才讲到的很多意见我都特别赞同，不再重复。很多年前，我在《剧本》月刊上读到过姚远老师的剧本，看演出前又收到了2023版的剧本，抱歉没有来得及对比原剧本，感觉司鼓和帮腔是复排新增加的吧？川剧的司鼓和帮腔独具特色、魅力十足。把司鼓和帮腔加入话剧演出，完成了某些转场的叙事，个别处产生了间离效果，也是一种话剧民族化的尝试；不过，舞台一侧的司鼓、帮腔和转台上的表演好像并没有融合在一起，而且给话剧演员的表演带来了更大的难度。鼓师非常不容易，在台词的节奏处理或者逻辑重音上用鼓点加以强调。既然用了鼓，作用就不仅仅在台词上，表演的身体语言、导演的舞台调度，甚至演员的气息都要和鼓声相关，与此同时，又不能因为加了鼓，要求演员的表演就完全向戏曲程式靠拢。为什么加鼓加帮腔，一定不是为了提供一个评论或者是理论的"民族化"话语，找到司鼓、帮腔与话剧表演的内在贴合，才是创造了这个戏的样式感和剧场语汇。中国话剧的表演面临困境。说是斯坦尼体系吧，对比俄罗斯斯氏体系培养的演员，我们舞台上的肯定不是斯坦尼。近些年引进了各式各样的表演训练，但表演的质感变化不大。从导演的角度，民族化的追求从未中断，特别在面对历史题材时，和戏曲的结合以及凸显戏曲的手段成了一种自觉，但这不等同于导演风格或者手法，而是意味着演员训练方式和表演方法的探索，道路漫长。

毛时安（中国评论家协会原副主席，著名评论家）：每个人对苏东坡都有期待，对演员也有期待。原先演员从人到仙，从轼到坡，现在苏东坡不但要从人到仙，还要有点嘻哈的味道，所以很难找苏东坡的演员。

郭晨子（上海戏剧学院戏文系副教授）：再补充一点，《苏东坡》的作曲用了西洋乐器，如大提琴等。成段的音乐在剧场中的效果有点像电影配乐，和川剧的司鼓、帮腔也是不大协调的。

莫霞（上海越剧院艺术创作室副主任、编剧）：非常感谢学校和剧院的邀约，我也是上戏的学生，今天再回到学校又有了一次上课学习的机会，非常难得。前天看剧是学习，今天听前面各位老师的发言也收获很多。我分享一点学习的感受，说的不对之处请各位老师批评。

从创作题材而言，苏东坡是一个宝库，当然这有利也有弊。有利的是素材非常丰富，无论从哪个方面去切入都有很多材料可供选取。弊端在于，一是太丰富，每个人都有各自理解的东坡。你创作的东坡要获得我的认同，难度很高。因为你不能与我所理解的太不一样，否则我觉得不是东坡；又不能完全一样，否则你没有给我带来新的启发和认知。二是东坡的高度太高，只有接通他才能创作他，否则容易窄化或误解，弄得东坡等同一般文人，这对作者提出了相当高的要求。所以这个题材比一般创作更难。接下来我谈几点感受：

第一，四川人艺排苏轼，抓住了剧院、题材和地域的共同的典型特点，这是"这个剧院"打开"这个题材"的"钥匙"，区别于其他地域、其他剧院创作同类题材的切入点。尽管苏轼也是全国的，但他首先是四川（眉州）人。因此本剧牢牢抓住川人的幽默精神，并将其转化为东坡的达观品格，这是智慧的、讨巧的，也是有剧场效果的，更是独特的、有地域特色的。表现在以下几个方面。

在文本上，全剧着力刻画了东坡面临苦难所表现出来的超常的达观精神，并时不时会强化出四川（眉州）这片土地所带来的天然的性情联系。乌台诗案的鼾声、出狱时的题诗、黄州的种田和猪肉、惠州

的筹钱修桥、儋州的教学等，都是例证。包括全剧结构也是从两句诗"问汝平生功业，黄州、惠州、儋州"来的。全剧是从苦难的开始写起，"逼"出东坡的性情和精神，并由此塑造东坡。

在导演处理上，"幽默"给了二度相当大的发挥空间，可以不用写实手法刻板刻画，而是夸张诙谐地风格化，可看性强，并具有通俗化的效果。首先是说书人的运用。他的跳进跳出给本剧提供了客观视角。我以为，这可以接通宋朝的"说话"艺术，这是两宋市民非常喜爱的民间艺术，在气质上与本剧题材是统一的，但如前面老师所说，还有融合的空间。重复的不再赘述，我另提两点，在视觉上，现在长衫的形象在古今审美上不太统一，容易跳戏，是否可以结合宋朝说话艺术的特点，将说书不是当代化而是古典化，使全剧宋韵融为一体？在说的内容上，可尽量避免说明和解释，比如解释故事剧情、交代人生轨迹，甚至翻译一些诗词，个人觉得并无必要，而且眼下解释的内容又太多。说书人的客观视角设置，是让我们更期待他能提供一些超出局中人的新的发现、超越历史的理解和评价，从而带来剧情外的启发性思考。其次还有很多戏曲手法的运用，比如与王安石会面时对秋江的借鉴等。导演巧妙之处是没有直接搬用戏曲的程式化和虚拟性的成果。比如王安石的驴，戏曲中不需要出现驴，但本剧把驴具象化还穿在身上，来源于戏曲又不同于戏曲，半实半虚，造成喜剧化效果，适合本剧风格。

喜剧化创作的好处还在于，将我们所以为的严肃的、高高在上的历史人物拉下神坛，采用亲民化、平民化的视角塑造苏东坡，形成了本剧创作的特点。因此本剧塑造的东坡，多多少少还不是你进剧场前所以为的东坡。

第二，全剧突出了幽默特点，但并未将其作为"唯一"或"最主

要"的核心来贯穿始终。剧中还表现了东坡的很多其他方面,包括真诚耿直的性格特征、与百姓的关系、会生活的特点等。这也是有利有弊的,如果不能有机融为一体,弊可能大于利。现在来看,略造成了面面俱到、蜻蜓点水的小缺点。所有素材还未能紧紧围绕一个中心服务,未能将这一个中心深入挖掘,挖出属于这个剧更深层的发现和表达,从而贡献出并非大家所熟知的,而是创作者发掘的东坡形象。

第三,借此我表达一点个人的浅见。我以为,类似于苏东坡这样传主性的创作题材,最重要的不是普及他的故事,我们更多的不是要看艺术化的东坡传,而是要看创作者的表达、思考和再创造。这点目前不是没有,可能还不够。通过本剧我们看到了苏东坡的生平、性格、精神追求等,然后呢?不满足。没有给我们再思考、再启发的空间,比如对于人生的认知、对于苏东坡新的发现。可能正因为是姚远老师的作品,他值得我们有更高的期待。如果是其他作家,我们可能已经满足了。包括前面的优点,喜剧化的使用,也还有再深入的空间。因为现在的幽默更多的还是在"技巧性"的层面,是"术"而不是"道"。譬如金陵会面,有许多巧妙的智慧点、暗喻等,但还是技巧偏多。在某种程度上,现在的幽默可能消解了而不是加强了思想的厚度。特别同意毛主席说的,舍去一些情节,比如收徒之类,把有限的空间腾出来去深挖一些情节和人物。比如目前有些人物比较简单,王安石、司马光这些著名文人的不同性格和政治追求的矛盾其实已经建立了扎实的基础,但还期待更深入地展开,还不过瘾。章惇与苏轼的关系,如何由朋友到对手,这个发展过程也能体现苏轼与官场的典型关系,但目前也略简单。包括女人戏,从目前的铺排来讲,哪怕现在拿掉王闰之,也不影响全剧,说明这个人物还没起到作用。

第四,简单谈下对视觉的直观感受,这方面我不专业,只是观者

的直感。我非常喜欢宋朝的审美，本剧的舞美和服装所体现的整体宋韵很让人有审美的愉悦感。不管是用色的典雅还是服装的考究，非常养眼。但个人还有一点期待，整体上的呈现还略冷了点，当然这不仅是舞美或者服装某个部门的问题，而是全局给人的感觉。因为是苏轼这个题材，本剧又采取了现有的切入角度和风格样式，其实特别需要突出烟火气、生活气或者说市井气。这也是宋朝美学的重要特点，是商品经济的发展所带来的气质，而且这种气质又与四川的会生活是一致的。因此如果能再"热"一点，烟火气更浓一点，或许如前述第一点所说，由四川人艺排演这个题材，将会更加有特点，更加突出本剧风格。

郭晨子（上海戏剧学院戏文系副教授）： 宋代美学眼下是一种时尚，从演出的商业角度考量，"宋风"的营造也是这个戏的长处。不少女性观众特意穿上旗袍去看"九人剧社"的戏，也许有一天，观众们会穿着汉服来看《苏东坡》吧。

翟月琴（上海戏剧学院戏文系副教授）： 郭晨子老师刚才谈到鼓点的问题，非常有启发。这让我想到20世纪五六十年代《茶馆》里面出现的鼓点，就是在康六卖女儿的那一场。康六要将女儿卖给庞太监，痛苦不堪。当时焦菊隐要求街头瞎子算命的鼓声时响时停，声声打在康六的心里。但在刘麻子逼着康六来句干脆话的时候，鼓声要停，整个茶馆都要安静下来，凸显王掌柜清脆的算盘声。这样一来，观众就非常明白王掌柜在此时不愿管也不敢管的心理状态。这一场戏给观众留下了非常深刻的印象，也成了《茶馆》里的经典场面。

北京人艺的一些演出能够长期留存下来，也是因为有不少经典场

面总是让人回味无穷，或者值得评论界反复讨论，比如《茶馆》第一幕的声音处理，《关汉卿》中真马真驴拉着囚车上台，《蔡文姬》里蔡文姬梦境的呈现。如果想要《苏东坡》成为四川人艺的保留剧目，同样需要有几个经典场面。我就从舞台上的几个场面调度谈谈个人的建议。

一是转台的处理。第一场"乌台诗案"，苏轼在囚车里，先是被朝廷佞臣污名化，接受审讯和评判，然后囚车在转台上转到观众面前。一看到转台，我内心是有些抵触情绪的，因为20世纪80年代以来，转台用得太普遍了，但并不一定都有必要。转台不是不能用，如果能像以色列的《乡村》转出每个人最平凡的日常生活，或者像是《桑树坪纪事》里创造出一个"围猎"的意象，也未尝不可。在《苏东坡》里，朝臣的声音、串场人的声音太多了，当苏东坡在转台上一言不发，以放大的面孔转到观众面前的时候，其实我们看不到他的内心诉求和情感表达。他是在渴望观众的回声，是在寻求民众的支持，还是表达一种怎样的态度，不是非常明确。这个"转台"的出现，没有给我太多的惊喜。

另一个是升降台处理。苏轼站在舞台正中，也就是朝廷当中。那些佞臣针对苏东坡，主要在朝堂上完成。这时候，前面升降台升上来两个支持者，一个是王安石，一个是高太后。后台又出来一批朝廷上的人，对苏东坡也是支持的。本来用舞台区分不同人群对苏东坡的看法，导演是有一些想法的。但是遗憾的是，究竟苏东坡在这个过程当中的态度，以及他与这些不同的人之间的具体关系是什么，在演出当中都没有很好地呈现。以至于当王安石和高太后同时从升降台上升上来，我因为太专注于正在讲话的王安石了，一时间都没有注意到高太后也在升降台上。其实这个场面，也可以再有一些精心的设计，让人物之间的层次关系以及苏轼的精神气质更加明朗。

最后，我想说的是，虽然《苏东坡》表现的是一位活在人们想象中的"可望而不可即的圣贤"，但如何让他成为"生活在现实之中，有血有肉，有着与正常人一样喜怒哀乐的普通人"？编导也确实用了不少巧思让苏东坡这个人物更贴近民众。苏东坡被表现得淳朴天真，甚至有些可爱。但苏东坡毕竟不是普通人，林语堂在《苏东坡传》当中谈到，苏轼是"不可无一，难能有二"。他有超越普通人之处。一是他的心智才华卓越，不仅体现在诗情上，而且在书画、教育、音乐、医学、酿酒、治水等方面可谓全才、通才，相当具有创造力，这是他的人格魅力，可以借助一些象征性的场面或者梦境进行表现；二是苏东坡历任多地知州，还做过礼部尚书和兵部尚书，有相当多的政绩，并尽力为百姓谋利益，也具有政治上的气魄胸怀，但绝对不是在舞台上罗列他的诸多政绩，而是要表现出他在巨大的政治风波当中的精神转向。苏东坡的文人气质到底是什么，我想可能还需要进一步提炼。这个问题处理好了，苏东坡的形象就既贴近民众，又具有超越性了。就目前的演出来看，更多时候还是借助串讲人、高腔演唱者或者其他人物表达苏轼的心声，这也削弱了苏轼强有力的、更直接的内心表达。

计敏（上海戏剧学院研究员，《戏剧艺术》编辑部主任）：苏轼，对于中国老百姓来说是一个非常特别的存在。大家从小学生起，就从语文课本中熟悉他，背诵他的诗词；市井妇孺从餐桌上的那道名菜东坡肉，也对他有所耳闻。而苏轼本人曲折、跌宕的政治生涯，丰富的感情生活，具备了做出一出好戏的基本元素。

正因为此，要做好这出戏是不容易的，因为每个人都有自己的期待视野。

刚才很多专家都讲道，这出戏的特色——戏曲元素的融入、极富

川味的话剧、民族化话剧的典范、间离效果、历史与诗情的融合等，我都非常认同，我认为这部戏能做到现在这样的呈现，首先在于编剧姚远老师提供的富有诗情的文本。如果剧作和导表演脱节，就不可能有现在这样的呈现效果。

整出戏的结构就是流动洒脱的线式结构，从乌台诗案写起，讲了苏轼从44岁到64岁20年的经历，在较大的时间和空间跨度中，顺时序叙述，折射出一系列的社会历史事件。线性结构的这些特点也是最符合中国观众的欣赏趣味的，这也为戏曲元素的融入打下了很好的基础。

另外，从串场者、帮腔的设定来看，可以说，编剧就是应用"剧场戏剧"的构成要素来构思剧本的。这是一个富有剧场经验的编剧的艺术创作，为后续导演构思提供了极好的基础。

最突出的是，这个本子充满诗性，文学性非常强，对人有一种真正的观照，有一种现代性在里边。即人的活法——苏轼的境遇越来越差，但他都能活出自己，并写出不朽的诗篇，在充满焦虑的当代，这是有启示意义的。

戏曲元素的融入，是不是就意味着戏曲式的话剧呈现，意味着将戏曲元素拼贴嫁接在整出戏中，搞一种表面的形式呢？我想应该更进一步，达到戏曲审美的内蕴化，整出戏的节奏是自然和流畅的。如戏的后半部分，苏轼姐夫来访那一场，空荡荡的舞台，有戏曲的写意和简洁，没有多余的手法，而观众的注意力便更加聚焦在两位演员的表演上——夸张的形体动作、诙谐的语言，在插科打诨中将一个接地气的、一心为民的苏轼表现出来，同时那个正直、有良知的姐夫也给观众留下深刻印象。这也是我个人最喜欢的一场戏，没有过于累赘的手法，它突破了我们对苏轼作为文豪、作为士大夫的固有认知，出乎意料又合情合理，使人物形象丰满可亲了起来。

但是，戏的上半场过于"热闹"了，如在黄州开垦的群众歌舞场面等，有点拉低戏的格调。总之，下半场好于上半场。音乐与鼓点不太协调，而且，音乐也多了点，要做取舍，有些地方就让它静下来也未尝不可。整出戏的串场人融合得比较好，只是帮腔有点游离。

通过不断的修改，希望四川人艺将《苏东坡》打造成精品。

章文颖（上海戏剧学院导演系副教授）：首先祝贺四川人艺的艺术家们为我们带来这部精彩的历史剧。今天我来参加研讨会，更是收获良多！下面我简要谈几点对这部作品的看法。我认为这部作品最突出的成果在于传统与现代的融合。我是戏剧教育的从业者，对中国当代戏剧未来的发展是有期许和责任感的，所以我看待这部作品会跳出作品本身，看到作品对这个行业、这门艺术的当代发展的作用和意义。《苏东坡》这部剧在这方面做了非常可贵的尝试，包括戏曲元素的现代化运用，当代话剧向传统艺术汲取素材。当然，既然是尝试，就会有不太成功的地方，但这种融合创造的意识是需要充分肯定和赞扬的。这部作品对普通的观众来说还是会有耳目一新的感觉的。在座的各位专家毕竟看过太多戏剧，所以眼光会比较挑剔。其实普通观众对这部剧的舞台呈现应当还是会比较满意的。

我和黄静枫及其他老师一样，觉得舞美中很多宋代绘画的元素用得真是好。比如苏轼两次被贬去远地，按理说可以用戏曲身段来表示走过万水千山，但是剧中用了3D水墨动画，而且空间非常阔大，后面的天幕、所有的条屏都是配合着的，又宏大又有动感。这给我的感觉是既有意境，又很实在，是具象与意象的结合，给观众的视觉感受也是在具象和抽象之间转换。演员如人在画中走。而且这既象征着苏轼命运的转变：山回路转，前途未卜；又能表现车马劳顿，路途遥远；

还可以是人物内心情趣意象的外化表达。总之，非常打动我。所以，宋画等相关的元素还可以再增加一点，效果非常好。

接下来提几点建议，仅供参考。

首先这部剧总体来说情绪渲染非常到位，这是中国传统戏曲最拿手的地方，而作品恰恰也化用了戏曲的很多手法，但义理方面有欠缺。作为当代观众，我觉得很多道理没有讲清楚，没有深究，导致情绪烘托根基不牢。我认为，既然是一部历史剧，基本历史问题还是要追究一下，比如王安石变法的是非功过。因为这会涉及剧中许多重要人物，如苏轼、王安石、章惇、高太后等的人设和形象刻画，还会涉及观众对他们的评价。我们不能太小看当代观众的水平。他们懂得多，也会思考得多，所以要考虑到这方面的问题。

现在剧中人物的塑造还是有点脸谱化了。苏轼是绝对的大男主。苏家满门都是剧中绝对正面人物，其他的人物好像都过于扁平和负面，这对其他历史人物不太公平。我们都喜欢苏轼，可能自认为是文化人，喜欢他的文章、诗词，为他的文采倾倒。历史上也有可能因为苏轼作为文坛领袖，会有很多弟子门生为他辩护。这都会导致我们对苏轼的好感和偏爱过于主观，有失公允。苏轼先是反对变法，后又反对恢复旧法，难道他全是对的吗？这说明苏轼这个人物在遭遇过很多变故和历练之后，自己也变化了、成长了。如果作品能深入探究这些历史问题的话，苏东坡这个人物的成长过程也会刻画得更丰满。另外，章惇这个人物我觉得有点工具化，感觉作品让他是好人他就好，让他坏就坏，最后一下子又好了。这个人物和苏东坡之间的关系还要再梳理一下，怎么两人后来就交恶了，现在这个人物转变得太突兀。

剧中要表现苏轼豁达的性格，但是有的地方表现得不妥。比如说剧中有两处苏轼打鼾，一处是乌台诗案。他在死囚牢里待了小半年，

就在朝堂上那么多人为了救他想尽办法，甚至愿意牺牲自己的仕途的时候，他却在睡觉打鼾！还有一次是他在麦田里和章惇谈话的时候又睡着打呼噜了。如果用打鼾这个行动来表现人物的旷达，好像有点浅薄，甚至可能起反作用了。

再说王朝云这个角色。这个人物的设置不够现代化。现代化不光是技术上的，观念上也要现代。王朝云是苏轼的侍妾，在古代，她的身份地位是很低的。所以她和苏轼之间的感情关系是不对等的。但剧中好像特别着重描绘这段男女感情线，反倒丝毫未提苏轼与他发妻之间的深情。特别是王朝云临终之前他们两个人拿白居易和樊素的关系自比，还特别拿陪伴白居易的一匹马来比喻樊素和王朝云对男主人的忠诚。作为当代女性，我看到这个情节有点坐不住，甚至会感觉有点被冒犯。所以，这里需要考虑到底有没有必要加上他们自比白居易和白居易家里歌姬樊素的这段情节，尤其是马的比喻。

苏轼和王安石两个人有一场很重要的对手戏"金陵会面"。剧本写得还是挺精彩的，表现的时候有所欠缺。在剧中，苏轼特别跟王安石提到自己现在对王丞相的变法已经不完全反对了，而且在黄州的时候颇见到些新法的成效和百姓的实惠。那么这里是否可以考虑一下，前面在黄州苏轼和百姓同乐的"丰收"这场戏里，少用点歌舞，而是把百姓得实惠的事情讲一讲，铺垫一下，表现苏轼怎么就逐渐体会到了王安石变法的苦心了。还有，其实金陵会面之前不久，宋朝还发生了一个重要的军事事件"永乐城之战"，宋军兵分五路攻打西夏，20万军丁全军覆没。这件事情对王安石和苏轼这两位士大夫都会有很大的震动。王安石为什么要变法，就是因为国力不行，前线战士军饷军粮不够，支撑不了边疆的战事，保证不了他们的安全，这些事情都可以在剧中有交代，让后来王、苏二人的和解，以及苏轼后来反对废止新法

都更加合理化。

最后,表演与导演的细节方面我再稍微提几点。一是鼓点的问题。鼓点虽然使表演有了外部的节奏感,但会限制演员的行动。话剧演员的表演有内心的行动,需要内心行动与外部行动慢慢激荡和融合。现在鼓点太过密集,就把行动给限制住了。有些地方,演员演得很急。比如,高太后劝苏轼不要辞官那场戏应该可以非常精彩,现在也很精彩,但可以更精彩一点。演员应该演得慢一点,把人物的心理变化层次表现出来。太后是君,苏轼是臣。她想留他,要动脑子的,斗智之后再用情打动他,搬出祖宗、先皇的恩典等说辞。这个过程需要一点时间,把两个人物之间的情感心理变化和交锋表现出来。

二是帮腔的问题。帮腔是有音乐性的,如果要保留帮腔的话,能不能把帮腔的音乐性特点充分发挥出来。现在感觉帮腔和串场差不多,加入得比较生硬。能不能在台上角色演出时,特别是有吟诵或吟唱的时候,帮腔演员用戏腔应和着。或者帮腔也可以换到幕后,不一定要在台前,这样就可以和串场演员的功能区别开来。

此外,导演处理调度的时候,走圆场或者圆形调度用得有点多,还可以多一点变化。

总之,这部剧主题上聚焦苏东坡多面人生中的一条精神主线,即他的旷达、洒脱,面对人生大起大落活得通透、活出精彩。这确实可以概括成中国传统文化精神,能够广泛引起中国人的共鸣,这一点抓得非常好。

唐钟(话剧《苏东坡》副导演):谢谢大家,严格意义上来讲副导演并不算主创人员,我今天真的是带着耳朵来的。我有一种求知欲,特别想听听各位老师真实的意见。有些时候很难听到特别能够戳我们心

窝子的话。人到中年，在经历很多戏时，包括饰演章惇也好，做副导演也好，有一些想法是不一样的。今天只想与各位老师说一句，谢谢各位老师，这是第一点。第二点很享受今天这样一个思维碰撞的场域，我是东北人，平时很直白，演戏的时候也很直白，谢谢各位的真知灼见。

邓滢（话剧《苏东坡》制作人）：谢谢各位老师，《苏东坡》从2017年开始做到现在，5年多的时间，对全体演员来说倾注了很大情感，除了群众类型的角色，几乎是第一版本一直演到现在。到昨天为止，剧场版本演了59场。

我们的司鼓老师、帮腔老师，都陪伴着我们剧组经历了很多。现在这位其实也是一位民间优秀司鼓老师，与剧目的配合首先没有太多的时间给到他，这是第一点。第二点民间方式与规定严格剧目方式还是有区别的。这位老师昨天的演出应该是他的第五场演出。每一场导演都在单独跟他沟通，他也在适应过程中，包括敲鼓本声的音量大小与节奏点，老师提得非常正确，与演员配合是有问题的，包括大小、哪个时间该敲、哪个时间该停，判断还没有那么精准。接下来十来场演出中，他可能才清楚知道什么时候更合适、轻重怎么样。希望能给我们一点时间。

导演特别愿意把民族化特点表现得特别明确，尤其是四川做的曲艺也好，川剧也好，话剧也好，多多少少带这么一点特点。当我们确认用这样一种形式来做《苏东坡》的时候，我们的演员从第一批开始，确实请了京剧老师，第一轮三个月，第二轮两个月，手把手教。在全部排练过程中，京剧老师一招一式全跟的。也会有一两个演员在演出过程中有所调整，会有新的演员进入，可能会稍微弱一点。演员也很

努力在往这方面靠,都希望能够找到表演尺度,也有不准确的地方,需要更多时间磨合;包括苏东坡的形体,他的心理压力挺大的,还有他的念白问题——有些部分需要他京腔念白,我们都在尽量努力往那里靠,寻找最好的尺度。

舞蹈部分,演员和导演也在不停讨论这两段舞蹈是否合适。这两个舞蹈完全用现代音乐的方式是否合适,也在与导演不停地讨论。也许下次排练的时候,导演就取消了。导演每一轮排练都会调整出很多东西,与上一版不太一样的。导演一直自己思考哪些地方需要做工作,演员也在不停调整自己的表演方式。

我希望通过今天的研讨会总结出来专家们的意见和建议,回去与导演和主创沟通。我们希望这个戏能越走越好。我们做了一个文旅版放在文殊院。这个戏除了走出去,还要在四川留下来,这是我们非常想努力的方向,所以谢谢各位专家。

杨扬(上海戏剧学院副院长、教授、评论家): 现在已经是中午十二点多了,我们的座谈会开了三个多小时了。最后我讲一下自己的意见。专业剧团与艺术院校的交往交流,是一件蛮重要的事。对专业院团来说,演出结束,希望听听艺术院校的专业人士的看戏观感,毕竟大家都是做戏剧这方面工作的。而从专业艺术院校的老师来说,也需要多多了解戏剧演出第一线的新情况、新尝试,看戏之后,才能够知道现在剧团的演出探索已经到了哪一步,这有利于帮助我们思考问题,提高把握问题的精准度。我一直讲评戏不是在评别人,而是把自己平时的学习情况和知识积累的家底抖落给别人看。平时不认真做研究,不多看戏,最后抖落出来的东西是要被大家耻笑的。

今天听大家的发言,我学到了很多东西。前两天看完戏之后,我

也在考虑《苏东坡》这个戏总体感觉如何。我对四川人艺是抱有深深敬意的。最近这些年，他们演出的话剧《尘埃落定》《苏东坡》，品相都非常不错，有大戏的质量和气势。正是基于这样肯定的前提，我想提一点建议，分两方面。一方面是剧作，结合我现场观看的情况，剧作大的结构上应该没什么大问题。姚远老师对历史剧创作驾驭能力是超强的。《苏东坡》第一场戏是乌台诗案，极具戏剧性，是苏东坡人生的巨大转折点——此前人生得意，从乌台诗案开始，进入中老年的坎坷磨难人生期；后面是三个任职地，一个是黄州，一个是惠州，一个是儋州；最后在气势磅礴的《念奴娇·赤壁怀古》中全剧结束。从文本角度讲，《苏东坡》这个剧的结构我觉得没有什么大问题，极其凝练、高度概括，重点都抓住了，而且富有戏剧的跌宕起伏。至于具体的每一场是不是都要（因为有十五场）以及每一场的具体描写内容是不是合适准确，都是可以讨论，也是可以在今后的演出中调整的。姚远老师确实是写作经验非常丰富的剧作家。我看过他的三部大戏，一部是《商鞅》，一部是《人间正道是沧桑》，还有就是《苏东坡》。这三个戏看下来，他的戏剧的一贯风格就是带有直面现实的严肃性，是正剧，不是娱乐性的。要在他的戏里面找轻松、调侃是比较难的。他喜欢借助历史与现实对话，将现实问题历史化处理，让观众觉得他作品中的商鞅面临的危机，就是今天中国人面临的危机，这种人文情怀好像是南大背景戏剧人的一种品格和底色。姚远老师对历史剧的掌控能力是很强的，这点我们可以从他以前的多部历史剧创作中看到。但《苏东坡》剧本也不能说一点问题也没有，我觉得剧本的冲击力没有《商鞅》大，与剧本的立意有关。如何提炼苏东坡这是一个问题，我们记忆当中的苏东坡是怎样的一个人，与剧本当中所展现的苏东坡之间有没有距离？我觉得有距离，目前这个剧本写苏东坡写得过于琐碎，

内容填得太满太实，主旨、立意的提炼反倒不够集中，有一种流水账的感觉。一个优秀的剧作家，他的某个阶段的创作，应该是推进的，像曹禺的《雷雨》《日出》《原野》《北京人》和《家》一步一步走过来，思想境界在不断提升。姚远老师从《商鞅》到今天的《苏东坡》，在戏剧境界拓展方面究竟有多大提升？假如我们将《苏东坡》放到他的创作历程中来考察和认识，我觉得剧作的得失是可以比较清晰地看出来的。《苏东坡》这个剧本的提炼还是有待进一步提高和思考的，对剧作家而言，自我逼迫得还不够。就像是美酒窖藏一样，时辰不到，尽管是好酒的品质，但离理想的品味还差那么一点。

　　第二个方面是表演制作上的问题。刚才很多人对《苏东坡》表导演上运用帮腔、司鼓以及串场人的做法，提出了批评意见。我认为还不仅仅是表导演的技术处理问题，问题的根本在于对待话剧探索的方式方法上。我们在强调民族化的时候，是不是一定要走戏曲化的道路。其实，不只是《苏东坡》这出戏，不少话剧在探索民族化方面，都喜欢弄一点戏曲的成分，要么戏中戏，话剧中插一段传统京昆或是地方戏；要么是歌队什么的。用得好固然好，但大家都千篇一律、千人一面地用，感觉上是固化了，不开阔、不活泼，让人生厌。民族化不等于戏曲化。我想到了话剧《茶馆》是怎么民族化的，它未必一定运用戏曲手法，在很大程度上，它是在字正腔圆的台词方面做了很大的探索，与原来那种话剧腔形成了区别，让人觉得北京人就是这样说话的，说出的台词听来亲切动人，表演走上了正道，不再是模仿别人，美学上形成了自己的套路，这可以说是成功的戏剧民族化尝试。刚才大家讲查导演的川味话剧《死水微澜》，有民族化的东西，受到广泛欢迎，那么，她的民族化是通过什么手段实现的？再反观《苏东坡》，我觉得同样是查导导的戏，《苏东坡》与《死水微澜》相比，民族化上有没有

差距？

　　民族化理解成戏曲化是不是窄了一点？现在一讲到中国戏剧实验，就是这么几个剧目，不是《赵氏孤儿》，就是《牡丹亭》，不是《牡丹亭》就是《白蛇传》，好像中国文学中无比宽广和开阔的空间，缩小到几个点上了。有时候导演的思考不够宽广，也可以从戏剧实验的手段上看出来。如果我们对照中国文学的表现手段，我觉得那种丰富性是值得我们戏剧表导演借鉴的。或许导演们在这方面的急迫感是有的，意识也是强烈的，但真正做起来，的确难度比较大。

　　另外，表演与制作方面，演员和制作团队都是不错的。首先是演员身板都看得出来，训练有素，可以看到四川人艺的管理做得较为严格。我看戏，有时也在猜度那些演员，像上海话剧中心的一些演员，我看他们的演出比较多，我首先不是看他们的戏，而是看他们演出时的身体反应，很多人的专业素养还是可以的，是职业的。有的演员一出来肥肥胖胖、松松垮垮，一看就是吃吃喝喝，没有什么很好的训练。演员是需要下一定的功夫刻苦训练的，训练得好不好，这与院团的管理确实有关系。《苏东坡》剧组中的一些演员是不错的，像主演苏东坡的演员，剧本对演员的表演提出了很高的要求，演员要从乌台诗案一直演到病逝常州，有20年的时间跨度，这在表演上是有难度的。同时，导演运用了戏曲化的处理方式，又对演员的表演提出了很多话剧演员需要学习的传统戏曲内容，所以，对担任苏东坡这一角色的演员而言，从表演才能上，要求是很高的。目前的表演应该说是基本胜任的。还有就是演员对人物角色的理解和把握上，苏东坡这一演员也是有一定的分寸，演得较为从容。但在表演中也有不足的，最大的不足是结尾部分，原本《念奴娇·赤壁怀古》的朗诵是全剧的高潮，但现在好像显得匆匆忙忙。苏东坡病逝常州的剧情刚刚落幕，观众的情绪

还没有缓和过来，大幕拉开，一片金色，苏东坡跌跌撞撞爬上众人簇拥的牛车，充满激情地朗诵《念奴娇·赤壁怀古》，显得有点怪异。

舞美制作刚才大家讲了很多。我觉得《苏东坡》的舞美制作很大气，宋画的运用是一个亮点。我想提出的，一个是宋画的意境要体现出来，也就是悠远寂静的意境。目前，两边侧面的布景伸缩太多，频率太快，有点闹，与宋画要静下来的欣赏趣味有点反差，是不是舞台两侧的板块伸缩速度再降下来一点，给人以舒缓的感觉，而不是一种快速的紧张节奏。还有就是目前舞台上的宋画色彩偏黄，青绿色还不够。最后，还有一个背景上水的处理问题，在话剧《苏东坡》中，水有长江之水，也有惠州的西湖之水，还有儋州的浩瀚之水，如何根据剧情将水的画面与人物表演的情绪结合起来，使水在舞美上更具气象和舞台表现力，目前看力度还不够。

每一个观众看完一出戏后都会有一点想法，这些想法是不是一定有道理，这是需要在反复交流、比较后，慢慢才能够被人们所意识到的。所以，我希望我们今后有更多的看戏和交流观剧体会的机会，以活跃我们的戏剧批评和思考。

谢谢大家！

《白鹿原》专题

论陈忠实的《白鹿原》及其舞台剧改编[1]

杨 扬[*]

感谢诸位在礼拜六的下午放弃休息时间,来听我的讲座。上海作为国际大都市,是需要有这样一个文化空间,供大家学习、交流。这次主办方给我的题目是介绍一下陈忠实的长篇小说《白鹿原》,也谈谈即将来东方艺术中心上演的陕西人艺演出的同名话剧《白鹿原》。我就从个人的角度,谈谈自己对陈忠实长篇小说《白鹿原》的认识,同时也谈谈即将来东方艺术中心上演的陕西人艺的同名话剧。今天主要围绕两个问题来讲:一是陈忠实的《白鹿原》是一部怎样的小说;二是根据他的小说改编的话剧又是一部怎样的舞台作品。

一

我不知道在座各位是否都看过陈忠实的长篇小说《白鹿原》,对陈

[*] 杨扬,上海戏剧学院原副院长、教授、博士生导师,上海市作家协会副主席,中国茅盾研究会会长,《戏剧艺术》主编。
[1] 此稿根据2023年9月2日在上海东方艺术中心的讲座整理。

忠实的情况是否都了解。大家可以先浏览一下我做的PPT，简单知道相关的信息。有关陈忠实以及他创作《白鹿原》的情况，可以看《陈忠实文学回忆录》，这是王鹏程编选的一个集子，基本材料都收了。我挑一些重要的介绍。陈忠实1942年生，出生在陕北农村，世代务农；1962年，20岁的陈忠实高中毕业，回乡务农，整整十六年，都在乡村度过；1982年调到陕西省作协，开始了他的专业作家生涯。长期的乡村生活，让陈忠实对陕北农村、农民生活非常熟悉。他的作品主要是写陕北农村、农民的。在《白鹿原》之前，他发表过一些文学作品，但社会影响不大。1988年至1992年初，他花费了四年时间创作出了长篇小说《白鹿原》。这是一部反映陕北农村白鹿原从清末民初到50年代社会变迁的长篇作品，有五十多万字，最初发表在1992年第六期和1993年第一期的《当代》杂志上。1993年3月，陕西作协在西安举行五十多人规模的研讨会；6月，人民文学出版社出版单行本；7月，人民文学出版社等单位在北京举行研讨会，邀请了六十多位评论家参加，作品获得好评。1997年《白鹿原》获第四届茅盾文学奖。

我之所以请大家关注陈忠实的一些基本情况，是因为小说与作者的关系是非常密切的。尽管理论家会说，作品是独立于作者之外的，小说一旦写成，作者便死了。但我要说，小说的文字是作家提供的，没有作家提供的文字文本，读者的阅读就无所依靠了。所以，小说的解读无形中是受到文本约束和限定的。另外，一些小说家可能会说小说是虚构的艺术，不要把小说中的人物、故事与作者本人联系起来。但站在写作者的角度，我想人们很容易理解作家与作品之间的密切关系。就表现内容来说，小说中虚构的东西并不都是凭空捏造、子虚乌有，而是来自作家的生活感受、生活积累和在此基础上产生的文学想象。一般我们讲作者有什么样的经历和思考，跟他小说里面所表

现的内容总是有某种联系，只是这种联系的方式是多种多样的，有直接的，有间接的；有明的，有暗的。在间接联系中，有道听途说的，也有书本上看来的，还有言传身教传承下来的以及从小受家庭教育的影响，等等。一个作家，尤其是那些伟大的作家，不可能关在房间里苦思冥想就能完成伟大的作品。他一定是善于从各方面获取养料，包括从同时代的作家作品中学习、吸收。那些具有文学里程碑性质的作家作品，更不可能是一座孤岛，孤悬于社会、时代和同时期的作家作品之外。现在一些评论文章论那些优秀的作家作品，常常将作家作品陷于一种绝对的、封闭的孤立状态来论述，譬如一谈鲁迅，好像同时代的其他作家都不行了，只有鲁迅一人在奋力孤行。这是将鲁迅孤立于社会、时代和同时期的作家作品之外了，只能说这是一些研究者自己苦思冥想想出来的传奇神话，而不是鲁迅先生真的就那样生活、写作。鲁迅先生从来就不是一个单枪匹马、一意孤行的孤独者、恨世者，而是扶老携幼，与同时代诸多作家有密切交往、交流，甚至一路论战过来的，这种关系才比较接近鲁迅与社会、时代以及同时代作家的交往关系。现在看，离开了茅盾、郭沫若、冯雪峰、巴金、林语堂、沈从文、郁达夫、丁玲、萧红、萧军等作家的创作探索和直接、间接的交流、交往和交锋，可能就不会激发鲁迅的创作热情，当然也无法照见鲁迅作品探索的力度和深度了。这是相互映照、相互衬托的社会关系、时代关系和人际关系，谁也离不开谁。记得契诃夫在给一位同时代的俄罗斯作家的信中曾说："如果要有所成就，我们得依靠整个一代人的努力，没有其他办法。后人将把我们统称作80年代，或是'19世纪末'，而不会是单独的契诃夫、吉洪诺夫、柯罗连科、谢格洛夫、巴伦采维奇、贝日茨基。"（参见伊利亚·爱伦堡《重读契诃夫》第3页，童道明译。）这位伟大的俄罗斯作家很清晰地说出了一个作家与同时代

作家的关系，让人们明白了一个道理，看作家作品应该多方面考察和思考，不要孤立地看问题。在《歌德谈话录》中，论及莎士比亚与同时代人的关系时，歌德也有类似的看法，他认为："看莎士比亚就像看瑞士的群山。如果把瑞士的白峰移植到纽伦堡大草原中间，我们就会找不到语言来表达对它的高大所感到的惊奇。不过如果到白峰的伟大家乡去看它，如果穿过它周围的群峰如少妇峰……玫瑰峰之类去看它，那么，白峰当然还是最高的，可是就不会令人感到惊奇了。"（朱光潜译、爱克曼辑录《歌德谈话录》第16页。）所以，我们在论述陈忠实的《白鹿原》时，不要割裂作家与社会、时代的关系，尤其是不要割裂他与同时期作家作品的关系，好像只有陈忠实一个人在思考、写作，其他的作家作品都不行了。

那么，陈忠实从同时代的一些作家作品中吸取了什么呢，这些作家作品对他《白鹿原》的创作又有什么样的影响呢？我想凡是读过陈忠实的《我信服柳青"三个学校"的主张》《柳青创造了一个高峰》《柳青的警示》《我读〈创业史〉》《悼路遥》《路遥和他的〈平凡的世界〉》等文章的读者，很容易就会感受到陈忠实的文学创作与陕西文坛的氛围和风气之间，有着千丝万缕的密切关系。陈忠实自己曾说，柳青、王汶石等陕西前辈作家对他的创作影响最深最直接；而同时代的作家中，路遥的创作是激励他不断写作的一面镜子。我们对照陈忠实的《白鹿原》，很明显地可以看到这种文学影响的痕迹。譬如他的写实风格、他笔下的乡村生活、他对于女性命运的关注、他对社会现实生活，尤其是政治生活变化的敏感，这些都继承和延续了柳青以来的陕西文坛的文学风气。换一个地方，像北京、上海，可能就不是这样的文学环境了，文学的关注点和处理方式也会完全不同。在陈忠实的文学基因中是有前辈和同时代陕北作家的血脉气质，但陈忠实又有自己

的个性和探索，而且，这种个性和探索的痕迹是非常鲜明地印刻在他的作品《白鹿原》上的。在寻找属于自己的创作个性的过程中，陈忠实经历过一个漫长的创作见习期。在创作《白鹿原》之前的很长一段时间里，陈忠实并没有形成自己对小说创作的一个稳定的看法，他还在柳青、路遥、王蒙、张炜以及肖洛霍夫、马尔克斯等中外作家的作品世界中东看看西瞧瞧，试图有所发现，有所体悟，有所对照，有所借鉴，有所吸收，有所提升。而到了准备写《白鹿原》时，似乎到了水到渠成、万事俱备的一个时间节点，他的创作自觉性空前高涨，思想情绪状态极其饱满，有着一种不可遏制的想书写的冲动。在《〈白鹿原〉创作散谈》《寻找属于自己的句子》《五十开始》《六十岁说》等文章中，他清晰地记录了自己思想蜕变的这一艰难过程。他尽管很早就明确告诫自己，一定要告别柳青、王汶石的写作路数，也不能跟同时代的路遥等朋友的创作趋同，要闯一闯属于自己的路子，显示一下具有自己独特个性的创作。但说说容易做起来难。这个蜕变的周期，大概花费了他十年的时间，也就是从20世纪80年代中后期，至90年代中期。这一时期，也正是中国当代文学风云激荡、先锋实验和各种文学思潮潮头涌动的黄金时期。不单单陈忠实一个人感受到要变一下自己的写作方式了，全中国处于一线写作的作家、评论家都在鼓吹变的文学。当时主编《北京文学》的李陀见到余华的习作，就告诉余华，你已经是中国少数几位跑在最前端的作家了，因为当时的作家中没有人像余华那样书写小说的人物故事。莫言有过一篇创作谈，总结自己的写作到了这一时期也从写什么转变到怎么写，也就是通常所说的转到文学形式的思考上来了。同样是写民国时期的生活，苏童的《妻妾成群》、余华的《活着》、莫言的《红高粱》都展现出与以往表现这一时期的生活不一样的文学审美面貌。人们熟悉的《保卫延安》《野火

春风斗古城》《红日》《红旗谱》《红岩》《林海雪原》等红色经典作品的叙事方式和人物、故事、结构，在80年代中后期兴起的先锋实验小说中渐渐淡去，另一种带有日常生活色彩的活色生香的人物、性格、故事、情节和历史面貌开始登场亮相。这样的变化，被一些评论家概括为文体革命，这样的结构、故事、人物的建构方式，被一些评论家定义为"叙事的圈套""后历史主义"等。总之，在小说审美上，经历了80年代先锋实验的冲击之后，文学世界就像是打开了潘多拉的盒子，什么稀奇古怪的景色都呈现出来了，文学创作不变几乎是不可能了。

那么，接下来的问题在于怎么变。在陈忠实周围的陕西作家中，有路遥和贾平凹对自己的写作进行了较大幅度的调整。路遥的长篇小说《平凡的世界》以更为宏阔的场面和史诗般的笔法，展现了世纪末在中国大地上经历的改革开放。如果将《平凡的世界》与路遥80年代初创作的《人生》等作品对照，变的痕迹是极其明显的。不仅新作篇幅长达百万字，历史纵深感更强；而且作者驾驭作品人物、故事和叙事的能力也更加圆熟自如，的确代表着路遥创作迈出了坚实的一步。贾平凹从《商州初录》等清新细腻的乡风乡俗中脱离出来，不再是小清新、乡土气，而是向读者奉献出一部惊世骇俗、风尘仆仆的长篇小说《废都》。尤其是小说吸取了《金瓶梅》等作品的形式，一些性描写处用□□□等空格形式表示此处删去多少字，这种从传统小说中吸取创新资源的写法，可能是90年代小说中最为独特的，至少没有其他作家像贾平凹这样大规模使用过。在陈忠实眼皮子底下发生了这么多触目惊心的文学变化，陈忠实再怎么迷恋过去的审美习惯，也不能不认真思考自己该怎么面对这些文学巨变的问题。他像同时期的很多作家一样，拜读外国作家作品，看看世界上那些名家是怎么写作的，有

哪些新探索。其中哥伦比亚作家加西亚·马尔克斯的《百年孤独》给他以启发；还有同时代的中国作家作品中，声誉比较高的，像王蒙的《活动变人形》、张炜的《古船》等，也给他以帮助。这些长篇小说有一个共同点，都涉及较长时段的历史。五十年、一百年，这样的时段，小说如何表现？马尔克斯、王蒙、张炜等可以用超乎想象的文学处理方式来描绘出精彩纷呈、惊心动魄的历史场面，塑造出那么多令人难忘的文学人物，陈忠实为什么就不可以做到呢？对比所激发的反思热情，陈忠实意识到不是自己不熟悉笔下人物的生活。对于陕北农村、农民，陈忠实几乎是打了一辈子交道，闭着眼睛都能数落出那里的民风民俗。但为什么轮到自己描写这块土地上的人物和故事时，那种鲜活的神韵就没有了呢？或许正是因为这样的对比和反省，让他意识到固有的文学观念的局限性，这些观念不仅束缚了他的文学想象，也限制了他的文学才能的发挥。所以，告别过去，重新寻找自己的创作出路，成为他这一时期反复思考、努力突破的目标。在《文学无封闭》一文中，他曾批评过一种观点，认为陕西地处内陆，不像中国的沿海地区很快可以接触和感受到外来的新思潮、新思想。他坚定地认为，陕西在今天是可以不断有优秀的作家作品产生的。尽管陕西地处内陆，但文学视野并不封闭，相反，植根于陕北数千年深厚的文化土壤，再加上人们通过各种途径接触到各方面新的外来信息，这些新旧知识综合在一起，通过作家自己的消化、融合，完全可以创作出新的文学样式，抵达世界文学的至高殿堂。拉美的很多作家率先做出了榜样，尽管他们身居发展中国家，那里经济落后、政治僵化、社会危机不断，但他们的文学视野和创作水准，一点都不落后于西方发达国家。

除了对作家创作和作品的认真阅读、悉心体会之外，陈忠实还与不少文学评论家、教授、学者交往，从中获得理论滋养。我想强调的

是,这是陈忠实胜过很多当代作家的地方。因为对于不少从事文学创作的人,常常会重创作轻理论,认为文学创作就是不停地写写写,写到一定的火候,水到渠成,创作就成功了。其实,文学创作,写是一个方面,另外学习、借鉴、总结经验,不断培养和提高自己独特的审美意识也是重要的方面。在学习、借鉴中,不断从理论上获得滋养,提高自己的思想意识,让自己的思想从无意识走向有意识,从有意识提升到思想创新的自觉层面,这是非常重要的思想蜕变和意识提升活动。陈忠实有这方面的深切体会。在写作遇到瓶颈和障碍时,他开始反省自己究竟在哪里出了问题。他对陕北农村、农民的生活非常熟悉,但如何在创作上有效地把握和传递这种鲜活的生活经验和感受呢?很多人自以为小说写出来了,就是一种发现、提炼和创造,其实对比一些历史研究、哲学研究的理论成果,不少文学创作的水准真是算不得什么,有些只是观察到生活的皮毛而已,根本没有触及社会生活深层结构。陕西作协的批评家李国平向陈忠实推荐了日本学者对陕北农村的研究论著,这让陈忠实在思想上有了某种对照,看到了日本历史学家是怎么来认识和把握陕北农村社会结构的。李泽厚的《美的历程》,揭示了中华审美文化的文化心理结构,强调文化积淀的重要性,这让他见识了哲学家、美学家们是怎样从文化哲学的角度来看待传统文化的深层结构的,而不是仅仅停留在作品外在的审美鉴赏层面。他还与陕西师大中文系的畅广元教授交往,从与畅广元教授的交谈中,陈忠实意识到小说结构之于长篇小说审美的重要性,这与一般的作家创作谈中强调生活积累,注重长篇小说的故事、人物等泛泛而谈的交流完全不同,有着画龙点睛抓住要害的精准性。

 这些不同于作家的理论家、评论家、教授、学者的看法,给陈忠实以超越创作经验的意识升华,让他从观念、思想范式的角度来厘清

自己的创作观点和笔下人物与历史的深层关系。各种各样的理论见解和观点,相对于文学创作,或许比较抽象,不那么感性,但这些理论的接触对于陈忠实而言,至少在创作上,多了一些参照,有了一些磨炼。而且,与他之前的一些陕西文坛前辈作家相比,无论柳青还是那一时期的作家们,都很少有人像陈忠实那样能够自觉接触到那么多理论成果;与同时代的一些写作者,包括路遥在内的作家相比,陈忠实也是胜出一筹,因为没有人像陈忠实那样用心对待理论研究的最新成果。在吸收理论资源上所显示的思想自觉程度,体现了作家创作思想上的自觉与不自觉,对比之下,我们从思想层面看到了创作《白鹿原》的陈忠实与此前的一些作家创作以及同时代的作家创作之间的差别。陈忠实是有警醒意识的,是有自觉思考意识的,他不是随波逐流,用人物、故事图解时代的作家。人们对比一下此前以及同时代的陕西作家的创作,就会发现,柳青在创作《创业史》时,创作理念很大程度上还是停留在革命乌托邦阶段,他对人民公社的执着,显示他的思想和视野没有实现历史的超越,相反是被历史潮流裹挟着的。如果柳青能够活到改革开放时期,或许对人民公社的历史会做出反省,《创业史》的文学处理,将会是另一种景象了。面对柳青对农村人民公社运动的执着和偏执,有时人们会问,柳青那么熟悉陕北农村、农民,为什么对人民公社弊端就没有一点质疑呢?我觉得这不是熟悉不熟悉生活问题,而是思想和观念对生命体验的遮蔽。一个作家有经验,却没理念,尤其是没有反思性的思想理念,可能最终的结局就是柳青式的创作悲剧。生活的感性动力,最终在他的创作中没有实现历史的超越,反而被固有的观念限制住了。陈忠实同时代的路遥创作的《平凡的世界》,篇幅巨大,超过百万字,时间跨度三十年。路遥在小说中所表达的励志向上的审美基调,也延续着柳青的现实主义审美特色,人生问

题始终是他塑造人物锁定的核心内容，但他笔下的孙少安等进城农民工的乐观情绪，似乎保存着某种乌托邦成分。大家不妨想想，农民工进城打工，有多少能够像孙少安那样幸运。陈忠实的创作与他们有相联系的地方，譬如宏大历史叙事，广阔的农村生活场面，形形色色的农民形象，等等。但陈忠实跟这两位作家创作的最大区别，就在于经历了改革开放和思想解放运动之后，对原有的观念有了一种深刻的反省，在此基础上创作完成的《白鹿原》，彻底告别了对柳青、路遥创作有着影响作用的乌托邦想象，这是陈忠实在思想意识上超越柳青、路遥的地方。在《白鹿原》中，无论是田小娥的悲剧，还是白灵的悲剧，乃至黑娃的悲剧，都无声地告诉人们，20世纪的陕北农村还没有彻底走出中世纪的黑暗。一次次的政权更迭，改变不了深层文化心理的超稳定结构。陈忠实的《白鹿原》终结的地方，正是柳青《创业史》起步的地方。在《白鹿原》小说结尾处，鹿子霖最终死了。正如小说开头嫁给白嘉轩的六个女人的死，意味着传统社会失去了繁育再生能力，鹿子霖的死也是具有象征意义的——他不是乡村恶霸，相反，在乡土世界，他是一个能人，这样的人在四九年后被当作社会败类随意处置，直至最后悲惨离世。他的死，是即将到来的中国历史暴风骤雨的某种预演，十多年后以革命名义发动的"文化大革命"，裹卷着更多无辜的人，进入到历史悲剧的至暗隧道之中。世道变了很多次，但人心深处的结构没有变，这就是一代代"白鹿原"人无法真正进入到现代世界的悲剧所在，至少在《白鹿原》中，几乎所有主要人物都处于历史的悲剧宿命之中。小说的人物、故事结束在20世纪50年代，但今天的读者完全可以预见到陈忠实《白鹿原》中的几个男女主人翁，进入到农村合作化运动、人民公社时期，一直到翻天覆地的"文革"时期，最终的结局可能还是逃脱不了悲剧的命运。

所以，陈忠实说自己的小说是社会的秘史，他不仅要摆脱柳青、路遥小说中的乌托邦乐观情绪，打破那种在希望的田野上越走越宽广的虚假幸福感，还要呈现出文化积淀心理的历史沉重感和原罪感。那些因袭着传统文化心理结构的男男女女，不管是自觉的还是不自觉的，不管是有理想信念的还是没有的，他们在构成庸众、看客的阵营的同时，自己都遭遇着某种悲剧的宿命。读者可能会问：为什么这些人活得那么苦那么累，是社会问题吗？如果让柳青和路遥来回答，估计一定会将人们的注意力朝那个方向引导，因为经历过四九年新旧社会变迁的柳青和经历过改革开放前后生活对比的路遥，直观感受到社会制度的重要性，他们用创作传递着这样的认识和感受。但陈忠实不是这样，他的《白鹿原》告诫读者，不完全是社会、政治问题酿成了白鹿原人的悲剧命运，而是沉重的历史文化心理结构问题，是文化制约并限制着这个世界中的人们的所思所想、所作所为。在这方面，《白鹿原》的思想探索与王蒙的《活动变人形》、张炜的《古船》走得非常近，都是一种贴近中国大地的文学思考和人文思考。当然，在理论上最早提出文化心理积淀说并在理论上系统阐释的，是李泽厚先生的《美的历程》，但陈忠实是用小说的形式，是用自己生命体验的形式，在文学审美领域显示了活生生的人物悲剧命运。与李泽厚的"积淀说"相比，《白鹿原》的情感力度要大得多、深广得多。如果说李泽厚的观点提供的是一种客观、理性的学术发现，那么，陈忠实的小说传递给读者的是喜怒哀乐，是痛不欲生的哭喊，是无可奈何花落去的声声叹息，总之，是一种震撼人心的巨大的情感冲击，这种力量来自审美，来自文学的情感动力。陈忠实以小说家的笔力，深挖出了人们所忽略的生活秘密和历史秘密，这是一位优秀小说家的独到的发现，这种发现不仅在艺术审美领域有所拓展，在社会历史领域有所揭秘，它同时

也赋予那些冰冷的理论和批评以逼真的生活图像、生命温度，赋予这些画面和生命以如泣如诉的吟唱和无尽的叹息。

二

陈忠实认为《白鹿原》是一部揭示人物文化心理结构的小说，它不是历史，不是宣传，不像他的前辈作家作品那样讲述一个个首尾相接的完整故事，也不像同辈作家路遥那样对社会问题表现出巨大的道德热情和创作兴趣。《白鹿原》是想用人物的悲剧命运和沉重的心理状态来告诉人们，背负沉重历史文化心理的陕北农村白鹿原，在20世纪所遭遇过的坎坎坷坷，其中的人物不论何党何派，最后的结局尽是悲剧。这部小说花费了陈忠实毕生的心血和生活积累。小说出版后，评论的反响也是非常热烈。在《何谓益友》一文中，陈忠实介绍了《当代》文学杂志是如何在接到稿件的第一时间予以热情答复并以两期连载的形式发表了全稿；1993年6月，人民文学出版社又是赶在最短的时间内快速出版了单行本；7月，在北京举行了《白鹿原》的研讨会。在历数《白鹿原》从写作、出版到研讨的过程时，我们不妨对照一下路遥的《平凡的世界》的出版和研讨情况，好像与《白鹿原》的命运完全不同。不仅路遥的书稿最初遭遇了退稿，后来好不容易出版了，评论家之间也有不同意见。相比之下，陈忠实和《白鹿原》要幸运得多。尽管参评第四届茅盾文学奖初评时，有关《白鹿原》的"历史倾向性"问题被提出来，但有惊无险，最终评委们还是对作品做了客观公正的评价，1997年，《白鹿原》荣获第四届茅盾文学奖。

讲到这里，我想花一点时间介绍一下文学批评参与《白鹿原》的创作和传播情况。为什么要讲这部分内容呢？第一，陈忠实对文学批

评和文学理论较一般的作家，有着更多的自觉意识。他不抵触文学批评和理论；他愿意看理论书，愿意与评论家打交道，愿意听听他们的意见和建议，从中获取滋养；而不是像有些作家那样，抱着很功利的态度来对待批评和评论。当陈忠实完成《白鹿原》初稿后，就将稿件交陕西作协的评论家李星审读，希望帮助提提意见。这种朋友之间的信任，已经超越了一般的人际关系，表现出陈忠实对评论家以及文学批评的重视。第二，文学批评与小说创作、传播的关系，在普通读者眼中可能是一个飘忽不定的神秘关系，甚至是忽略掉的。事实上，在《白鹿原》的出版、传播过程中，文学批评是起到助推作用的。首先就是文学编辑的作用。文学编辑要有批评眼力，能够鉴别出哪些是好稿子，哪些是不行的。这既是一种职业要求，也是一种最直接的文学批评活动。这话听起来稀松平常，好像什么人都会，但实际操作起来就会见分晓了。路遥的《平凡的世界》就遭遇过文学编辑退稿的事件，这一退稿事件对路遥的创作和精神状态是产生过实际影响的。陈忠实要幸运得多，从投稿到发表，始终获得文学编辑们的认可和支持。大家不妨想想，如果杂志编辑部和文学出版社一开始就退稿或者要求作者大幅度地修改，陈忠实的《白鹿原》将会是怎样的命运呢？即便是编辑们认可，出版社同意书稿可以发表，这也不见得稿件完全没有问题啊。编辑在作家书稿出版过程中，帮助作家改稿的事，在当代文学史上并不少见。甚至陈忠实自己在70年代中期也参加过《人民文学》的改稿活动。编辑参与陈忠实《白鹿原》的出版活动情况，如果大家有兴趣，可以去看看责编之一何启治的文章《永远的〈白鹿原〉》，其中参与审稿的人员不止一个。我查阅了北京十月文艺出版社2008年新版的《白鹿原》，书上连原来责编的名字都没有，可能出版社认为不会有人关注这些细节的，但从研究的角度看，这是一个疏忽，把出版这

一环节给忽略掉了。如果哪一天研究者要研究文学编辑的参与情况，连谁责编《白鹿原》都搞不清楚。好在陈忠实比较心细，在《何谓益友》和《有关〈白鹿原〉手稿的对话》中，将出版细节内容记录得比较详尽。至于通常看到的《白鹿原》版本与手稿《白鹿原》究竟修改增减了哪些字句、内容，大家可以到图书馆查阅手稿版《白鹿原》和首发《白鹿原》的《当代》原刊进行对比。我想这项工作会有专业的研究者来完成的。但在参评第四届茅盾文学奖过程中，传闻《白鹿原》出了修订版，删除了数千字的篇幅。我没有专门核对过《当代》首发的《白鹿原》、手稿版的《白鹿原》和人民文学出版社的初版《白鹿原》以及修订版《白鹿原》之间的情况，但我想指出其中是有情况的，至少《白鹿原》原稿、《当代》首发稿、人民文学出版社的初版本和后来的修订版四者之间的异同，是可以见出《白鹿原》在成稿、出版和传播过程中的某些波折和变化。一般的读者不会关心这些，很多评论家可能也不一定认真关心这些，但我觉得观一叶而知秋，这种变化，说明某些思想观念和批评意见对《白鹿原》的传播是起到影响作用的，否则为什么要修改、修订呢？其次，1993年3月和7月，在西安和北京举行的两次《白鹿原》研讨会上，评论家们对小说的评价很高，这与当年路遥的《平凡的世界》的研讨会上评论家们的批评意见，形成了对照。两次研讨《白鹿原》的研讨会不仅提升了《白鹿原》在国内文学界的影响，同时这种影响也直接延续到茅盾文学奖的评审。大家可以参考两篇会议综述，一篇是小雨整理的《一部展现民族灵魂的大作品——〈白鹿原〉研讨会综述》，还有一篇是发表在1993年第五期《小说评论》上的《一部可以称之为史诗的大作品——北京〈白鹿原〉讨论会纪要》。这两次会议的参会人员，像冯牧、严家炎、蔡葵、雷达、曾镇南、谢永旺等，都是茅盾文学奖的评委；他们的意见有助于

《白鹿原》提前修订。事实上，一些评论家的不同意见在研讨会后就传达给了人民文学出版社以及陈忠实本人，以至于人民文学出版社和陈忠实本人有时间根据评论家的意见，将《白鹿原》重新修改完成并出版，最后赶在参评茅盾文学奖之前，完成修订版的《白鹿原》。我们可以认定修订版的《白鹿原》就是冲着茅盾文学奖评奖来的，好在《白鹿原》修订版最终顺利通过评审，获得第四届茅盾文学奖。我在这里还是要再强调一下，是修订版《白鹿原》获奖，而不是人民文学出版社的初版本《白鹿原》获奖。这之间有差别吗？大家不妨去读读两个版本，我想是有的。而且这样的修订，可以视作批评对于创作的某种干预和影响。不按照批评的意见修改，很有可能茅盾文学奖就不授予《白鹿原》了；不得奖，或许就没有后来那么多人聚焦这部作品了；又是搬上戏剧舞台，又是改编电影电视剧，等等。至于后来的各种社会声誉以及各种形式的艺术改编还会不会有，那就难说了。现在我看到有报道说，人民文学出版社出的《陈忠实文集》（增订本）采用的《白鹿原》是初版本，如果真是这样，这也可以视作是对修订本的某种修正吧，真正是回归到了最接近作者初心的那个文本了。再次，人民文学出版社2000年出版了《〈白鹿原〉评论集》，这在人民文学出版社历史上是不多见的，单独为一位活着的作家的一部小说出一本评论集，过去的作家，像柳青、杜鹏程、王汶石、杨沫、梁斌、茹志鹃等没有，当时的作家像汪曾祺、王蒙、蒋子龙、高晓声、陆文夫、张贤亮、张洁、谌容等似乎也没有。但鉴于《白鹿原》的文学声誉以及人民文学出版社对这部作品的高度重视，出版这样一部评论集是合情合理的，它不仅是对《白鹿原》艺术成就的一种肯定，也是对中国当代评论家们的作品阐释能力的一种检阅和展示。有优秀作品的产生，并不一定就有相应的优秀评论的出现，创作与评论的彼此隔离现象，在

文学史上也不是没有过。面对像《白鹿原》这样的优秀作品，评论家们从中会获得怎样的感悟和思考呢，他们又会提炼出哪些重要的文学理念呢？我想推荐大家看看第一篇，也就是何西来先生的序。估计在座的没有几个人知道何西来这个名字，除非是专业做中国当代文论的。我八九十年代见过几次何西来先生，80年代他是中国社科院文学研究所的副所长，所长是刘再复先生。1986年参加苏州会议，讨论文学观念的学术研讨会上，我第一次见到何西来先生，那时我还是一位在校研究生。后来在北京的几次会议上见过他，听他发言。他是著名的文学理论家，在80年代讨论"性格组合论"时，他的一些文章有影响。从文艺理论的视角，何西来先生认为《白鹿原》提供的创作经验应该值得重视，因为在他看来，陈忠实的《白鹿原》成功地提供了一种不同于以往的中国当代文学经验。"陈忠实的《白鹿原》，是20世纪90年代，中国长篇小说创作的重要收获之一，能够反映那一时期小说艺术所达到的最高水平。把这部作品放在整个20世纪中国文学的大格局里考量，无论就其思想容量还是审美境界而言，都有其独特的、无可取代的地位。即使与当代世界小说创作中的那些著名作品比，《白鹿原》也应该说是独标一帜的。"这样来评价《白鹿原》应该是非常高的，但一些文学评论家对这部长篇小说的审美经验的概括提炼和理论总结是不是到位呢？何西来先生说，收入评论集中的四十篇文章，各有自己的特点，他希望这些文章能够不辱使命，对得起《白鹿原》这部作品。陕西籍的评论家李建军负责此部评论集的出版，收入这部评论集中的不少文章作者，我与之有过交往。像第一篇文章的作者雷达老师，我们多次一起参加过茅盾文学奖的评奖活动和中国小说学会的小说年度排行榜评选，他曾担任过茅奖读书班的负责人（有人称之为初评委；后来这种初评委体制被取消了，只设茅奖评委会）。他的评论《废墟上

的精魂》曾发表于权威的学术期刊《文学评论》，是一篇较为全面论述《白鹿原》成就的评论，是地道的作家论的写法。雷达老师长期在中国作协《文艺报》和创研部工作，每年都要接触和阅读大量长篇小说。80年代，中国的长篇小说年产量还不高，敬业一点的评论家还能将年度出版的长篇小说全部读完。但从90年代起，每年出版的长篇小说量逐年增加，对职业评论家来说，阅读工作压力非常大，要像以往那样看完所有年度长篇小说，再来做一个总结，估计没有人能够做到。而雷达老师是当时少数几位能够接近吞噬式阅读的评论家之一，他几乎不会遗漏年度的重要作家的重要长篇小说。他读的长篇小说非常之多，所以，由他来评论《白鹿原》，应该是有权威性的。而且他又是甘肃人，熟悉西北的风土人情，这使他文章的论述与原作表现的人物世界更亲近了一步。他文章的标题很有意思，叫《废墟上的精魂》。《白鹿原》表现的是黄土高原上白鹿原从晚清民初到1950年这五十年的社会变迁。雷达用"废墟"来概括这一地理空间上的文化象征物，似乎带有某种否定意味；而"精魂"想必是与小说中的人物、思想等相关联的东西。这种正负搭配、既抑又扬、褒贬共存的具有多重含义的标题组合，显示出雷达眼中的《白鹿原》具有多方面包容性以及多层面的价值含义，这是他对《白鹿原》的总体印象，也是他对《白鹿原》的深度解读。其他像阎纲、李星、白烨、李国平、李建军等著名陕西籍评论家的文章，从各自的阅读视角来论述陈忠实以及《白鹿原》，给人们提供了一个多声部的阐释空间。这样的评论合集是有意义的，它让评论家们在小说作品的阅读竞技赛道上，相互比拼，各显神通。当然这本评论集还只是《白鹿原》研究的一个开端，如果《白鹿原》是真正经受得住时间考验的话，那么，面对这样一个丰富多彩的文学世界，文学批评将会持续不断地开展更加多元的阐释。

三

下面来谈谈根据小说改编的舞台剧《白鹿原》。《白鹿原》作为一部社会声誉极高的小说，被其他艺术门类的艺术家所关注，并进行艺术改编，这种不同艺术门类之间的相互沟通、相互借鉴和相互转化是艺术创作的成功捷径之一。历史上很多戏剧、舞蹈、音乐、电影并不都是靠原创而取得成功的，而是通过改编文学名作来获得成功，像舞剧《白毛女》《雷雨》，歌剧《江姐》，京剧《智取威虎山》《红灯记》《沙家浜》，电影《祝福》《红日》《早春二月》，小提琴协奏曲《梁祝》，钢琴协奏曲《黄河》等，都是跨界改编的成功典范。有评论家和剧作家在总结戏剧创作经验时曾指出，莎士比亚戏剧也不全都是原创，甚至百分之九十以上都是之前有历史记载的或民间故事传说，莎士比亚是根据这些既有的历史、人物、故事进行了戏剧改编。但这样的改编在艺术上要取得成功实在是非常不容易的。剧作家乔治·贝克在《戏剧技巧》一书中曾指出，这种跨界改编的能力，应该就是剧作家素质的一种体现。小说原作是名著，不见得改编成戏剧、电影之后，戏剧和电影作品也一定是名作。戏剧、电影、舞蹈艺术的改编，对戏剧、电影、舞蹈艺术的主创团队绝对是一场脱胎换骨的严峻考验。根据小说《白鹿原》改编的同名电影和电视剧在国际国内都获得好评；根据小说改编的同名舞台剧，由北京人艺和陕西人艺搬上舞台，同样受人关注；像陕西人艺的《白鹿原》已经是第三次到上海巡演了，这是非常难得的，说明影视剧和舞台剧主创团队没有辜负大家的期待，有自己的探索；至于其他的艺术门类像歌剧、舞剧和一些地方戏，也改编过《白鹿原》，却不像影视剧和舞台剧那么幸运，基本上没有大的社会

反响，有的仅仅演了几场就彻底停止了演出。陕西人艺的《白鹿原》已经在全国巡演超过五百场了，这是很不俗的成绩，说明艺术上他们有自己的建树，这种艺术探索受到了大家的关注和赞许。

　　从目前掌握的资料看，舞台剧《白鹿原》有三个演出版本，一个是北京人艺版，另一个是陕西人艺版，还有一个是西安外事学院排演的。至于一些剧作家对《白鹿原》的改编而形成的剧本，可能比实际演出还要多，我看到除了孟冰改编的剧本之外，《延河》上还刊发过一个《白鹿原》剧本。西安外事学院的改编本是不是也是另起炉灶呢？三个演出版本，我看过陕西人艺版的，据说是影响最大的一个版本，在全国多地巡演。北京人艺和陕西人艺用的都是孟冰改编的剧本。有关《白鹿原》的舞台改编，我建议大家去找一下孟冰、林兆华、濮存昕、李宣，包括陈忠实自己谈这个戏的一些文章和接受记者访谈的文字记录，对我们理解这部戏有帮助。孟冰是这个戏的编剧，此前已经创作过20多个原创剧本，是一位有着深厚戏剧艺术经验积累的剧作家。关于舞台剧《白鹿原》，他有《我没能力超越原小说》和《十年〈白鹿原〉：戏剧与文学的对话——兼述2016年陕西人艺版话剧〈白鹿原〉引发的争论》等文章。林兆华是北京人艺版的导演，也是最早动议改编话剧《白鹿原》的。在他的著作《做戏——导演小人书》（全本）中，有一篇关于2006年做话剧《白鹿原》的记事。濮存昕在北京人艺版的《白鹿原》中扮演过主要人物白嘉轩。在他新出版的著作《我与我的角色》中，有一段文字专门记录他是怎么来塑造白嘉轩这一舞台形象的。李宣是陕西人艺版的《白鹿原》的总制作人。她不仅成功制作了陕西人艺版的《白鹿原》，还计划推出一系列具有陕西人艺风格的话剧作品，像《平凡的世界》《主角》等。在接受记者采访时，她介绍了陕西人艺是怎样跟导演胡宗琪、舞美黄楷夫等主创团队合作，

成功打造陕西人艺版的《白鹿原》的。在陈忠实自己的文集中，收有三篇谈话剧《白鹿原》的，两篇在第八卷，即《陪一个人上原》《我看话剧〈白鹿原〉》；一篇收在第十卷，《从话剧〈白鹿原〉再演说起——答〈陕西日报〉记者高山、蔡思雨问》。这些与舞台剧《白鹿原》相关的信息，估计很多观众未必都看过，我觉得这些材料是可以作为我们了解这部戏的参考信息。这些材料最基本的功用是在提醒我们，舞台剧《白鹿原》与小说《白鹿原》不完全是一回事。戏剧是一门综合艺术，需要集中方方面面的智慧和力量，不是单靠一个人就能够成功完成的。很有可能，一个环节弱了，整台戏就撑不起来了；戏剧也是舞台艺术，尤其离不开舞台表演，不同的演出团队，对剧作理解不同，艺术表演功力不同，舞台表演的效果是千差万别的。根据上面这些信息，下面谈谈我自己对陕西人艺《白鹿原》的观剧体会。首先我认为孟冰的改编是见功力的。对于《白鹿原》这样的长篇小说，要将五十多万字篇幅、半个世纪内出现的众多人物、事件压缩到两个半小时的演出时间，对任何一位编剧而言，都是一种挑战。孟冰说他首先从人物入手，小说中的主要人物，在舞台剧改编中一个也没有删。这与很多编剧做减法的戏剧改编法似乎有点不同。像我们通常看到的长篇小说的戏剧改编，如《智取威虎山》，截取了长篇小说《林海雪原》中的一段；歌剧《江姐》也是选取了《红岩》原作中的一个人物江姐作为戏剧舞台集中表现的对象。而孟冰改编《白鹿原》是全覆盖，照单收入。那么多的人物，演出时间只有两个半小时，千头万绪堆积在一起，演出时会不会给人以一种拥堵忙乱的感觉？看过演出之后，基本上没有这样的感觉。原因很简单，编剧不是采取讲故事的办法，将所有人物故事细节重新演绎一遍；他采取了另一种表现方法，这就是片段展示的手法，截取主要人物的故事主干，在舞台上闪演、展示。正

如孟冰自己所说的："我渐渐找到了一种让文学人物成为戏剧人物的行动（行为）方式，同时，也强化了人物在有限的时空内更清晰的性格展现。""我的剧本最大限度地保留了原小说中的话（和台词）。"在不伤及小说原作神韵的前提下，孟冰着眼于戏剧人物的舞台个性展示，借助舞台环境的营造，将舞台人物语言以贴近文学语言的方式，渲染情绪、展示内心活动。所以，舞台剧《白鹿原》不是情节剧，也不完全是传统意义上的人物性格剧，而是一种画廊式的人物、历史展示剧。最成功的，可能要数田小娥的改编了。剧作者抓住飞蛾升天的意象，非常切合田小娥这一形象的性格特征，将她的外貌美、心地善良、不甘愿的倔强性格和最终的悲剧命运结合到一起，最后在剧中她像飞蛾一样离开了那个给她造成伤痛的人间，飞向浩渺的天空。与田小娥相对照的女性形象，是白灵。她同样美丽、善良，但她与田小娥相比，有文化，有信仰，有改天换地、不向恶势力低头的意志品质，也有为革命事业忍辱负重、牺牲自己的坚定决心。尽管她的结局是悲剧，但这种悲剧与田小娥那种化作飞蛾飘向虚无的天空的渺茫有所不同——小说原作中白灵是化作白鹿，奔向白鹿原，在大地上重生。在剧作中，白灵同样展现的是一种信仰的力量，观众从白灵的生命悲剧中感受到的不是生命的虚无，而是寻找人生意义的艰难，以及为民族、为国家牺牲自己的崇高品质。当然，在与不同剧院和不同导演的合作过程中，编剧对原剧本有适度的修改。陕西人艺版的剧本，孟冰说改了两处："一是从总体篇幅上进行了精简（包括减掉了一个次要人物徐秀才），二是为了便于交代时代背景和主体事件，增加了众村民的'议论'。"这是编剧根据演出需要而作出的调整，整体上服从导演的安排。

2015年陕西人艺版的《白鹿原》演出，被业内人士认为是陕西演艺史上的一个文化事件。至今有剧评都认为这是舞台剧《白鹿原》最

好的一个演出版本。我们不去评价剧团和演剧之间谁好谁不够好，而是从剧场演出中抓取和概括其中的一些重要特征，从理论上加以阐释和总结。我以为从主创团队的整体设计考虑，陕西人艺的《白鹿原》在美学风格上是充分体现出了导演的审美追求，延续了胡宗琪导演的戏剧风格——硬朗、厚实，有质地感，注重历史叙事和诗意的抒发。从舞台展示看，胡宗琪导演的《白鹿原》与他的其他舞台剧作品《平凡的世界》《尘埃落定》《人间沧桑是正道》《主角》等有近似的风格基调，戏一开场，浓郁的地方味道就扑面而出，你绝对不会认为这是发生在江南或是东北的故事。尽管《白鹿原》的演出舞台上没有黄土高坡等标志性舞美设计，但窑洞和宗祠的风格化色调和氛围，绝对是西北独有的那种风味。这种精准定位和舞台氛围的渲染，是胡宗琪导演风格的一贯作风。在陕西人艺版《白鹿原》中，舞美首先还不是一种景观，而是营造气氛，为人物和故事展开营造了巨大的气场，展示其强大的带入感，用灯光和色调将观众带入到戏剧故事的发生地——黄土高原的白鹿原，一种特定的历史规定情境之中。可能普通观众不一定感觉到这种带入感的重要性，但在我看来，这是一部舞台剧作的基本调性的定调。定调定好了，后面的戏就可以自然而然地顺利展开；如果定调定错了，后面要花费很多功夫来补救。为了强化这种地方色彩的调性，导演也是调动了各种演出小工具。第一是声音的运用。整部作品从头至尾都采用陕西方言来表演。这一声腔设计，最早的创意来自北京人艺版的表演。我看濮存昕老师写的文章里回顾自己演《白鹿原》白嘉轩的体会。很长时间他感到抓不住人物的性格特征，直到有一天听见陕西籍的演员郭达说陕西话时，突然有了角色的感觉，觉得白嘉轩就是要用这种声音腔调说话，才能够传递出作品中的人物神韵风采。用声音塑造人物角色，濮存昕是通过这样的手段来进入角色

的。无独有偶,最近出版的奚美娟的《独坐》中有一篇文章是怀念黄佐临先生的。奚美娟回忆黄佐临在80年代对她的调教,让刚刚从戏剧学院毕业的奚美娟演一个老太婆,要求她不要从弯腰曲背的肢体动作上着手,而是首先从声音入手来塑造人物。对照这些演员表演的心得,我们可以看到声音作为舞台表演的工具之一,是有它的独特功效的。陕西人艺版的《白鹿原》在声音运用上,有它自己的优势,陕北方言是他们每个演员都善于操持的。看完戏之后,业内的评价是"《白鹿原》回家了",真是这么回事。小说的神韵随着演员的腔调声音在舞台空间回荡,每一个观众的心似乎都被它们牵着走。只要这种声音调调在,《白鹿原》中的人物、故事,甚至气息就不会离散消失。但要进一步指出的是舞台上的方言表演,也不是日常口语直接搬到舞台上那么简单,而是需要有导演和演员的悉心体会、揣摩,是在戏剧情景约定之下的一种有舞台表现张力的舞台语言,是导演和演员用来塑造人物性格的一种形式、手段、工具,而不是随便说上几句陕北方言。在北京人艺版的《白鹿原》中,林兆华导演借助的声音工具是陕北老腔,在充满力度的老腔声音催逼下,舞台开幕,人物开腔说话。而在陕西人艺版的《白鹿原》中,老腔这样的陕北民间音乐基本是被删除的,主要还是采取方言对话来表演,对话本身构成了一种戏剧形式,是一种充满舞台表演形式感的人物对话,而不是具体说了什么。歌队的声音设计也是《白鹿原》演剧刻意追求的舞台表演亮点。我觉得歌队形式的加入,对陕西人艺版的《白鹿原》而言,是一个创意,是属于他们自己的发明。尽管这也是声音之一种,是"议论",但功能和作用远远超出单纯台词的声音范畴。孟冰在谈创作体会中说,歌队的议论"这一点十分重要,因为它不仅解决了'叙事'(交代背景)的问题,更重要的是它发挥出古希腊悲剧中'歌队'的功能,在'叙事'中不

停地转变身份（跳进跳出），在全剧节奏控制、感情渲染上起到至关重要的作用"。有关古希腊悲剧中歌队的作用问题，在戏剧研究领域是一个很专业的问题，不是一朝一夕拍拍脑袋就想出来的，而是经过较长时间的演出实践积淀。我建议大家去看看北京三联出版社出版的英国学者伯纳德·M.W.诺克斯的专著《英雄的习性——索福克勒斯悲剧研究》以及英国学者西蒙·戈德希尔的著作《阅读希腊悲剧》。后者的第一章对《俄瑞斯忒亚》中大量采用歌队问题，有过较为详细的分析和论述。国内的论著可以参考中央戏剧学院罗锦麟教授《关于古希腊戏剧》，收录在《罗锦麟文集》上集，为便于大家在最短时间里了解古希腊悲剧中"歌队"的戏剧功能，我将罗教授介绍"歌队"的这一段文字抄录下来："在古希腊戏剧的演出中，始终保持着歌队的形式，这成为古希腊戏剧的一个特点。歌队在当时的演出中有着非常重要的地位。露天演出，歌队可以起到大幕的作用；可以代表作者抒发情感，发表议论，介绍剧情和人物；可以起到装饰环境、画面，代替道具布景的作用；可以载歌载舞，烘托剧情；歌队的一段歌或者一段舞可以表示时间和地点的变换……歌队作为古希腊悲剧的一大特点，它的多功能作用是显而易见的。"对照陕西人艺版《白鹿原》中歌队的处理，我们看到歌队是具体作为该剧的一个主要元素贯穿整个演出。第一幕幕布一拉开，是白嘉轩与鹿子霖买卖风水地签约的场面，而舞台的一角就是一群村民组成的"歌队"，与白嘉轩、鹿子霖之间构成一种一问一答的问答关系。大戏落幕时的最后一个场景，是鹿子霖死了，在村民的"议论"声中，曾经盛极一时的人物，最终落幕。歌队在陕西人艺版的《白鹿原》中是一种最基本的舞台表演形式，这一点与北京人艺版的《白鹿原》构成了一种对比。这种对比仅仅是比较而已，不存在谁高谁低问题。有了歌队这样的场景处理方式，整台戏的表演不会单

调,毕竟一群人演戏,比一两个人演戏来得热闹,但风险是处理不好,场面会变得闹哄哄、紊乱不堪。总体看,陕西人艺版的《白鹿原》没有给人留下闹哄哄、乱糟糟的舞台印象,这说明歌队表演无论是说还是舞,基本上是成功的。它起到的作用,第一是叙事上的简洁。两个人物之间的故事,不用两个人从头演到底,细细交代一番,只需歌队的村民们"议论"一下,前因后果就算是交代过去了。接下去就可以转换到另一场戏上。所以,编剧孟冰先生在创作谈中非常自觉地强调了歌队的这一重要功能。但我以为歌队在陕西人艺版的《白鹿原》中,还有其他几方面的功能和作用担当。首先是增强了戏剧的仪式感。胡宗琪导演执导的《尘埃落定》《主角》等话剧中,都有歌队的形式,或许他是有意识地倾向于这一路的戏剧审美探索,是胡宗琪戏剧导演艺术特有的印记。但《白鹿原》演出的大幕一拉开,二十多人的歌队或整体划一的肢体动作,或错落有致的自由发挥,满满的仪式感一瞬间冲击观众的视觉印象,这与单凭个别演员的说念唱打出场,感觉上是另有一功,是不一样的戏路,至少是与北京人艺版的《白鹿原》的开场——黄土地的舞美展现不一样。其次,就是多声部的声音组合。歌队与剧中主角的对话,有时,这种对话是剧中情景,如田小娥进村时,众村民的好奇与议论。有时,则是客观的旁白,如议论白嘉轩已经娶了六个女人了。还有的是起到众声喧哗作用,像农协那场戏中黑娃与众村民的对话。这让我想到小说美学上的一个概念——复调小说,这是苏联学者巴赫金研究陀思妥耶夫斯基小说时提炼出来的一个概念。法国的结构主义文论家托多罗夫结合复调小说理论与结构主义理论,写过一本书——《巴赫金、对话理论及其他》,有中译本,大家可以去看看。托多罗夫将对话问题理解成结构小说的一个非常核心的问题,这与一些作家仅仅将人物对话理解成一种小说技巧是有区别的。如果

将托多罗夫的理论阐释用来观照陕西人艺版的《白鹿原》的对话处理，我想我们也将看到演剧时的歌队与人物之间的对话，已经不是原来戏剧意义上的那种人物间的戏剧剧情关系，而是一种较为抽象的戏剧展演关系，也就是抽象与具体的对照、直接与间接的对照、不可能与可能的对照。照舞台表演的人物之间的逻辑关系，不可能形成直接对话关系的，通过歌队的形式展示，演员可以较为自由地表达想表现的内容；通过歌队与人物之间的互动关系，使戏剧主要人物的舞台表演有了一种纵深感和时空宽度。有时它们之间可以是一问一答；有时也可以答非所问，各说各的，造成一种众声喧哗的多声部的舞台演出效果；还有的时候，可以起到跳进跳出的叙事间离作用。总之，在舞台表演方面，陕西人艺版的《白鹿原》有自己的探索和尝试。

四

最后我想说一下自己在看小说及舞台剧《白鹿原》时，感到不满足的地方。首先是小说方面的问题，我觉得最大的不满足是《白鹿原》的篇幅。目前小说《白鹿原》用五十万字左右的篇幅来描写五十年的历史，尽管没有人提出异议，但我觉得有点不满足。此前路遥的《平凡的世界》，用三卷百万字的篇幅来展现四十年的历史，有那种丰满、充实的感觉以及反复多样的细节描写、心里独白和人物叙事。再对照小说《白鹿原》，就觉得在描写历史和人物细节方面似乎显得比较简略，有的地方简直就像是一个故事梗概。如《白鹿原》中白家和鹿家第二代人之间的交往和互动关系，就没有像白嘉轩、鹿子霖之间的关系，表现得充分、细腻。一些重要的人物结局，写着写着，最后很简单几笔就打发了，像鹿兆麟最后结局只是非常简略地交代了一下。还

有一些细节也是过于简单。以白灵生孩子的细节为例，只有短短五个字，甚至都没有交代生男生女以及生育时人物的生命体验等，这与一些经典长篇小说对人物细节的刻画相比，显得有些简略，余韵不足。以白灵的生育为例，毕竟白灵在小说中是非常核心的人物，人们希望在作品中读到一位女性在恋爱、生育前后，思想、情感、内心的微妙变化。如果《白鹿原》以三卷百万字的篇幅来展现民国以来五十年间白鹿原的风貌和人物关系，是不是会有更为惊人的挖掘和文学展现？这可能有点苛求作者了，但想想陕西的柳青、路遥的长篇创作，都有雄心勃勃的百万字的梦想，以此为标准来看陈忠实的《白鹿原》，我觉得对陈忠实的创作似乎是可以提出这样的要求的。至于陕西人艺的舞台剧《白鹿原》与小说原作相比，思想深度是不及小说的。编剧孟冰自己也曾有过这样的表示，我觉得这也不是抹杀戏剧主创团队的业绩，实在是戏剧改编受方方面面的约束和限制比较多，不像小说创作，是一个人的工程。如果不是局限于舞台剧《白鹿原》这一部戏剧作品，而是放眼看看当代舞台剧的改编，有哪一部戏剧作品超越了小说原著？我当然不是在否定戏剧创作，而是想说，当代戏剧与当代小说相比，在思想境界和艺术格调上，小说大概是要走在探索的前列，小说是中国当代文学中最有实绩的，思想探索的深度也更明显。落实到《白鹿原》这部小说，这是作者花费了一辈子心血，一心一意打造的力作。而舞台剧《白鹿原》舞台剧，从改编到上演，也就几年时间，而且涉及那么多人员，每一个流程和组合都不可能像小说家一个人做事那样精密。更不用说不计时间工本，一辈子都花在琢磨一部作品上了。剧组主创人员每个人都有一大堆事情，而且是照档期来安排，绝无可能像作家写作小说那样，没有时间限制。其次，从演剧层面来说，我觉得《白鹿原》在当代话剧作品中应属上乘之品，巡演的普遍受欢迎

是一个例证。即便如此,还是有些不能让人满足的地方。上半部戏主要围绕田小娥和白灵两个女性来展开;后半部则是围绕朱先生等人物展开。这样的结构形式表面上看似乎把小说中的人物尽可能都涵盖进去了,但从作品关注的重心而言,我感到戏剧改编是有些游离小说主题的,也就是将陈忠实所说的深挖人物的文化心理结构,转变成了对女性命运和几个白鹿原上相关人物故事的叙述和展演上去了。历史文化思考的分量轻了,而男男女女的人物故事分量重了,走的是戏剧展演的套路。这或许是戏剧表演的惯性使然,表导演为了让戏更好看一些,更能够抓住观众的注意力,安排了一些男女情感对手戏。看完戏,给人印象最深的,是田小娥、白灵以及她们的悲剧命运,其他人物故事估计观众不会有太深的印象。如果真是这样的观剧体验,我想我们是不是可以问一下,除了目前这样的舞台处理方式,是不是还有其他的可能方式呢?人物性格与命运的表现,始终是戏剧改编最重要的部分,但选择哪些人物来作为重点处理,这是改编者和戏剧主创团队的选择。舞台剧《白鹿原》选择田小娥、白灵以及朱先生等人物来表现,白嘉轩、鹿子霖以及白鹿两家第二代男性作为小说中真正的主要人物,在舞台剧中,戏份不如前三位角色,仅仅是串场人物。但对于小说原著而言,白嘉轩和鹿子霖绝对是两个主要人物,陈忠实对历史的思考和感受,基本上都是通过这两个人物传递出来的。譬如对待社会变革的态度,在原作中有翻烙饼的说法,两位主人翁的坎坷命运似乎也在预示着这种翻来覆去的政治斗争对于人物的玩弄,进而将人们的视线转向对革命本身以及文化基因的思考上。陈忠实本人对社会革命是不是持否定态度,我感觉他是倾向于否定的,但又有些迟疑,否则就不会正面歌颂像鹿兆麟、白灵这样的革命者了,也不会将他们的最后结局写得那么悲惨。但在舞台表演中,有关革命问题,尤其是白嘉轩、

鹿子霖的态度几乎是不太明显的，似乎他们都是革命过程中的被动者和消极承受者，而他们面对自己亲人的一次次悲剧以及自己遭遇到的一次次不幸，似乎都没有上升到一种较为理性的思考上来，而只是自叹世道不济、风水不好。在对待现实的态度上，舞台剧《白鹿原》没有像小说原作那样有所开掘和拓展，或许对于主创者而言，有自己的难言之隐。就像林兆华在《导演小人书》中说的自己不选余华的《活着》来改编，而是选了陈忠实的《白鹿原》来改编的缘由。但对于舞台剧的主创团队而言，围绕作品人物悲剧命运的历史思考有意识跟没有意识，在舞台演出中，可能处理方式和表演效果是不一样的。从这一意义上讲，在一些人物处理的核心问题上，反复阅读小说原作，吃透作者的想法，再通过舞台表演的形式展示出来，尽管不是对小说的亦步亦趋，但在精神意蕴上是相关相通的。所以，我们平时总是强调读书、学习和思考，这对于演艺而言，不是无的放矢，而是一项非常实在而紧迫的工作。

上面是我对《白鹿原》从小说到舞台表演的一点看法。谢谢大家！

评话剧《白鹿原》的两个演出版本

朱一田[*]

从话剧改编的角度讲，长篇小说《白鹿原》改编得最为成功的，应该是北京人艺和陕西人艺的两个舞台版本。2006年，由北京人艺林兆华执导、濮存昕等主演的话剧《白鹿原》上演；2016年，陕西人艺邀请胡宗琪也导演了话剧《白鹿原》。同样的小说原著，甚至同样采用了剧作家孟冰所改编的剧本，两个舞台版本在呈现上却有很大不同。这显示出了两位导演在面对同一原文本时的不同解读、阐释和再创作，也凸显出了戏剧艺术有别于小说文字的特点所在，"在从讲述到展示的变化中，表演改编本必须戏剧化：描写、叙述、呈现的思想必须被转码为言语、动作、声音以及视觉形象。人物之间的冲突和思想差异必须成为可看得见和听得见的。在改编成戏剧的过程中，不可避免地会有相当数量的主题、人物和情节的再强调和再集中"[1]。

在看到舞台演出独立性的同时，我们也必须承认改编文本与原文

[*] 朱一田，上海戏剧学院戏文系博士生，研究方向为中国话剧史论。
[1] ［加］琳达·哈琴、西沃恩·奥弗林：《改编理论》，任传霞译，北京：清华大学出版社，2019年，第28页。

学文本之间的密切联系。话剧是否继承甚至进一步挖掘出了小说《白鹿原》的精神特质，成为了评价的重要尺度。从小说《白鹿原》1993年刊登于《当代》杂志上开始，文学界就围绕其展开了一系列的研讨和批评活动，并达成了一定的共识：小说《白鹿原》至少具备史诗性、地域性和民族精神性这三方面的特质。如何将原作特性较为准确地转码为戏剧舞台形象则成为了摆在改编者面前的问题。

一

小说《白鹿原》用五十余万字讲述了近半个世纪白鹿原上三代人的故事，"陈忠实还是把白鹿原作为近现代历史替嬗演变的一个舞台，以白、鹿两家人各自的命运发展和相互的人生纠葛，有声有色又有血有肉地揭示了蕴藏在'秘史'之中的悲怆国史、隐秘心事和畸态性史，从而使作品独具丰厚的史志意蕴和鲜明的史诗风格"[1]。在陈忠实看来，"史诗性作品不仅是个篇幅问题，更重要的是作品本身所呈现的深度和广度"[2]，也就是作品主题的总体性与宏大性，即"它必须在关注个体命运的同时要有宏观视野，个人遭遇映射出的是时代命题与历史的变迁"[3]。

要将小说的史诗性品格转换成写实主义戏剧，首先需要面临的就是故事时间与叙事时间相差悬殊的问题。在亚里士多德看来，戏剧与

[1] 白烨：《史志意蕴·史诗风格——评陈忠实的长篇小说〈白鹿原〉》，《当代作家评论》，1993年第4期。
[2] 陈忠实：《〈白鹿原〉获茅盾文学奖后答问录》，《延安文学》，1997年第6期。
[3] 刘大先：《何谓当代小说的史诗性——关于〈人世间〉的札记》，《中国当代文学研究》，2019年第6期。

史诗泾渭分明，前者所表现的时间应该以太阳的一周为限，并以对话为主；后者则不受时间限制，且只用叙述体。[1]直到布莱希特将叙述开放给戏剧，史诗剧才成为可能，戏剧改编长篇小说的容纳能力得以增强。所以，面对故事情节复杂、故事时间跨度大的长篇小说，当代话剧改编往往有两种方式。

第一种是遵循传统戏剧体的要求，浓缩小说的故事时长，对情节进行剪切，删繁就简。选择、突出什么就成为了小说改编戏剧的重点，这一过程往往代表着改编者对于原作的解读视角。曹禺改编巴金小说《家》的时候没有将革命者觉慧作为主角，而是选择了妥协者觉新，"封建家庭对于无辜青年男女的戕害"便成为了他所解读、突出的原作主题。电影版《白鹿原》相较于两版话剧，对小说情节的剪切更为大刀阔斧，电影两小时的叙事时长几乎全部给了田小娥和黑娃，至于小说中所呈现的社会时代动乱以及白、鹿两家的斗争都被隐去了，"中国式的欲望"是改编的抓手。

从小说体到戏剧体的剧本转换方式，却并不完全适用于孟冰对小说《白鹿原》的改编。濮存昕在回忆录《我和我的角色》中道出了话剧改编《白鹿原》的难点所在，"长篇小说《白鹿原》太丰满了，把它改编成三个小时以内的话剧，当然很难，而且我们要用全章本"[2]。全章本的改编方式和史诗性的小说特质是吻合的，意味着要在话剧中容纳整部长篇小说的情节主线。这既要收束枝蔓，突出重点情节和场面，又要完整呈现白鹿原半个世纪的史诗性变化，同时话剧的叙事时

[1] ［古希腊］亚里士多德：《诗学》，陈中梅译注，北京：商务印书馆，2017年，第58页。
[2] 濮存昕：《我和我的角色》，北京：人民文学出版社，2023年，第229页。

间又是有限的。为了平衡这矛盾的三者，剧本情节主线围绕白、鹿两家之间的内斗展开，对小说的开头和结尾都做了些许改动。小说开头以"白嘉轩后来引以为豪壮的是一生里娶过七房女人"一句话体现了文字媒介的高度抽象性，融合了当下、过去和未来三种时间，而后小说又对这七房女人的婚嫁、生死进行具体描述，营造了白鹿原古老又神秘的氛围，突出了白嘉轩的形象，从而将整部小说立了起来。将这些文字描述转换成戏剧表演不是不可能，却容易占据大量的叙事时间。所以，为了快速进入白、鹿两家的斗争主线，戏剧开头变成了白嘉轩巧取鹿家风水地；同时，为了增加戏剧张力，略微改动了小说情节。在小说中，白嘉轩的母亲是在换地之后才知道此事发生，但是剧本中故意让白母前来打断换地签合同的紧张时刻，并用白嘉轩不顾母亲晕倒，也要先签合约的戏剧动作，来突出换地的重要性。

　　如果说白、鹿两家的争斗是历时性的情节主线，用内斗来展现时代变迁的话，那么横向来说，戏剧最为突出的却并非白嘉轩和鹿子霖两人，而是田小娥、白灵和黑娃三个下辈人。剧本上半部分聚焦于田小娥的人物命运，展现了她和黑娃私奔到白鹿原，不得列入宗祠，再到身不由己卷入白、鹿两家的斗争，最后被自己的公公亲手杀害，还要被白嘉轩所镇压，永世不得超生的悲剧经历。孟冰对于田小娥的关注恰恰吻合陈忠实的创作本意。1986年，陈忠实前往蓝田县查阅县志，被其中大量贞妇烈女的事迹记载所震撼，原来一个女人一生的悲哀与孤独，只挣得了县志上几厘米长的一个位置，而人们却根本没有兴趣去留意和阅读。当时，他便萌生了一个想法，要写田小娥这样一个人物，"一个不是受了现代思潮的影响，也不是受任何主义的启迪，只是作为一个人，尤其是一个女人，按人的生存、生命的本质去追求她

所应该获得的"[1]。尽管田小娥如此重要,却被埋没在了小说宏大的时代叙述中,只是白鹿原上诸多牺牲品中的一个,并没有被格外突出。而当有关田小娥的文字描述被具象化为舞台表演时,青春貌美的女性和她悲惨的命运之间形成了鲜明的对比,从而成为了两版话剧《白鹿原》中最令人印象深刻的部分。

第二种戏剧对长篇小说的改编方式在当下被运用得越来越多,即选取一个叙事者,以叙述而非对话交代故事情节。叙事者的使用方式是多样的,有"故事外叙事者",如陕西人艺《平凡的世界》就用原作者路遥作为叙事者,在戏剧场面的转接处,以铜像的形式出场说出中间被省略的情节部分。除此之外,还有一些演出借助多媒体影像,将小说描述或者故事梗概直接以文字形式投影在幕布上。舞剧《永不消逝的电波》便用文字投影弥补了舞蹈叙事功能不足的弱点,显示出了戏剧作为综合性艺术的便利之处。"故事内叙事者"则往往更符合写实主义戏剧的逻辑,在不用额外增加一个角色的情况下完成情节前史的交代。新时期话剧《狗儿爷涅槃》中,老年狗儿爷便是自己生平经历的"故事内叙事者"。

回看孟冰发表于2006年第1期《新剧本》上的初刊版《白鹿原》剧本时,可以察觉出他想将故事内的朱先生提取出来,作为叙事者的意图。确实,相较于故事内其他人,朱先生更适合承担叙事者的角色,他的视点与众不同,恰如话剧《桑树坪纪事》中的朱晓平,是脱离于白、鹿两家之外的"神人",也是立志写出《滋水县志》的旁观者。然而在北京人艺版话剧演出过程中,他叙事者的身份却时常模糊。有评论者认为朱先生在开场"自报家门"被白嘉轩的到访打断,而后第三

1 陈忠实:《陈忠实文学回忆录》,广州:广东人民出版社,2020年,第163页。

场读"大事记"时又被白、鹿两人的冲突再次打断,"两场戏的尝试后编剧放弃了叙述,放弃了叙述体的可能,改为增添大龙套徐秀才,由'假对话'来完成必要的交代和推进,不可谓不是剧作上的遗憾"[1]。叙事者身份的失焦,侧面显示出北京人艺版话剧更倾向于"戏剧体"而非"叙事体",人物间的对话比角色向观众的交代更为重要。

北京人艺版对《白鹿原》的改编方式,在陕西人艺版演出中有所转变。2015年孟冰在陕西人艺版导演胡宗琪的建议下,对剧本进行两点改动:第一是继续删减枝蔓,删掉了次要人物徐秀才等,集中时空强化白嘉轩、鹿子霖等主要人物的故事。而他保留下原作的情节主干,包括巧取风水地、恶施美人计、孝子为匪、亲翁杀婿等,不仅有效地串联起故事,给人以完整性,而且一波刚落一波又起,用接连不断的"突转"与"发现",牢牢抓住观众的注意力。徐秀才与朱先生之间用以交代情节的功能性对话,改由"故事外叙事者"——众村民组成的歌队来直接叙述,这是剧本的第二大改动。这样的处理,不仅将人物表演和故事叙事有所区分,歌队的功能性特色被强化了,而且整台戏的结构更加简洁,剧情推进速度更快。以两版话剧开头为例,北京人艺版采用顺序,第一幕是白嘉轩来找朱先生解惑冬天土里为何有小蓟,经过两人长篇累牍地解释、交谈,第二幕才进入白、鹿两家换地的情节;而陕西人艺版则是倒叙,开篇便以紧张、刺激的"巧取风水地"吸引观众的眼球,随后才是白嘉轩的自白和村民歌队的议论。同时,徐秀才的删去使得"白鹿书院"这一故事空间得以释放,从北京人艺版的11次出现缩减为陕西人艺版的6次,从而进一步突出了"祠堂"空间的重要性和象征性。

[1] 郭晨子:《晨子看戏》,北京:中国戏剧出版社,2021年,第81页。

二

小说《白鹿原》的第二个突出特点在于地域性，"陈忠实通过淋漓尽致地表现家乡的地域特征、农事耕作、文化遗迹、村规民约、婚丧嫁娶、节日礼仪、世态人情、伦理道德、情趣品性，摇曳过一幕幕风俗画、风景画、生活画的镜头，进而集纳成具有独特地域文化的自然景观、人文景观、历史景观，进而描绘出乡土气息与时代氛围交融一体的典型环境"[1]。小说《白鹿原》改编话剧的另一个难点，便在于如何体现关中平原的地域特色，按照林兆华的说法是还原"土味儿"。

麦克卢汉依据信息密度的大小，将媒介划分为"冷媒介"和"热媒介"，相较而言"言语是一种低清晰度的冷媒介，因为它提供的信息少得可怜，大量的信息还得由听话人自己去填补。与此相反，热媒介并不留下那么多空白让接受者去填补或完成。因此，热媒介要求的参与度低；冷媒介要求的参与度高，要求接受者完成的信息多"[2]。从这一层面上来讲，要将文字媒介中低清晰度的白鹿原转换成舞台形象，则需以具体填补空白，为此，林兆华使用了多种舞台叙事手法。

陈忠实在看完北京人艺演出后谈道："我在大幕拉开的那一瞬，即被震撼了，也自然进入其中了。一片黄土原上的漫坡和土坎，残断的木轮车轱辘和远处的一棵孤零零的树，尤其是舞台右角那道断裂的黄土崖壁，以及崖壁上那孔残缺的窑洞，顿然让我进入地理上的白鹿原

[1] 孙豹隐：《瑰丽雄浑的历史画卷》，《小说评论》，1993年第4期。
[2] ［加］马歇尔·麦克卢汉：《理解媒介：论人的延伸（增订评注本）》，南京：译林出版社，2011年，第36页。

了。"¹林兆华首先利用舞台美术进行还原：中间是略有起伏的关中平原地貌，白鹿原上的人们在此相互纠缠、斗争、奔跑、繁衍、死亡；右边是一片突然高耸的山头，向上延伸，形成错落的地带。之所以设计成这样，一方面是对白鹿原地貌的艺术化转喻，是夹在秦岭与黄土高原之间的一块肥沃平原；另一方面也对舞台中间的白鹿原形成空间上的封闭，隐喻这些人即使从地理上走出了白鹿原，也无法在心理上真正离开。这种从真实再现走向表现的舞台设计，是林兆华一贯的风格，不论是倾斜又空疏的茶馆，还是凋零压抑的樱桃园都是如此。

其次，林兆华将陕西农民真实使用过的耕作物件铺在舞台上，进一步还原了白鹿原上的场景，直到羊倌把真羊赶上舞台，这种"土味儿"达到了极致。最后，演员的表演也同样还原了小说的地域性。濮存昕在谈自己如何塑造白嘉轩这个人物时，说到为了力求真实、贴近生活，他先在心里模拟了一个大致的样子，是罗中立《父亲》一画中有着一双粗糙手的父亲形象，但这还缺乏说话走路、待人接物的动态形象，他见了村民、村主任、书记等都找不到影子，直到面对面接触陈忠实，才恍觉白嘉轩的形象原型可以是作者本人。除了外形、肢体上的模仿，他还向郭达学习了陕北方言²。相较于视觉，对于北京人艺版《白鹿原》而言，真正让地域感充盈于舞台的却是听觉。所有人都操着一口陕北话，不一定地道，但是语音语调的转换让观众第一时间就被带入了区别于现实的原上，"我用陕西话，也就是为了加强点儿乡土味儿，破除演员习惯性的、抑扬顿挫的北京腔调"³。而当老腔演唱者

1　陈忠实：《我看话剧〈白鹿原〉》，《艺术界》，2006年第3期。
2　濮存昕：《我和我的角色》，北京：人民文学出版社，2023年，第230页。
3　林兆华口述，林伟瑜、徐馨整理：《导演小人书》，北京：作家出版社，2014年，第441页。

出场时，舞美样式和听觉达成了高度融合，不仅在地理意义上，也在文化意义上还原了陕西的地域性。

北京人艺版话剧对于关中平原的地域性还原侧重于真实的土地感，而缺少了一些独属于白鹿原的神秘性。要知道白鹿原得名于一个白鹿显灵的传说，在小说叙述中更是处处渗透着神话色彩，仿佛有一种不可知的力量冥冥中掌控着原上的人们。白嘉轩前面六房妻子为何无故身亡，白、鹿两家换地之后的风水是否真的变了，田小娥附身鹿三、白嘉轩通感白灵死亡等事件都无法用逻辑理性进行解释，而这也成了小说《白鹿原》的魅力所在。在北京人艺版演出中，白鹿的传说虽然由白嘉轩交代出来，换地、附身、通感等情节也保留了下来，但都只是一带而过，没有突出小说中的神秘氛围。相比较，陕西人艺版则着重强调了这些故事情节，而且通过视觉、听觉等多种手段突出了地域神秘性。在内容上，北京人艺版对白嘉轩为何知道白灵身亡并未多作解释，只让白嘉轩在结尾说了一句"灵灵死的时候给我托梦哩……"[1]陕西人艺版则增加了白嘉轩梦见白灵化为白鹿向西方奔跑的情节，并去找朱先生解谜，发现这是女儿托梦，便记住了这个重要日子。孟冰在为陕西人艺版改动剧本时，删减了许多情节，却增加了这一段，不仅是为了补全白灵的命运轨迹，也是给白鹿原抹上了神秘色彩。

如果说增加白灵之死的内容，还只是让观众有局部性的神秘感受的话，那么在陕西人艺演出中，歌队犹如幽灵般时时出场，则是给舞台营造了整体性的神秘氛围。歌队的功能并不止于叙事性，还在于其仪式性。歌队（chorus）是古希腊戏剧中惯常使用的表现手段，由十余个人组成群体一起行动，对故事进行叙述或点评。歌队仪式化的动

[1] 孟冰：《白鹿原》，《新剧本》，2006年第1期。

作与念白强化了不可说的神秘感,正如黑格尔所说,歌队"实际上就是人民,也就是一种精神性的布景,可以和建筑中的神庙相比"[1],承载着超越具体个人的形而上的"神性"。80年代中国话剧代表作《桑树坪纪事》中便已经开始使用歌队,通过集体仪式达成了演出向诗意的表现美学拓宽的目的。《白鹿原》的歌队也是由抽象意义上的村民组成,代表着无形的乡约民俗的伦理评判,又是导演设置的观众视角。演出上半场最后,歌队拿着蝴蝶荧光棒飘然而至,象征着田小娥向往自由的精神;下半场朱先生自戕并未直接进行写实表演,而是通过歌队围拢又抬着朱先生的身体下,舞台上仅剩一根皮带来进行留白式展现。此时,歌队的意义已经超越了戏剧的技巧,直抵不可见的命运与人性。

三

在小说开头,陈忠实引用了巴尔扎克的一句话:"小说被认为是一个民族的秘史。"雷达认为其中蕴含了陈忠实写作的内在追求,致力于挖掘"无形而隐藏很深的东西,那当然莫过于内心"[2]。如果说小说《白鹿原》是以史诗性为写作手法,地域性为写作特色,那么在此基础上,陈忠实所要抵达的写作目的则是对于中国人民族心理和精神文化的探寻,正如他自己所说,"我和当代所有作家一样,也是想通过自己的笔画出这个民族的灵魂"[3]。这种民族心理和文化精

1 [德]黑格尔:《美学 第三卷 下册》,北京:商务印书馆,1981年,第304页。
2 雷达:《废墟上的精魂——〈白鹿原〉论》,《文学评论》,1993年第6期。
3 陈忠实、李星:《关于〈白鹿原〉的答问》,《小说评论》,1993年第3期。

神究竟是什么？应该怎么通过舞台进行传达？两版话剧《白鹿原》各有理解。

林克欢认为北京人艺版《白鹿原》舞台演出形成了双层结构，"在叙事层面，白鹿原上白、鹿两家几代人的恩怨情仇……在象征层面，老腔艺人的演唱，以及布满舞台前沿两侧的粗糙、古旧的桌、椅、门、窗表现的是概括性、根本性的生命本然与生活情态"[1]。老腔起源于军队，本用于阵前鼓舞士气；后来结合船工号子，又流行于民间，用于百姓劳作，所以声音粗犷、高亢，唱到一定时候还要拿块石头在板凳上砸，让人觉得激越而又苍凉。作为最古老的唱腔之一，老腔代表了一种跨越时间长度的历史统一性，蕴含着中国人面对历史中的苦难总能向前的精神。它在舞台上的出现，既承担了功能性的作用，缝合了幕与幕之间时空转换的空隙，又具有标志作用，象征着历史的呐喊，让整出戏剧的样态脱离了单纯的写实，丰富了舞台形式。而舞台上那些颇具年代感，甚至有些破旧的架子车、铁锨、炕桌等并非由舞美设计者制作出来，是林兆华到陕西采风时捡来的农民家里的真实用品。它们散落于舞台上，不仅仅是为了还原地域风貌，也是因为它们被使用的痕迹上凝结着跨越时空的民族集体无意识。除此之外，林兆华还使用了非职业演员，"我在《大将军寇流兰》里用了一百个农民工，这里用了三十名北京郊区的保安，他们在台上不会演戏的那种直不楞登的感觉挺真实"[2]。正因为非职业，保安们能在舞台上带入最本质的生活感，所谓的"直不楞登"在鲁迅笔下是麻木愚昧的国民性批判，在萧

[1] 林克欢：《历史记忆与舞台叙事——评〈白鹿原〉的双重叙述结构》，参见林兆华：《导演小人书》，北京：作家出版社，2014年，第443页。
[2] 林兆华口述，林伟瑜、徐馨整理：《导演小人书》，北京：作家出版社，2014年，第443页。

红笔下是对生死的漠然,但在《白鹿原》整体舞台氛围的营造中,尤其在老腔的吼声中,变成了一种执拗——无论历史进程如何来回翻转,生命都挣扎向前。

如果说北京人艺的舞台是古朴、粗糙,刻意转换成一种灰扑扑生活质感的话,陕西人艺舞台上的白、鹿两家完全脱离了黄土地,和农耕劳作相关的元素只在对话中偶尔提到,已经不是叙事的重点了,取而代之的则是深宅大院与巍峨森严的祠堂。在孟冰2006年的剧本中,大部分故事发生的地点在白鹿书院,但在2016年为陕西人艺改动的剧本中,祠堂变成了故事的核心地点,这一方面是为了方便故事时空转换和舞台调度,另一方面是为了突出祠堂的象征意义。在李龙吟看来,小说《白鹿原》所表现的是家法、宗法、国法扭结在一起的宗法制度下的中国社会隐喻,"这些祖辈生活在西北农村的农民的后代,家法、宗法已经深深地烙在他们的脑海中,流淌在他们的血液里。他们认识世界的方式是家法式的,他们参与政权管理的方式是宗法式的。用家法、宗法代替国法,是这个故事悲剧的根源"[1]。北京人艺将中国沉积千年的农耕社会模式转换为视觉上的黄土地和听觉上的老腔,陕西人艺则选择将宗法社会制度以祠堂的样式进行直观展现,以切合小说原著想要表现的那个文化心理世界。原本小说中静默无声和看不见的风景,在舞台上活现了。从舞美呈现方式来看,陕西人艺的演出并未追求完全的写实,而是以部分代整体进行写意处理,比如屋檐、祖宗牌位和祠堂石碑的简单组合便转喻了整个祠堂空间。之所以选用祠堂,而非黄土地、麦田等更具关中平原"土味儿"特质的符号,正显示陕西人

[1] 李龙吟:《戏剧给文学以活灵活现的生命——观陕西人民艺术剧院演出的话剧〈白鹿原〉》,《当代戏剧》,2016年第2期。

艺的《白鹿原》要突显一种文化心理符号，而不是自然景物。这一发现抓住了原著的魂，对关中平原乡村世界乃至中国传统宗法社会进行了精神性的隐喻，构成了一幅以血缘为纽带、宗法制度为基础的乡土中国的历史图景。

青年创作平台专题

主持人语

陈　恬*

　　青年戏剧创作在近年引发颇多关注与讨论。自然的代际更迭本不会成为话题,除非是新一代的创作者对旧有的戏剧范式和戏剧体制提出了挑战。实际上,受到关注的青年创作者往往来自欧洲所说的"独立场景",即便他们与机构性剧院有合作项目,一般也没有剧院的"编制"身份,此外还有不少在校的学生。边缘的状态使他们拥有更多的创作自由,在题材和主题的选择上,不管是对个体经验的书写,还是对社会议题的关切,往往自觉地偏离主流的宏大叙事。相当比例的青年创作者具有跨学科和跨文化的背景,这使他们不必受戏剧"匠艺"的束缚,不再遵循传统的剧场分工,相较于制造精致的艺术品,他们对探索形式边界、激发现场能量有更多的热情。此外还有一个重要的特征,那就是青年创作者有意识地参与以自身为主体的网络和平台建设,通过竞赛、展演等形式,拓展交流合作,争取生存空间,在某种程度上形成了一个青年创作者的共同体。

　　本期"青年创作平台专题"三篇评论的作者本身都是活跃的创

* 陈恬,南京大学文学院教授。

作者,他们不仅关注具体的作品,而且从平台和网络的角度探讨了青年创作问题。郭晨子聚焦上海YOUNG剧场GOAT构特别青年剧展,"在场单元"入选作品都采用了记录剧场和编创剧场的形式,"思想的活跃度,表达的自由性,想象力和幽默感"是其共同特征,郭晨子将致力于为青年创作者创造空间的YOUNG剧场类比为"外外百老汇"。张杭所讨论的声嚣剧读节是由青年编剧、导演陈思安发起,至今已持续六年的青年创作者网络,它以读剧演出形式呈现原创剧目和新译欧美当代剧目,汇聚起一批"认知水平相当,彼此批评砥砺"的创作者。韩菁作为全球泛华青年剧本创作竞赛的获奖作者,认为这一竞赛平台不仅具有多元包容的特征,而且对于建立从创作到制作的整体培养体系做出了有益的探索。希望这个专题能够激发学界与业界对青年创作生态的深入讨论。

构特别

——YOUNG剧场GOAT构特别青年剧展"在场单元"观后

郭晨子[*]

面对这些戏——YOUNG剧场GOAT构特别青年剧展"在场单元"的作品——写作评论,无异于自讨没趣。当年轻创作者迸发能量,尝试用剧场的种种方式表达对当下的种种感受,评头论足、说长道短以及挑三拣四,都已经意义不大了,更何况,在戏剧发生的那一刻,他们已经呈现出不凡的创造力,带来了激荡和诗意、狂笑与沉思。

然而,还是要明知故犯地自讨没趣,因为看到这样作品的观众还十分有限,为的是他们本应受到更多的关注。

一

这些作品的命名各有主张,"睡不好的工作室"创作的《我和我私人的新华字典》、"中立区Zone Neutre"创作的《做家务的女子雕像》

[*] 郭晨子,上海戏剧学院戏文系副教授。

为"纪录剧场",同样带有纪录剧场性质的南京大学文学院的学生作品《重生俄狄浦斯会测出ENFJ吗?》被主创称作"编作剧场",而"摧毁面包"小组的《难忘今宵》索性直接就叫"剧场作品"。无论怎样命名,纪录剧场(Documentary Theatre)和编作剧场(Devising Theatre)的交叠已然是这类作品的创作方式。

《我和我私人的新华字典》缘起自2016年睡不好的工作室发起人胡璇艺、何齐在台北艺术节参加的纪录剧场工作坊。在德国纪录剧场导演克里斯蒂娜·温芬巴赫(Christine Umpfenbach)和戏剧构作陈佾君的引导下,她们由工作坊命题的"被遗忘的故事"发展到"人手一本的书",最后聚焦于人手一本的《新华字典》。在学习阶段的尝试是她们曾于2018年参加台南嘉义举办的第九届草草戏剧节,而当她们重新招募参与者共同完成《我和我私人的新华字典》时,创作的意图不仅在"想谈论宏大叙事下微小的个人政治",也是在2022年新冠疫情的管控下,于每个人都经历过的隔离中"尝试建立一种理想中的连接感"。她们设计了关于"我和我私人的新华字典"的故事问卷,通过睡不好的工作室微信公众号公布,以期募集故事和招募共同完成作品的参与者。之后的环节是包含身体和知觉训练在内的为期两天的工作坊以及正式排练。该剧于2022年参加首届GOAT青年展演并应邀参加2023年第十届乌镇戏剧节。在乌镇版本中,作品仍在发展。

中立区Zone Neutre的发起人刘潇是《做家务的女子雕像》一剧的导演,她目前正在攻读纽约大学人类表演学博士学位。她想要尝试纪录剧场的原因是,希望通过剧场的形式观察和反思近些年的身边事,而她也跟随安娜·德维尔·史密斯(Anna Devere Smith)系统学习过纪录剧场的创作方法。"深入探讨家务劳动'剥削'与'快乐'并存的属性,讲述特殊时代背景下我们每个人与家务劳动可能的连结"是该

剧的创作初衷。以"编织小组"的方式公开招募非职业演员的参与，在工作坊的过程中引导参与者分享家务与编织的记忆，收集整理素材的同时，刘潇已经预设，当下的"做家务的女子"与古希腊神话中奥德修斯和妻子佩涅洛佩的故事建立互文关系。

贺煜寒导演、陈宛初担任戏剧构作和制作人的《重生俄狄浦斯会测出 ENFJ 吗？》为二人的 MFA 毕业作品。她们在剧目简介中写道："作品将以 MBTI 人格测试为话题切入点，以表演者'性格养成'真实经验为核心叙事文本，采用集体创作的创排方式完成一次以讨论数据环境下的'性格标签''身份认知'为主要行动的剧场展演。"话题元素包括"从古至今的性格分析观念？八字、生肖、血型、星座、人格测试等"，"让我们量化一下互联网对我们个体的塑造过程吧"。在招募表演者的工作坊中，虽然有"自我与性格在不同媒介中的体现""表演陌生人""解构名人"等题目，但也特别说明"不用在意会不会演戏，我们并非强求会'表演他人'的朋友"。

同样是南京大学文学院 MFA 的毕业作品，王光皓和沈伊宁于 2021 年完成了《理解媒介》，以 1964 年麦克卢汉的著作《理解媒介》为出发点，王光皓提问："什么是媒介？人与媒介的关系是什么样子？媒介在我们的社会生活中具有什么价值？剧场是一种'媒介'吗？如果是，那对于创作者和观众而言又能提供什么意义？"由毕业创作应运而生的摧毁面包小组在 2023 年演出了《难忘今宵》，创作的开端依然是发问，夜晚是什么？夜晚意味着什么？重新发现的夜晚哪些部分是可见的？夜晚连接着什么又通向哪里？当夜晚真的陷入一片黑暗时，如何面对？……前期同样是问卷调查，上百名受访者回答了一系列的问题，如夜晚的行为习惯、娱乐活动、常去的场所等，不同的是，工作坊的参与者和最终的表演者都来自摧毁面

包小组内部。[1]

在上述四个剧目中，相似的创作流程显而易见：主创提问—公开发布问卷—素材收集和工作坊招募—举办工作坊和进入排练。以里米尼纪录为代表的当代纪录剧场中，指向历史的文献似乎不见了踪影，取而代之以亲历者的访谈、当事人的口述，而这些访谈和口述再现时，又构成了当代历史的文献。以编作剧场的方法结构当代文献，是上述作品的共同特点，也是"构特别"的一种起点。

二

——字典虽"小"，但每一个字的释义都无可避免地代表着政治正确和意识形态，于是，小小的字典也意味着宏大叙事；当字典加上了"私人的"限定，个体的认知与宏大且无处不在的政治正确是否存在被塑造和被规训的关系？

——佩涅罗佩被奉为忠贞妻子的典范，她也是编织女神，以编织这一极具女性气质的家务劳动为起点追问，家务劳动为何被分配给女性？女性奉献的家务劳动是否应该得到报酬？困于编织般经纬交织的家务劳动中的女性有没有可能突围？

——人格测试流行于互联网，"认识你自己"与其说是古希腊镌刻在神庙石柱上的箴言，不如说是现实世界年轻世代的焦虑源泉，创作者们追问："我是谁？谁又是我？"而在《难忘今宵》中，重新认识夜晚也意味着重新认识夜晚的自己。

1　上述四部作品的创作信息参考自睡不好的工作室、中立区 Zone Neutre、九乡河黑匣子、摧毁面包微信公众号。

由提问出发，经由问卷调查和招募参与者进入工作坊集体创作的方式，决定了这些作品的结构是片段/碎片式的。围绕问题/话题，逐一展开相关片段形成横向构造，互文众所周知的经典或进入了隐性结构，或成为片段之一。参与者在剧中多有双重身份，以素人的真实身份的讲述为主，（若有）互文部分则表演其他角色。自然，这些作品无一例外是叙述体的。

《做家务的女子雕像》中，既有表演者讲述疫情封控期间对食材的计划安排，也有表演者分享，自己未成年时，听到了妈妈宣布不再下厨的震惊，以及长大后她对母亲的理解和她对做饭的态度，还以图像配合拼贴了《牛郎织女》和《田螺姑娘》的民间故事，讨论男权社会的集体无意识对女性的塑造。《重生俄狄浦斯会测出 ENFJ 吗？》在观众进场后即播放对参与者的访谈，剧中包含借用童话故事《爱丽丝漫游仙境》展开的问答、重现中学时代的演讲比赛、准备辩论赛等群戏场面。其中，还有精彩的个人讲述，如在《羊与嬉皮士》的章节中，从经济学跨专业学习天文学的女生陈悦虹讲述宇宙和太阳耀斑；哲学专业的女生胡文纹曾就大理高铁站男女卫生间数量配比不合理写了投诉信，讲述了她理解的女性主义；男生潘初阳休学期间在武当山体验了见习法师，肢体动作配合语言，回顾了他怎么就选择了"上班即上香"。《难忘今宵》一剧展现了不同的夜晚经历和对夜晚的感受，比如，在大型购物商场专柜导购的生活中，夜晚似乎被取消了，日夜一样的亮度照明使得他在哪怕晚上十点下班后，还要去酒吧再喝两杯，夜幕仿佛才降临；比如，在台湾做交换生的女生偶然间错过了回学校的末班车，顿时感受到了黑暗的原始恐惧；曾经在支教时震惊于星光璀璨的女生，如今无论出差到什么地方，临睡前都要点超辣的外卖；还有一位，临睡前必刷视频，遥远的、迥异于日常的生活像没有入眠就已

经到来的梦。这样的结构给作品带来了相当大的弹性，2022年青年剧展中的《我和我私人的新华字典》一剧入选乌镇戏剧节后，因演员变动就做出了较大的改动，以至于主创胡璇艺、何齐将之称作2022版的"B面——感性面"。《做家务的女子雕像》演出结束后，仍在微信公众号上征集"家务故事"并得到响应。在这个意义上，这些作品没有最终的"成品"，而具有成长性。

微小？是的。琐屑？是的。这些事件甚至提问本身，并不宏大。然而，宏大的名义下，掩藏和埋葬了多少个体？上述作品的意义，在于个体亮相、个体发声，在个体讲述中，微小又不见得微小或微小到被忽视的价值重新被看到；而构成日常的，正是琐屑的意义或无意义。当蒙古族女孩兰地娜为她蒙古族名字的音译寻找汉字，查《新华字典》看到了"迪""狄""蒂"，问妈妈为什么选择了"地"；当写了投诉信的女孩追溯远古的女性崇拜，在现场用橡皮泥做出女阴的形状送给观众；当停不下来地点外卖、刷视频的夜晚呈现在舞台上；当录音采访中有色人种的妻子讲起她陪患病的白人丈夫去医院，医生想当然地以为她是保姆；当织毛线和烘焙受到质疑，被认为是女性的轻奢活动，而不再属于家务范畴……在微小琐屑中，性别的、民族的、种族的、文化的、心理的种种问题，何尝微小琐屑？

微小琐屑的判断无非来自权力的规训和渗透，权力制定着秩序。在性别秩序中，"做家务的女子"不值得讨论；在经验和年龄的秩序中，年轻人的困惑和嬉笑怒骂不过是一场终归会"痊愈"的集体高烧；在语言的秩序中，母语绝对优先，但对于蒙、藏、维吾尔等有着本民族语言的族群，汉语和其他民族语言如何排序？每一个作品，都是一次质疑，都是一种发声。

在这些作品中，整一性毫无疑问遭到了摒弃。当事件不再依照因

果逻辑的安排形成情节，意味着创作者放弃了安排事件的因果逻辑，意味着创作者放弃了对这个世界的解释和解释权，意味着这个世界的无从解释。他们做的是让观众看见和发现，重新看见和再次发现。在每一个事件得到平等的展现、每一位创作者平等地参与的同时，观众也得到了更多的自我感知、判断和思索的权力。纪录剧场和编作剧场的叠加使得最终的作品像是一次剧场手段的非虚构写作，不仅完成了纪录，而且带来讨论。这无异于"构"建出了一次"特别"赋权行动，既是创作的平权与赋权，也是观众的平权与赋权。

剧场的存在，或行高台教化的目的，或满足娱乐消费的需求；作为公共空间的剧场反而久违了。

三

这种叙述体的、展示型的结构方式是具有后现代戏剧特征的——表面即内涵，肤浅即深刻，戏仿带来的解构的愉悦颠覆了戏剧体戏剧（Drama）的深度模式。

创作者们的用心不是将素材戏剧化，而在于如何运用各种剧场手段呈现素材。和素材碎片化相辅相成的，是影像媒介的介入和当代艺术的展演手段进入剧场。

影像进入剧场已经有一段不短的历史了，近二十年，影像和即时影像技术的发展普及，剧场中使用影像与即时影像和人们随时拿起手机拍照摄像一样，早已是常态。在主流戏剧中，多媒体影像或以栩栩如生的逼真性作为背景，或以色彩渲染煽情造势；在商业戏剧中，即时影像以一时的视觉奇观俘获观众，服务消费对象，因此，影像和即时影像迅速形成新的程式并令人厌倦。

看到《重生俄狄浦斯会测出ENFJ吗？》一剧的影像段落时，不禁莞尔。剧中的两个姑娘接到任务，分别要去打卡复古集市和乐队演出现场。复古集市有多大规模？乐队现场是多大阵仗？这一段落是播放预先录制的视频吗？两个姑娘上路了，影像中没有出现复古集市，也不见乐队现场的踪影，投影屏展现的是此刻她们表演所在的YOUNG剧场的楼梯通道和后台局部，随意而纪实的画面没有特别的布光和景别，看上去还有几分简陋。就是在这般简陋、信息量有限的影像中，两位演员睁眼说瞎话，一本正经地描述着复古集市上的琳琅满目和乐队现场的群情激昂。在"有图有真相"的年代里，她们表演着"有图无真相"的戏码。影像与语言彻底脱钩，语言瓦解了图即真相的普遍认知。影像本身是真实的，但此时此刻，影像的真实性荡然无存。语言本身是真实的，但也在此时此刻，影像瓦解了语言的真实性。影像和语言各执一词，同时在场，自相矛盾，相互拆穿，这不也是影像时代和后真相时代的一种隐喻？

在《难忘今宵》一剧中，舞台几乎是一个"空的空间"，只在右侧有一张面积不大的茶几。茶几上摆放有薯片桶和方便面桶，还有扭成各种形状的花里胡哨的食品包装袋。茶几一端系着一只黄色氢气球，距离桌面也不算高。这些是做什么用的呢？茶几上还有一只相机，镜头对准这堆杂物，在灯光的映衬下投影在屏幕上，薯片桶竟成了摩天大厦，和那些包装袋一起，竟然构成了繁华都市的商业圈夜景，像模像样，够密集够璀璨。黄色的氢气球入画，竟然是一轮明月，诗人们赋予月亮的诗意并没有削减几分。像孩子的玩耍，更像成人的恶作剧，《难忘今宵》开了个即时影像的玩笑，不仅影像"不真"，而且现场"作假"，以假当真，以假作真。真实的物品和投影效果反差巨大，真实物品的体积和投影效果的面积相映成趣，如是，影像的方式奠定了

作品的气质。在孩童式的影像生成中，影像不再是还原，而成为游戏和象征，带来关于夜晚的幻梦、虚假/不真实、游戏、诗性、易摧毁、浪漫等解读可能。《难忘今宵》的影像具有了陌生化效果，扩展了影像作为剧场语汇的力量。

影像并不是服务于舞台上的事件，两者的关系是并置的，形成一种拼贴。此外，借鉴当代艺术的展演性，舞台场面的装置化是青年剧展作品的另一大特点。

在《我和我私人的新华字典》（2022年版）中，有一段落是一个年轻人寻找自我定义，当场穿上的文化衫代表热心公益，当场背上的帆布包代表文艺青年，当场戴上的眼镜代表知识分子，当场拿起报纸代表无法脚踏实地，当场举起的气球代表庞大的理想；而要表现追求"有创造力的生活"，众人把这名演员架了起来，演员脚下还绑着两本厚厚的《新华字典》。这个收获了各种标签的形象本身，如同一件反讽标签的装置作品。

《做家务的女子雕像》在演区只有几把椅子，在其中一名表演者讲述买房子装修的过程中，椅子拉至四角，女演员们用她们手中编织用的红色毛线围住椅子，围成了伍尔夫意义上的"一间自己的屋子"，也像是复刻曾经每个小女孩都陪伴妈妈一起完成的拆毛衣的过程。红色毛线在剧中并不等同戏剧中的道具，而是装置材料。剧终，女演员们伴随着自己的无伴奏合唱，拿着手中的红色毛线团穿梭于舞台后方悬挂的条屏般的白色织物，在白色织物条屏中运用奇偶数的原理，红色毛线留下了织机般的经纬效果，加之多媒体投影中对佩涅洛佩的展现，歌声、穿梭的行走、多媒体影像和红白分明的经纬结构，共同书写了一首女性的诗，也完成了一个关于女性编织的装置作品。

《重生俄狄浦斯会测出ENFJ吗？》全剧以导演贺煜寒的PPT报告为

串联，也是在这个过程中，她如导演指导演员般，不停地给表演者分派任务。剧终，表演者们把整场演出中穿过的所有服装、用过的所有道具都挂在被孤立在舞台中央的贺煜寒身上，她从变得像个衣帽架到变得像棵圣诞树，最后被包裹得面目全非，除了站立已经看不出任何形状。包裹住她的，是主动和被动的人格塑造？

在《难忘今宵》的结束段落中，每个表演者都当场给气球充气。每个表演者手中的气球和脚上的袜子同色。表演者逐个上场，各种颜色的气球越来越多，色彩开始缤纷，而夜晚的个体各自孤独，舞台上营造了一种并不嘉年华的嘉年华氛围。

机械重复的动作——增加标签/符号、穿梭编织、加挂衣物和道具、给气球充气——使得这样的戏剧过程像一场行为艺术，而最后的画面落在一件装置作品上——经纬编织、被物品淹没了的人、缤纷的孤单气球。无意义的行动和物质化的舞台画面落幅，这些图景强有力地代替了逻辑化的语言。

影像的、装置感的，还有肢体的、音乐的，这些作品在语言之外拼贴并置了其他剧场语汇，"构"出一种"特别"复合体。这种"复合"，和作为"综合"艺术的、戏剧体戏剧意义上的戏剧并不相同，是属于后戏剧剧场的。

四

纪录剧场和编作剧场交叠而产生的叙述体、展演性的剧场作品，不需要整一的情节，但仍需要一个结构串联起片段/碎片，主要由提问者/发起人负责。《我和我私人的新华字典》一剧的2022年版，导演何齐上场，表演空间被规定为排练场；2023年版因演员更替和内容变化

改由男演员的讲述贯穿全剧。《做家务的女子雕像》以三名女性在一起织毛线的社交场景为开端,很快进入提问录制的采访录音,全剧没有独立于各自讲述的叙述者,多次出现的是无伴奏女生小合唱。《重生俄狄浦斯会测出ENFJ吗?》也是由导演本人上场,以"古希腊戏剧研究课"的课程汇报为开端,以走出课堂的戏剧工作坊结构全剧。《难忘今宵》较为特别,起到结构串联作用的是场与场之间的影像,或回溯了电力照明对人类夜生活的影响小史,或跳跃到南美印第安民族对夜间鬼魅的态度,间离了场上表演,另成脉络,增加了一个维度。

 片段/碎片本身的质量则有一定的偶然性。在有限的时间内,调查问卷是否有效、素材搜集是否顺利、参与者是否投入等,都会左右阶段性的呈现或最终的成果。《重生俄狄浦斯会测出ENFJ吗?》一组的状况是非常理想的,参与集体创作的成员来自天文学、物理学、哲学、历史学等科系,带有各自的学科背景,同时都是主要生活在校园的学生,彼此的契合度较高。《难忘今宵》剧组的成员之前合作过《理解媒介》,作品最为完整。《做家务的女子雕像》一剧,四名参与者中有三位的日常工作与戏剧相关。而睡不好的工作室主要由编导组合构成,常年创排,从《我和我私人的新华字典》开始,逐渐积累了固定合作的演员。

 集体编创中难免出现状况,比如,特别精彩的片段偏离了原先的提问和创作的主旨,又或者参与者的感受与提问者的意图产生了较大偏差,以及创作者们的预设和观众的接受有距离,也都多多少少体现在青年剧展的上述作品中。《重生俄狄浦斯会测出ENFJ吗?》中,《爱丽丝漫游仙境》的段落意图不清晰;《做家务的女子雕像》中,织女和田螺姑娘两段缺少新的阐释,大量的肢体动作给表演者带来困难,"一间自己的屋子"独立成篇,但和"家务"关联不大;而《我和我私人的新华字典》受制于各种条件,得之感性,失之温和。但是,所有的

创作不都存在可控和不可控因素吗?

　　思想的活跃度，表达的自由性，想象力和幽默感，这些作品已经都具备了。存在瑕疵在所难免，也无可厚非。"对主题本身进行研究"，"借用实验戏剧、当代展览美学和战略中的技巧，放弃了传统的戏剧表现"，以期"审视日常生活中的政治"，德国学者托马斯·艾尔默（Thomas Irmer）在《寻找新现实——德国文献戏剧》一文中用以描述里米尼纪录剧团的文字，也适用于本文关注的作品吧。

　　就当下的戏剧语境，这样的"构特别"尝试还是太少了。曾经李亦男教授带领中央戏剧学院戏剧学和应用戏剧专业的学生创作了《关于美好新世界》《家》《黑寺》《有冇》等剧，因疫情等原因久未看到新作。2022年，YOUNG剧场和北京国际青年戏剧节共同发起了GOAT构特别青年剧展，独立导演李建军和YOUNG剧场节目总监包容容担任策展人。GOAT为"Greatest Of All Time"的首写字母缩写，"构特别"意为"突破边界，构新求变"。剧展分为"戏剧在场""戏剧在读"和"戏剧在谈"三个板块，"在场"和"在读"部分遴选青年艺术家的投稿并予以资助。两年以来，上述四个作品之外，江帆和庄稼昀合作推出了独白和舞蹈剧场相融合的《杂食动物》，王梦凡、顾天宇和陈丹路创作了身体剧场《为了再次摆脱》等，开创和延续着各自的创作路径。

　　YOUNG剧场在上海的地理位置并不优越，但其开创的GOAT构特别青年剧展和日常经营中所选择的剧目独树一帜。对标国际化的艺术之都，上海不仅要有重金邀请的国外一流演出，不仅要以华丽的商业戏剧夺人耳目，也要孵化扶植本土原创作品，要在百老汇、外百老汇之外，建设自己的外外百老汇。

　　2024年9月，第三届GOAT构特别青年剧展仍将举办。期待着再一次为"够特别"的创作鼓掌，更期待有更多的人看到不一样的青年创作。

声嚣六年记

张 杭*

声嚣剧读节由作家、戏剧工作者陈思安个人创建。在2018年第一届，读演了四个青年剧作家的新作。当时的演出场地在798隔壁751艺术园区的前沿艺术中心，是一个基本不做公演的中小型剧场，观众坐了半场。到第二年时，这个场地已经关闭。2019年，声嚣改变了些策略，还是读四个剧，一半国内原创，一半是英国的新剧，原因是找到英国文化教育协会支持部分经费。以后，声嚣就两条腿走路，有的年份做原创，有的年份做翻译。接着疫情来了，声嚣2019年举办所用的主场——77文创园的"本土一间"也关了。声嚣坚持了下来。以读剧呈现新作，声嚣并非最早，个人主导的此类活动之前在北京就有何雨繁的新剧场创作计划。及至今天，"原创孵化"四处开花，然而声嚣还是有鲜明的性格。

陈思安作为一个创作者，为什么要做声嚣？它对同是创作者的我们有什么意义？用一句话说，就是我们自己不做，我们就出不来。这就是戏剧环境的现状。虽然都在呼吁"剧本荒"，好像要拥抱原创，但

* 张杭，剧作者、剧评人、诗人，任职于《中国戏剧年鉴》。

事实上在戏剧创排的选择上，原创被置于最次要的地位——我指的是个人自发创作的剧本。行业中似乎已经没有人信任一个年轻的、不太有名的剧作者自发的创作。对此，我无意于过多论证。如果说行业有不走市场和走市场两个圈层的话，留给后者的空间和资源本就不多。在匮乏型场域，资金的试错成本很少，非但如此，它还想借外力拉自己一把。不是吗？疫情期间说是国外戏剧进不来，要趁窗口期发展原创，但实际上，都在做文学改编。不要说时间短、原创不可能一蹴而就。如果你们不知道、不看，想的是借IP、别赔本，那就别说原创没有、不成熟。

当下原创剧本的状况是什么？我摘录一些以前看到的数据。2015年创办的全球泛华青年剧本创作竞赛第一届收到投稿剧本198部，到第四届是226部。2019年第七届乌镇戏剧节青年竞演单元收到作品投送538部，保利、央华和新京报合办的"青年戏剧创作人才孵化工程"征集短剧，收到600多件。创作意识鲜明、作品比较成熟的剧作者，我所认识的大约有十几位，涌现于全球泛华青年剧本创作竞赛、2016年英国皇家宫廷剧院在中国做的一期写作工作坊、新剧场创作计划、北京青戏节、上海话剧艺术中心和南京大学艺术硕士剧团的创作孵化等。

对于青年剧作者而言，有效的平台还远远不够。比如英国皇家宫廷剧院写作工作坊只在每一个国家做一期，错过就不会再有；泛华竞赛评选的质量较佳，但颁奖读剧之后往往没有下文；北京青戏节多年来以导演为中心，只是在近一两年才加强了原创剧本朗读环节；等等。另外，近年不少地方创办剧本孵化活动，有的有官方背景，有的由社会力量或院团机构运作，一些活动阵仗不小，选出的作品却以平庸者居多。不能说项目初衷不好，但何以效果打折？主要原因在于专家不行。市面上仍在活跃的一些专家知识体系是残缺的，且往往他们的判

断力受制于其所处的生存环境，缺乏真正富于建设性的审美经验。在"权威"破绽百出却迟迟不退场的情况下，个体的判断或许更值得信任，这正是声嚣带来的可能性。

这里指的个体，应是出自认知水平相当、彼此批评砥砺的创作者圈子。这样说或许带有精英化意味，但尚可算权宜之下可取的策略。声嚣前两届的原创作品大多来自陈思安的剧作家朋友。朱宜、胡璇艺、王昊然与陈思安一起参加了英国皇家宫廷剧院写作工作坊。2020年，声嚣第一次做了自己的写作工作坊——写疫情，参与者是邀约或朋友推荐的。但声嚣也并非封闭的，做国外戏剧的几次读剧活动前，声嚣做翻译工作坊，译者是公开招募的；到2023年再度回归原创，写作工作坊改为公开招募。我想这时陈思安心里和我一样，都有一种呼唤：新的东西在哪里，是什么？

声嚣由个人主导，自然更容易体现某种倾向性。陈思安并未阐述过什么主张，她应该不会想用什么艺术宣言框定声嚣的价值取向。但很明显，声嚣有想要的东西，而且是主流不大可能去做，但对于创作重要的，比如声嚣关注边缘与越界。简莉颖的《服妖之鉴》写异装癖，讨论性别认同，由女演员饰演的男主，与帮他释放心理压抑的女学生在舞台上相拥，在角色之外的"现实"实现了一种越界景观。陈思安的《冒牌人生》写人不接受自己的性别、不接受自己的身体、不接受自己的人生。第一届声嚣还放映了简莉颖的《叛徒马密及可能的回忆录》，这部剧深入同性恋艾滋病社群。而2020年陈思安根据疫情创作的《药》，写的是疫情中被困在自己家中的艾滋病患者。胡璇艺的《捉迷藏》和王昊然的《游戏男孩》都写到被遮蔽的弱势阶层。《捉迷藏》中女大学生与女工的交往，《游戏男孩》中大厂游戏设计师与网红女在后者工作的洗头房偶遇，无论交往程度深浅，都走向不可能。关注边

缘,其实是一种切入社会现实的视角。边缘和边界,无非是由意识形态或经济状况造就,两者又都涉及政治。当统治无法弥合现实的沟壑,就需要某种意识形态去遮蔽沟壑,那么关注底层,就是戳破幻象重现沟壑;而另一种遮蔽的方式,则是将人作为权力的对象加以分类,将一部分排除在共同体之外,以制造敌人的方式转移焦点,于是产生边界与边缘,权力也因此确认自身的意义。因此关注边缘和边界,不是一种对主题的投机,而是在当下有具体的批判意义的。在这种积极介入现实的态度之下,采访、田野调查、纪实性,成为在声器的创作中常常见到的方法。简莉颖在创作《叛徒马密及可能的回忆录》时,就做过丰富的田野调查,人物语言具有社区方言的特点,给人强烈的真实感。这一点曾被陈思安反复提到。陈思安自己的几部剧作《在荒野》《药》《凡人之梦》《请问最近的无障碍厕所在哪里?》,其创作过程都有调查和采访。

 如果说,关注边缘是日常秩序下创作者针对具体问题做出的许多个别选择,那么当社会呈现某种"紧急状态"、整体性重新凸显之时,对于整体的理解与对其核心问题的介入,就成为创作者最迫切之事。因此,陈思安在2020年发起了以写疫情为命题的第一次声器写作工作坊。这次实践的结果其实不够理想,陈思安或许事先并未抱多大预期,她只想发起一次对友人创作的激励,当巨大的社会事件来临,主动接受一次对创作的试练。这次工作坊和表演呈现,我全程参与了。陈思安给剧作者留的题目是疫情,时长为短剧,不限形式;6、7月拿出初稿;7至8月开了数次线上会议,对大家的初稿依次进行讨论而后修改;9月排练和演出。过程中存在几个问题,比如讨论时,批评意见不多,大家都很客气。其实部分原因在于面对不同的写作策略难以作出批评。比如提了意见但作者改不动,显得开会讨论的价值没有那么

大。但根本的问题,并不出在工作坊的程序设置上,而在于创作者面对此种量级的社会事件,很难在短时间内做好准备。这或许与当下国内青年创作者的成长和创作环境有关。许多创作者在学习期接受的是一种现代主义式的文学教养,加之对创作环境安全线的认知,较多习惯于私人式、心理式的写作,而非外向的、社会性的介入式写作。此外,对于突发的巨大事件,时间和空间上离得过近,也加剧了创作难度;疫情的管控现实,也使创作者很难走到事件中心。因此最后的情况是,相比那个时期数篇震撼人心的纪实新闻,戏剧反而很少能走进现场,面对一些核心情境的问题。

可以看到几种创作的策略,胡璇艺和何齐的剧本都是象征式的。胡璇艺的《我们现在到哪里了?》写一辆大巴车里只有一个司机和一个乘客,而司机看不到前面的路,只能靠经验在满是玻璃的路面上行进,他们都部分地了解自己的处境,并进行着无谓的讨论。何齐的《如果你要撕裂我,请先撕裂我的心》,写一种极致占有的男女关系,而其中男人的话语像是一种变形的政治话语。胡璇艺曾在《一种旁观》中描写当下青年在灾难事件的信息中的迷茫,她用寓言结构和个人强大的语言创造力,支撑起那些事件对应的信息素材。《我们现在到哪里了?》延续这种写法,依然体现为将个体感受放大并凭借写作能力实现的虚构式写作。另一种方式较写实,从作者熟悉的生活情景中选择一个比较小的切入点,不与整体作直面的撞击。谌桔的《李华》颇有巧思,大学生"我"本来不关心窗外事,但由于武汉一位叫李华的新冠肺炎重症患者,在网上发布求助信息时将作为紧急联系人的弟弟的手机号码误写成了"我"的,"我"就接到了许多寻找李华的电话,从此在上海的一间公寓里,与这场灾难中的其他人发生了连结。最终"我"选择成为一名志愿者,并且留有一个私心:找到李华。《李华》与祁雯

的《一日好友》相似之处在于,戏剧呈现了某种原子化个体向着人与人的连结转变。戏剧给出了这种转变的行动的可能。这样的戏剧尽管聚焦于个体而非整体,却仍然帮我们保留了疫情时期种种体验的记忆。我选择做了一个纪实性的作品,原型是清华附近一个曾经十分活跃的青年社群空间,它在疫情中被迫关闭。它是一个富有理想性的试验场,它的变化也是时代的隐喻。写这个剧时我做过采访,并使用了剧中机构原型提供的一些档案资料,但由于时间紧,纪实材料的拼接多于反刍后的创作。唯一走进这场疫情中心的剧作是陈思安的《药》,人物只有一对姐弟,展现集中于一晚的对话,是一出严整的经典样式戏剧的创作演练。弟弟是留学生,患有艾滋病,但一直瞒着父母。春节回家的他因为疫情封城而无法离开,自带的药将尽。他的绝境被他的姐姐所察觉。该剧所触及的问题,看似来自行政手段的粗糙——艾滋病患者取药须向社区登记,剧中主人公泄露自己的秘密等同于精神死亡。而这个问题真正的意义在于,"紧急状态"对于个体所加剧的控制,指向一种赤裸化的生命。喻汀芷是作者中唯一身在武汉的经历者,但她最终提交的作品与武汉经验无关。她用一篇独白剧,刻画一个戏剧学院毕业的演员无法演戏,被迫签公司做直播的苦恼。这篇剧作完成度尚可,但我还是向她表达了我的遗憾。喻汀芷自言,曾根据切近经历试写过一篇戏剧,但因深感残酷而不愿再拿出来。由此可见此种创作对于创作者意志和能力的考验。

　　疫情时期的经验似已成过往,但时至今日,写疫情的戏剧作品目前能看到几部较完整、深刻的?声嚣在2020年发起的这次创作,最终以九小时戏剧表演马拉松,将十个剧本全部呈现。声嚣做了第一步——发出声音。在催促创作者面对这一困难情境、面对戏剧之于时代的道德责任之时,声嚣已经提出了它的问题。

2023年这期公开招募的创作工作坊，对于新事物的呼唤，或许也不能说达到了什么预期目的，而只是一个开始。最终于10月在中间剧场展示的四个作品，不约而同都与新技术或未来想象有关。三部更年轻的剧作者的作品，所展现的情景都是与网络社交媒介深度融合的人的生活状态，同时它们与邀约参展的朱宜新作《丰收之年》以及声嚣早先的原创剧作相比较，更具有私人性。然而能否用这一特点对年轻一代剧作者加以概括，是存疑的。在本届声嚣之外，我们看到，南京大学在校生韩菁的《子虚先生在乌托邦》、秦旭的《水》，有强社会观照。因此，两种创作取向在一代人中的分野，或许出自不同的教育和生存背景。

　　2023年声嚣的原创作品，与前两年声嚣翻译并读演的国外新剧，让人可以看到某种共振，差异也是明显的。徐婉茹、左芝嘉的《如何找到一只猫》，令人想起2019年读演过的英国剧本《麦捆酒吧》。后者展现两个女性朋友，在中学时因共同好友的去世，而沉浸于数年的哀悼情绪之中。前者的中心事件也是一个年轻女性——Nara的死亡，叙事围绕Nara的生前死后，另两位女性分别是现实中的朋友酒福，和在社交媒体上"窥伺"Nara账号的并引以为精神镜像的雨墨，后者通过与Nara的精神相认，在异国追溯了自己过往的成长。Nara的死使雨墨找到酒福并向她宣泄一种想象性的批评，酒福则只能靠捏起虫子的尸体感受这意料之中的失去。如同梅特林克"静的戏剧"，没有任何实质的行动对死亡的突然而至构成干扰，戏剧被破碎的情绪片段填充。彭智烨的《金山龙王大白象》在小镇的社会结构中构建某种隐喻景观，由于连续发生坠楼事件而无从侦破，黟县政府将所有楼顶天台封闭。无业的电影导演林狮子找到做自媒体直播的老同学徐白象拍一部纪录片；徐白象应允的真实目的则是，直播自己所表演的坠楼，以表示一

种反抗。结尾则是，这场直播促使黟县天台被宣布解封。尽管随着此一结构的揭示，戏剧的公共意义被打开，但令人印象深刻的，仍是通过独白展现的小镇青年成长史。声嚣通过翻译板块，介绍了欧美戏剧"新文本"的一种面貌，回归诗的语言面向的独白写作。比如瑞士剧作家西比勒·贝尔格（Sibylle Berg）的《此刻：世界！》就是一篇语言华丽的女性自我剖白，其戏剧性在于通过变化对象的独白展现一种徘徊于规训目光、消费主义与个体存在感之间的纠结。与《如何找到一只猫》《金山龙王大白象》较单纯的私人叙事相比，《此刻：世界！》用当下政治话语和意识形态批评构建个体所处的背景。尽管随着独白逻辑的延展，戏剧所探讨的问题大部分还是现代语境的。

英国剧本《缝纫小组》、瑞士剧本《儿童使用说明》与朱宜的《丰收之年》则展现了另一种类型——关于未来想象的当下寓言。《缝纫小组》设想一种历史场景的沉浸式体验乐园作为对人的控制手段，在回到某个历史场景的行为试验中，人的道德、心理和社会互动被测量、评价。该剧极富意蕴之处在于，现代的控制体制似乎是人内生的，它被游戏参与者所自行发展出来。《儿童使用说明》则虚构了这样一种未来情境：孩子不再出自生育，而是作为一种商品，可以订购。这种看似进步的"个人自主"，很容易被联想为"优生学"的改头换面——剧中那对夫妇购买孩子的整个过程处于高度社会控制之下。由于孩子的礼物化，爱被宣教、被意识形态反复编码，尽管如此，人物可贵的主动性在于母亲仍然存有对爱的信念。《缝纫小组》和《儿童使用说明》都隐晦地将男性角色性格与男权社会的特性联系起来：或者是规训的传导者而缺乏反思，或者习惯于物化和占有的想象，他们蠢笨、自恋的反应十分相似。这种共鸣般的理解，在《如何找到一只猫》中也被特意陈列。在这部沉浸于女性世界的剧作中，插入了一个与情节毫无

关联的段落——两个男人酒醉后在出租车上互相表白；而它的作用，大约只是引为一种对比——在角色说明中，作者写道："男（本剧中所有标注为"男"的角色）伪善，提供无用的情绪价值。安慰别人时如同AI，实质上是功利的投机主义者。"对男性问题的指认，在朱宜的《丰收之年》中更为直露。开篇以娴熟的对话技巧极有效率地交代设定信息，铺展出一个更宏大的世界观：一种病毒使女性的卵子普遍拒斥受精，于是男女主人公所在的生物科技公司风生水起。尽管生物学已经符合某种女权政治态度，人却依旧在资本的加持下维持男权结构。女主处于这样的矛盾中，其半生奋斗致力于成为与男人平等的社会精英，并且不愿对女性遭到的生殖剥削报以同情，因为她所在的生物公司的暴利正建立在这种剥削之上。然而她却怀孕了，因为她的基因来自中国西南一个对病毒免疫的村庄。在生理上成为女性之时，主人公迅速沦为她周围男性眼中有生产价值的工具，无论她那声明爱和进步的丈夫，还是她的"gay蜜"——gay也是男人。在信息交代完成，批评性的揭示也展露无遗后，戏剧由降神似的插入——一支女性革命军的进攻——转入反情节剧。目前可见的女性剧作者对于男性角色特点趋于一致性的设置，与其说是在构建某种男性"刻板印象"，不如说是对长期以来男性作家视角下的女性塑造的一种"偿还"。这种"偿还"不是男性塑造女性那样处于社会意识之下的不自觉，而是带有问题意识的自觉。同时也不应将这种略带"攻击性"的女性写作，理解为局部化的主题，这种讽刺尽管会在刺痛男性个体上发挥作用，但更多的意义在于批判权力结构及其建设的意识形态。因此，在声嚣的策展概念中，边缘、底层和性别都不是作品个别的选择，而是具有联系和统一性的，是当下性的几个面向。

在陈思安看来，做原创的意义或许更大，但是翻译也有其迫切的

价值。戏剧剧本的出版在90年代以后持续退潮，变得非常小众。近年少量当代外国剧本的译介出版，虽称当代，大多也距今有10至50年的时间差，而国外最新的剧本创作进展是什么？近年，歌德学院持续推出的柏林剧本市场中优胜的作品，以及声嚣翻译并读演的一系列剧本算是填补空白。总体来看，国外"新文本"带来的新鲜感是有限的，往往看起来议题新颖的作品在写作能力方面是可预料的；国内青年剧作者，与这些所见的当下欧美剧作者相比，既未在形式探索上落后，也未在当下性不如人。然而仍有些作品值得深入地研究和拆解学习，譬如英国剧作家安德斯·勒斯特加滕（Anders Lustgarten）的《不给我们梦寐所求，你也休想高枕无忧》。这部剧作或许可以用来回应声嚣2020年时面对整体性提出的创作问题。该剧依然采取试验场似的寓言设定，却不像《缝纫小组》《儿童使用说明》那样一组人物存在于架空的特定情境，而是通过特殊设定只是把现实的方向稍微拨动了一点儿，并没有剥离现实的复杂。发行一种减少社会犯罪的"团结债券"，既可以做多也可以做空，意味着底层社会的人的道德状况成为赌注，并受到金融资本的操控，治安因此成为金融业的随从。在叙事上采取情节剧与叙事剧折中的策略，观照有一定广度的幅面，每个社会层级选择一组典型人物——金融决策者、操盘手、领退休金的老人、犯罪青年、移民、革命者等。情节剧的方式则是，尽管按现实经验他们彼此很难相遇，但在剧中全都被不同事件勾连，甚至在高潮场景中聚在一起。戏剧前半部分在几组人物构成的社会幅面上铺开，以各个内部戏剧性的片段，展现"团结债券"如何在实现社会控制中牟利，并加重社会混乱。后半部分，令人意外地复现了布莱希特式的理想——在当下尤为难以想象的那种面对"不可见者"的革命。戏剧用了近一半篇幅展现一个革命团体的会议，他们聚在一幢废弃审判所准备实施不会有被

告出席的公审。戏剧的重心就在于这场准备公诉的长篇争论，它是对戏剧前半段呈现的诸多场景的分析与理论化。而刚找到卫生管理局工作的移民麦克唐纳以卫生检查为由闯入和打断会议，虽然带来讽刺性的反转，但更像是用情节剧手段对戏剧的收束。在2020年声嚣写作工作坊的一次视频会议上，陈思安质疑胡璇艺《我们现在到哪里了？》的抒情性的结尾是否可以有其他方式，胡璇艺反驳，戏剧只负责提出问题就够了。然而，并非说出一个问句就是提出问题了。提出问题的依据是什么，重要性何在？提出一个有效问题的前过程，或许是考察与分析。《不给我们梦寐所求，你也休想高枕无忧》则用一部戏剧展现了如何分析性地提出问题的过程。

创作或翻译必须经读剧演出加以呈现，构建某种即便小众但也发生了的观演关系，这是陈思安办声器剧读节的完整意义。在几次读剧活动中，有两次选择了美术馆空间，这当然有运营可能性方面的考虑，但非剧场可以实现更灵活的空间组合，给了导演和演员发挥想象力的余地。在主要是声音表演和如果扔下剧本就是正式演出的读剧两极之间，声器的多数演出倾向于后者。几部剧的演出都使用了现场摄像，镜头的选择性可以适当避开演员手中的剧本，在影像呈现的结果中减少读剧感。这一点在2023年李嘉龙导演的《金山龙王大白象》中尤为突出。李嘉龙没有将大量表演展现在舞台上，而是将演员置于高处一隅——在剧场二层廊道搭建即时影像装置，观众看不清演员在那里怎样表演，而舞台投影幕上所展现的画面如同电影一般。读剧排得如此卷，一方面来自声器一贯的训练营模式，导演和演员往往集中一周时间排练，并非为每部剧分配单独的演员，而是一些演员在不同的剧中有所交叉，几个剧组共用一个排练场地工作，有时就像在露营地。当然，另一方面也出自导演和演员对这件事发自内心的投入。几届声嚣

汇集的演员，大多是活跃于北京小剧场的常见面孔，有不少人也是新剧场创作计划、顾雷的树新风剧团、朱虹璇的九人剧社的演员。他们都是出于热爱留在小剧场的，因而对虽有报酬但也接近公益的声嚣不会拒绝。声嚣或许并不能常常找到足够的专业导演，因而非常鼓励编剧和演员去做导演。读剧这种过渡形式也更具初试导演的可行性。一些演员如黄凝露、高建伟、赵晓璐、孙书悦、李嘉龙、王雨鑫，在声嚣的舞台展现了导演才能。一般而言，读剧呈现时，剧本的编剧也要尽量在场，便于看到文本写作与实际演出之间的距离。对于各方面的创作者而言，参加一年一度的声嚣，更像是参加一次目的比较纯粹的创作聚会。

<div align="center">附录：声嚣剧目一览</div>

2018
前沿艺术中心（751艺术园区）
《冒牌人生》，编剧、导演：陈思安
《世外》，编剧：朱宜，导演：陈思安
《捉迷藏》，编剧：胡璇艺，导演：陈然
《服妖之鉴》，编剧、导演：简莉颖
放映：《叛徒马密及可能的回忆录》，编剧：简莉颖
对谈：简莉颖、陈然

2019：新写作之新
本土一间（77文创园），蓬蒿剧场
《游戏男孩》，编剧：王昊然，导演：高建伟

《抵达》,编剧:胡迁(胡波),导演:陈思安

《麦捆酒吧》,编剧:Jude Christian,翻译:陈思安,导演:黄露凝

《缝纫小组》,编剧:E.V. Crow,翻译:陈思安,导演:陈然

2020:当下与回响

(九小时表演拉力赛)

元典美术馆

《如果你要撕裂我,请先撕裂我的心》,编剧、导演:何齐

《我们现在到哪里了?》,编剧、导演:胡璇艺

《用大众点评找到附近》,编剧、导演:22forest

《预祝假期快乐》,编剧:喻汀芷,导演:黄露凝

《床上的故事》,编剧:朱宜,导演:陈然

《一日好友》,编剧:祁雯,导演:李嘉龙

《喀戎生活实验室》,编剧:张杭,导演:高建伟

《李华》,编剧:谌桔,导演:陈然

《药》,编剧:陈思安,导演:赵晓璐

《???》,编剧:陈思安、谌桔、何齐、胡璇艺、祁雯、喻汀芷、张杭、22forest,导演:陈思安

2021:未来与未知

翻译工作坊第一季,2020年5月开始招募

线上展演:2021年1月

《南京》,编剧:Jude Christian,翻译:陈思安,导演:孙书悦

《X》,编剧:Alistair McDcowall,翻译:王宇光,导演:陈然

《不给我们梦寐所求,你也休想高枕无忧》,编剧:Anders

Lustgarten，翻译：李澜，导演：何齐

《缝纫小组》（阿那亚版），编剧：E.V. Crow，翻译：陈思安，导演：陈然

2022：此刻：世界！
翻译工作坊第二季，2021年5月开始招募
U2美术馆（朝阳大悦城）
《此刻：世界！》，编剧：Sibylle Berg，翻译：杨植钧，导演：王鑫雨
《豪华，宁静》，编剧：Mathieu Bertholet，翻译：范加慧，导演：陈思安
《儿童使用说明》，编剧：Antoinette Rychner，翻译：唐洋洋，导演：陈然
《幽灵也只是人》，编剧：Katja Brunner，翻译：吕晨，导演：肖竞

2023：明日尚未确定
声嚣编剧小组，2023年4月开始招募
中间剧场
《如何找一只猫》，编剧、导演：徐婉茹、左芝嘉
《泛泛》，编剧：陈政宏，导演：洪天贻
《金山龙王大白象》，编剧：彭智烨，导演：李嘉龙
《丰收之年》，编剧：朱宜，导演：孙书悦

"泛华千面":多元包容的青年华语编剧竞赛如何可能?

韩 菁[*]

引 入

全球泛华青年剧本创作竞赛(World Sinophone Drama Competition for Young Playwrights)由台中大周慧玲教授发起,台北表演艺术中心、台中大视觉文化研究中心、南京大学文学院及台湾戏剧暨表演产业研究学会共同主办,是世界范围内第一个,也是目前唯一一个以全球华人群体为征稿对象,兼收中、英文作品的舞台剧剧本竞赛。

自2015年创办至今,泛华共筹划六届竞赛,来稿作者遍及全球,作品数逾千件。在所征集到的一千多份稿件中,多元、现代、极具原创性的作品不断涌现。泛华竞赛的独特之处,正在于它吸引并圈选出了这样一批作品,通过纯熟的编剧技法和大胆的文本创新,它们展现着世界各地华人群体的千人千面,同时又具备着直面当下、观照社会现实的勇气与野心。泛华竞赛不仅为华语戏剧青年编剧提供了多元包

[*] 韩菁,南京大学文学院戏剧影视艺术系研究生。

容的创作平台,也为同类型的戏剧竞赛提供了可供参考的办赛方法。其征件方式、评选体系以及对从创作到制作的整体生产步骤的探索,为如何促进青年戏剧创作、改变华语戏剧创作生态,做出了有力的示范。

1. 为什么是"泛"华:召唤多元文化身份

"全球泛华"是竞赛主席周慧玲教授在办赛之初对英语学术词语"Sinophone"的转介。Sinophone通常被译为"华语语系",是围绕语言建立起的地区/文化概念,最初由韩国华裔学者史书美提出,意图借此解构汉族中心主义的研究范式。[1] "全球泛华"的译法弱化了原本语义中对殖民主义及社群—国族关系的激进观点,转而强调华人身份、群体、语言及文化在全球范围内的实践与交互。"泛华"的"泛",指向了对更广大的征稿范畴的期待。

泛华竞赛征稿要求不限国籍,同时接受中、英文稿件。这一举措使泛华从同类竞赛中脱颖而出,为其增添了无限可能。筹备之初,任教于美国圣母大学的陈俐敏教授广泛参考了英美戏剧竞赛的各种征稿办法,为框定泛华征稿要求提供了很大帮助。其中,由英国广播公司及英国文化教育协会主办的国际广播剧创作比赛(The International Radio Playwriting Competition),成为了泛华重要参考对象之一。国际广播剧创作比赛虽广泛接受除英国以外世界各地参赛者的来稿,但仍要求剧本主要语言须为英语。在华语区,戏剧竞赛大多有着明确的地域范围。然而,能够做到不限国籍或居住地、同时接纳中英双语创作的华人戏剧竞赛却从未有过。

[1] SHIH, SHU-MEI. "The Concept of the Sinophone", PMLA 126, no. 3(2011): 709-718.

在往届泛华竞赛中，投稿者所在的国家、地区遍布全球。其中，比例最高的依次是来自中国大陆、中国台湾及港澳地区的作者。其他则有来自美国、新加坡、马来西亚、英国、加拿大、法国、保加利亚、德国、澳大利亚、比利时和土耳其的作者。在中国大陆地区，投稿作者遍及北京、上海、河南、内蒙古、福建、山西、山东、广西、辽宁、吉林、云南、安徽、武汉、南京、杭州、广州等地。地理位置的多元，导向了语言及其使用方式的多元。在十八部获奖作品中，以英文写就的共有四部，分别来自朱宜（获一届首奖、二届三奖）、赵秉昊（获一届二奖）及 Lin Tu（获二届二奖），三人均拥有中—美跨文化背景；其余则皆以中文写就。征稿语言虽限于中、英两种，中文稿件却包含了对各地方言的广泛使用。如《一种旁观》（四届首奖）中的四川方言、《水》（六届首奖）中的河南安阳方言、《亡命纪事：我是谁？》（五届二奖）中的闽南语、《麻雀（死）在物流货仓的晚上》（五届一奖）中的粤语等，都体现出了华语语系的多样性。

对语言的使用，在表层功能上起到塑造角色、交代身份背景的作用。肢体与面孔从视觉上给观众以暗示，语言（语种，口音，某国或某地区的习语等）则从听觉及语义上作用于观众。以此为基础，语言进一步地表现为种族/文化/社会历史的区隔与碰撞。纵观泛华历届得奖作品，作者们对于语言的运用有着高度自觉的意识。不论中文还是英文，抑或是各国、各地区之口音、习语，青年剧作家有意识地反思着语言背后的权力关系，使其不仅仅作为剧本点缀或为表现某种刻板印象化的"地方特色"，而是作为与华人身份息息相关的重要命题。第六届首奖作品《水》以2021年郑州水灾为背景，加之彼时仍然严峻的防疫形势，勾画出乡民、村干部、少妇的野性与困境。《水》的出现像是对80年代大陆戏剧形式革新热潮中如《狗儿爷涅槃》《桑树坪纪事》

等一批粗犷、癫狂的现实主义佳作招魂,而作品中的河南方言,其语言习惯、腔调及韵律,与人物形象融为一体,为故事里乡野小人物们的荒诞遭遇打下了牢固的现实基础。第一届首奖得主朱宜在英文剧本《异乡记》(*Holy Crab!*)第二幕展现了这样一个场景:美国海关警员道格无法准确叫出女主角徐夏的中文名。对于发达资本主义国家中的英语母语者而言,中文(特别是中文名)及其发音无疑代表着一种彻底的异质文化。然而,如果情况倒转,对于处在同一阶层的中文母语者而言,英语发音却很少引起这种困扰。

道格　嘘嘘?
徐夏　徐夏。
道格　沙沙?
徐夏　徐夏。
道格　嘘沙?(笑)这我没办法,太难了。

——《异乡记》第二幕[1]

第十四幕中,成为徐夏男友的道格虽已能够流畅叫出徐夏的名字"夏",但于他而言,英语仍然带有明显的等级优势。在感恩节聚餐不欢而散前,徐夏的哥哥徐林不乏讽刺地告诉这位来自得克萨斯州的"纯种白人":"得克萨斯本来是墨西哥领土。后来有太多美国移民涌进,墨西哥政府无法控制,才变成美国的。你跟我们是一样的。""其实你是墨西哥人。"不愿失去纯种白人血统的道格被激怒了,为了证明

[1] 朱宜、赵秉昊、王健任:《第一届全球泛华青年剧本创作竞赛得奖作品集》,台中大黑盒子表演艺术中心出版,2015年。

自己和偷渡而来的徐林不一样,他反驳说:"你的英文文法很差,要多练习。"

在另一幕里,徐夏为大闸蟹拍摄的宣传广告登上了时代广场大屏幕。在广告中,徐夏身穿中式古装,为观众演示如何食用大闸蟹。按照朱宜的舞台提示,视频背景里挂着中国书法,配合着中式音乐,整个感觉看上去像是日本茶道。徐夏用夹杂着上海方言的普通话进行解说,剧作家在此处特意强调了"说中文,无字幕"。中国/亚洲/东方文化被约简为了特定符号,不论语言的实际内容为何,它仅仅被用于营造一种充满消费主义气息的神秘景观,被时代广场上来往的人潮观光、浏览,令他们啧啧称奇。

除去与中文及其使用相关的场景,《异乡记》还有两处强调了法语和西班牙语口音。为交代时代广场上扮演自由女神的"劳工"莉比的身份,朱宜在莉比开口时特意标出"法国腔"。国籍在此成为伏笔,直到故事结尾秘密揭开,莉比不是从法国偷渡而来的非法劳工,"她其实真的就是立在埃利斯岛上的自由女神像"。另一幕,海产储藏室里的智利海鲈鱼操着"夸张的西班牙腔",企图和其他同伴一起驱逐从中国远道而来的大闸蟹们。智利海鲈鱼的祖先来自南极,既无智利血统,也非鲈鱼品种。如此深信不疑地坚守着自己的智利身份,只不过因为曾被某个美国水产批发商改名注册为"智利海鲈鱼"。

智利海鲈鱼　(夸张的西班牙腔)我可不会太信任他们,你知道他们都是黑心商品。

大闸蟹2　　你又是谁?

智利海鲈鱼　(夸张的西班牙腔)我是智利海鲈鱼。

孟买明虾　　他的本名叫小鳞犬牙鱼,美国生,美国长,一个美国农

夫把他改名叫智利海鲈,但是他才不会承认。

——《异乡记》第十九幕[1]

语言变成了饰品,其存在只为了满足被赋予的虚假身份。由语言及其使用方式所勾连起的,正是《异乡记》中令人啼笑皆非的美国移民史。在这部历史里,自由女神与非法劳工身份莫辨,终日侦查偷渡者的海关警员很可能就是偷渡者的后代。另一个使用语言的案例来自第五届二奖得主郭宸玮的作品《亡命纪事:我是谁?》。作品中彼此异质的语言之间存在着明显的权力阶层差异。在动身寻找生母的路上,男主角对着一张黑户归案宣传海报产生了疑问。

男　我看着那张印有黑户归案宣传的海报
N　他突然意识到一件事
男　为什么?
N　为什么?
男　这个宣传是用中文写?那些逃跑的移工,看得懂中文吗?
N　看得懂吗?
男　少部分
N　/极少部分
男　/也許根本没有

——《亡命纪事:我是谁?》[2]

[1] 朱宜、赵秉昊、王健任:《第一届全球泛华青年剧本创作竞赛得奖作品集》,台中大黑盒子表演艺术中心出版,2015年。
[2] 邹楛钧、郭宸玮、韩菁:《第五届全球泛华青年剧本创作竞赛得奖作品集》,台中大黑盒子表演艺术中心出版,2021年。

如剧中所列举，在台湾地区非法居留的黑工大多来自泰国、越南、柬埔寨、缅甸、印尼、菲律宾等东南亚国家。剧本本身主要使用普通话，辅以部分场次出现的闽南语（如父亲的葬礼念白、男主角与阿嬷之间的对白），二者相较于其他东南亚语种，更具有阶层优势。普通话/闽南语与非法劳工所使用的语言之间的不对等关系，同样也体现在中英文的对照使用上。故事中后部，一段以英文提问、以中文回答的质询场景突然插入了N和n原本的对话中。提问者提出问题，同时不停质疑、打断对方的回答，直到最后直接否定对方的身份认同。不断增强的压迫感指向了下位者必须向上位者自证身份合法性的现实，一如东南亚非法劳工必须向台湾当局自证身份。这种权力关系也正是剧本中反复质疑的问题——身份是什么，要怎样自证，又为什么要自证？语言的不平等是这组"自证关系"的具体表现形式之一，下位者必须使自己习惯上位者的语言，当二者各自使用自己的语言时，前者必然处于挣扎之中。一切试图证明自身身份的话语，都天然地处于劣势，因为关系的不对等已经作为前提，向他们提出了自证的要求。

在接受笔者采访时，周慧玲教授反复提及了语言及其使用方式的重要性。她观察到，在历届征稿中，一些作者会选择使用英语来处理中国本土化的生活素材，这就会造成作品语言质感与剧本情景的割裂。也有一些作品会出现诉诸甚至讨好西方观众的情况，抑或是通篇英文的投稿中只有一两个边缘角色拥有华裔身份。由于数量原因，泛华竞赛英文组稿件入围决审的比例要高于中文组，但是像上述提及的这类作品，依旧很难通过初赛及复赛评选。另外，对于作品搬演是否成功，语言也是重要的影响因素。在搬演《异乡记》时，演员若全部使用中文译本进行演出，许多在英语语境中生效的对白会面临失效的风险。近期为《水》筹办读剧演出时，如何表现剧中的河南方言也成为了搬

演该作品的重要议题。在评委曹路生教授的提议下，泛华主办方邀请了台湾中山大学剧场艺术学系王海玲教授的豫剧队学生出演剧中的河南乡民，演出也因此而达成了相当可观的本土化效果。

在诸多作品中，获一届二奖的赵秉昊的作品《脏爪，或如何拍一部了不起的纪录片》(*Dirty Paws, or How to Make a Great Documentary Film*)是一个有趣的特例。赵秉昊虽然拥有中—美跨文化背景，作品本身也是以英文写就的，但他对故事情节及人物的处理，并未以中美文化之碰撞作为主题，故事情景似乎也并非聚焦于典型的华人语境，而更像是发生于美国西部农场上一部《愤怒的葡萄》式的20世纪美国纪实小说。《脏爪》是一部以资本剥削为背景，展现工人生存状况、质疑知识分子及艺术功用的作品。如周慧玲在决审会议上针对《脏爪》所说，"我们要求英文组的投件要'展露泛华社群自身观照的新作，或侧录反映不同泛华社群彼此之间的对话，或与其他文化、社会撞击的剧本创作'，但没有设定场景只能发生在台湾或大陆"[1]。《脏爪》成为获奖作品，与泛华竞赛的"多元"理想密不可分。它说明了泛华竞赛并非只选择以文化冲突/多元身份为主要议题的剧本。泛华的包容性也正是表现在，它接受华人群体的所有面向，无论是一路与世界各籍各裔之公民同行的徐夏，还是从没离开过澳门半岛的党婷。[2]

更广阔的征稿范围意在激励更具本土化色彩的华人创作，召唤更加多元的文化身份。如果说多元包容的征稿方式为青年剧作家提供了生长的土壤，那么下一个问题会是，如何从这片肥沃的土壤上获取最

[1] 详见《第一届全球泛华青年剧本创作竞赛决审会议记录》，https://drive.google.com/file/d/1RtGDNGd-4ezVxYncAG3boJWmbCd-6oNR/view.

[2] 徐夏为朱宜获奖作品《异乡记》中角色；党婷为王亦馨获奖作品《到灯塔去》中角色。

具代表性的果实？

2. 传统与创新俱在：泛华青年剧作的千人千面

除去地区及语言的开放外，题材与形式之开放也是泛华最瞩目的优势之一。为了保证题材形式之多样，泛华主办方在征稿时便已写明：中文来稿不限主题；英文稿件则需"展露泛华社群自身观照"，"或侧录反映不同泛华社群彼此之间的对话"，"或与其他文化、社会撞击"。[1]在自由的创作土壤上，青年华语剧作可谓表现出了千人千面的繁荣景象。一方面是尽可能地不为创作者设限；另一方面，泛华主办方设立严密的评审流程，为圈选最具综合实力的作品提供保障。

泛华竞赛评审流程按照初审、复审、决审分成三个阶段。评审委员一般由十四至十五位高校教师及剧场从业者构成。这之中，中文组设初审五位，复审三位；英文组设评审三位，同时担任初审及复审工作。决审阶段，中英两组稿件合并，由二到三位决审委员进行最后评断。每一阶段的评审均需审阅该阶段所有有效稿件。初审委员在各自审阅完符合资格的稿件后，会对作品进行评级。级别从一星至五星，由低到高表示评委对该作品能否进入复审的意愿。原则上，通过统计每部作品所获得的评分等级、按照一定比例取高去低，是作品入围复审的主要方式。如若某一作品同时获得所有评审的五星评分，则直接进入复审。出于对评审及作品本身的尊重，即使某部作品只获得了一位评委的青睐，该评委仍可在初审结束后的讨论会上为该作品争取入选复审的机会。一般而言，入选复审的作品数量在四十部左右，具体

[1] 详见《全球泛华青年剧本创作竞赛第六届征件办法》，https：//drive.google.com/drive/folders/1owc3q9SVrnidRGBrSsB6y8oUdY4ebzYW。

数量则按照稿件整体情况及诸评审意见来确定。初审评委无须为每一部作品撰写评语，但需要对征稿情况有一个总体的观察；而复审阶段，评委除了圈选出心目中能够入围决审的作品外，还需为其撰写评语。除此之外，复审流程与初审基本一致。最终入围决审的作品平均在十七部，在历届竞赛中，入围数量最低为十二部，最高为二十二部。决审阶段的诸位评委，延续复审工作方式，首先各自对入选作品进行评价，并按照个人意见予以排序，随后在决审会议上互通意见，并以二至三轮投票缩小范围，最终确定得奖作品。决审会议由泛华工作组进行记录，并与得奖结果一道公布于泛华竞赛官网。

严谨的评审机制，同样体现在评委的组成上。在泛华竞赛评审委员中，有教授、剧作家、小说家、编导、演员、舞台设计师、跨领域创作艺术者，以及各大剧院、基金会、艺术节的执行长或艺术总监。评审团阵容总体上保持稳定，但每年会有小范围调整，以避免审美取向的趋同。不同领域的剧场从业者着眼于不同方向，有的看重语言的实验性，有的以社会观照与议题价值为标准，有的偏爱新颖的题材与观点，另一些则可能更看重作品被呈现于舞台的可能性。机制上的严谨，确保了具体评判标准的多样化。在发挥评委自身领域优势的同时，也强调了现实的市场规则。评委在审美偏好上的差异，正是检验作品市场价值的试金石。一些作品即使获得了初审的一致认可，在复审阶段仍可能面临落选风险。在决审会议上，一些原本名次靠前的作品，最后也可能与奖项失之交臂。周慧玲教授称："得奖作品不见得是个别评审心目中最好的，但它能够满足大部分评审。这不是是非问题，也没有什么好坏。把它当成是一个市场，是剧作家需要面对的市场挑战。"在这样的评选体系下，泛华诸多得奖作品自然具有多样综合的风格与面貌。

多样，既是文化身份，亦是题材、形式。第一届征稿多见对历史题材的二次书写；第二届以点评当下社会现象见长；第三届多围绕原生家庭及隔代教养问题展开；第四届引起关注的是作者对本土化、地域性题材的书写能力；第五、六届是泛华办赛以来港、台、大陆得奖者分布最均匀的两届，对各自本土生活中社会、政治、历史题材的关注与书写日渐成熟。

不论是独具试验性的大胆创新，还是对传统现实主义原则的坚守与发展，技艺精湛的青年编剧们总能在泛华竞赛中找到属于自己的位置。一方面，是像《月亮的南交点》《困兽之斗》《原乡1961》等一批传统现实主义佳作，以家庭生活及亲缘关系为核心刻画代际冲突及青年面貌、召唤个人与集体之历史；另一方面，则是如《一种旁观》或《麻雀（死）在物流货仓的晚上》这样充满迷思的社会寓言。二者之外，旁逸斜出着各式各样的创作风格，很难一言以蔽之。张杭《月亮的南交点》在形式上趋近古典，以一种迫近现实的日常对话表现代际间的伦理矛盾、两性间无法跨越的理解障碍以及青年人面对苦难时的焦虑与压抑。凭借着纯熟的编剧技法以及对隐秘感受的精湛把握，《月亮的南交点》获得了第三届泛华首奖。第四届首奖《到灯塔去》更注重对普通市民日常生活的刻画，借2017年台风天鸽入侵澳门塑造城市居民群像。多组人物的生活片段交织呈现，人物身份的多样性（澳门人，香港人，内地人，神和神的化身，满怀期待的外来者与从未离开半岛的当地人）既体现了多元视角，又被澳门这座以赌场闻名的南方岛屿所统摄。人与神的欲望和焦虑，全与这片土地紧密相连。第二届首奖作品《一种旁观》更具实验性，作者借2008年汶川地震探索"旁观"与"重建"的实质。自由的场次结构取消了戏剧文体中的情节高潮，元戏剧的呈现形式解构了主人公不详的主体性。以告别

会或墓志铭为壳子的长段独白、歌曲及京剧演唱、现场直播、手机投屏——不同形式媒介承载着多样文本,不为了对舞台做出规定,而是尽可能地为其提供素材,使文学文本向剧场敞开自己的可能性。

创作者或以敏锐的感知力洞悉身边人的精神焦虑,或以更前卫、更激进的方式回应家庭、社会、国族乃至世界的种种议题。在第五届泛华竞赛决审会议上,周慧玲教授总结道:"评委们很一致的观察就是非常地多元,题材的多元与形式的多元,特别是在形式上的实验比以前更多。"[1]在表演艺术产业从事制作管理长达三十多年,如今任教于台湾清华大学的王文仪教授也补充道:"(这一届)在形式上,出现一些华人比较少用的剧本构架,例如比较心理层面的、奇幻的、对于现实的事物用比较虚无的精神层面情节来应对,企图在其中找到一点出路,我觉得这倒是一个还不错的一个现象。"[2]《第五届全球泛华青年剧本创作竞赛得奖作品集·序言》如是写道:"第五届迎来了形式和题材最多元的剧本征稿结果……题材形式的多元,视角观点的多样,使得第五届征件可说是真正体现了全球泛华的美学与文化特质。"[3]然而,并非只是第五届,题材形式的多样作为根本特质广泛体现于泛华历届获奖作品之中,青年剧作者始终呈现出不断突破常规的创作趋势。

在剧作结构上,围绕一个事件、一个人物或一个意象,由多组人物、多线视角,发展出一则与当下政治经济文化形态相关的社会寓言,这样的创作方法,广泛体现在一届三奖《拳难·拳难》(台湾剧作家王

[1] 详见《第五届全球泛华青年剧本创作竞赛决审会议记录》,https://drive.google.com/drive/folders/1AcZ5JPrq-i60AGj5BLHRXnd8P5g6XVI3。
[2] 同上。
[3] 邹棓钧、郭宸玮、韩菁:《第五届全球泛华青年剧本创作竞赛得奖作品集》,台中大黑盒子表演艺术中心出版,2021年。

健任)、五届首奖《麻雀(死)在物流货仓的晚上》(香港剧作家邹榡钧)、六届二奖《别担心我在这里》(香港剧作家李智达)及三奖《陈文成的证明题》(台湾剧作家郭家玮)等作品当中。

《麻雀(死)在物流货仓的晚上》(以下简称《麻雀》)受到德国当代剧作家罗兰·希梅芬妮(Roland Schimmelpfennig)《金龙》(*The Golden Dragon*)影响,以怪诞传说混入日常,营造生活表象下暗流涌动的压抑情绪。《金龙》中共有五组人物、四十八景,被现实空间(金龙餐厅)与精神空间(《拉封丹寓言》中蟋蟀与蚂蚁的故事)同时串联起来。两类空间的交替呈现,构成了《金龙》的主体结构。《麻雀》效仿了这种结构方式,全篇五个故事由"麻雀"这一意象串联——"杀麻雀"的都市传说一夜之间在货舱工人中引起恐慌;因妹妹的一篇论文(显然与"麻雀"有关)而与其断绝关系的哥哥,终日提心吊胆地生活;失业男人不断责打妻女,要求其为自己"找些麻雀回来";书店老板与陌生书贩为一本关于"麻雀"的历史书彼此试探、僵持不下;学习剑道的少女因在脑海中把自己想象成一只麻雀,突然获得了与师傅交锋的勇气。麻雀既存在于现实的生活空间,又存在于精神的/寓言的/隐喻的空间。与《金龙》略有不同的是,《麻雀》挑选的并非为人所熟知的寓言故事,而是隐秘的历史事件。这些事件,由于种种原因,本身已受到遮蔽。正因为如此,在《麻雀》中最先铺陈开来的并非清晰的寓言叙事,而是如烟雾一般弥散在五组角色之间的恐惧情绪。烟雾之下,恐惧情绪的真正来源既被探求,亦受遮掩。"麻雀"既是剧本功能上的"麦高芬",亦是整个剧本中历史与当下的"叠影(ghosting)"。[1]

[1] Marvin Carlson: *The Haunted Stage: The Theatre as Memory Machine*, Ann Arbor, The University of Michigan Press, 2003: 7.

马文·卡尔森在《舞台魅影：剧场作为记忆机器》一书中用"叠影"一词形容剧场实践与个人/集体文化记忆之间的紧密联系，它很精准地形容了《麻雀》给予观众的直观感受。《麻雀》中充满了面目模糊的角色、语焉不详的对白以及碎片化的生活片段，每组人物循环往复，像噩梦中的呓语彼此交织。邹棓钧选取"麻雀"作为意象，召唤回历史的幽灵，使其缠绕于当下生活的碎片里，以同样的面貌反复重现。通过具身的、个体的恐惧，《麻雀》抵达了集体的、文化历史记忆深处的恐惧。

在剧本的呈现形式方面，一些大胆的、颇具实验性的写作方法也正被泛华青年编剧们采纳。《麻雀》学习《金龙》，使用同组五名演员（少年男演员、中年男演员、年长男演员、年轻女演员、中年女演员）分饰十五角，并共同承担剧中独白部分。在《亡命纪事：我是谁？》中，编剧没有给出传统角色表，而是请剧目制作者"视制作规模或导演概念决定，唯建议以'双数'为基准，并分饰多名角色"。剧中人物有男女主角，叙事者N和n（男女之外的第三视角），以及另外七个可使用"偶"或同组演员表现的其他角色（编剧特别标注"形式可按照不同制作决定"）。《水》的作者在写作时有意为舞台呈现做了非现实构建，如第三场抗洪戏中，村民们推着"像镜子一样、能倒映出舞台的玻璃板"上台，形成水面效果；演员踩在板面上产生波动，就像水流；堆满玻璃板的舞台成为了被洪水淹没的茫茫水田。这些玻璃板在第七场中再次出现，挂在舞台上的透明投影幕布泛着蓝光，与玻璃板一起形成"水天一色"的效果。尽管对舞台呈现提出建议，青年作者们却并不想变成文学文本的检察官。许多作者会在开头强调，作品排演应按照导演构想或制作规模灵活变通。就像胡璇艺在《一种旁观》开头"编剧的话"中所写："你可以把下面的每个小标题都看作一个独

立的故事去工作,也可以寻找每一小段内容之间的联系,当然也可以按照你的理解随意删减词句。我希望我们是交流的。"[1]

试图预见或总结泛华群体的整体面貌,是一件不太可能的事。哪怕仅仅以泛华竞赛获奖作品为例,其题材、形式、风格及文化身份之差异,也都在打破任何固定的、单一的视角。多样综合的评审机制,正是在避免那些带有明确导向性的创作方式,最大程度地确保创作面貌的多样化。与此同时,来自众多领域的戏剧从业者,也为考量作品的方式方法提供了多种可能,使剧本创作不至于完全落入案头的桎梏当中。舞台剧剧本的创作,在达成其美学追求、实现其社会价值以前,首先需要在剧场中与观众见面。如何更有效地帮助青年剧作家达成这一目标,泛华竞赛正在努力探寻。

3. 从创作到制作:建立完整的编剧培养体系

陈思安在《英国千禧世代剧作家观察》中以英国新世纪成长起来的一批青年剧作家为例,引介了英国青年剧作家的培养体系与模式。通过自我训练、院校学习、剧院创作项目、写作大赛或戏剧节展演等多种路径,英国千禧世代的剧作家们"在获得重要奖项认可或签约代理公司之后,逐渐打开市场,走向更大的平台"[2]。同一时期,德国剧场也在采取相同策略。为书林出版社《当代德国剧作选》撰写导读时,约尔根·贝尔格写道:"直到上个世纪的九十年代末期,在获得剧院青睐、并且登门拜求剧本之前,剧作家们通常都必须先孤军奋战一段很

[1] 王亦馨、祁雯、骆婧:《第四届全球泛华青年剧本创作竞赛得奖作品集》,台中大黑盒子表演艺术中心出版,2019年。
[2] 陈思安:《英国千禧世代剧作家观察》,《戏剧与影视评论》,2021年第3期。

长的时间……时至今日,情况却完全改观,才华横溢的剧作家们,成为德国市立或国立剧院争相网罗的对象,他们多半在刚出道时便很快地与剧院的运作融为一体,并且受到剧院妥善的照顾与栽培,有时剧院的委托创作,甚至会多到让他们应接不暇。"[1]

缺少培养青年华语编剧的成熟体系,新人、新作难以进入市场产业,这是当下华语戏剧生态中亟须解决的问题。一些华语编剧奖项仍然维持着陈旧的案头模式,以剧作发表为最终目标,缺少对作品剧场化的意识与能力;另一些则可能奉行截然相反的原则,以观念、装置、视觉或肢体效果作为评判标准,这样的系统则更多为了培养导演或其他岗位的剧场从业者而非编剧。更困难的问题在于,即使作品获得了一两次搬演机会,演出本身很可能会受到制作规模、受众范围及其他因素的影响,导致后劲不足,难以真正支撑青年编剧走入戏剧行业当中、将创作进行下去。

近十年来,许多华语戏剧竞赛及孵化计划,都先后为达成这一目标而做出了努力。2012年由青年导演何雨繁发起的"新剧场平台新剧场创作计划"、成立于2018年的声嚣剧读节、盗火剧团自2019年开始举办的"华文剧本LAB编剧实验室"以及"华文LAB剧本市集"、2021年上海话剧艺术中心筹办的"新文本孵化计划"、香港话剧团于2023至2024剧季推出的"风筝计划"等,皆以发掘、孵化、推广青年编剧作品为目标,试图为青年剧作家提供更完善的培养机制,在青年编剧与戏剧行业、观剧市场之间搭建桥梁。自2015年开始办赛的泛华当然也是其中的一员。

1 [德]罗兰·希梅芬妮等:《个人之梦:当代德国剧作选》,台北:书林出版有限公司,2012年,第5页。

打破地域局限、为台湾本土的年轻人提供更具国际性的创作视野，是周慧玲教授筹办泛华的初衷之一。这样的愿景也体现在泛华主办方对获奖作品的后续制作中。中英双译的举措（原作为中文者译为英文，反之亦然）从首届竞赛便开始实施，译本与原作一道出版发行。目前，除第六届获奖作品仍在翻译，其余五届均已出版成册，可供线上购买、阅读。双语译本尤其能够帮助中文创作者打开更广阔的国际市场，将青年华语剧作引入国际舞台。在众多竞赛及孵化计划中，能做到这一点的寥寥无几。

同时，泛华主办方也会为获奖作品举办读剧演出。演出团队受主办方邀请，以专业的制作方式排演获奖作品。刚刚结束的第六届读剧演出分别由杜思慧、高俊耀、秦嘉嫄三位导演带领台湾中山大学剧场艺术学系、台湾艺术大学肢体艺术实验中心与穷剧场、成功大学文学院中国文学系及台南创作者的学生们排演。第五届获奖作品则由徐堰铃、杜思慧及何一梵三位导演执导，演员们分别来自中国文化大学戏剧学系、台湾中山大学剧场艺术学系及台北艺术大学戏剧学系。往届的读剧演出，还曾由杨士平、林群翊、蓝贝芝、吴维纬、程钰婷、王珂瑶等资深剧场工作者担任导演。

自首次读剧后的三年内，得奖作品还可能会由泛华合作单位制作排演，这些单位包括了泛华在全世界各地的合作者们，其范围遍及中国大陆、中国台湾、中国澳门以及美国、加拿大、新加坡等地区和国家。除上文中提到的单位与机构外，还包括了高校院系如英属哥伦比亚大学戏剧暨电影学系、圣路易华盛顿大学东亚研究学系、浙江大学传媒与国际文化学院影视艺术与新媒体学系、树德科技大学表演艺术系、新加坡国立大学艺术中心；各地剧团如澳门卓剧场、杭州木马剧场、南京大学艺术硕士剧团、创作社剧团、无独有偶工作室剧团；社

会组织如易卜生国际、世安文教基金会；等等。

　　第四届泛华竞赛奖项公布后不久，周慧玲教授写道："在未来三年内，这些作品可望获得我们日渐增加的全球合作伙伴的协力，继二零一九年在中国台湾高雄的首次读剧之后，陆续在加拿大温哥华、英国利兹、新加坡、中国澳门等地与不同语言的观众见面。"[1]这样的愿景，却因疫情的到来而被迫中断，第五届泛华的颁奖典礼及读剧演出迫于形势也只能全部改以线上方式进行。原本于泛华而言是不得已采取的策略，到第六届却被发展为了泛华作品的推广方式之一。第六届读剧演出的官录视频全部由台湾云剧场（CloudTheatre Taiwan）进行线上播映。播映方式分为两种，一种为VIP放映场，受邀者于同一时间进行线上观摩，同时可以与其他观众进行线上的映后交流，尽可能保留观众的在场性；另一种则以售票方式，欢迎购票观众随选随看，且在指定时间内可以无限回放。线上播映扩大了读剧演出的受众范围，使想要观摩演出但未受邀请的观众也能够一同分享获奖作品的演出内容，能够在一定程度上提高获奖作品乃至泛华竞赛本身的知名度，为作品日后的制作与搬演铺平道路。

　　在泛华历届获奖者中，有像朱宜这样在获奖前已有丰富剧场经验的创作者。对于这样的作者而言，泛华竞赛意味着更多元的媒合机会。《异乡记》在获奖后两年内，曾先后于台北水源剧场及墨西哥蒙特雷市的剧场公演，前者由创作社剧团制作，后者由墨西哥导演圣地亚哥·卡尔德隆（Santiago Farías Calderón）执导。朱宜的另一部获奖作品《杂音》中文版由南京大学艺术硕士剧团及《戏剧与影视评论》编辑部联合出品，同时也作为易卜生国际的合作项目，于获奖后一年里

[1] 周慧玲：《青年剧作里的泛华容颜》，《戏剧与影视评论》，2019年第4期。

上演于南京、上海、广州等地；英文版则于纽约外百老汇Urban Stages剧院演出。对于大部分获奖者而言，奖项更多地起到一种激励作用，甚至成为这些作者戏剧生涯的开端。泛华第二届首奖《一种旁观》是作者胡璇艺第一个完整发表的剧本作品；获第三届首奖的《月亮的南交点》也是作者张杭早期戏剧作品中最具代表性的一部；第四届首奖得主王亦馨虽在获奖前已经出版过若干小说，但《到灯塔去》是她"正儿八经写的第一个舞台剧剧本"，她说，"作为一个舞台剧旁观爱好者，这个奖的肯定令我觉得自己与舞台近了许多"。张杭自《月亮的南交点》以后，又创作了《国王的朋友》《喀戎生活实验室》等作品；胡璇艺的《捉迷藏》在2018年于第一届声嚣剧读节上演，《狗还在叫》作为第八届乌镇戏剧节邀演剧目上演于网剧场，她与何齐合作的《霹雳》《我和我的私人新华字典》《夏日声响：海鸥》等作品不断探索着剧场的可能性。许多泛华获奖者自获奖至今，一直活跃于戏剧行业当中，坚持不懈地创作着。

结　语

以舞台搬演为最终目的，为获奖作品搭建国际化的制作平台、提高青年华语剧作的市场影响力，这是泛华竞赛一直在追求的目标。在接受采访时，周慧玲教授坦言，由于资金筹集、疫情形势等种种原因，目前泛华获奖作品的整体排演率并不算高。如何获得更多机构及合作者的支持、持续扩大竞赛的影响力，是泛华需要面对的重大挑战之一。然而，为青年剧作家提供自由的创作空间，协助其作品付诸排演、见诸观众，甚至对当下的华语戏剧市场产生影响，这些愿望不仅对泛华竞赛，而且对于整个华语戏剧生态而言都至关重要。

从征件方式到评审机制再到后期制作，具有包容性、多样性、综合性的种种举措无疑都表现出泛华主办方为更有效地在华人群体间乃至世界范围内推广青年华语剧作而进行的宝贵探索。协同众多主办、合办、协办及制作伙伴一道，泛华竞赛已然为华语戏剧生态注入活力，向华语乃至世界戏剧市场证明了青年泛华编剧的创造力。青年创作者的千人千面，在某种程度上也代表着所有华人群体的多元面向。泛华竞赛以自己的方式，为展现华人群体之多元面貌、促进群体间各种声音与信息之交换作出了重要贡献。

剧评人专栏·徐健

犹抱琵琶半遮面

——2023年中国话剧述评

徐 健[*]

2023年是三年新冠疫情防控转段后经济恢复发展的一年。因为疫情影响而承受着各种压力、挑战的中国话剧，在这一年重整旗鼓，积极应对发展中出现的新问题，努力化解行业里的新风险，主动探寻变局下的新出路，既在重大展演、节庆组织、剧目创作、艺术创新、演出样态等方面取得了可喜的成果，也让更多的戏剧人切身感受到戏剧与经济、社会、文化等诸多层面的同频共振，感受到舞台与更为广阔的时代、更为复杂的人性的深刻关联，这些都成为我们深入"转段后"中国话剧内部、辨析存在问题、研判未来发展趋势时不容忽视的大背景。也正因如此，我们看到这一年的中国话剧虽然在创作、演出、传播等各个环节留下了不少话题空间，但是克服了疫情带来的种种"不确定性"，"千呼万唤始出来"的演出常态回归，却并没有迎来期待中的振奋与惊喜。多重因素叠加作用下，无论是一度、二度创作，还是

[*] 徐健，《文艺报》社新闻部编审，北京市文联签约评论家。

演出规模、市场效应,"犹抱琵琶半遮面",似乎正成为未来一段时期演出的"新常态"。

新创剧目:留下与时代同行的深刻印记

与过去五年相比,2023年国有话剧院团以及相关演出机构创作、推出的新创剧目在数量上呈现了下降趋势,演出的场次和频率也较此前有一定收缩。这一方面有资金、市场等内外围多种因素的影响;另一方面也反映出在缺少重大时间节点、重要奖项评选推动与激励下,创作演出机构尤其是国有话剧院团在推动剧目生产方面的观望、谨慎与被动。

在全年上演的新创剧目中,围绕重大选题主题、聚焦新时代发展成就,仍然是不少话剧院团创作的首要任务,反映出国家层面对此类创作的积极引导与重点扶持。这从某种程度上,呼应着2023年年初文化和旅游部召开的全国艺术创作工作会议上提出的创作要求,即"牢牢把握当代中国文艺新的历史方位,大力加强新时代题材创作,着力表现新时代史诗般的伟大实践","用高质量艺术创作生产服务国家发展和民族复兴"。[1]比如,南京市话剧团的《小西湖》(编剧唐栋,导演傅勇凡)以南京小西湖片区的城市更新工程为原型,以轻喜剧的形式还原了南京老城南的市井风情,并于城市改造的理念转变、百姓内心世界的嬗变以及对美好生活的向往中展现了这座城市的文化底蕴与文脉传承;广东省话剧院的《背影》(编剧唐栋,导演傅勇凡)关涉国家

[1] 于帆、刘源隆:《全国艺术创作工作会议在京召开》,《中国文化报》,2023年1月11日。

安全教育主题,通过演绎新形势以王邗、陈馨等为代表的国安干警投身反间防谍战斗的故事,塑造了牢记使命、甘于无名、誓言无悔的新时代"背影英雄"群像;河北省话剧院的《多瑙河之波》(编剧、导演黄平安)以河北钢铁集团成功收购塞尔维亚斯梅代雷沃钢厂为故事背景,聚焦共建"一带一路""中塞一家亲"主题,通过对中塞双方从不理解到合作共赢的情节转变,探索了工业题材国际化表达的新路径;哈尔滨话剧院的《坦先生》(编剧谭博,导演徐丽霞)根据国家最高科学技术奖获得者刘永坦的真实事迹创作,通过讲述刘永坦四十年如一日坚持研制新体制雷达,积极推动国家对海探测领域前瞻布局的经历,表现了其崇高的精神世界与坚定的理想信念。

此外,在推动剧目生产、寻求资金支持、拓宽创作渠道的过程中,一些演出院团和机构开始越来越多选择与地方政府、相关部门、企业集团等合作,以联合出品、联合制作等方式,共同推出舞台作品。这样的定制、定向创作和演出方式,成为疫情之后国内新剧目创作生产方式的一个突出变化。比如,中国国家话剧院与中国飞鹤联合出品的《初生》(总编剧张昆鹏,总导演田沁鑫)以"纪实采访"的表现形式,讲述了民族企业助力中国从"制造大国向品牌强国跃迁"的奋斗历程,是以现代技术和视听手法演绎民族企业精神的一次尝试;中国国家话剧院与大庆文化体育旅游集团共同推出的《铁人——国家的战士》(编剧尹夏彤,导演田沁鑫),表现了几代大庆人60余年的奋斗历程,重在以戏剧的方式在新时代传承与弘扬铁人精神;中国国家话剧院出品、演出,人民法院新闻传媒总社联合出品的《鼓楼那些事》(编剧刘深、杨浥堃,导演林熙越)走进北京市东城区人民法院"背包法官"的日常工作,在浓郁的京味儿表达中讲述一个个基层法官"入社区千家户,管群众身边事,解百姓心中结"的司法故事,聚焦新时代法治中国建

设主题；北京东来顺集团有限责任公司、北京市西城区人民政府、北京日光同明文化传媒有限公司共同出品的《西去东来》（编剧孙昊宇，总导演郎昆）以主人公丁德山艰辛创业、诚信经营的风雨历程，展现了"百年老字号"东来顺120年的时代变迁与理念传承。这些剧目均以特定的内容题材和行业限定为基础，创作诉求、目标对象明确，且体现了比较明显的"按需供给"的特色，反映出当下演艺生态对此类创作模式的市场需求。对于这一创演现象的评价，难免会让人回想起20世纪八九十年代之交的"定向戏"以及由此引发的争鸣讨论，但结合当下的社会文化语境，从这类演出的现实功效看，除了有助于减轻相关演出院团和机构在推出和制作新剧目时的经济压力与市场风险外，实践层面的创作视角调整也不容忽视，即普遍注重行业书写与历史变迁、时代精神的契合、呼应，努力在多艺术元素融合、高技术含量加持等舞台呈现方面，增强此类题材的新鲜感与视听上的新体验。

 与时代的呼应，同样体现在了古代、近现代以及革命历史为表现对象的话剧作品中。在这些作品里，历史不仅仅寄托着剧作者借古喻今的人文情怀、价值理想和心灵寄托，还将历史的再发现、再开掘与时代主题、时代课题相衔接，以剧中人的政治选择、人生追求、精神信念烛照今天的时代意识、现实之变。比如，湖北长江人民艺术剧院的《屈原》（编剧黄维若，导演郭小男）将屈原放在时代大变革、大激荡的背景之下，从其人格、性格的纯粹角度，展现了他对国家赤诚的爱、对人民无私的爱，在此基础上彰显屈原精神的当代价值，揭示其在变动时代、危机时局中的清醒与高洁、风度与理想；西安话剧院的《延水谣》（编剧蒲逊，导演傅勇凡）以不同个性人物的成长与抉择，贯穿起抗战时期延安文艺工作者的集体群像，反映了在延安文艺座谈会讲话精神感召下，文艺工作者走出小我、走向社会这个大鲁艺，

到人民群众中去、到火热的斗争中去的使命与担当；云南省话剧院的《澜沧水长》（编剧杨军，导演王晓鹰）以傣族领袖召存信的历史回溯为叙事线索，讲述了新中国成立初期，解放军民族工作队深入澜沧江畔，引领少数民族群众团结一致跟党走并立下"民族团结誓言碑"的故事，是对新时代民族团结主题的一次富有诗化色彩的探索；江苏省话剧院的《西迁》（编剧林蔚然、王人凡，导演李伯男）聚焦发生在抗日战争期间的一次特殊的"动物长征"，从人与动物的关系角度，表现了知识分子、普通人在历史大变动中的情感与思想，凸显的是中华民族在特定历史年代展现出来的精神力量；北京福寿里文化传播有限公司（黄盈工作室）的《孔丘——当我们在谈论孔夫子的时候，我们在谈些什么？》（编剧黄盈、张婷，导演黄盈）在七小时的时间里，以古今对话的方式再现孔子从出生到55岁的人生经历，在复现孔子学说、理念、理想的同时，把曾经高高在上、塑像般存在的孔子请下"神坛"，以轻松诙谐、生动自然的方式将其呈现在观众面前，拉近了春秋时代的孔子与当下观众的距离，让观众从孔子的命运与信仰中看到自己、思考人生、照亮前行。

改编与经典："深耕"才能出"新意"

文学或者影视改编近些年成为话剧演出市场的一大热点，涌现了不少艺术口碑、社会效益与市场效益兼具的优秀作品。2023年，文学改编、影视改编延续了往年的创作热度，虽然新作数量、话题关注度不及往年，但是改编实践中的一些新特点、新趋势值得关注。

首先，经典文学作品、茅盾文学奖获奖小说依旧是文学改编最主要的内容来源。优秀的文学作品日益受到院团和演出机构的重视，这

"让我们再一次重新认识到文学在戏剧中的支撑作用",同时也"提醒着我们,戏剧创作要尊重文学、尊重剧本,要尊重戏剧中的文学创造力"。[1]像北京人艺这一年推出的两部大剧场剧目《正红旗下》(编剧李龙云,导演冯远征、闫锐)和《张居正》(编剧熊召政,导演冯远征、闫锐)皆为根据文学作品续写或改编的作品。前者的演出建立在老舍的"自传体"小说和剧作家李龙云的改编创作基础上,重在增加今天的创作者对于那段历史的回望与审视,特别是从文化省思的层面,挖掘历史大变局之下复杂的人生况味与时代境遇,在延续国民性剖析的过程中,突出文化立场与文化价值上的思辨性。这次改编也使其成为当下舞台改编实践中少有的饱含着浓重文化情怀和精神启示意义的作品。后者来自茅盾文学奖同名获奖小说,在现实与虚幻两个时空的相互交织中,展现了首辅张居正为政生涯中的几个重要关口以及与其命运密切相关的数个关键人物。作品将其个人的内心选择、政治境遇依托于改革的主题之上,设置在充满隐喻色彩的空灵舞台之中,赋予了改编更多的现实指向与人格寄托。继《白鹿原》《平凡的世界》《主角》之后,陕西人艺推出了改编自李佩甫茅盾文学奖同名获奖作品的《生命册》(编剧李宝群,导演宫晓东)。全剧以主人公丢的心灵旁白串联起骆驼、老姑父、梁五方、虫嫂、杜秋月等众多人物的生命境遇,以此辐射出改革开放以来中国城市与乡村的变迁史,它有大时代、大历史表达的雄浑、厚重,更有深入芸芸众生心灵与精神世界的细腻、通透,特别是写意、意识流、诗化、象征等多种艺术手法的并用,呼应着急速剧变的社会生活图景,也映照着同行其间的一个个躁动不安、

[1] 宋宝珍、曹路生、李宝群、徐健、陈建忠:《从文学出发,戏剧风生水起》,《文艺报》,2024年1月5日。

无所依傍的肉体与灵魂。鼓楼西出品的《边城》（编导演［以色列］露丝·康内尔）则在文学改编中走出了另一条新路，这条新路的外在呈现是观演空间格局的重置，是多种艺术表现手段的综合，是对时下较为时髦的沉浸式剧场理念的引入；但其真正别有意蕴的创新在于由文学叙事向戏剧叙事转换过程中艺术观念的更新，以及由此带来的戏剧表演方式的调整。恰如评论所言，"推动剧情发展的内驱力，不是尖锐的矛盾冲突，不是人物性格的碰撞，而是意象的交织与情感的积累"，以此"完成形象的塑造与意义的生成，更潜含着种种飘忽不定、难以透悟的精神状态与微妙心境"。[1] 改编不仅是意义的复制与再现，也是一种意义的生长与诗意的涌动，由此而言，《边城》给予观众的那种"微妙心境"与"诗意联想"，无疑为改编实践增添了新意。

其次，当代小说名家新作受到青睐，不同题材内容的文学作品为话剧舞台的类型化尝试提供了文本支撑。这一年，由孟京辉执导、根据作家余华同名小说改编的《第七天》继参加2022年第九届乌镇戏剧节开幕演出、作为阿维尼翁戏剧节第一部官方委约的中国戏剧作品亮相法国后，在北京首演，怪诞、狂想、恣肆、残酷的舞台呈现，延续的是孟京辉的"我行我素"以及光亮的个性标签。是否忠实于原著不是探讨的核心问题，重要的是怎么在阐释原作、保持风格的基础上别出新意、突破自我。正是在这一点上，此次改编留下的得失，也为今后同类改编提供了思考空间。由中国国家话剧院演出、根据徐皓峰小说《白俄大力士》改编的《搭手飞人》（编剧徐皓峰、徐骏峰，导演徐皓峰、吕波）走了另一条类型化的探索之路。剧作将"功夫片""武

[1] 林克欢：《〈边城〉：叙述的戏剧 诗意的身体》，《北京青年报》，2023年10月13日。

打片"的叙事类型引入话剧舞台,通过对民国时期发生在天津武术界的一桩桩比武事件、恩义纠葛的复现,在时空的穿插交错中,重温了武术之中师徒、情义、传承等丰富意蕴,同时借武林之中、民间之事的追溯、怀旧,传递出潜藏在规矩之下、胜败之间的人生况味与万物恒常。由鼓楼西出品、根据作家紫金陈同名小说改编的《坏小孩》(编剧木子山石、周可,导演周可)融合了悬疑、犯罪、心理等多种叙事类型,是继网络剧《隐秘的角落》之后,对原作的又一次改编演绎。剧作将叙事重心从悬疑的情节偏向了内心世界的窥探,以精细化的心理开掘与触碰,一层层打开包裹在张东升与三个孩子身上的装饰,完成对人性真相的揭示。类型化叙事已成为影视创作的常态,但对于话剧舞台而言,仍然算是探索过程中的新事物。而如何巧借类型叙事的"器",更好地去塑造舞台上的人、捕捉人性中隐秘的动态变化,应当成为今后此类改编创作值得纵深的方向。

再次,影视剧的话剧改编由热趋冷,从追踪爆款热剧向讲好故事、塑造好人物的戏剧创作本体回归。比较有代表性的就是大连话剧院创作演出的根据高满堂同名电视剧改编的《老酒馆》(编剧黄维若,导演廖向红)。话剧版依旧将大连好汉街上的山东老酒馆和它的掌柜陈怀海作为主要叙事空间和主要人物角色,以此为中心,横跨14年的中国抗战历史,汇聚起社会各个阶层的近20个人物,延展出一幅辽东地域特色独具、市井文化气息浓郁的平民历史画卷。而这些都通过创作者独特的结构设计——陈怀海在酒架前追忆故人的方式得到一一呈现。这样的改编视角,既契合了原作宏大的时空和情节架构、散点式的人物群像设计、片段章节化的故事推进形式,也最大限度地为每个人物的亮相、个性、命运,特别是人物关系的展示提供了便利。可以说,在群像戏的创作探索上,《老酒馆》的话剧改编具有一定的示范意义。

除了文学改编实践，中外经典或者优秀剧作的全新演绎也成为这一年值得关注的演出现象，最具代表性的就是北京人艺。2023年，多部经典剧目、保留剧目以重排或者新排的形式搬上了北京人艺的舞台，像英国剧作家莎士比亚的《哈姆雷特》（导演杨佳音）、俄罗斯剧作家万比洛夫的《长子》（导演张彤）、澳大利亚剧作家大卫·威廉森的《足球俱乐部》（导演徐昂）、金海曙编剧的《赵氏孤儿》（导演何冰）、莫言编剧的《霸王别姬》（导演林丛）等，演出频率之高、演出剧目之多，受到了业内和观众的广泛关注。这些剧目以年度新剧的形式重新登上舞台，有满足现实剧场演出的考量，特别是以首都剧场、北京国际戏剧中心为核心，四个大小剧场同时竞演的演出格局形成后，如何以优质的剧目供给满足剧场演出、观众审美需求，成为北京人艺在剧目生产、布局上不得不考量的现实问题；同时，也是希望通过经典剧目的排演，为剧院培养和锻炼青年演剧人才提供机制保障，而这又成为关乎剧院未来可持续发展的关键所在。话剧艺术的传承、演剧队伍的培养、观众审美的提高等，都离不开经典作品的带动与示范。排演经典剧目让我们看到了戏剧的魅力所在，更主要的是感受到了经典作品在人物塑造、情节架构等方面非凡的艺术功力，以及今天的艺术家们在理解经典、阐释经典上的创造能力。尽管有些表达或者表演还存在不同程度的刻意、任性，但他们真诚的视角与执着的热情，却让观众感受到了一种新变的可能。毕竟，放眼全国，像北京人艺这样如此重视经典剧目、保留剧目，并且始终做到常演常新、守正创新的剧院，已经比较稀缺了。此外，值得关注的还有上海话剧艺术中心推出的"环球舞台演出季"系列，演出了根据意大利著名记者奥利亚娜·法拉奇同名小说改编的《给一个未出生孩子的信》（导演周可）、百老汇喜剧《事实的有效期》（导演谢帅），中国国家话剧院演出了根据法国剧

作家罗斯丹戏剧代表作改编的《西哈诺》（导演丁一滕）等。这些作品都丰富了这一年话剧演出市场的品类，体现了新一代话剧人的世界眼光与创造活力。

节庆展演：拉动舞台演出的新引擎

国家以及各地方、机构举办的戏剧节、展演等一直以来是荟萃新作佳作、展示话剧创作成绩、引领艺术创新风尚、推动舞台交流互鉴的重要平台。2023年，国家层级的节庆、展演较为集中，体现出强大的组织和引导力，为不少国有院团展示创作成果提供了舞台。比如，2月至5月，由文化和旅游部、北京市人民政府举办的新时代舞台艺术优秀剧目展演就涵盖了文化和旅游部6家直属文艺院团及25个省（区、市）的61部新时代以来创作的优秀作品和恢复的经典保留艺术作品，包括广东省话剧院的《深海》、西安话剧院的《路遥》、河北承德话剧团的《青松岭的好日子》、云南省话剧院的《桂梅老师》等11部话剧作品。从遴选的标准看，其中荣获第十六届精神文明建设"五个一工程"的戏剧类优秀作品、第十七届文华大奖获奖作品，以及文旅部组织实施的新时代现实题材创作工程、历史题材创作工程等创作扶持工程作品居多，集中体现了一段时期以来主流话剧创作的成绩。11月，由中国文联、中国剧协、浙江省委宣传部、杭州市人民政府主办的第18届中国戏剧节在杭州举行，34部参演剧目中包含北京人艺的《雷雨》、辽宁人艺的《天算》、云南省话剧院的《澜沧水长》、上海话剧艺术中心的《英雄儿女》等9台话剧，时代精神、现代理念、创新表达兼具，成为此次入选话剧作品的显著特点。此外，由中国国家话剧院和北京市西城区人民政府联合主办的第八届中国原创话剧邀请展、国

家艺术基金设立10周年优秀资助剧目汇演等涵盖全国的剧目展演，也从不同的平台维度为主流剧目、获奖剧目的亮相提供了契机与机会。国家层面的节庆、展演充分发挥了相关主管部门调动演出资源的优势，而以竞相参加戏剧节、展演的方式展示创作成果、完成演出任务、扩大业内影响，也成为疫情之后多数国有、主流话剧院团剧目推广、赢得口碑的主要途径。

除了国家层面主导推动的节庆、展演外，一些地方上已经具有品牌效应且形成了良好业内口碑的戏剧节也在持续举办的基础上，追求办节思路、办节模式、主题设置等方面的创新，力求拉近观众与剧场、时代与戏剧、生活与戏剧之间的距离。比如，4月至5月，以"汇"为主题的2023年上海·静安现代戏剧谷举行，23台剧目贯穿于文学改编、星光剧场、经典再现、原创人气、跨界多元、国际视野六大单元，体现着戏剧与城市之间的互动关联；6月，以"呼喊和细语"为主题的2023年阿那亚戏剧节举行，37台国内外剧目以差异化的表达拓展着演出空间的边界，展现着戏剧自由创造的活力与激情；10月，以"起"为主题的第十届乌镇戏剧节汇聚了来自全球11个国家及地区的28部特邀剧目，经典文学的剧场演绎、全球性议题的戏剧表达、持续开放的表演空间等丰富的演出内容，寄予着疫情后戏剧不断走向开放、多元的期待；10月至11月，以"共生"为主题、以"山水+""戏剧+"为特色的2023桂林艺术节集合了来自14个国家和地区的33个剧目，走出传统剧场，让戏剧贴近自然，实现山水、城市和艺术的相融相生成为此次艺术节的鲜明特色；11月至12月，以"戏剧即生活 戏剧即我们"为主题的第五届大凉山戏剧节汇聚118部剧目319场演出，在延续戏剧与地域景观相融合的特色基础上，突出"乡村发现"的模式，让戏剧融入大凉山不同的自然风光以及民俗民风中，增强戏剧与生活

的亲近感。

2023年3月16日，文化和旅游部市场管理司发布《关于优化涉外营业性演出管理政策的通知》（简称《通知》）。《通知》称，根据国务院联防联控机制有关工作要求，自3月20日起，各地文化和旅游行政部门恢复对涉外营业性演出的受理和审批。这意味着受疫情影响的涉外演出重新开启。效果很快在接下来的戏剧节中得到了体现。在静安现代戏剧谷的参演剧目中，罗马尼亚锡比乌国家剧院演绎的名作《谁害怕弗吉尼亚·伍尔芙？》成为疫情后率先进入上海的国际戏剧演出，紧接着是意大利戏剧家皮普·德尔邦诺的代表作《喜悦》以及希腊苍蝇剧团的保留剧目《弗里达·卡罗》。真正的影响体现在下半年各地举办的戏剧节上。特别是上海国际艺术节、阿那亚戏剧节、乌镇戏剧节、北京国际青年戏剧节、北京老舍戏剧节等特意邀请的国外剧目，成为这一年外国戏剧演出的主要方式。诸如俄罗斯圣彼得堡马斯特卡雅剧院的话剧《静静的顿河》、美国戏剧家罗伯特·威尔逊与德国汉堡塔利亚剧院合作的《H-100秒到午夜》、希腊导演西奥多罗斯·特佐普洛斯与意大利艾米利亚·罗马涅戏剧基金会合作的《等待戈多》等名团名导甚至世界首演的作品，都在不同的戏剧节上纷纷登场。此外，已形成业界口碑的"柏林戏剧节在中国"项目，这一年也在重启中引进了德国导演克里斯托弗·卢平执导的《新生活：我们将何去何从》。虽然引进的国外戏剧演出在逐步恢复，但相较于疫情前的热潮，这一年外国剧目所引发的业内争鸣、艺术探讨、舆论话题等都相对平静了许多，特别是观众层面的消费改变与审美断层，让很多的国外引进剧仅仅经历了戏剧节期间的几日游，便结束了中国的演出之行，缺少了与更多地区观众见面的机会。从过去热衷于引进、推动外国剧目的演出，到如今的小心谨慎、冷静观望，不少演出单位、机构面对外国剧目的心

态变化，折射出当下戏剧演出市场的波动与风险。

除了综合性的节庆、展演，这一年小剧场戏剧、民营及新文艺团体的创作、校园戏剧的阶段性发展成果和优秀剧目也以节庆展演的形式得以集中展示。比如，4月，由中国剧协发起的首届全国小剧场戏剧"紫金杯"优秀剧目展演，是疫情之后、演出市场恢复以来率先举办的涵盖话剧、戏曲、儿童剧、音乐剧、舞剧等多种艺术类型的全国性小剧场戏剧展演活动，也是对近五年小剧场戏剧创作水平、演剧探索、艺术观念等的集中检阅，共有来自全国各地艺术院团与演出机构的23部优秀剧目参加展演。11月，由中国剧协、深圳市委宣传部、深圳市文化广电旅游体育局、深圳市文联、深圳市南山区人民政府共同主办的第8届中国校园戏剧节在深圳举行。18台样式丰富多元的校园剧目，彰显了青年戏剧人的青春质朴和创造活力，呈现了近年来我国校园戏剧繁荣发展的优秀成果。12月，由中国剧协、福建省文化和旅游厅、福建省文联、晋江市人民政府联合主办的第四届全国民营剧团优秀剧目在晋江举行，集中展现了近些年民营戏剧演出团体在戏剧创作、艺术创新等方面的新面貌。

值得注意的是，伴随近些年文旅融合的大趋势，国内不少戏剧节、展演的组织、呈现方式也在悄然发生变化。中外优秀剧目依然唱主角，但戏剧演出从传统的剧场、剧院扩展到了更为广阔的人群、城市空间、自然景观。像桂林戏剧节户外演出的内容超过80%，戏剧走进了热闹的街区，深入著名的自然景区，让表演与普通人的生活相关，成为城市文化的组成部分。由此而言，戏剧节不仅发挥了推动戏剧创作、引领艺术潮流的功能，还与城市文化气质的培育、城市文化标识的打造彼此成就，具有了更为实用的功能和更为实在的社会和经济承载，成为拉动地方文化消费市场的新引擎。

新空间、新力量：增加发展新"变量"

2023年，各地加强"演艺新空间"的规划、建设与布局，"演艺+""小剧场+"等新的演出样式、演出模式，正在成为戏剧产业、演艺产业发展的新业态、新趋势，为未来的演出市场增加了新变量。"演艺新空间"作为演艺产业发展过程中出现的"新事物"，至今不过四年多的时间而已。2019年5月，上海制定了《上海市演艺新空间运营标准》，尝试界定"演艺新空间"的概念，同时对演艺新空间的营运要求、硬件标准、服务标准等做出详细的规定。一时间，依托商业综合体、办公楼宇、文创园区、旅游景点等公共场所以及由传统剧场、剧院、演出场所拓展、改造而成的新的演艺空间纷纷涌现，带动了一批以沉浸式话剧、戏曲、音乐剧、现场秀、脱口秀等表演为主的新的演出形式，成为了上海演出市场的一道光景。"演艺新空间"的崛起与上海打造"亚洲演艺之都"的发展目标是密切关联的。但追溯推动"演艺新空间"建设的动因，不难发现，它与文化消费渠道的拓展、文化消费潜力的开掘等又是内在相通的，可以说是文旅融合大背景、大趋势下培育消费新空间、新场景的一次全新实践。这就与过去传统剧院、剧场、演出空间，以剧目创作、制作、运作为核心的闭环式的演出模式有了明显的区别。自"演艺新空间"诞生以来，"这种'演艺+N'的全新业态，不断'撞'开传统剧场新的经营范围，也为文化消费塑造新的动力之源"[1]，催促了带有演出、购物、餐饮等复合体性质的演出

1 童薇菁：《360度皆舞台，申城演艺新空间迈向多样化品质化个性化》，《文汇报》，2021年5月12日。

场所的不断涌现，有力带动了相关空间、场所的客流与热度。

相较于上海的开风气之先，北京在"演艺新空间"的规划上虽然起步稍晚，但起点定位比较高。"演艺新空间"的布局和建设目标，对接的是北京打造"大戏看北京"的文化名片与"演艺之都"建设，以此展现全国文化中心建设成果，提升演艺服务发展能级。2023年，可谓是北京"演艺新空间"建设的发力之年。北京市文化和旅游局搭建的演艺服务平台首次增加对演艺空间的培育，并于8月公布了首批15家入围项目。这些演艺新空间突出"新的演出场景、新的演艺内容、新的文化消费体验"，"将演出空间与商业空间巧妙融合，创造出颠覆传统剧场模式的'戏剧+'消费体验新场景"[1]，体现了北京在培育多元演出空间、打造演艺新业态方面的努力。这些努力与近两年北京演艺集团推动的"会馆有戏"演艺空间布局一起，成为北京打造"演艺之都"的重要组成部分，有助于进一步带动北京城市演出市场生态的扩容和增量。

如今全国不少城市都在依托本地空间资源和文旅融合的特色，打造类型各异的"演艺新空间"，这无疑为我们打开了观察中国演出市场走向的一个窗口。但业内、学界对这种新业态、新模式的探讨、研究还没有及时跟进，缺少富有深度、建设性、前瞻性的研究成果。比如，如何理解"演艺新空间"的"新"？这种"新"不仅是空间的新、体验的新、场景的新、模式的新、消费的新，即让演出场所由单一的演出功能，变成了集购物、餐饮、娱乐、住宿等于一体的演艺复合体，让消费满足感、消费获得感、消费愉悦感得到了显著提升；同时，它也是经营理念的新、创作方式的新、观众群体的新，尤其是吸引了很

[1] 李洋：《本市演艺服务平台首次扶持演艺空间》，《北京日报》，2023年9月9日。

多并非传统剧场的观众,实现了演艺项目的"破圈",让人看到了这一领域观众消费的潜力所在。但是这种以带动文化消费升级为目标的产业发展模式,是否能持续保持迅猛的发展势头,或者说如何让这个新空间成为助推演艺内容生产、创新升级的孵化器,发挥其在整个演艺产业"提质升级"上的重要作用,这些问题也应该成为业内、学界时刻保持清醒且有持续性研究的课题之一。就目前而言,"演艺新空间"还是一个新生事物,如何让其推出的作品具有恒久的生命力、如何实现驻场演出的常态化、如何盘活多方面的演艺资源、如何实现艺术人才的输出、如何建立行业发展规范等,诸多发展中衍生的问题都亟待破解。"期待演出环境的变化,所换来的与观众的互动不仅仅是形式上的,而是通过灵动的艺术创作与不曾失去的真诚的艺术初心"[1],让这一演艺发展中出现的新"变量"成为名副其实地打开戏剧想象、激励艺术创新的新"增量"。

这一年话剧发展中出现的新"变量",也来自各个平台和机构在培养、鼓励、推动青年编创新势力方面做出的努力。中国国家话剧院主办的"青年导演创作扶持计划"这一年迎来第二季。主办方走进山东曲阜,11位青年戏剧导演以"新经典、新田野、新城市"为主题,以年轻化视角和当代眼光重新诠释、演绎儒家经典,带来了《我见夫子,是山是水》《子与阳货》《夜行记》《孔子·游》《黄鱼先生》《织娘》《未·来》等10部原创戏剧作品。相较于其他的青年导演人才项目,主办方希望此次扶持不仅达到培养和推出人才的目的,还希望这些青年创作者"以戏剧专业优势,投身国家文旅融合、城乡公共文化

[1] 石俊:《火起来了,这些新的演艺空间》,《光明日报》,2020年7月12日。

空间建设大局，在更广阔的舞台上挖掘潜力，获得成长"[1]。值得一提的是，通过该扶持计划第一季孵化的话剧《蓟州疑云》（导演张肖）在这一年从小剧场进入了大剧场，人物造型、情节设置、艺术元素等方面的日益丰富与类型化、悬念化、游戏化的杂糅，赋予了古典名著以陌生化的全新面貌。由桂林艺术节组委会和中央戏剧学院共同发起的"2023全球华语青年戏剧导演英才计划"在桂林艺术节期间上演了赵淼的肢体戏剧《大胆妈妈和她的孩子们》、黄盈的新国剧《西游记》2023版两部委约作品以及话剧《黑山羊》《奔月》《冷血》和舞蹈剧场《罗密欧的罗密欧》四部孵化作品。从该计划的举办宗旨、形式与保障看，挖掘与培养青年戏剧创作群体是其重要目的，同时也在探索人才培养与作品推广的新模式，包括政策引导、资金支持、创作指导、演出商业推广与运营、海外艺术节包装与推介等全面性的服务，体现了青年戏剧人才培养的创新意识。由鼓楼西戏剧主办的首届鼓楼西独角戏剧节在春季的北京举行。参与此次剧目展演单元的四部作品《一只猿的报告》《雅各比和雷弹头》《三生》《花不语》均由青年人担任主创和主演，显示了独立的青年戏剧人回归表演艺术本真以及对舞台创造无限可能性的求索。而作为疫情之后，较早举办戏剧节的民营机构，鼓楼西戏剧的"率先一步"也为整个行业信心的恢复注入了能量。

戏剧"变量"的增减离不开作为核心的剧本的加持。2023年，众多剧本评奖和扶持项目，让业内日益感受到优秀剧本的重要性，同时，也希望以全新的剧本筛选、评审方式，打通剧本创作与演出推广之间的壁垒。于是，一种贯通创作、制作和演出的剧本评奖和扶持新模式受到了相关各方的青睐。比如，由南京市委宣传部、南京市文化和旅

[1] 田沁鑫：《为青年人才成长提供文化土壤》，《人民日报》，2023年11月30日。

游局、中国剧协《剧本》编辑部主办的首届金陵剧本奖,除了坚守以"剧本创作"为核心的评奖理念外,还希望借由评奖"逐渐建立内容孵化、剧目制作、剧目创投、人才培养、演出经纪的产业化生态模式,实现'南京出品、南京制作、南京首演'的目标"[1]。这实际上打通了从剧本到演出的诸多环节,也让剧本的评选更具针对性、实效性。由北京剧协、新剧本杂志主办的第七届老舍青年戏剧文学奖励扶持计划评选出的"优秀剧本"和"优秀剧本提名"的作者直接进入由北京市文联主办的"大戏看北京"文艺创作孵化平台之中,且都在当年实现了首演,体现出传统的剧本扶持正在向真正的孵化落地转变。"以全自主孵化模式完成创作和演出"的蛇口戏剧节,除了延续此前以"新空间演艺"为核心的孵化项目外,这一年还延伸出"新写作工作坊",通过导师与创作者配对机制下完成的五部原创剧本,以舞台读剧的方式,让观众进一步参与一部剧形成的过程。主办方希望从戏剧演出的源头着手,"激励创作者脑洞大开,提高戏剧节的创作质量'底座'"[2]。

在充满挑战、变幻莫测的演出生态下,不断成熟的民营创作团队和日渐崛起的新的创作"变量"为这一年的话剧演出带来了不少惊喜与期待。话剧九人是近些年颇受关注的民营剧团。这一年,他们推出了"民国知识分子系列"的第五部作品《庭前》。加之《对称性破缺》《四张机》等剧目在全国持续演出,话剧九人在深耕"文人戏""知识分子戏"过程中,创作风貌、人文格调日益凸显。其中,《庭前》(编剧朱虹璇、叶紫铃,导演朱虹璇)不仅是其以往创作中时空跨度、角

1 邢虹:《2023金陵剧本奖在宁揭晓》,《南京日报》,2023年12月18日。
2 水晶:《蛇口戏剧节的"伸展运动":新空间,新创作,新关系》,《北京青年报》,2023年12月8日。

色容量、舞美体量最大的一部作品，也是其以往艺术特色的"集大成"者，既有法与情、理想与现实等的交锋、思辨，亦有对前叙人物的完善与充实；更为主要的是作品中一以贯之的对大时代裹挟下知识分子精神悖谬的探究与勘查，使其在稳定而稳健的风格延续中，走了一条差异化的发展之路。此外，残障人赵红程主演的独角戏《请问最近的无障碍厕所在哪里？》（编剧陈思安，导演罗茜）以讲述"我自己"的故事的方式，从身体、身份、社会认同等不同层面，揭示了一个舞台上很少出现的女性复杂而真实的心灵世界，是创作者对现实人生的一次正面介入。辛芷蕾主演的独角戏《初步举证》（编剧［澳大利亚］苏西·米勒，导演周可），通过女律师泰莎遭遇性侵前后人生境遇的改变以及自我辩护、抗争的过程，呈现了一个为了尊严和权利而敢于发声的女性形象。不同角色的跳进跳出、表演节奏的沉稳拿捏、情感过渡的自然妥帖，辛芷蕾塑造的泰莎既是"这一个"，也是更多的人。《长翅膀的杜若》（编剧、导演顾雷）同样关注女性。它从最日常又最复杂的家庭关系进入，借由母亲方杜若的情感与心灵隐秘，展开了与每个人的记忆、寻找、渴望都相关的那双诗意的"翅膀"。上述作品或冷静、或温情、或锐利、或感伤，均从不同的切入点实现了对女性角色或者说生命轨迹的精准、独到书写，体现出创作者的人文立场和艺术坚守。

2023年的中国话剧经历了上半年演出市场平稳回升的良好开局，也遭遇了下半年来自创作、制作、观众、市场等不同方面的风险和挑战。规避、化解这些风险和挑战，需要政策层面的扶持与推动，需要大的演出生态的完善与成熟，需要演艺新业态、新空间的积极作为，更需要坚守这份事业的定力和信念，而保持定力最核心的层面就是推出更为优质的作品、留住更多热爱戏剧的观众。目前国内的演出市

场,"除少数头部剧目外,大多数舞台演出产品存在项目多、观众少的问题"[1],不少作品虽然表现的故事、场景"在场",但其对人性的拿捏、对现实的把握、对思想的洞察却早已经"离场",甚至从未"进场"。这样的创作惯性和趋向是应当引起重视的。面向未来的话剧,如同这个时代的其他艺术形式一样,都在面临着如何适应、调整、重建与这个变化的时代、审美、经验、受众的关系问题,它催促着戏剧的从业者不仅要进一步拓宽生存路径,也要不断更新讲述、阐释世界的方式,把"当今世界飞速变化着的每一个'现在'"[2]、每一种"经验"、每一段"人生"化作舞台上一幕幕迷人的"风景",让戏剧更好地走进这个时代的人的精神深处。

[1] 中国演出行业协会:《2023上半年全国演出市场简报》,《中国演出行业协会》,2023年7月6日。https://mp.weixin.qq.com/s/RSLrgFiRtPtKi4SwaCaCjg.
[2] 奥尔加·托卡尔丘克:《衣柜》,赵祯、崔晓静译,杭州:浙江文艺出版社,2020年。

时代肖像背后的人文情怀

——评话剧《家客》

徐 健[*]

"生活里是没有如果的,只能有一种活法。"然而,在戏剧的虚拟时空中,剧作家却偏偏为他的人物赋予了三种不同的活法和抉择,设置了三种迥异的命运走向和人生况味,在想象与虚构、归来与离去、坚守与舍弃、理想与世俗的纠结、错位中,给平淡的人生增添了更多的偶然与波澜。如果生活中果真有重新选择的机会,你还会忠于自己的理想与信念吗?这就是话剧《家客》搭建起的叙事逻辑和叙事伦理,一个开放的、不确定的又带有荒诞意味的精神世界。由上海话剧艺术中心出品、喻荣军编剧的话剧《家客》可谓近年来国内原创话剧的上乘之作。它用陌生化的情节结构讲述时代变迁下的百态人生,用纤细的情感神经支撑起一代人的精神理想,用多彩的时代肖像映衬出知识分子的情怀与良知。它是这个时代的记录者,更是这个时代的深思者、守望者。

[*] 徐健,《文艺报》社新闻部编审,北京市文联签约评论家。

一

　　1976年这一年所发生的重大历史事件和历史转折改变了无数人的命运，自然也包括剧中的三个主角马时途、莫桑晚、夏满天。这一年，正在唐山出差的马时途，遭遇了大地震，刚刚收到的公款也在地震中遗失了。此时的马时途会如何选择？是回到上海接受"贪污失职"的处理，还是留在唐山隐姓埋名，开启新的生活，抑或回来告别后再选择消失。这个全剧叙事的元背景成为牵制剧作三种情节走向的关键。马时途的选择关系着自己的命运，更影响着莫桑晚、夏满天在此后40年里的身份认同与命运沉浮。而每一次情节的演进和突转的背后，似乎都隐含着时代与人的精神世界之间某种隐秘而复杂的联系：40年的时间流转带来了社会物质生活的焕然一新，也从深层次上改变着人的精神世界和价值判断，那些我们曾经坚守的、追逐的、信仰的东西，是否在时代的发展中变得黯淡无光？是否早已湮没于庸常的世俗生活中，失去了思想的棱角？剧作以"家客"为名，隐隐透露着剧作者对人物命运、心态转换背后精神危机的追问与反思。

　　倘若从时代的宏观视角看，最先触及"家客"身份的是夏满天。他的"客人"心态主要来自社会身份的边缘、失落，"我们这代人，在这个国家，却始终活得像个客人，都太识相了"，曾经的歌剧演员、文化局副局长，曾经怀揣的艺术理想、文化坚守、社会使命感，在疾驰的社会发展中变得毫无用武之地。在他的身上，知识分子的骨气、操守与一辈子的忍气吞声、谨小慎微构成了矛盾的统一体。与他生活在同一屋檐下的莫桑晚，曾经"不食人间烟火的仙女"、傲气十足的名牌大学社会学教授，退休后却远离书斋，蛰伏陋室，沉浸于茶米油盐酱

醋。而当一个看不惯大学变成利己主义者的家园、把聪明才智发挥在同诈骗电话斗智斗勇的过程中的知识分子莫桑晚变成"学问有个屁用,能顶得上一斤鸡毛菜"、每日跑银行倒腾存款的家庭主妇莫桑晚时,那种精神境界的巨大反差,则多少让人在叹息之余感喟时代、生活的无奈与残忍。马时途是为国家的工业发展作出过重要贡献的人,然而,随着工厂的倒闭,"工人老大哥""国家主人"的身份也因"产能过剩"被这个时代淘汰了,成了名副其实的被遗忘者。剧中的三个主角无一例外都曾是这个国家建设的主人,结果却不约而同地变成了国家的客人,从改革的参与者变成了看客甚至多余人。当然,他们也在尝试改变,在第二幕中,依旧怀揣着理想的夏满天希望用《今夜无人入眠》引领那些沉迷于流行文化中的歌者,用严肃艺术召唤人们麻木的心灵,然而,他改造现实的努力最终变成了对知识分子尊严的羞辱,直至让其付出了生命的代价。是这个时代不再需要他们的参与和贡献,还是他们的精神信仰已经成为"产能过剩"的代名词,被这个时代所遗忘、抛弃?显然,来自社会身份的落差感、挫败感是剧作家所呈现的"家客"心态的第一重反思。它所描绘的是一副沉郁的、忧患的时代表情。

返回微观的家庭视角,剧中第二幕、第三幕的"闯入者""神秘人"马时途也是"家客"。正是他的出现,引发了剧中人一系列情感和心态的起伏。对于马时途而言,再次的到访,可能是寻根,也可能是救赎,还可能是挽救。他想放下背负了40年的精神包袱,也想再次回到原点,见一见生命中他曾经两次"救过"的女人。他本应是这个家庭的主人,可是历史的牵连、精神世界的差异以及特定时代人与人之间的相互摧残,让他主动选择了漂泊。40年间他饱受身体的放逐与精神的孤独,唯一支撑他的便是莫桑晚在家庭和学术上取得了成果。这种带有自我牺牲意味的漂泊,看似伟大而崇高,实际上却是自惭与悲

凉。当这样一位客人突然造访，可想而知，带给莫桑晚、夏满天的不仅仅是恐惧、不安、愤怒、荒唐，还是一种无法预测的未来。对于如今的这两位家庭主人而言，吃饭、睡觉、去公园、拌嘴、相互抱怨等已然成为生活的一部分，但马时途的到来，彻底打破了这些。只是这一次，他所要打破的不是家庭的圆满、情感的和谐，而是那日渐僵死、麻木的精神和早已习惯了的生活。是马时途说服了夏满天，重新燃起了艺术的激情，整理谱子，教人唱歌；也是透过他的人生经历和夏满天的死亡，大学教授身份的莫桑晚"回归"了，她拿起电话对大学的学术不端行为提出了严厉的批评，并重新审视他们这一代知识分子的责任与担当。"家客"马时途在剧中成了一股力量，他牵引出的不只是40年乃至更为久远的历史，还激活了深埋在每个人心灵深处的"初心"。由此而言，植根于个体经历、人生选择基础上的精神思辨，以及对自我价值、尊严、理想的召唤与高扬，构成了"家客"心态的第二重反思。这又是一副有温度、有立场的生命表情。

喻荣军在《家客》中创造了一个非常有趣的结构。表面上看全剧三幕讲述的是三种不同的生活可能，却环环相扣，人物关系、情节发展也相互粘连、彼此呼应。三幕的结尾都以莫桑晚的"瞎想想"结束，然后也是这个"瞎想想"为新的叙事埋下伏笔。实际上，细细品味三幕的布局，第一幕更像是真实生活的写照，也更加合乎生活逻辑、人情事理。当年的马时途会像大多数人一样，夹杂着劫后余生的心态回到上海，接受组织的调查与命运的安排。由此，他的生活发生了巨大转折，从"文革"中的"红人"变成了蹲过大牢、没有正经工作的看门人，这种人生的荒诞无常让他在拆迁的前一周对妻子莫桑晚再次表达了愧疚。就在此时，一台在他们两个人生活中带有特殊意义的老式打字机的出现，不仅触动了马时途内心的"软肋"，也勾起了莫桑晚对

自身命运和选择的遐想——夏满天"回家"了……1976年，如果马时途"没有从唐山回上海"或者"从唐山回到上海，又走了"，莫桑晚会不会成为一个响当当的知识分子，生活在高知家庭，享受着家庭和婚姻的幸福？于是，沿着这条遐想的主线，三个人的故事有了新的可能。只是每一次的"重新开始"，不管是真实还是虚构、主人抑或客人，生活本身并没有对错之分，也并不都是完美的、遂愿的，最终经受拷问与磨砺的还是人性，而这也是这部作品对于当下的最大观照。

<p align="center">二</p>

《家客》延续了喻荣军在《去年冬天》《活性炭》中采用的温情笔调，但这次他没有再把对亲情、家庭的感悟与两代人的沟通作为叙事重心，而是潜入一代人的生命轨迹，从他们的精神肌理中寻找时代的文脉、追寻城市的乡愁，守望一代人、一个城市40年的情感记忆。

剧作的空间设置在一所带有院落的老式平房里。这是马时途出生的地方，也是他漂泊异乡魂牵梦绕的地方。这里留下了他的青春、理想、爱情，也寄予着他对上海这座城市永恒的记忆。40年间，马时途不断地通过阅读报纸了解上海的变化，关注着这里的一举一动。他的记忆已经构成了这所老房子不可分割的历史，这是召唤他回来的"乡愁"。生活在这里的夏满天、莫桑晚似乎没有记忆的负担，他们把这座房子打理得井井有条，甚至都不愿意有任何的改变，可就是在这种习以为常的空间里，他们渐渐变得焦灼、散漫、缺少方向感。曾经，这座房子记录下了他们奋斗的历程，诠释了理想、抱负、责任、坚守这些知识分子的精神蕴涵，如今却都湮没在琐碎的世俗生活中。它们是留在这所房子里的"乡愁"，召唤着夏满天、莫桑晚的尊严与本真。

除了物理空间带来的"乡愁",该剧还通过对逝去时光的追忆表达了另一种文化意义上的"乡愁",即无论是生活在上海,还是再次回到上海,心灵、情感上的上海永远也回不去了。它不是散落于日常生活中的"喝个咖啡吃点儿面包"、做个"葱烤鲫鱼""四喜烤麸"、说几句上海话的俏皮话,而是镌刻着一代人刻骨铭心的生命体验的人文记忆。剧中,马时途回忆同莫桑晚第一次见面的情形,每个细节历历在目:"那天阳光真好。我从厂里跑出来,你就站在阳光底下,推着那辆永久牌自行车,整个世界都不一样了……你从朱家角骑到了浦东,我大汗淋漓地从工厂里跑出来,穿着背心,浑身脏兮兮的……"多么单纯、质朴、真实的情感表达和生活场景,而如今,这些上海人曾经的城市记忆都没有了。"以前人们的生活在那里上演,现在却真的要演戏了。戏是有了,单单生活没有了。"莫桑晚对工厂变成剧场、对过去美好时光的调侃听起来有些自嘲,背后透露出的却是荒诞与无奈。40年沧海桑田,美好的东西早已一去不复返了,然而,偏偏马时途却一直在异乡守护着它们,可叹可敬。

在剧本的舞台提示里,喻荣军把处于上海中心地带的老房子形容为"一处世外桃源""城市的繁荣与喧嚣时刻对它进行着挤压,可它却是静止的、卓然的,是回忆,是态度,更是坚持"。但我更愿意将这座老房子看成是"精神的孤岛",马时途在守护着它,夏满天、莫桑晚也在用自己的改变修缮着它、维护着它。因为在这些"孤岛"的土地上,曾经留下了一代甚至是几代人生活、奋斗的印记,留下了一座城市的集体记忆、文化脉络。遗憾的是,在三幕不同故事里,它都难挡被拆除的命运。面对不断加速的城市化脚步,面对科技文明对精神文明的不断冲击,依附于"孤岛"之上的乡愁是否还会常常被人记起?它所面对的现实危机与剧中知识分子面临的信仰危机、尊严危机一样,都

是剧作者留给我们的现代性哲思。

<center>三</center>

多年来，以演出地域为基础，评论界给话剧贴上了"京味儿""海派""津门"等不同的文化标签。这些标签虽然并不能成为我们观赏话剧演出、判断创作高下的标准，却在无形中显示了话剧与特定地域文化、时代演进、传统底蕴乃至风俗语言之间的艺术关联。《家客》是一部为上海这座城市的人、历史、文化而书写的作品。它有叙事上的细腻与谦卑、世俗与尊贵，也有气质上的兼容并包、海纳百川。它赓续了海派话剧的艺术传统、文化基因，又依托时代、审美的演进为海派话剧增添了新时代的新质，令其更加的精致与厚实。

《家客》的"精致"主要体现在演员的人物塑造和演出风格的呈现上。比如，张先衡塑造的马时途就是一个内心充满故事的人，从第一幕里内疚耽误了莫桑晚个人理想追求的丈夫，到第二幕里身患癌症、回来寻求谅解、主动担责的闯入者，张先衡的表演节制、沉稳、内敛，把一个已经"死去"的马时途如何获得"重生"的过程演绎得真实、可信，让人回味；宋忆宁饰演的莫桑晚集优雅知性与世俗庸常的气质于一身，既用细微的言行揭示了知识分子内心的矛盾、困惑，也用丰富的情绪表现了她在婚姻情感问题上的纠结、难舍；许承先饰演的夏满天有着上海男人的小气、矫情，也有着知识分子的清高、尊严，但他同时又在表演中赋予了这个人物可爱、善良、贴心的一面，让这个知识分子饱满丰厚，接上了地气。"厚实"则主要体现在用"侧面透露法"传达了深刻的主题意蕴。该剧没有正面谈及历史事件和现实问题，却在日常的烟火气里暗流涌动，处处彰显着历史、时代的信息；没有

将故事的发生地转移到小院的外围,却让叙事的时空横跨了40年,推开了剧中人的内心世界与记忆闸门,让这部扎根平凡市井的作品,染上了历史、时代、个体交汇并行的沧桑感。特别值得一提的是,剧中三个人物的身份尽管不断变换,但是最终的职业身份没有离开工人与知识分子。他们的人生经历投射在40年的叙事时空里,既具有社会变迁的代表性,也深化了剧作的现实感和反思力度。这恰恰也是该剧为海派话剧带来的新质感。

稍感不满足的是,三幕之间穿插的摇滚式歌唱略有喧宾夺主之嫌。从歌词内容看,演唱交代了历史发展的背景,提炼了每一幕情感的主题和生活的色调,同时也承担了故事叙述人的角色。它表达的是一种生活情感,更是在释放一种时代情绪。然而,这种歇斯底里般的、从一而终的情绪与三个演员的表演和全剧的风格似乎有所抵牾,缺少了差异性与丰富感,也对剧中《田纳西华尔兹》营造的抒情怀旧情绪、《今夜无人入眠》带来的悲凉压抑情绪形成了某种解构。

总之,不管是"士不可以不弘毅"的家国情怀,还是"生活起了波澜才像是生活"的人生况味,《家客》给我们每一个人出了一道值得认真思索的考题。这个考题可能无法解决或者改变现实存在,但是它关乎的是人心,拷问的是良知。能够让走进剧场的人在幽默地会心一笑之余,重拾初心、学会担当、舍得放下,我想,这应该算是这部作品最大的初心吧。

漫漫长夜里的"掌灯人"

——第12届波兰克拉科夫神曲戏剧节观察

徐 健*

"贫困时代诗人何为",200多年前德国诗人荷尔德林在哀歌《面包与美酒》(第7节)中发出了时代之问。随后,海德格尔以哲学家的洞察进一步阐释了"贫困时代"的景象:"世界黑夜弥漫着它的黑暗。上帝之离去,'上帝之缺席',决定了世界时代……不光诸神和上帝逃遁了,而且神性之光已经在世界历史中黯然熄灭。"(《诗人何为?》)在2019年的第12届波兰克拉科夫神曲戏剧节上,该节艺术总监巴托斯·西德洛夫斯基又沿着海德格尔的"世界黑夜"发出了"漫漫长夜里,艺术家应该扮演着怎样的角色"的艺术之问,只是这里面对的不是"神性之光"的暗淡,而是直面现实警醒:"对许多人来说,死寂的黑暗确实让人迷失方向。艺术家们的声音虽然重要且响亮,但似乎达不到应有的效果。为什么还有那么多人被虚假新闻蒙蔽了双眼,而这些虚假新闻却变成了构建新秩序的真相?为什么那么多人在面对仇恨、

* 徐健,《文艺报》社新闻部编审,北京市文联签约评论家。

排斥和蔑视的语言时依然保持沉默？"参与此次戏剧节的30多部作品虽然并非当下波兰戏剧的最强阵容，却无一例外地在试图寻找上述问题的答案，用艺术的敏感甚至挑衅逼近这个世界的真相，展现着波兰戏剧艺术家介入当下的姿态和良知。这或许也是当下波兰戏剧创作力持续不断的奥秘所在。而承担起"漫漫长夜"里"掌灯人"角色的重担便落在了波兰戏剧的主力——导演身上。

不管是面对政治、战争、宗教等领域的热点话题，还是戏剧舞台的观念更迭、形式革新，在"二战"后波兰戏剧的发展中，导演都发挥了至关重要的作用，并成为助推波兰戏剧保持创作生机的核心引擎。特别是20世纪90年代以来，依靠克里斯蒂安·陆帕引领，格日什托夫·瓦里科夫斯基、格热戈日·雅日纳、杨·克拉塔等后起者的持续发力，从相对封闭走向自由开放的波兰戏剧，用一系列深邃复杂的历史反思、尖锐前沿的时代透视、颠覆传统的文本实验、挑战常规的时空表达，不仅使以"导演中心制"为特征的波兰戏剧得到进一步巩固，为其赢得了在欧洲乃至世界剧坛上的广泛声誉，也使批判性、多元化、包容性的波兰戏剧个性特征愈加明显，戏剧与现实、剧场与论辩之间的关系愈加紧密。可以说，面对新自由主义市场经济的影响，在与娱乐、商业大潮的抗争中，波兰戏剧非但没有妥协或者失去阵地，反而以其愈加坚决的挑战、挑衅姿态和拒不妥协的冒险、批判精神，让波兰戏剧成为了波兰人精神和思想的栖息地，以及观察波兰社会、人性的瞭望塔。而这种批判性或者说反叛性，自亚当·密茨凯维奇以来，至格洛托夫斯基、康铎，再到如今风头正劲的"90后"一代，传承至今，未曾中断。

在波兰当今剧坛，陆帕以及他的学生瓦里科夫斯基、雅日纳等，依旧是人们观察波兰戏剧剧场走向的风向标，毕竟，陆帕将波兰戏剧

的剧场高度提升到了探索人性与哲思的新的层面。然而，在这些大师、名家的光环之下，延续他们前行的波兰戏剧实践者们又将如何去实现他们的剧场理想，如何在剧场中建构个体与现实的关系，如何在"导演中心制"的时代标识各自的存在与风格？从近年来波兰各个剧院的演出到克拉科夫神曲戏剧节、弗罗茨瓦夫"对话"戏剧节等知名节庆演出，越来越多"新一代"导演的崛起和迅速成长，让我们看到了波兰戏剧前行过程中的丰富、活力与自信。这些"新一代"出生于20世纪70年代末至90年代，成名于新世纪的第二个十年，有不少是陆帕的学生，也有瓦里科夫斯基等人的追随者。在他们身上，看不到政治社会转型的时代痕迹，也没有来自传统、体制与文化的负重感、使命感。面对前辈的"权威"与"经典"，他们选择的是轻装上阵、剑走偏锋。对他们而言，经典性或者持久性并非创作的终极目标，个体的现实诉求或者话语表达的欲望也远大于对经典或者原文本的尊重与剖析。经典成为可以随意处置的材料，并与他们离经叛道的形式实验结合在一起。没有传统的障碍是不可逾越的，剧场的边界在"新一代"的舞台上跨越了规则、超越了想象。他们在艺术上拒绝迎合，又在表现方式上竭力拉近舞台与现实的距离，诸如电影、电视、流行音乐、网络聊天、手机直播等以往戏剧里面很少出现的大众文化、流行文化元素，在他们的舞台上反而成为实现其个体理念和思考的重要手段。如此一来，舞台变得越来越综合，戏剧变得越来越"自由"。

出生于1979年的米哈乌·博尔楚赫（Michał Borczuch）被评论界誉为最有天赋的导演之一，也是时下波兰关注度较高的年轻导演。博尔楚赫有着雕塑系和导演系的双重教育背景。这些背景使他在空间、表演和叙事的处理上游刃有余。他的作品曾连续两年获得克拉科夫神曲戏剧节的奖项，即2015年的《启示录》（*Apocalypse*）和2016年

的《关于我妈妈的一切》(*All About My Mother*)。前者文本的基础来自意大利著名女记者奥莉娅娜·法拉奇的最后两本书《理智的力量》和《现代启示录》，以及意大利导演帕索里尼尚未完成的"死亡三部曲"，这也体现出他的创作特点，对电影的迷恋和倾向于对不同文本的组合与拼贴。后者虽然参考了西班牙导演佩德罗·阿莫多瓦的同名电影，展示的内容却来自创作者的个人经验：导演和主演的妈妈都死于癌症，他们的成长过程都离不开疾病的阴影和创痛，演出将记忆的表达、情感的忧郁与演员自然、细腻的表演融为一体，创造了一种高于生活的时空真实。他的最新作品《道德焦虑的电影》(*Cinema of Moral Anxiety*)，同样是一部多文本的组合之作。全剧以梭罗的《瓦尔登湖》为基础，结合了20世纪七八十年代波兰"道德焦虑电影"时期克日什托夫·基耶斯洛夫斯基于1979年执导的《影迷》以及安杰伊·瓦伊达的电影片段，同时还摘录了波兰电影演员亚采克·波涅贾维克（Jacek Poniedziałek）的部分日记内容等，在一种穿插、蒙太奇式的叙事中，将自然与现实、自由与逃避、理想与幻灭等对峙关系融入到了梭罗、莫斯、女演员和她的兄弟们的经历与即兴表演中。这里没有戏剧传统的线性叙事，一个个近似意识流的片段在过去、现实与虚拟的生活场景与意象组合中自然延展着。博尔楚赫擅长借助不同的叙事方式建构他的精神隐喻。在该剧中，不管是模拟自然的回归，还是对于家庭、道德、政治等讨论的复现，手提斧头的梭罗的形象和他的选择，恰恰代表着导演对于怪诞与无序现实的非暴力反抗态度，甚至于质疑。凭借《道德焦虑的电影》的出色表现，博尔楚赫摘得第12届克拉科夫神曲戏剧节最佳导演奖。此外，他近期在华沙多样剧院执导的《我的奋斗》(*My Struggle*)同样值得关注。该剧根据挪威作家卡尔·奥韦·克瑙斯高的《我的奋斗》改编，用四个小时的时间长度将原作者人生的

文学记录与创作者的个人经历进行了"现实版"对接,展示了当下社会另一种虚伪与绝望。

同样生于20世纪70年代的采萨利·托马舍夫斯基(Cezary Tomaszewski)也是一位艺术背景复杂的导演,在完成华沙戏剧学院的专业学习后,他接着去奥地利学习了舞蹈艺术,并在华沙国家歌剧院磨炼了15年的声乐,来自身体、音乐等领域的艺术技能给予其戏剧更多的综合性和灵活度,也让他的作品跳出了原作的经典模式,变成了一个有关现实隐喻和嘲讽的论辩场。他参加第12届克拉科夫神曲戏剧节的《我的停留快结束了,我还是一个人——一出疗养院轻歌剧》(My Stay's Almost Over and I'm Still Alone. A Sanatorium Operetta)就是带有鲜明讽刺效果的作品。整个舞台是一个由各界社会名流命名的SPA疗养院和水泵房,一群特别的客人来到这里参观,万达修女向他们介绍最受欢迎的治疗方法。客人们想知道什么是最值得投资的:健康旅游、感官体验或者是医疗用水?因为最新的研究表明,2035年时,水的价格将高于石油。怎么享用和投资这些资源?疗养院的负责人约瑟夫·迪特尔博士创造了一种具有非凡特性的神秘饮料。一切的变化在客人们喝了这种饮料之后发生了。剧中疗养院是现实各种奇葩人生、复杂情感的汇聚地,也是一种带有仪式感的生命实验室。演出中,与整个叙事、表演同步的是电影、歌剧、轻歌剧等元素的穿插,像《窈窕淑女》《风流寡妇》《亚瑟王》《茶花女》等多部作品唱段同荒诞的叙事、浮夸的表演一起,以一种看似文明优越的尊贵揭示世俗人生下的芜杂,用情感的过度宣泄反衬时下处处弥散着的忧郁和真实情感的缺位,共同组成了一个体现着后现代色彩的、关乎世事人心的精神寓言。

"80后"的拉多斯瓦夫·李赫齐克(Radosław Rychcik)在2008年时曾协助陆帕完成了《工厂2》的创作,获得了不少的导演经验,并成

为陆帕最为叛逆的学生。他独立走上导演之路后，改编、执导了法国作家罗兰·巴特的《恋人絮语》、福楼拜的《包法利夫人》、密茨凯维奇的《先人祭》、意大利作家翁贝托·埃科的《玫瑰之名》、韦斯皮扬斯基的《婚礼》《解放》等作品。综合化、陌生化、符号化是李赫齐克创作较为鲜明的特点。这尤其体现在他对经典作品的改编上，人物依旧是原来的人物，只是他们的身份变成了不同类型的"现代人""知名人士"以及不同文化的"代言人"。角色的置换带来了他们行为方式的怪诞与冲突，也从一种不和谐中增加着批判的色彩。在表演上，针对这些多文化元素、符号编织成的叙事情境，李赫齐克不断变换着表演形式，通过对演员表现力和耐力的极限施压，制造演出的压迫感。在他的《先人祭》里，原作中的神秘、浪漫、史诗遭遇了美国流行文化的侵袭：教堂和牢房变成了有自动可乐售货机的篮球场，一个三人女子组合坐在台前的沙发上唱着不同时代美国的流行歌曲；祭师不再扮演为死者举行祭奠仪式、呼唤先人鬼魂的角色，而是成了主持万圣节庆典的小丑；原作中被他召唤而来的佐霞、约久和鲁霞、地主等变成了玛丽莲·梦露、电影《闪灵》中的双胞胎、三K党成员、独眼拉拉队长等美国社会文化的符号；群鸟合唱队变成了现实中备受种族隔离制度伤害的黑人。更具颠覆性的改编来自主角古斯塔夫，他的身上不再积蓄着民族压迫与家国分离的怒火，而是以长发和大胡子出现，提着老式录音机，喝着可口可乐，犹如一位四处流浪的嬉皮士，对主流社会的陈规陋习进行尖锐的调侃。在舞台上，时间进行了后现代式的重新置换，最具大众娱乐色彩的流行文化与最为惨痛的种族隔离制度并置，上流社会的精神奢靡与垮掉一代的落拓不羁相互碰撞，多个空间符号元素的拼贴，使浪漫主义对民主、平等、自由的斗争呼声在异国的文化环境中找到了回声，实现了经典文本对全球化问题的关注。

在剧坛颇有争议和影响力的"90后"导演雅库布·施科瓦内克（Jakub Skrzywanek）则在内容与形式上采取了更加激进和挑衅的态度，其触碰的话题大都是政治、社会，或者在既定观念里大家一直试图绕开或者因其敏感而躲避的内容。像2018年的《诅咒》和之后的《我的奋斗》就因猛烈的政治攻击和宗教指涉受到各方面的威胁与抗议，引发了各派别之间的争论。他擅长关注的是社会边缘人的生存境遇与精神世界，致力于私密性的、个体化的叙事方式，艺术风格简约、质朴，积蓄着瞬间就能爆发的情感破坏力。在第12届克拉科夫神曲戏剧节上，他执导的《我们是未来》(We are the Future) 是波兰戏剧院实验室的扶植项目之一。该剧的表演者虽然都是招募的学生，但是触及的话题一点都不轻松。这是一次带有文献剧场风格的演出，四个主人公（未来的总统夫人、飞行小姐、韩流歌手粉丝和一个"不在场的男人"）从黑暗的管道中爬出来，充满着对现实的咒骂与仇恨，怀揣着对未来的梦想和憧憬，呈现了一段由语言、影像、音响构成的青春残酷事件。在演出中，演员们对未来的规划富有乌托邦意味，但是面对现实的性别、宗教、自由、父权制等话题，他们讲述的故事却无一不充满着对规则和道德的嘲弄、不屑，让人一度对波兰当下青年的生存状态产生疑惑。实际上，导演力图通过不同青年人群的参与，探讨当代青年人与社会时代之间的紧张关系，进而探究仇恨、暴力、孤独的成因。这种用极端化的冲突去处理现实问题的方式，体现了导演的一贯追求。

此外，出现在第12届克拉科夫神曲戏剧节上的拉戴克·斯坦宾（Radek Stępień）、帕夫·希翁德克（Paweł Świątek）以及为数众多的女性导演，也是"新一代"导演中值得关注的艺术家。"90后"的斯坦宾擅长对莎士比亚、斯特林堡、阿瑟·米勒等人经典作品的现代阐释与新解：其新作《推销员之死》将父子间的情感放置于复杂的人际

关系之中，展现了一段深陷于梦想和责任、关爱与失望冲突中的悲剧人生；《斯沃瓦茨基正在死去》(Słowacki is Dying)用波兰历史上两位著名诗人斯沃瓦茨基和密茨凯维奇的交叉命运，讽刺了浪漫主义传统背后浮夸和做作的本质。希翁德克则注重对当代文本、文学作品的处理和改编，着力发挥剧场与现实的对话功能。由他导演的根据波兰女作家多罗塔·马斯奥夫斯卡（Dorota Masłowska）同名畅销小说改编的《白红旗下的波俄战争》(Snow White and Russian Red)以男性的视角看女性，直面当下民族主义泛滥和潜在危机。演出的讲述和表演完全交给了六位女演员，她们身着华丽的服装、身处遍地玫瑰的绚丽场景，反串扮演着男性强者。然而，满嘴的肮脏语言、无聊的生活幽默，让她们的存在和言行本身就是一个莫大的讽刺，也正是在对原文本的角色转换与意义再造中，导演的价值立场得到了张扬。

从前辈手中接过"掌灯人"使命的"新一代"让我们看到了波兰当下剧坛的多元与活跃。这是一个青年导演自由创造的时代，也是一个艺术标新立异的时代。只是在追求自我表达、张扬个性的同时，一些导演在面对经典、文本时表现出来的不屑与轻蔑，在对愈加私密性的个体隐私、愈加严肃的历史和道德禁忌、愈加技术化的表现形式过于迷恋与崇拜时，创作思维的偏执性、艺术作品的即时性、剧场接受的圈子化危机也就悄然而至。经典和偶像可以破坏，只是一切推倒了，能够留下的东西越来越少了，未来的重建将会是一个漫长的过程。

戏剧评论的信念、视野与力量

——我读徐健

胡一峰 *

 如果评选时下"80后"戏剧评论家,我把第一张票投给徐健。徐健是文学博士、编审,毕业于北京师范大学,供职于《文艺报》,历任艺术评论部副主任、新闻部主任,长期从事文艺评论,尤擅戏剧研究与批评,著有《困守与新生:1978—2012北京人艺演剧艺术》《"故乡"的风景:任鸣导演艺术论》,以及评论集《时代、审美与我们的戏剧:新世纪以来话剧文化观察》《戏剧评论:与谁对话》等。此外,徐健的戏剧研究和评论成果常见诸《人民日报》《光明日报》《文艺报》等主流报纸以及《戏剧》《戏剧艺术》《中国文艺评论》等专业刊物。他的成果获得北京市文学艺术奖、"啄木鸟"中国文艺评论年度推优、田汉戏剧奖理论评论一等奖等。在徐健这里,我读到了戏剧评论的信念、视野,也感受到了戏剧评论具有的专业力量。

* 胡一峰,中国文联理论研究室副主任、中国文艺评论家协会理事。

横跨三界的评论家

许纪霖先生把晚清以来的20世纪中国知识分子分为六代。既然批评是知识分子的天然志业,从事文艺评论的人也应归入知识分子的大范畴。近百年前,朱自清先生在《评郭绍虞〈中国文学批评史〉上卷》中说过,文艺批评是"舶来"的。如果从文艺批评"舶来"之时算起,给中国文艺评论家做一次代际划分的话,"80后"的评论家大概属于第七代。这一代评论家大都接受过完整的学院教育,有一定的古文和外文修养,对中西文化多抱理性平和之态度。而随着年岁日长,这个徘徊在"不惑"门槛上的群体,对生活、对专业的看法更加成熟。在戏剧评论领域,徐健堪称领军代表。

根据身份归属,一般把文艺评论家的队伍分为"三驾马车",即高校、行业和媒体。高校强调学理,行业注重实际,媒体讲究鲜活,三界各具胜场,构成了当代中国文艺评论的多彩图景。徐健可谓横跨三界,博采众长。北京师范大学文学院是我国文艺研究重镇,李长之、黄药眠等现代文艺评论大家在此耕耘育人,积淀了丰厚的学术传统。徐健在此接受了规范的学术训练,他的博士论文以北京人艺研究为选题,精研深思,作出了独树一帜成绩。2015年,徐健的第一本专著《困守与新生:1978—2012北京人艺演剧艺术》出版。本书以二十多万字的篇幅,从时间(剧本)、空间(导演)、身体(表演)三个维度对北京人艺的演剧创造作出深入分析,阐释了北京人艺30多年发展变化的内在原因,在历史与现实的相互比照中,对"后焦菊隐"时代的北京人艺作了一次系统扫描,展现出北京人艺多元发展的路向。话剧研究大家田本相先生认为:"这是我近十年来所看到的研究北京人艺

最具挑战性，自然也最具创意的一部著作。徐健以青年人的锐气，以及敢于挑战的精神，对'1978—2012北京人艺演剧艺术'做了一次他的巡视、他的沉思、他的判断、他的'指示'。"戏剧评论家童道明则说："（这本书）将给已经沉寂多年的关于北京人艺演剧学派的研究，提供一个新的推动力。"

六年后的2021年，已在戏剧评论界声名鹊起的徐健与中央戏剧学院胡薇教授合著的《"故乡"的风景：任鸣导演艺术论》出版。该书聚焦北京人艺院长任鸣导演的艺术成就，以其诸多作品为基础展开论述，刻画了时代大潮中的任鸣，客观述评了他对当代中国戏剧潮流的推动和贡献。徐健写道："戏剧研究领域，那些在形式上不断追求新潮，在观念上不断打破常规，在创作姿态上充满叛逆和冒险的实验戏剧、前卫戏剧人往往受到研究者与评论者的格外关注，而对于那些沉稳的、本分的坚守者和传承者，则缺少应有的关注热情和深入探讨的欲望。实际上，在一个愈加浮躁、功利化的文化生态中，坚持自我、坚守本色、植根传统、紧贴时代的创作更显珍贵。因为从他们身上，我们看到了戏剧与个人、戏剧与时代、个人与时代的关系，看到了一种持之以恒的创作理念与风格的坚守。"我以为，这段话也表明了徐健在戏剧研究和评论中的学术立场和基本态度，即关注时代、坚守自我、扎根专业。

这是一种根源于学术理想又融通于行业实际的态度，持这种态度的评论者既葆有象牙塔式的纯粹又乐于从丰富的创作现实中汲取最新鲜的营养充实自己，让自我的坚守变成不断成长的开放过程，而不是以我为牢、故步自封。徐健有此鲜明态度很大程度上得益于《文艺报》的滋养。这份与新中国同龄的重要报纸，刻录了新中国文学艺术发展的年轮，也成为当代中国文艺评论家成长的最重要的摇篮之一。与这

份报纸的缘分，给了徐健在走出校门后从新的更广阔的视角介入戏剧行业的通道，也给了他不断扩充戏剧研究和评论视野的平台。更重要的是，在《文艺报》的"修炼"，促使徐健打通了高校、行业、媒体"三界"，成为戏剧评论界独树一帜的存在。

作为记者，他在《文艺报》上发表了大量通讯、综述、访谈、对谈和评论；作为编辑，他又促成了大量戏剧理论评论文章与读者见面。用中国艺术研究院话剧研究所所长宋宝珍在《戏剧评论：与谁对话》的《序》里的话来说，"像徐健这样始终在思考、不停在写作的人确实不多。就此而言，他是一个'非典型'媒体人，是一个特立独行的戏剧评论家"。徐健在《文艺报》等媒体发表的各类文章记录了重要话剧作品的创作心路，分析了这些作品的艺术价值和文化内涵。它们书写在中国话剧史的延长线上，构成了当代话剧即时鲜活的备忘录，其中大部分可能尚未结集出版，而其体量还在不断增长，影响还在不断扩大。我想，假以时日，当它们以"文集"的形式集体亮相，人们必将更加清晰地看到，徐健以他自己的戏剧评论以及他对其他戏剧评论者的帮助，构成了推动当代中国戏剧繁荣发展的力量。

循理察势的捕风者

徐健说："优秀的戏剧评论家首先应该有开阔的文化视野。这不仅仅是指戏剧史的知识储备、戏剧理论的累积，还要有大量的舞台观摩经验，要有对戏剧的最直观、最真实的感受。好的戏剧评论都是历史性、当代性、前瞻性三者合一的。"评论的本质是评价，而评价离不开比较。优秀的文艺评论家心中总有一个独到的坐标系。纳入评论对象的作品、人物、现象和思潮，只有经由这个坐标系定位并作一番比较

分析评判之后，才能变成评论家的一家之言。如果说，对话剧本体和北京人艺的研究，夯实了徐健戏剧评论的学理基础，那么，对话剧创作演出的长期关注和趋势描述，则给了他开阔而不失犀利的眼光。这两个方面，一为理，一为势，交错构成了徐健戏剧评论的坐标系。

徐健对于2012年至2017年中国话剧的观察，已经收录于2018年出版的《时代、审美与我们的戏剧：新世纪以来话剧文化观察》一书中。在2021年出版的《戏剧评论：与谁对话》一书中，又收录了《现实题材的勃兴与文学精神的赓续——2018中国话剧观察》《丰赡与匮乏——2019中国话剧观察》《"西潮东渐"与"守正创新"——对近十年外国戏剧引进潮的思考》《浮出城市的地表——20世纪90年代以来都市话剧论略》等多篇文章。此后，他又在《戏剧》发表《"线上"探索、"在场"表达与"主题"书写——2020中国话剧述评》《宏大主题下的审美发现与多样表达——2021年中国话剧观察》；在《中国文艺评论》发表《2022话剧——"阵痛"与"破局"》，以及《从"三十而立"到"四十不惑"——新时代十年小剧场戏剧发展刍议》等。写评论的人都有体会，评"一片"比评"一个"的难度系数更高。年度观察是最难写的评论种类之一。这不仅要求评论者对某一个文艺现象进行持续关注，而且要执守稳定理性的评价标准、中正兼容的审美取向和辩证系统的研究方法，如是方能在纷繁复杂的现象中找到真正反映年度特征和趋势的东西，并加以准确表述。具体到戏剧领域，由于其从纸上到台上的艺术特性，难度又多了一重。戏剧评论者必须牢记戏剧的现场性要求，驻扎在演出现场之中，贴近舞台进行观察，才能把戏剧创作与表演及其反响涵括于笔端，否则，就难免沦为浮光掠影的观剧札记或"纸上谈戏"的文本概述。徐健的话剧年度述评之所以有价值，正在于对戏剧当下性和现场性的自觉，且看上述文章的主标题，

无不切中该年度话剧发展之肯綮。

以《2022话剧——"阵痛"与"破局"》为例,徐健开篇即写道:"2022年,中国演出行业遭遇了疫情以来最为严峻、最为复杂的防控形势,经受了种种突如其来、难以预测的压力和挑战。不确定性,不仅成为国内疫情防控直面的课题,也成为包括话剧在内的演出市场面对的难题。如何在'不确定性'这个最大的变数中探寻话剧生存与发展的路径,如何在严格的疫情防控期间依然让观众感受舞台、剧场的温暖与力量,这一年,话剧工作者用他们的坚守、付出、执着,为暂时处于困境中的演出市场注入了信心与希望。同样是这一年,在紧张而有限的创演时间内,国有院团、民营公司等不同的演出机构,努力克服、积极应对特殊时期排演、巡演不断出现的新问题,从主题创作、小说改编、线上展演、拓展演出渠道等多个方面持续发力,以各自富有成果且值得尊重的艺术实践,留下了中国话剧求新、求进、求变的探索足迹。"短短三百余字,以演出市场在疫情冲击下的变化为背景,有高度有态度地概括了2022年中国话剧面临的挑战以及话剧工作者的应战。接下来,该文从"主题创作的时代精神与技术升级""文学改编的民间视角与地域表达""未来发展的机遇挑战与前瞻思考",勾勒了2022年话剧创作的基本态势。在不算太长的篇幅里,徐健既点评了几十部话剧作品的特色,又谈及政策环境和文化氛围,还探讨了互联网技术发展对话剧的新影响。这些话题,正是当下话剧发展具有基础性、趋势性的问题,用徐健的话来说:"在疫情带来的不确定性和我们正在经历的'百年未有之大变局'背景下,戏剧人该如何去表达现实、如何去传递思想、如何与观众对话,这是所有立志于献身这项事业的从业者都需要思索的课题。"作为戏剧评论家的徐健,不仅以捕风者的敏锐地指出了问题,而且以专业的素养和勇气作出了探索和回答。

话剧艺术的掌灯人

　　戏剧评论是件"苦差事"。为了遵从戏剧的现场性，也为了获得真切的现场感受，戏剧评论家必须保持与创作者"同时空"在场。虽然，随着互联网技术的发展，"在线"正在逼近"在场"，但是"在场"对于戏剧的艺术和美学传递依然不可替代，至少目前还是如此。徐健深谙此理，苦中作乐，乐此不疲。正如宋宝珍研究员所言："很多戏剧场合，大家已经习惯了他的必然在场；如果他因故未能出席，倒会让人生出欠缺了什么的惆怅。"多年的坚守、关注和写作，让徐健的话剧作品评论构成了一份话剧艺术鉴赏手册。

　　徐健为多少场话剧写过评论，我没有精确统计。仅《戏剧评论：与谁对话》一书收录的作品评论，就接近三十。这些作品题材广泛，类型多样。难能可贵的是，在评论一部作品时，徐健总是抱以"综合"的视角，也就是说，把剧本和舞台、创作与接受结合起来，对作品加以评价和分析，褒扬优长，批评不足，尤其善于在题材、风格等方面的比较中指出评论对象的特色，并从精神、文化层面作出独到论述。就这样，对"技"的分析与对"道"的追问在徐健的戏剧评论中实现了统一。戏剧是综合艺术，也是现场的艺术，徐健的戏剧评论从戏剧创作表演的综合和现场中来，又以富有学理且不失真情的文字把综合和现场还给了戏剧。

　　他评论话剧《玩家》时，既分析了剧作情节，又评析了其舞台空间，指出《玩家》的舞台是"打开"的，没有了院墙的阻隔、没有了屋顶的限制，"以往观众熟知的北京地域文化景观，被悬挂在舞台后方的微缩景片、带有主人公生活趣味的家居装饰以及一段灰色的古老院墙、一条流光溢彩的复古长廊和几幅带有各个年代特色的标语所取代。

这些从生活中提炼出来的符号,不再是凝固的、写实性的场景衬托,而是遵循'景随人移''以人代景'的原则,充盈着写意般的自由与飘逸"。他进而分析了舞美背后传递的文化潮流的时代变迁,并对创作团队的艺术探索提出了肯定和赞赏。同时,他又对作品的不足之处直言不讳地加以批评,提出"贫"是"京味儿"的语言特色,但对于戏剧情节的推进、人物形象的塑造而言,有些"贫"的技术性、艺术性含量不高,变成了逗乐而贫嘴的搞笑段子,虽有观演的欢乐效果,却失去了"戏",也缺少值得回味的生活感悟和美学韵味。

在评论话剧《秘而不宣的日常生活》时,他指出,"以往的都市情感叙事,叙事的原动力往往来自外部世界的挤压与推动,如第三者的介入、事业工作的紧张、金钱房子的物质危机等,主人公的形象体现也借助于这些外力而存在、延展",但这部作品"剑走偏锋",编剧林蔚然"将自己的人物封闭在一个凝固的空间中,消弭了外在世界的支撑,让他们的情感世界在肆意、自由的书写中,变得深不可测、迷雾重现",而这也正是当下都市人情感、精神世界的真实写照。在评论话剧《家客》时,徐健同样把笔锋探入作品的精神追求,指出《家客》"用陌生化的情节结构讲述时代变迁下的百态人生,用纤细的情感神经支撑起一代人的精神理想,用多彩的时代肖像映衬出知识分子的情怀与良知。它是这个时代的记录者,更是这个时代的深思者、守望者",用细致而富有逻辑的分析引导读者走入《家客》所搭建的"一个开放的、不确定的又带有荒诞意味的精神世界"。

在分析"《雷雨》笑场"事件时,徐健提出,话剧观演双方的拧巴,"源于审美表达与接收期待的错位,这种错位正是当下文化大生态的一种投影"。对于当代话剧的整体发展而言,《雷雨》笑场不过是一段"插曲",但是,"它却在提醒我们的创作者:时代真的变化了,戏

剧创作要更新观念、研究观众,再不能困守于传统,满足于自我欣赏、自我表达了"。

正因为在徐健眼中,话剧是一种时代的存在、精神的存在,他的评论特别强调作品的文学性、审美性和人文性。在《时代、审美与我们的戏剧:新世纪以来话剧文化观察》以及其他评论文章中,他曾一针见血地指出,造成国内话剧出现种种问题,有一点不可回避的原因,"那就是滋养话剧审美气质、人文蕴涵的精神资源的匮乏,这种内在的资源的枯竭恰恰是当下中国话剧面临的最大'危机'"。他提出,作为话剧独特性理据的"戏剧性"不仅仅体现在对情节演进、矛盾冲突、人物行动等结构内容层面的营造上,还体现为戏剧内在张力和诗性意蕴的开掘。"要在'戏'中写人,要写处于矛盾冲突中的人,要在写人中凸显人性的深度、精神的力度、哲学的高度,要在写人中彰显创作主体的美学立场、价值判断、生命体认。"他大声疾呼,话剧舞台要倡导"节制的美",拒绝舞台手段的"富裕"和表演方式的"浮华"。

说到徐健的戏剧评论,还有一个不能忽略的内容,就是对国外戏剧的考察和研究。徐健在波兰戏剧以及国外戏剧引进等问题上,都有颇深的功力和研究。这些无疑丰厚了他戏剧评论的文化内涵和学术价值。在一篇研究波兰戏剧的文章中,徐健用"掌灯人"代称波兰的戏剧导演,他认为,"从前辈手中接过'掌灯人'使命的'新一代'让我们看到了波兰当下剧坛的多元与活跃"。创作与评论向来被称为车之两轮、鸟之双翼。戏剧评论肩负着引导戏剧创作,推出戏剧精品,提高戏剧审美的职责。我记得,有一首脍炙人口的歌是这样唱的:"光荣属于80年代的新一辈。"躬身入局、浸润其中的"80后"新一代徐健,可谓中国当代话剧艺术年轻的"掌灯人"之一。因此,喜爱话剧的人,一定要读一读徐健的文章,艺在其中,理在其中,乐在其中矣。

外国戏剧评论

激活自决历史，定位行动者困境：评米洛·劳《安提戈涅在亚马逊》

胡纹馨[*]

《安提戈涅在亚马逊》(*Antigone In Amazon*) 是当代剧场明星导演米洛·劳 (Milo Rau) 2023年的新作品，首演于5月13日比利时的根特剧院 (NTGent)。随后该作品在夏季参加了法国阿维尼翁戏剧节 (Festival D'Avignon)，并在西欧各重要城市巡演；目前演出计划排到了2024年6月下旬。我在2023年5月18日的荷兰阿姆斯特丹国际剧院 (International Theater Amsterdam) 观看了第一轮演出。

一、安提戈涅为何在亚马逊？

安提戈涅之所以在亚马逊森林，是因为那里有一些尸骨需要被悼念。这些尸首属于1996年巴西马克思主义团体"无地农民运动 (Landless Workers' Movement，简称MST)"16名在帕拉 (Pará) 的活动者；他们在抵抗国际资本对森林资源和土地的劫持的过程中遭到巴西军政府

[*] 胡纹馨，荷兰阿姆斯特丹大学研究生。

当街屠杀。如今，拉丁美洲在经历500年殖民历史后，国际资本仍然在"合规合法"地侵占亚马逊的肥沃土地；棕榈油、大豆、玉米等单一种植业源源不断地供应着跨国公司巨擘（如费列罗旗下的"能多益（Nutella）"、雀巢、百事等）的生产链。亚马逊原始森林，"地球之肺"，正在被资本的利齿大快朵颐。然而对生态的掠杀并不妨碍这些跨国公司轻而易举地获得"绿色证书"，以"可持续"的模范形象出现在国际消费视野。与此同时，半个拉丁美洲的农业土地只被不到百分之一的当地人口拥有[1]，因此产生了大批被剥夺生产资料的"无地的农民"。当后殖民社会的"殖民性"新自由主义化，安提戈涅在亚马逊恸哭。

众所周知，《安提戈涅》是古希腊悲剧作家索福克勒斯的重要作品。安提戈涅，俄狄浦斯之女，克瑞翁之子海蒙的未婚妻，在七将攻忒拜后，出于对亲人之爱执意要埋葬死去的哥哥波吕尼克斯。但由于波吕尼克斯的谋逆者身份，忒拜城主克瑞翁宣布根据城邦新法禁止埋葬其尸。安提戈涅不顾禁令，安葬兄长，最终被处死在城郊的洞穴。海蒙与克瑞翁之妻欧律狄刻随后依次自杀；安提戈涅的悲剧也是克瑞翁的悲剧。米洛·劳将MST成员的抵抗活动构作到《安提戈涅》的行动框架中来——亚马逊的安提戈涅埋葬的是被国际资本和国家机器合谋杀害的无地农民；安提戈涅（以及海蒙）所对抗的克瑞翁是纵容资本主义"合法""洗绿（greenwashing）"的法律制定者和权力所有者。《安提戈涅在亚马逊》成为一系列相互交叉的政治行动的集合。制作期间（2020—2023年），MST成员在1996年屠杀发生的同一地点重演了当时的合唱游行和暴力镇压的场景，许多亲历事件的人也重临现场。这一重演事件以纪录片、音乐视频、展览的形式转化为文化产品。

[1] MST的"五月十三日宣言"：https://www.declaration13may.com/declaration/.

除了作为独立的文化产品之外，这些资料也参与进剧场制作。重演的背景推动安提戈涅对"法律"系统抵抗的再语境化——在亚马逊的安提戈涅逆抗的是垄断资本主义的"所有权"法。而安提戈涅作为一个原住民政治活动偶像在米洛·劳的剧场中启发不同身份对后殖民现状与公民行动的讨论。白人演员扮演的未婚夫海蒙面临的问题是"如何将安提戈涅的抗争当作自己的抗争"。克瑞翁的父权操控导致自身也受到家人依次离世的惩罚。在环环相扣的悲剧之下，除了自杀，他还能采取怎样的行动？米洛·劳将这些寓言性的发问留给欧洲剧场的观众。另外，在该剧首演于根特剧院的当天（5月13日），MST发布"五月十三日宣言"（Declaration of 13 May），向全球观众进行签名请愿，反对土地掠夺和剥削，主张民主和合理的资源分配、对环境与人权的照料[1]。米洛·劳将这一连串与剧场交叉的子项目（重演活动、纪录片、音乐创作、展览、演出、宣言）称为"微生态（micro-ecologies）"实践，目的在于尝试将政治性艺术活动设计成一个平行于资本主义系统的经济生态链，以非资本导向的逻辑进行文化生产、消费和资源流动[2]。毕竟以白人中产阶级为主要消费者的市民剧场并不能将批判性内容导出被批判的结构本身——艺术的资本化运作。

从米洛·劳的工作动线来说，《安提戈涅在亚马逊》可以看作是他2019年《俄瑞斯特斯在摩苏尔》（Orestes in Mosul）和2020年《新福音书》（The New Gospel）的姊妹项目。《俄瑞斯特斯在摩苏尔》深入被占领破坏的伊斯兰古城摩苏尔重演仇恨三联剧《俄瑞斯特亚》；《新

1　MST的"五月十三日宣言"：https://www.declaration13may.com/declaration/.
2　参考米洛·劳在2023年阿维尼翁戏剧节的采访：https://festival-avignon.com/en/interview-with-milo-rau-339477.

福音书》在意大利南部的难民营重述一名黑人"耶稣"的劫难与救赎。这三部曲以西方经典神话为凭借,将干预"问题地区"的政治活动呈现在第一世界的文化中心。早在2007年,米洛·劳成立了"国际政治谋杀机构（International Institute of Political Murder,简称IIPM）",通过戏剧、电影等媒介在全球范围内进行积极的政治表达、重演、批判、抵抗、创造。2015年的《刚果裁决》（*The Congo Tribunal*）、2016年的《轻松五章》（*Five Easy Pieces*）、2018年的《重述：街角凶杀案》（*La Reprise: Histoire [s] du théâtre [I]*）等作品也在华语戏剧圈为人熟知。他的实践往往结合在地（无论欧洲境内或是冲突地带）的田野调查,与当地居民、活动者、机构的合作,影像记录,以及他的团队回到欧洲后的跨媒介剧场呈现。在米洛·劳的政治参与中,"重演（reenactment）"是一项核心的艺术实践,也是他一直在探索的一套政治剧场方法[1]。他尤其关注暴力、怪诞场面的表演性复制。如《轻松五章》中米洛·劳公开招募未成年演员,在游戏的气氛中对照影像排练比利时轰动全国的连环虐童案中的细节；《俄瑞斯忒斯在摩苏尔》中主人公的死亡对应"伊斯兰国"的处刑方式（伊菲革涅亚被绞死；阿伽门农流血死亡；卡珊德拉被砍杀；克吕泰涅斯特拉被斩首）[2]。他关注被复制的行为和事件在语境中的迁移,以及重复所引起的差异与社会性力量。

站在米洛·劳的跨学科社会活动家立场,令古希腊的安提戈涅出现在21世纪的亚马逊,并不在于让西方文明代言、拯救非西方的病痛；

1 参考米洛·劳在2014年至2016年的研究项目"重演：探索一个剧场概念"（Reenactment. Probing a Theatrical Concept）,参考IIPM网站介绍：https://international-institute.de/en/4350-2/.
2 详见傅令博：《重演暴力和跨文化合作——评米洛·劳〈俄瑞斯忒斯在摩苏尔〉》,《戏剧与影视评论》,2021年第2期。

也不在于对西方经典悲剧文本的当代崇拜。亚马逊之所以需要安提戈涅是因为当今世界仍处在被（资本的、西方中心的、城市中心的）权力控制之中。抵抗这种权力结构的同时，你仍然处在这个结构中的某一个位置，你难以避免与之交手。米洛·劳在阿维尼翁戏剧节的采访中表示他对待神话三部曲的态度是"占领经典"，就像MST的无地农民占领被（新）殖民者夺走的土地，"微生态"经济链在资本主义到来之前占领资本的生态位一样[1]。这些关于"占领"的动宾短语中，宾语是霸权的领地，也恰恰是重要的资源和通货。无法否认，安提戈涅是西方思想领域流量很高的"IP"。从黑格尔到德里达、巴特勒，对安提戈涅的重读贯穿现代哲学史：从对自我意识、爱、伦理、正义、自然法、公民法等概念的"矛盾性"辩证，到这些概念在语言学上的"暧昧性"辨识，以及后结构、女性主义分析，等等。安提戈涅作为一个难解的神话原型和层累的文学遗产，不断地吸引时代和思想的重要动向，重述生命的基本可能性。米洛·劳表示，"我们所生活的全球化社会被部分欧罗巴和地中海神话所入侵，这一事实无法转移，但是我们可以转变的是与这些经典的关系与消费它们的方式"，并"从中产生新的知识与实践哲学"[2]。

二、"重演"与自决历史的重复："再现"之外

前文已强调，"重演"是米洛·劳所探索的一套政治剧场手段。不仅是米洛·劳，近年来"重演"作为一个勾连历史、记忆、遗产、创

[1] Agnew, Vanessa, Jonathan Lamb, and Juliane Tomann. "Introduction". *The Routledge Handbook of Reenactment Studies: Key Terms in the Field*. 1st edition. United Kingdom: Routledge, 2019: 1.
[2] 同上。

伤、表演等领域的动作受到西方人文学科研究者和艺术实践者的关注。根据《关于重演研究的路德利奇手册》，无论以何种方式，"重演"是对过去事件的激活（reenact）、复制和肉体化（incarnate）的过程；由于过去不复存在，这个过程也需要想象力的缝合[1]。广义上，比如国内观众熟悉的历史古装剧拍摄就可以被看作一项"重演"活动（激活历史）。在历史、记忆、考古、文化研究等领域，"重演"催生新的知识生产手段，与表演研究的交叉越来越深入。米洛·劳的探索更将重演放在公民行动、政治批判的领域。

在概念上，"重演"不等同于历史和文化各学科常说的"再现（representation）"，尽管这两个词在中文中似乎可以相互假借。作为"representation"的"再现"常常被看作语言与表达的基本特征：以（文字、视觉、音乐等）符号为媒介来管理现实[2]。然而随着后结构主义、去殖民、女性主义等理论的兴起，"再现"这一行为当中的权力结构越来越被点明与质疑。艺术史学家阿莉拉·阿佐雷（Ariella Azoulay）在最近声名鹊起的著作《潜在的历史：摒弃帝国主义》中就以照相机的"快门"这一隐喻开篇，描述操作快门的主体对素材的挑选、聚焦、距离操控、内容撤除、可视性调控等权力使用，以及对拍摄的对象所造成的产品化暴力。她以相机快门的技术使用影射帝国主义控制知识、信息和历史叙事的主要机制——专家、学者按下"快门"，对

[1] Agnew, Vanessa, Jonathan Lamb, and Juliane Tomann. "Introduction". *The Routledge Handbook of Reenactment Studies: Key Terms in the Field.* 1st edition. United Kingdom: Routledge, 2019: 1.

[2] Arns, Inke. "Representation". *The Routledge Handbook of Reenactment Studies: Key Terms in the Field.* 1st edition. United Kingdom: Routledge, 2019: 198.

知识客体进行"再现"[1]。从另一个角度切入"再现"的权力问题,女性主义后殖民研究者西尔维亚·温特(Sylvia Wynter)有一个影响广泛的概念是"(白人)男性的过度再现(Man's Overrepresentation)"——简而言之,(白人)男性(Man)过度地自我再现以至于他们好像代表了人类(human)本身[2]。从文艺复兴时期开始受到强调的白人男性公民主体对其他人类群体以及人类文明的话语代言结构了单一主体的认识论(epistemology)及其统治下的不同群体之间的关系。这一论点同时导向对父权制的批判与对种族主义殖民性(racial coloniality)的解构。诸如此类对"再现"中权力压迫的暴露也使科学知识生产的"客观性(objectivity)"成为问题。"科学"与"客观"的知识生产的前提是知识主体将自身摆放在一个全知全能的位置。这种近似于上帝视点的书写方式遭遇女性主义方法论"视点(vision)"的质问。唐娜·哈拉维(Dona Haraway)在80年代提出了著名的"情境化知识(situated knowledge)"[3],以分解白人男性学者悬在高空的上帝视点与征服性凝视。她指出,这种高空凝视在产出知识的过程中"描绘了所有被标记的身体,然而这种凝视本身未被标记类别,并且有选择是否被看见的权力,在'再现'的同时逃避'再现'这一标签"[4]。"情境化知识"的

1 Azoulay, Ariella. *Potential History: Unlearning Imperialism*. London: Verso, 2019: 20-22.
2 Wynter, Sylvia. "Unsettling the Coloniality of Being/Power/Truth/Freedom: Towards the Human, After Man, Its Overrepresentation—An Argument." *CR* (East Lansing, Mich.) 3, no. 3 (2003): 260.
3 关于"情境化知识",我沿用上海大学周丽昀博士的翻译。见周丽昀:《情境化知识——唐娜·哈拉维眼中的"客观性"解读》,《自然研究辩证法》,2005年第11期。另,台湾普遍将"situated knowledge"翻译为"处境知识"。
4 Haraway, Donna. "Situated Knowledges: The Science Question in Feminism and the Privilege of Partial Perspective." *Feminist Studies* 14, no. 3 (1988): 581.

提出敦促西方知识领域的身体化转向，因为所有的"视角"都是具身的（embodied），受个人物质条件所约束。

我以这三位学者的贡献来说明西方知识领域对"再现"的权力反思[1]，是为了定位"重演"作为一套艺术实践新方法的（跨）学科语境，以及相关范式下的牵连概念。"重演"是对"再现"的激进否定，也是对主客体关系的重新寻找，对"真理"之外理解历史方式的创造[2]。"重演"强调身体性与情境化体验，在话语权力上是自发的，非代言的。米洛·劳认为，在艺术实践中"重演"的兴起可以被看作是对"自决历史（self-determined history）"的探索。当以"再现"为基本逻辑的宏观历史叙事失去说服力，当历史经验不断被证明是"异律的（heteronomous）"、非单一客观的，个体对于其身体经验（置于历史和文化之中）的重述显得尤为重要。[3] 在后殖民语境中，通过"重演"而重述的自决历史尝试摆脱帝国主义"快门"的权力干预，反对来自专职书写者的观念倾轧。自决与自治（autonomous）的历史与文化记忆在认识论上是对多元主体性的申辩，挑战长期以来被"过度再现"的西方中心认识论框架，及其对其他主体和宇宙观的暴力折叠。尤其当

1 此处我指的是这些反思发生在西方的思想市场及其知识流通当中，并逐渐受到结构性认可。然而这些思想的贡献者有重要的一支来自非西方背景，在西方大学接受教育并进行职业发展。如阿佐雷自我认同为一名阿拉伯-犹太人、祖先来自非洲的巴勒斯坦犹太人。温特是一名出生于加勒比海地区的黑人女性。从我的女性主义反殖民立场来说，我希望这些学者的成果能在中文领域更多被看到。光环很大的法兰西学派，福柯、德勒兹、德里达等人从后结构主义出发也有许多相关论述，在后文会相应提及。

2 *Over and Over and Over Again: Reenactment Strategies in Contemporary Arts and Theory*, ed. by Cristina Baldacci, Clio Nicastro, and Arianna Sforzini, Cultural Inquiry, 21 (Berlin: ICI Berlin Press, 2022): ix.

3 同上。

米洛·劳长期系统性地投身于第三世界的政治抗争,"重演"与它所激发的"自决历史"显现出锐不可当的力量。

在《安提戈涅在亚马逊》的开篇,荧屏坠下,无人机镜头也从亚马逊丛林的高空缓缓落向地面。地面上一队MST的本地活动者横向开列,他们扛着农锄、拉开横幅与旗帜、举起紧握的拳、高歌着向道路前方迈进。前方是1996年政府当街屠杀活动者的现场。在重演活动中,前行的阵列以及道路侧方目送的人群中聚汇了年轻的MST成员、部分曾经的抗议者、死者的亲属以及当地居民。庄重、湍急又使人断肠的合唱旋律不断循环回荡,声浪逐渐壮大,直到游行的进程遭遇一列武装警察的拦腰阻挡。警官们穿着军绿色的防弹服,戴着头盔,并有手枪、步枪与警棍傍身,不为所动地凝视着骨肉之躯的抗议者们。警察开枪杀人。活动者们尖叫着,推搡着,肢体与武器撞击着,尘土与鲜血交融着。最终抗议者被全部控制,排成一行俯卧在地。警察拿枪对准活动者的头颅,从左到右依次处决。被制服在地的活动者一边等待着自己的死亡,一边听着身边同志接连遭到杀害的枪响。

这是一次经历长期排练的社会性重演,并制作成影像资料挪进西方剧场成为戏剧性重演。首先,从社会重演的角度来说,这是MST对团体抗争的政治纪念、草根自决历史的创造,以及自下而上的公民教育。1996年的这一发生在巴西帕拉的政府屠杀事件,如果没有团体内部的发声、重述与应援,是很难被社会有效记忆的——这显然不符合官方的利益。但只有被社会记忆的内容才是历史。MST与米洛·劳的团队合作,采访当时的亲历者与受害者亲属,收集民间资料,还原事件发生的细节,再将收集到的信息肉体化、情境化,排练成为公民性重演事件。这一事件的直接作用力给向MST成员与帕拉当地的人民。

屠杀发生的1996年距今将近30年，当地的青年人对此不可能有直接的感官记忆；对重演的身体性参与和情境化观看成为有力的跨代际公民教育。他们合唱的歌曲是对无地农民权益争取的团结与声张，是唱给悼亡者的丧歌，也是对暴力者的感化。米洛·劳在演出后半程播放的另一支花絮纪录视频中显示，在重演的当天，尽管活动已经预先向政府申报，但是当地警察认为此次活动有纪念屠杀煽动"反动"情绪之嫌，临时改定封道。这时，一位经验丰富的MST活动者与之据理力争，最终得到准许。而活动中一旁"维护秩序"的新一辈警务，在一个内嵌的结构中目睹演员们身着同样的警服，重复他们的前辈的暴行；其中的非人性场面以及对暴力的处境化体验想必也是对新一代"人民公仆"的切身教育。对于上一辈的抗争者来说，此次重演寄以对曾经并肩的同志的缅怀和释念。屠杀当中的幸存者再一次观看活动者同伴被按在地上处决，表示心脏很受不了；与此同时，他们也表示看到了当时的抗争是多么必要。不仅如此，这次重演与真实的屠杀事件的区别在于，这场表演中死去的人都可以"复活"。重复引发差异与改变——"倒下"这一动作的反复恰恰带来重新站起来的希望。

在帕拉经历这件事情的所有人（包括米洛·劳的团队成员）都是自决历史的参与者、创造者、经历者。MST既然与米洛·劳合作，他们看重的是劳在西方的社会影响力与关注度。当帕拉的重演以影像资料的形式流进欧洲剧场，一个新的角色产生了——观众（消费者）。欧洲观众是MST自决历史的承知者，是米洛·劳作为剧场导演想要影响的对象。在戏剧构作上，他一如既往采取跨媒介（transmedia或intermedia）的呈现手段来榫接非连续的时间与空间。在重演1996年屠杀的章节，剧场荧屏上播放着上文所述的纪录片视频，舞台上两位

演员分别扮演抵抗者与警察，重演肢体的暴力镇压。这两位演员也跟随米洛·劳在帕拉当地参与了重演活动与拍摄，所以剧场观众所观察到的是一对互文的二维与三维画面——同样的两张脸同时出现在屏幕上的重演与舞台上的重演，并复刻着相同的行为。舞台上的重演对影像进行物理性延伸。视频中受画幅限制的场景在舞台上得以全景地展开。剧场中的身体性存在遭到强调：不仅仅是演员奇观性的肉身搏斗，舞台上的尘土也随他们的动作飞扬起来，吸入观众的身体里——远在帕拉的肢体暴力经过两层重演与欧洲观众的鼻腔构成物理连接。米洛·劳在一个采访中说："重演的艺术在于将观众置于一种不可思议之气氛（uncanny aura）的重复当中，这将是完全在场的，完全真实的，完全打开的。"[1] 关于重复所创造的"不可思议之气氛"，这与福柯所使用的语汇相呼应。福柯认为通过不可思议的摹仿（grotesque mimesis），重复成为一个不断创造可能性的过程，并且重复的内在创造力不断地抵抗来自单调性的定义（constitutive monotony）[2]。两位演员对视频重演画面的舞台重演，将视频——一个已终结的产品当中的可能性又一次打开。重演视频不是MST自决历史的单调证据，演员身体的在场性、物理性使一层新的（观众）与历史的连结得以形成。重演维度的增加（从二维到三维）补充了观众的观察角度、感官体验的层次性，两个维度之间的时空错位又构成了"不可思议之气氛"。同时它们二者也指向一组关于"真实性"的辩证：视频中的重演发生在真实的地点，由真

[1] Knittel, Susanne. "Memory and Repetition: Reenactment as an Affirmative Critical Practice." *New German Critique* 46, no. 2（2019）：190–191.
[2] *Over and Over and Over Again: Reenactment Strategies in Contemporary Arts and Theory*, ed. by Cristina Baldacci, Clio Nicastro, and Arianna Sforzini, Cultural Inquiry, 21（Berlin: ICI Berlin Press, 2022）：24.

实的帕拉群众参与，在荧屏上却遭到媒介化；舞台上的重演是直观的、无中介的，却存在于一个抽象的剧场时空之中，那么到底哪一种更"真实"？这两种重演的真实性相互否定，并导向一个内化的答案：真实的不是对历史事件的重塑结果而是人们与事件、与历史之间的关系以及对关系的创造。

米洛·劳对欧洲观众的公民教育不是来自"再现"为逻辑的客观陈述或是由"快门"记录下的民族志。"重演"首先是以参与者为主体的自决历史创造。从社会性重演到剧场性重演，米洛·劳又创造了一系列以"重复"为语法的事件序列。从事件到事件的重复与介质跳跃成为实现社会影响力的方式。吉尔·德勒兹认为"每个事件都像是一次死亡"，"死亡"的结果和"死去"的过程之间的张力构成"方生方死"的双重结构；死亡的重复在交流性与不可交流之间显示出非个体性（impersonality）[1]。帕拉重演事件激活了曾经的活动者们"死去"的过程。记录视频作为一个已完成的媒体资料宣告了该事件的"死亡"。而它在剧场中的播放以及在舞台上的二次重演又产生一次事件性的"死去"。当演出结束，它们将再次"死亡"。但是《安提戈涅在亚马逊》在欧洲的巡演本身又是重复的事件。当来到新的一天、新的剧场，重演视频的播放又回到"死去"，演员的表演也为新一轮"死去"创造空间——没有一次演出是相同的，没有一组舞台动作可以被原原本本地复制。"死去"的空间也是政治的空间；在重演MST自决历史的无数次重复之中，"死去"带来的非个体性与交流性（以及不可交流性）将它的政治潜能向一切未死亡的和未出生的人打开。

1 Deleuze, Gilles. *The Logic of Sense*. Trans. by Mark Lester and Charles Stivale. New York: Columbia University Press, 1990: 148-153.

三、一份行动者困境指南

除了对帕拉屠杀事件和MST抗争活动的重演，《安提戈涅在亚马逊》的另一大重心在于利用《安提戈涅》的文本框架来讨论不同的角色对待抗争的处境与态度。在这一小节中我将细读米洛·劳对《安提戈涅》中主要角色的再语境化，以及对抵抗、公正、法律等意涵的调用与重读。

安提戈涅与妹妹伊斯墨涅同为俄狄浦斯之女，理应共同承担失去兄长的哀伤。在索福克勒斯的剧本开场，安提戈涅告诉伊斯墨涅埋葬哥哥的计划，伊斯墨涅表示身为女人天生斗不过男人，作为被压迫者就应当顺从当权者的命令，"不可能的事不应当去尝试"。她还劝告安提戈涅做事低调，不要让旁人知晓；安提戈涅却说，"你尽管告发吧，否则我更加恨你"[1]。索福克勒斯将伊斯墨涅解读为一个理性的实际主义者，她对自己的身份有清晰的认识，并懂得在此前提下怎样做对个人最"合理"的选择。相反，安提戈涅是一个情绪化的抗争者；与伊斯墨涅的"清醒"相较，安提戈涅自称"愚蠢"。与此同时，伊斯墨涅没有伦理主体性，她的行为完全被权力的逻辑贯穿。安提戈涅出于对家人的爱，坚持她所认可的"天条"，挑战克瑞翁的城邦权力。在索福克勒斯眼中，她们同样爱家人，安提戈涅与伊斯墨涅的分歧在于她们面对权力的态度。这一个人品质的分歧在米洛·劳的剧场中被重写为抗争理念的分歧。在MST抗争活动的语境里，安提戈涅要埋葬的是受害

[1] ［希腊］索福克勒斯：《索福克勒斯悲剧集1：安提戈涅》，罗念生（译），上海：上海人民出版社，2020年，第10—11页。

的同志。伊斯墨涅与安提戈涅的连结也不是血亲，而是胜似血亲的战友。米洛·劳安排了一场安提戈涅与伊斯墨涅对话的戏，通过跨媒介的手段实现——屏幕上是事先录制的MST原住民女性所扮演的伊斯墨涅，舞台上是扮演安提戈涅的演员。她们谈话中的矛盾在于对抵抗方式的看法：伊斯墨涅认为，如果你不保存自己的生命你如何继续进行抗争；安提戈涅强调面对如此惨淡的现实，如果你不愿意献出生命还能达成些什么呢。随后屏幕上的伊斯墨涅在道路上远去，舞台上的安提戈涅无法继续与之互动。"背道而驰"的意象以及媒介的维度差异所带来的隔阂感显出民间抵抗活动的团结性、持续性之难。亚马逊的安提戈涅与伊斯墨涅同站在权力的对立面，她们的分歧在于怎样能站得更久一点——这也是屠杀事件发生的几十年后在团体内部对于活动激进性的反思。

海蒙是安提戈涅的未婚夫。在索福克勒斯笔下，海蒙为安提戈涅向父亲克瑞翁求情，并警醒他的寡头政治倾向。海蒙不否认安提戈涅是城邦律法下的"犯罪者"，但他提醒克瑞翁全城的人都对安提戈涅抱有同情；这时是克瑞翁站在了城邦的反面。克瑞翁认为海蒙忤逆自己，坚决不听劝告。海蒙在安提戈涅死后自杀殉情。在米洛·劳的制作中，海蒙的扮演者是一名比利时弗莱芒语区的白人演员。他和克瑞翁的扮演者，另一名弗莱芒演员，共同在帕拉经历了一系列考察和在地活动。海蒙与克瑞翁冲突的这一节在亚马逊丛林的一个部落中演出录制；视频返回剧场播放。在一个凉亭中，原住民四下围坐，一边嗑着瓜子一边观看两位演员的激情争辩。戏剧化的弗莱芒语台词在这座凉亭里很是天外来客。当地观众们笑眯眯的，显然也没有听懂什么，结束时却很捧场地掌声雷动。其中的"两个世界"感指向海蒙所遇到的抗争之难：作为白人，作为殖民历史和西方霸权的既得利益者，他

怎样能把安提戈涅的抗争——原住民对殖民性、独裁军政府、新自由主义的抗争，当作自己的抗争；怎能把安提戈涅的痛苦当作自己的痛苦。他意识到，作为白人活动者，最应认识到的障碍就是认知系统的差异，其不对称性和不可兼容性。以扮演海蒙的演员自白为线索，视频接着播放了一段部落里的生活影像。海蒙在舞台上向欧洲观众介绍，当地小孩每天上午学习土著的宇宙观，下午学习数学与现代历史，每天在两个完全不同的世界当中穿梭；而作为欧洲人的他从来只懂得一个连贯的世界。这时，背景视频中的原住民女人突然转过脸直视镜头，盯着剧场里的观众说："他们根本不知道你在说什么。"演出进行到此处，我当时所在阿姆斯特丹国际剧院的观众席爆发出笑声和掌声。荷兰观众对此的反应在我看来与笑眯眯嗑瓜子的原住民对弗莱芒语演出的掌声是同构的——他们为自己的不理解鼓掌，用鼓掌按捺不理解的恐惧。[1] 海蒙这一角色的设计也是对欧洲观众社会定位的模拟与情境化认知。海蒙用他的所见所感苦口婆心地告诉其他热心的白人道德战士，与"安提戈涅"统一战线的第一步是承认世界上有你不理解的其他世界，并不是所有信息都理应且能够向白人社会敞开。这与前文温特对白人男性主体性以及知识结构之"过度再现"的批判异口同声。一切知识都是可知的、可分析的、可被（我们）管控的态度恰恰是对单一主体性的重复，是对西方认识论以外的存在所施加的隐形暴力。海蒙说，"我很小心地让自己不要犯错，因为在历史上我们犯下的错误已经

[1] 当时剧场中的笑声对我来说十分刺耳。因为作为跨文化流浪者，我背负我的"两个世界"。在阿姆斯特丹生活两年，我确凿地知道绝大多数荷兰公民并不理解所谓"两个世界"。他们单一主体性的假设不断地对我本人构成认知上的暴力，但他们对此无法自觉。当时荷兰观众会心的笑声好像在说，我明白你在批评什么，你说得太对了，这实在可恶（却与我无关）。

太多了"。

克瑞翁是当权者、独裁者。扮演克瑞翁的演员是一名弗莱芒语区的白人女性演员。她在开场时说,年轻时她若干次扮演安提戈涅,豪情万丈地抵抗父权制;年纪大了,该演克瑞翁了。她与海蒙的矛盾刻画在她作为年长者与无产阶级青年人的资源差之中。她与安提戈涅的对立涉及白人—原住民的种族结构、现代国家机器的权力模型,还有来自全球资本主义的利益修辞。在索福克勒斯的剧本中,克瑞翁代表了城邦的理性、正义与法制,与安提戈涅的自然家庭法形成不相上下的对峙。黑格尔的解读影响很广。他认为安提戈涅和克瑞翁二者都代表了同等强度与同等正义的伦理力量,他们两者的对立是两种片面的正义的斗争;安提戈涅代表较低的神,克瑞翁代表较高的神;安提戈涅对家庭的执着出于无意识(unconscious),克瑞翁的坚持出于对人类团体的自我意识(self-aware),两者在道德上针尖对麦芒[1]。而亚马逊的安提戈涅与来自欧洲的克瑞翁的矛盾在道德判断上有很清晰的结果。MST在80年代一经成立就马上被巴西强大的种植业经济链宣布违法;亚马逊的安提戈涅反抗的法律是资本主义土地所有权法。由于殖民历史,所有权系统直接造成第一世界对拉丁美洲大片土地和生产力的垄断,以及对当地人民生存资料与生存权利的剥夺。这个作品向我们展示的不是法例之间的合理性矛盾,而是资本主义法律体系本身的种族偏见。安提戈涅反抗的权力是巴西军政府的寡头政治以及国家纵容的执法暴力,这使帕拉地区成为全球政治谋杀最高发的地域之一。因资本主义民族国家的社会组织

[1] Oudemans, Th.C.W.(Theodorus Christiaan Wouter), and André(André P.M.H.) Lardinois. *Tragic Ambiguity: Anthropology, Philosophy and Sophocles' Antigone*. Leiden; Brill, 1987: 110–114.

形式而当权的克瑞翁在伦理上是完全失语的。米洛·劳在采访中表示对克瑞翁的塑造结合了很多巴西前总统雅伊尔·博索纳罗的影子（Jair Bolsonaro），但他在克瑞翁的形象上还注入了关于"宽容"的讨论与对极端敌对情绪的反对[1]。克瑞翁作为独裁者的权力操演最终向他自身反噬——他的儿子与妻子依次因为他所造成的暴力而自杀。在海蒙与安提戈涅的尸体被哀悼的一场戏中，MST成员站在克瑞翁身后合唱悼歌。克瑞翁痛苦地承认自己做错了，并要求自己的死亡。这时，背景中的活动者告诫克瑞翁：把你的死放到之后吧，目前还有更要紧的事去做。也就是说，现在你感到了我们所感受的痛苦，那就请你把这份痛苦转化为生产力。克瑞翁的身份定位类比于当今的权力所有者，政府、（文化、教育、公共、无政府）机构等角色（甚至是米洛·劳本人）；在气候危机的当下，对不可持续的经济系统的纵容和对部分（种族的）人类性命的牺牲终将引爆当权者自体。既然他们手中握有相当的权力，而权力有改变、容纳对方立场，化解敌对的资源和力量，那对他们而言究竟什么是更要紧的事？当演出结束时，大幕上显示的不是"终"，而是"这一切没有结束"。亚马逊森林就在那里，去森林化在那里，剥削也在那里，这一切并不随欧洲中产阶级市民剧场的幕布降落而终结。剧场的落幕是政治行动的开始。

一言以蔽之，以安提戈涅为核心的人物与人物关系重写像是米洛·劳从帕拉来的田野调查报告与公民政治参与行动指南。他将对各个（种族、阶层的）社会角色在政治参与中所遇到的困境和可能性探索化境到《安提戈涅》的剧本框架中，从而在欧洲剧场承担社会教

[1] 参考米洛·劳在2023年阿维尼翁戏剧节的采访：https://festival-avignon.com/en/interview-with-milo-rau-339477.

育功能。《安提戈涅》这一文本成为一个语言学的集合，分歧、理解、法律、正义、宽容等词汇的意涵被打开，在亚马逊森林的后殖民土地状况中重新落地，并成为历史性与政治性的新货币。

四、笔者的话

尽管米洛·劳在他的社会身份和能力范畴内几乎做到了最好，但是作为一个剧评人我必须要点出一个资本与权力的问题。在这个世界的商业结构中，《安提戈涅在亚马逊》作为一个米洛·劳名下的艺术产品，它是被第一世界方法论署名的第三世界悲剧。它在全球范围内的移动也是一个资本化的过程。这不是米洛·劳的意图，可以说与他的政治理想完全相悖，然而第三世界的悲剧在他的著作权和方法论之下为他带来各种资本积累。因为地球上所有人的生存都被一环接一环的资本化产业链牢牢锁住，没有个体能置身其外。我作为一个评论者也在产业链下游延长跨国资本的利益生产。倚赖米洛·劳的明星效应，我在第一世界目睹的发生在第三世界一角的悲剧最终有可能成为我在第三世界的另一角获得的个人资本。为了反抗资本化和著作权的逻辑，我在撰写这篇剧评"讴歌"米洛·劳的创作能力和政治果敢的同时，也需要提醒读者一个问题：在"被第一世界方法论署名的第三世界悲剧"中，中国戏剧人要看到的究竟是哪一头？

莎剧的当代景观

——评伊沃·凡·霍夫《罗马悲剧》

傅令博*

　　如何将经典莎剧文本当代化，无疑是全世界的剧场导演们面临的问题。比利时导演伊沃·凡·霍夫近几十年的剧场实践都在回答此问题。作为当下欧洲剧坛具有持续性的影响力的导演，他热衷于改编莎剧经典，并以广泛运用影像的极简主义剧场美学而著名。2007年首演的《罗马悲剧》和2015年首演的《战争之王》是他的两部碰触政治、社会等严肃议题且改编自莎剧的史诗剧。《战争之王》改编自莎剧的《亨利五世》《亨利六世》《理查三世》，继承了《罗马悲剧》中的很多导演手段。而更早的《罗马悲剧》改编自莎士比亚的三部罗马剧《科里奥兰纳斯》《裘力斯·凯撒》和《安东尼与克莉奥佩特拉》，长达六小时，自2007年在荷兰音乐节上首演之后，备受好评，并在世界大范围巡演。它集中体现了伊沃·凡·霍夫的剧场美学，比如舞台空间的多重指涉、视觉影像的灵活运用等。即使在伊沃·凡·霍夫的其他作

* 傅令博，南京大学艺术学院博士生。

品评价较为两极的情况下,《罗马悲剧》依旧享有广泛的盛誉。

一、政治空间的介入

《罗马悲剧》演出的剧场是一个宽阔、公开、极简化、当代化的表演空间。与伊沃·凡·霍夫合作了三十七年的舞台设计杨·维斯维尔德(Jan Versweyveld)让他的作品充满丰富舞台意象与影像意涵。纵观全场,布景以灰褐色为主色调,只有几株看似多余的植物点缀了绿色。舞台中央竖立着两片相邻的玻璃,之间的通道有一个滑台,是每位角色死亡的区域,也是全场最神秘的地带。玻璃两旁,上下错落着方形表演区域,由多组灰色毛毡沙发和方桌自由切换为卧室、会议室、作战室等场景,也可作为演员的候场休息区,而舞台前部区域或布置成会议室,或为演讲桌、新闻发布会场。在此,舞台空间被拆分成小单元空间,可以随着剧情发展自由组合和运用。

在这个空间中,导演基于主人公行动和心理变化的线索,对莎剧《科里奥兰纳斯》《裘力斯·凯撒》《安东尼与克莉奥佩特拉》文本进行大胆删减、挪用。这种文本的处理,被戏剧学者克里斯蒂安·比林(Christian Billing)评为"将风格化的破坏带到规范的文本中"[1],但伊沃·凡·霍夫则将自己形容为"文本导演":"我不是那种将文本放在一边并开始幻想图像的导演。图像和解释来自老式的研究。我读了一遍又一遍的文字。我在谈论它。"他处理经典作品的过程是缓慢而艰苦的:"我的确使所有人发疯,因为我对每一条线都提出了质疑……

[1] Christian M. Billing: The Roman Tragedies, *Shakespeare Quarterly*, Fall 2010, Vol. 61, No. 3: 415–439.

为什么那条线在那里……我想知道文字背后的原因。"[1]林奕华也将伊沃·凡·霍夫的创作总结为一个"阅读"的过程:"由主观经验出发,从文本中寻到人物、情节与自我的关系,他将这种关系呈现给观众,而不仅仅是再现经典。"[2]

正是导演对文本资源的细致"阅读",才使得一方面,人物形象在表演中得到突出,莎剧超越时代的人性光辉得以彰显;另一方面,在连贯和浓烈的情节下,作品得以将罗马剧的政治命题抛给观众,即民主政治与权力运作的关系。叙事被安排在本应是大段情绪释出的段落里——导演巧妙地精简了大量的莎剧台词,从而为人物的心理情绪提供了生长空间。在克莉奥佩特拉与安东尼诀别的这场戏里,克莉奥佩特拉一边隔着玻璃看着安东尼,一边用手擦着玻璃。那块画有腓力比战役地图的玻璃现在几乎被擦得干干净净,留下了烟雾般的手指印痕。她弯下腰,把脸紧贴玻璃上。安东尼站起来,两人隔着玻璃无声地亲吻。最后,突然间,安东尼的影像定格在了屏幕上,克莉奥佩特拉发出了一声悲伤的尖叫,鼓声隆隆作响。

最独特的是,伊沃·凡·霍夫在《罗马悲剧》的舞台空间中,几乎不间断地融入了各种媒体形式,创造了一个后现代的拼贴、分裂的世界图景:舞台上安放了多个闭路电视屏幕,满足着坐在不同位置的观众的观看需求。多名手持斯坦尼康的摄影师实时拍摄演员现场表演,舞台一侧巨大的闭路电视监控系统前的工作人员实时对画面进行制作,并在电视屏幕上播放。此外,屏幕上循环播放着全球时事热点的新闻

[1] Christian M. Billing: The Roman Tragedies, *Shakespeare Quarterly*, Fall 2010, Vol. 61, No. 3: 415–439.
[2] 林奕华:《凡·霍夫的个人化美学 让经典不止于再现"艺术现场"》,见:https://www.hk01.com/article/272572?utm_source=01articlecopy&utm_medium=referral.

影像，有时多达四个视频同时播放，将舞台上和舞台外的世界拼贴展示。现场观众可以看到特朗普讲话、中东冲突、阿富汗战争的报道以及孙杨奥运会游泳等画面。

在演出半个小时后，观众可以上台就坐。台上那些散落的灰色毛毡方台都被当作观众席。观众会站、坐、靠在任何可能的空间——虽然这是本次线上演出所看不到的。观众可以拍照录像，可以在加上"罗马悲剧"标签后发"推特""Ins"动态。舞台一侧出售食物和酒水，提供不同类型的充电器，方便观众休憩。在这种自由氛围中，观众被邀请永远不会与他们周围发生的动作真正分开。

舞台工作人员在观众聊天、买饮料、浏览互联网或阅读杂志时移动布景元素——这些短暂的停顿不会打断演出，在长达六个小时的演出中没有正式的幕间休息。演出的所有制作都在舞台上完成，并向观众公开。观众可以清楚地看到剧场的内部机制——演员现场补妆，工作人员现场操控电脑。音效制作区也在舞台一侧，声音艺术家在现场用各种乐器创造演出所需的声音效果，而这本身就是令人印象深刻的艺术表演。在后面的剧情呈现中，现场打击乐和灯光效果构成了对战争场面的塑造，构建了一个"物理性"演出空间。

二、影像成为表演

在演出中，实时影像成为了表演的一部分，而不仅作为以演员为中心的剧场的附加。散坐在台上的观众经常要依靠屏幕上的实时影像看到演员表演。在剧中第二部分《裘力斯·凯撒》中，布鲁托斯和安东尼的两场重要演讲是全戏的重点，对二人的影像表达就有截然不同的处理。布鲁托斯的演讲被布置成一个政客在面对媒体和公众时

的公开演讲，话筒摆成一排，同党政客站在他身后，实时影像与他保持着稳定的距离。他面前的巨大的屏幕影像上，三三两两戴口罩的民众正在广场上驻足。而安东尼的演讲没有墨守成规，他先以沉默为开场，后又手持话筒发表对凯撒的哀悼。他有时坐下，有时起身来回踱步，哽咽着为凯撒辩护，实时摄影师紧跟他的一举一动。为了煽动民众，安东尼将凯撒的尸体搬到讲台上，又奔向休息区要殴打布鲁托斯。在转播中，实时影像画幅比例从正常画幅切换到宽画幅，营造出电视直播的效果。颠簸的镜头语言和脸部特写也将安东尼的躁动情绪传达了出来。这时，配上民众手持荷兰国旗和荷兰东印度公司旗等暴力行为的纪实影像，共同构成了二人不同策略的舞台呈现。

值得一提的是，导演对特写镜头的运用。他将特写镜头称为"现代版的古希腊演员面具"[1]。观众可以在影像中看到私密的细节：比如安东尼脸上泪水和汗水的混杂，克制着情绪的布鲁托斯面部表情的微妙变化，演员的血管的悸动和眼睛的颜色。克拉考尔认为特写镜头具有"去熟悉化"功能，具有无法预测的物理属性。台上演员表演的身体通过特写达到"陌生化"效果，从而具有了象征意义。

在演出中，影像的灵活运用带来的人物形象和人物关系的重构比比皆是。如在《裘力斯·凯撒》中，布鲁托斯和鲍西娅与凯撒和凯尔弗妮娅这两对夫妻在紧邻的两个沙发上同时表演，将剧本中的前后两个场景交织于同一空间。在转播的影像中，四人的分屏同框，将刺杀前夜的事件双方放在平等的地位上，也将凯撒的平静泰然和布鲁托斯

1 Christian M. Billing: The Roman Tragedies, *Shakespeare Quarterly*, Fall 2010, Vol. 61, No. 3: 415–439.

的躁动不安相互映照。在奥菲迪乌斯和科莉奥兰纳斯联合一场中，影像呈现，取消了舞台上演员之间的真实距离，而台上的观众更是看到不同屏幕上不同影像的叠加效果。在《安东尼与克莉奥佩特拉》一场中，战争临近，安东尼和克莉奥佩特拉二人之间的距离越来越明显，但二人在屏幕上的影像却是重叠并排出现。庆祝生日的克莉奥佩特拉躺在沙发上喝香槟，表情颓丧。她身后的屏幕播放着儿童动画片，城市燃烧着的画面也交错出现。

电视作为《罗马悲剧》最重要的美学意象，承担着形式、内容、意义的多重作用。在每次换景时，都会出现一档电视新闻节目直播，人物的死亡倒计时也出现在滚动的信息栏上，提醒着观众主人公的命运。比如在《科里奥兰纳斯》中，电视主持人以突发新闻的方式向观众通告了上一段落中科里奥兰纳斯的出走、在伏尔斯寻求政治庇护，以及联合奥菲迪乌斯攻打罗马的消息。在讲到二人的联合时，身后的电视画面配以特朗普和金正日会面的新闻镜头。这个呼应突然让科里奥兰纳斯看似严肃、崇高的复仇行动变得滑稽起来。随后，主持人与奥菲迪乌斯有了一次直播间的采访，在主持人的询问下，奥菲迪乌斯承认他俩会有一个最后清算的日子。这些台词便是剧本中的奥菲迪乌斯和副将在攻打罗马前的营地中的对话内容。而在科里奥兰纳斯死亡一场中，他在众人的推挤和杀戮喊叫中倒在玻璃通道前的滑台上，最后被奥菲迪乌斯推进通道中，宣告了死亡。这时，电视转播画面都变成电视失去信号时的雪花屏，只有在中间的大屏画面中，科里奥兰纳斯的躯体被掩盖在铺满噪点的灰色里。

在这个爆炸性的影像世界中，演员的表演却相反地呈现出一种令人惊讶的克制。身着现代正装的演员们将罗马城的腥风血雨带进现代政坛的风波诡谲中，但这一切发生在办公室和会议室就足够了。哪怕

是科里奥兰纳斯和护民官发生冲突的场景，也好像只是欧洲某个议会大厅的例行公事。在后面，当使者将科里奥兰纳斯和奥菲迪乌斯大将达成联合的消息带来后，所有罗马的首脑和护民官正分坐在沙发上看着报纸，喝着咖啡，质疑着消息的真实性。一直坐在沙发一侧的考米涅斯突然开口，证实了消息，带着义愤起身离开。表演的克制也让整场演出弥漫着不安的氛围——当观众看到身着牛仔裤和衬衫的维吉里亚坐在沙发上，不耐烦地翻阅着杂志，所有人都预感到她要采取下一步的政治行动。

三、观看作为对象

彼得·布鲁克说，"戏剧必须前进，它不能活在过去甚至现在，它必须走向莎士比亚"。这不仅是对莎剧超越时代的人性剖面和思想意义的肯定，也是指莎剧具有面向每个时代社会政治现实的多元指涉性。罗马剧，作为莎士比亚从古希腊罗马政治中取材的剧本，自有指向当下的政治意涵。

在当代对罗马剧的搬演中，作品经常引用当代政治，将现实政治与人物角色直接挂钩，变得可以识别。以经过多次改编广受欢迎的《裘力斯·凯撒》为例，凯撒形象就常被描绘为各种政治领袖。这在很久之前已经存在，早在奥森·威尔斯于1937年的作品中，他将凯撒制作成希特勒、墨索里尼的克隆，并专注于欧洲法西斯主义的兴起，而不是罗马共和国的衰落。英国首相玛格丽特·撒切尔和托尼·布莱尔，再到巴拉克·奥巴马总统都曾作为凯撒而出现。近些年来，莎剧中的罗马剧被频繁搬上舞台，创作者希望借此表达对当代政治右倾化、民主危机的担忧。如2012年，皇家莎士比亚剧团在格雷戈里·多兰

（Gregory Doran）的指导下上演了一部全部由黑人演员扮演的《裘力斯·凯撒》。变换了种族的凯撒打算向奥巴马总统提出建议。而引发最多争议的一次演出，则是在2017年夏天，公共剧院在纽约中央公园演出的《裘力斯·凯撒》。凯撒的扮演者直接戴上一头特朗普标志性的金发，举手投足都是特朗普的样子。该剧被右翼抗议者多次打断，演员和剧院成员受到骚扰并收到死亡威胁，赞助商在强烈抗议下撤资。导演奥斯卡·尤斯蒂斯（Oskar Eustis）在声明中说，"那些试图以不民主的方式捍卫民主的人付出了可怕的代价，并摧毁了他们努力拯救的东西。400多年来，莎士比亚的戏剧讲述了这个故事，我们很自豪能够在中央公园再次讲述它"[1]。

在伊沃·凡·霍夫的《罗马悲剧》中，观众似乎不能直接看到一个可识别的当代世界，却又处处看到当代政治风景。它与大量当代搬演罗马剧的作品不同，并不是专注于将莎剧的高层权力斗争和地缘政治故事做出现代性呈现，或是将一个专制的君王或一群狂热的庸众与当下政治现实做出直喻式的呼应，而是在一个充分现代化的剧场空间内，让观众以当代公民的身份走进去，做出观看政治的当代姿态。

随着媒介的发展深入，当代人对现实政治的围观感受和参与方式与16世纪在环球剧院看莎剧的观众已截然不同。由此，在剧场中对政治剧的呈现形式也理所应当发生变革。单纯地打破幻觉剧场——如增加观演互动、引入纪录性材料等手段，已经不能具有当代性。舞台手段应该暴露存在于我们日常观看方式中的意识形态结构，从而实现

1 "Trump-Like 'Julius Caesar' Isn't the First Time the Play has Killed a Contemporary Politician", by CNN Wire, 2017. https://fox40.com/news/political-connection/trump-like-julius-caesar-isnt-the-first-time-the-play-has-killed-a-contemporary-politician/.

对观看行为本身的根本性反思。伊沃·凡·霍夫的《罗马悲剧》的重要主题正是呈现当代人对政治的观看姿势以及当代政治的景观化倾向。

如何呈现当代人对政治的观看姿势？除了在被技术包裹的剧场空间中运用混杂的媒介手段之外，更重要的变化是，伊沃·凡·霍夫将在场观众与莎士比亚笔下的庸众对等了起来。观众和民众产生了呼应。在莎剧剧本中，政治人物的权力往往都受制或依赖于民众意愿，对民意的迎合或违背决定了政治人物的命运和剧情的走向。但莎士比亚对待民众的态度颇为矛盾。不同于所取材的普鲁塔克的《希腊罗马名人传》，莎士比亚在《裘力斯·凯撒》和《科里奥兰纳斯》中都有精彩的民众场面描写，让民众有了发声的机会。《裘力斯·凯撒》甚至以罗马平民作为开场，足以说明莎士比亚对罗马民主政治的特殊关注。

但是，莎士比亚放大了民众非理性、暴戾、冲动、易变、易受煽动等暴民特点。尤其当剧中的罗马社会出现共和制的政治危机时，非理性的民众轻易地被政治家操控。布鲁托斯与安东尼的广场之辩，就揭示了修辞术与大众政治的复杂关系。布鲁托斯的失败在于其修辞话语未能迎合民众，而将自己塑造成平民代表的安东尼则以政治修辞技巧迎合民众，从而煽动了民众暴动。进而，莎士比亚展现了暴民的破坏力：当诗人西那在去往凯撒葬礼的路上与罗马的暴民不期而遇时，只因他与叛党的名字相同，暴民便叫嚷着要"撕碎他"[1]。而在《科里奥兰纳斯》中，蔑视民众的科里奥兰纳斯，与依靠民意而规避法律程序

1 ［英］莎士比亚：《莎士比亚全集（五）》，朱生豪等译，北京：人民文学出版社，1994年，第156页。

的罗马护民官针锋相对,也凸显了罗马所面临的民意与法律相悖的政治危机。

当我们回到当下的政治现实,可以看到现今的政治处境与莎士比亚笔下的罗马何其相似。在《罗马悲剧》巡演的这十年间,具有象征意义的奥巴马那平衡、共情、幽默、政治正确的演讲早已无法挽回现实的失控和全球化自由主义的颓势。全球民粹主义带动的"迅速右转",裹挟着"逆全球化"与"国族主义"甚嚣尘上。虽然特朗普的下台让世界政治看到了重回理性轨道的希望,但意识形态鸿沟的对立和回归保守的倾向却再也无法被掩盖。此时,对民主政治进行反思,是当今政治的集体热点,因而也是政治剧场不能回避的方面。

对于民主政治,莎士比亚在剧作中就抱有批判性的反思。这一方面源于古希腊政治传统中存在对民众的不信任与对民主制度的批评;另一方面也与在伊丽莎白时代中,君主制因新兴资产阶级而动摇,平民暴动事件频发,剧院群众戏受到更加严格的审查有关。因此,对莎士比亚本人的政治立场进行非此即彼的论断并无太大意义,他是一位独立的通过戏剧进行表达的人文主义政治思想家。重要的是,观众通过观察剧中民众变成暴民的过程,从而进行自我审查,并对权力运行机制进行反思。莎剧剧场由此成为一个可以训练观众政治思维的实验室。

四、陌生化的剧场政治景观

伊沃·凡·霍夫正是借鉴了莎士比亚剧场的路径,在取消价值判断的基础上,找到讨论当代政治的剧场形式。他首先发现了跨越四百年的呼应点,正如他在其导演笔记中写道,"莎士比亚是一位当代

人"[1]。在当代的民主危机中,我们每天在新闻中看到的事件就像罗马剧的叙事。在人心鼓动下,权力更容易达成目的并带来暴力后果。

如果要实现此剧场表达,"民众"的位置就极其重要。伊沃·凡·霍夫却反其道而行,他让三部剧中的下层阶级都消失了——《科里奥兰纳斯》中的市民,《裘力斯·凯撒》中的暴民,甚至《安东尼与克莉奥佩特拉》中的小丑。他将舞台的演员表演全部留给了政客角色,并把《罗马悲剧》构建成"一种政治化的媒体流"[2],"政客"、技术人员和观众共同参与、制造和分享基于视听感官的媒体数据脚本,并通过各种渠道实时传播。

当观众身处在舞台上,身处在这个伊沃·凡·霍夫打造的基于媒介和影像的信息世界中时,他们的剧场位置,却并不像很多评论者所说的——成为了演出中的罗马民众。相反,在六个小时中,他们就一直是当代人,他们与整个舞台表演形成了"间离":被各种影像包围的观众,迷失在模糊了罗马剧与当下政治的边界的情境中;当随意入座的观众看到自己的脸在影像中出镜,产生一种错入演播室、摄影棚的感觉;拍照和发推特变成了抽离这个不真实的情境,保持与现实联系的方式。这一切,都表现出观众与戏剧情境的格格不入。

这时,他们不再是罗马城中见风使舵、任人蛊惑的氓众,他们所塑造的当代人形象与演员的表演和莎剧文本形成了滑稽的对立。这不仅使剧情在审美上被"陌生化",还将整个《罗马悲剧》的媒介化的政

1　"Making the Classics Our Contemporaries: The Urgent Appeal of Ivo van Hove's Theatre", ACMRS Arizona. https://medium.com/the-sundial-acmrs/making-the-classics-our-contemporaries-the-urgent-appeal-of-ivo-van-hoves-theatre-6415192960cb.
2　Christian M. Billing: The Roman Tragedies, *Shakespeare Quarterly*, Fall 2010, Vol. 61, No. 3: 415–439.

治舞台审视为一处"政治景观"。就像居伊·德波在《景观社会》中强调的,"景观"既是利维坦巨兽型的华丽展示,也是生产这种表演机器的机制,还是生产机制的目的和产品。演出中各种形态的"政治景观"——政治会议、公共演讲、密谈、辩论、战争都在各种媒介手段的中介下供观众观赏。并且,这些"政治景观"进一步指涉了其表象背后的政治生产机制:一方面,网络、社交媒体、电视、影视等媒介深刻地塑造了当下人们对于政治的理解和民主参与,身处其中的我们早已习惯了中介化现实;另一方面,利用新媒介手段和修辞术,民粹主义政客能更广泛地获得民心和权力,并反哺其政治表演。

在这样的"政治景观"和权力机制下,个人消失了,转化为一个响亮的身份——"消费者"。他们在新媒体中得到政治参与的机会,这看似是民主的广泛实现,实质却被新的技术手段所控制。正如在《罗马悲剧》中,舞台上的观众看似是自由的,却无法逃避无处不在的摄像头的拍摄,也只能观看被工作人员摄制完成的影像内容。在朱里亚诺·达·恩波利(Giuliano da Empoli)的《政客、权谋、小丑:民粹如何袭卷全球》一书中,那双背后的手被称为"混乱工程师"。他们藏在互联网的幕后,以推特、脸书等社交媒体为战场,掌握着每一个人的"个性"大数据,并以此为凭据,将不同的信息和新闻精准投放到不同政治光谱的消费者处。民粹主义政客得以用"庶民群体的怒火"与"混乱工程师的算法"两种"非理性丧失"[1]的养分栽培,形成为自己攫取政治权力而摇旗呐喊的奇观,极端主义也得以泛滥。由此,民主政治的危机降临了,它与罗马剧中命题有惊人的一致性:政客们仅仅把

1 [意]朱里亚诺·达·恩波利:《政客、权谋、小丑:民粹如何袭卷全球》,林佑轩译,台北:时报出版,2019年,第37页。

民主作为一种工具来操纵人们,让人们相信他们自己有发言权。

更严重的是,就像《罗马悲剧》中各种并置、拼贴、错乱的影像画面所暗喻的那样,在媒介的中介下,政客和消费者们似乎抛弃了语言、图形、影像与"真相"或"意义生产"间的传统契约,使它们成为可以任意被篡改、挪用、用来欺骗的材料——"后真相""假新闻"等词汇亦由此而来。当真相变得不可得,暴力泛滥就可能被赋予合法性。《罗马悲剧》演出中呈现的暴力影像则不断提醒着观众这一点。

如果说布莱希特打破的是基于"第四堵墙"的幻觉剧场,那么伊沃·凡·霍夫则呈现出了媒介时代下的民主政治的幻觉本身。如导演本人所说,"戏剧必须是一面镜子"[1],他的舞台成为了一个思考社会如何面对政治危机的行为场所,莎士比亚的剧本也因此焕发生机。

[1] Christian M. Billing: The Roman Tragedies, *Shakespeare Quarterly*, Fall 2010, Vol. 61, No. 3: 415-439.

中国话剧评论

"后茶馆"时代继续先锋的可能性：对《茶馆》不同演出版本的分析

孙晓星[*]

"前卫"或"先锋（avant）"在法语中原本是指军队中小批受精训的士兵，充当先遣作用探索未知地域，并为后方的大部队计划行军方向。随后，该词被文化领域所借用，用来形容一小群富有实验性、激进性的知识分子和艺术家——他们被称作"先锋派（avant-garde）"。由于其军事术语的含义，有人将先锋派视为精英主义，或是反主流、反传统、反大众的少数派。在中国戏剧界，"先锋"与孟京辉这两个符号经过媒体的传播被巧妙地结合在一起，几乎成为同义词。然而，经历了市场经济的浸染，曾经的先锋戏剧已经转变为一种装饰性的"风格"流派，甚至被纳入戏剧院校本科大三的培养方案中，听起来有些"违和"，即先锋戏剧竟然成了一种可以照猫画虎的"样板"。"先锋"的风格化或美学化，在名义上丰富了多元化的戏剧市场，但实则是只有形式的"伪先锋"。

[*] 孙晓星，天津音乐学院现代音乐与戏剧学院副教授，上海戏剧学院戏剧文学系博士生。

尽管在许多情况下，先锋戏剧已经变成了"改良版"，但是我们仍可以发现，"先锋"如同一个20世纪的幽灵，在21世纪的舞台上徘徊。这呼应了《共产党宣言》开篇的陈述："一个幽灵，共产主义的幽灵，在欧洲游荡。"这旨在阐明，"先锋"并非只是纯粹的美学流派，虽然在西方，它曾与"为艺术而艺术"的审美运动结合在一起，但在20世纪，"先锋派"却常常卷入社会活动的风暴之中。"先锋戏剧"在90年代被用来描述孟京辉的叛逆舞台表现，但本人认为，其在中国的发端至少可以追溯到20世纪初的左翼戏剧，甚至是熊佛西在定县开展的农民戏剧实验。这些尝试都在探索"为什么而艺术？"以及"为什么而政治？"的问题。

作为第六届乌镇戏剧节的开幕大戏，孟京辉导演的《茶馆》首演就遭受了诸多批评。甚至在北京保利剧院的商业演出中，观众起身指责这并非他们熟悉的《茶馆》，斥责其不尊重传统。然而，正是这样的《茶馆》使我们看到被先锋的幽灵侵蚀的当下舞台。因为反对照焦菊隐导演的《茶馆》作为经典范本"描红模子"，林兆华曾愤慨地说："如果戏剧只有一种《茶馆》，那是一种耻辱！"此言并非要否定焦菊隐的《茶馆》在历史上的地位，而是反对将其神化同时贬低后继者的"唯焦版论"。焦版《茶馆》让"经典"这个词变得枷锁重重，被"先锋派"的年轻人视为陈旧和保守的典范。

然而，历史告诉我们，今日的经典可能正是昨日的先锋。《茶馆》无论是老舍笔下的剧作，还是焦菊隐导演的演出，在他们各自的时代都是先锋之作，只是被封存在琥珀中，被打磨得圆润光洁，需要后来者用棱角去敲击，才能唤醒其内在的锋芒。本文试图以焦版《茶馆》为起点，比较分析林兆华、李六乙、王翀、孟京辉导演的《茶馆》不同演出版本，探寻在"后茶馆"时代，即在"埋葬三个旧时代"之后，

继续先锋的可能性。

一、焦菊隐与林兆华对《茶馆》的经典解读

首先,本文试图将几位导演对《茶馆》二度创作的立场形象地描绘为一个连续的光谱:一端是对经典的解读,另一端是对经典的解构。在这个连续的光谱中,不存在明确的界限,而是一个模糊的、逐步过渡的过程。如果我们将焦版视为更接近经典解读的一端,那么按照林版、李版、王版、孟版的顺序排列,孟版则最接近经典解构的一端。这两者的区别在于,究竟是剧作家还是导演在演出中起主导作用,换言之,究竟谁是戏剧的作者?经典解读的方式更侧重于忠实于老舍的原著《茶馆》;而经典解构的方式则可能将某位导演的独特解读放在首位,剧本不再是演出的纲领,变成了可以玩味、拼贴的素材。正如汉堡戏剧学院院长米夏埃尔·伯格丁(Michael Borgerding)所言:"戏剧文本不具备任何唯一的意义。每一个戏剧文本都要让它的意义被继续阅读,被交流,被温和地接纳,被迎头痛击,被无政府主义的态度破坏,被减少至一个点,被解构式地戏剧构作。"[1] 在这里,导演的角色超越了二度创作的范畴,介入甚至成为一度创作。上述从以编剧为中心向以导演为中心的转变,在某些时候也代表了戏剧剧场与后戏剧剧场、现代戏剧与后现代戏剧的分野。

同在北京人民艺术剧院的大舞台上,焦版和林版都属于对《茶馆》的解读,但解读的方式各有差异。在舞美设计方面,焦版追求写实,林版则追求写意。老舍在《茶馆》第一幕中详细描绘了他心中的

[1] 高毅、李亦男:《戏剧构作在北京》,歌德学院(中国)2010年版,第19页。

茶馆："一进门是柜台与炉灶——为省点事，我们的舞台上可以不要炉灶；有些锅勺的响声也就够了。屋子非常高大，摆着长桌与方桌，长凳与小凳，都是茶座儿。隔窗可见后院，高搭着凉棚，棚下也有茶座儿。屋里和凉棚下都有挂鸟笼的地方。各处都贴着'莫谈国事'的纸条。"这种空间场景为描绘时代背景提供了直观的效果。大幕拉开，焦版如同将一座真实的茶馆搬到了舞台上，按照老舍的舞台提示进行了还原，追求的是形态的真实性。而林版的茶馆却歪歪斜斜、摇摇欲坠，它只是由许多柱子支棱起来的框架，四面镂空、不见墙壁，这一破败的景象贯穿全剧，显然有所象征。舞美设计师易立明在CISD第四届国际舞美大师论坛上回忆说："记得当时我们开会讨论这个剧的时候，大家很不适应，说这个房子怎么是歪的变形的，我就说了一句话：'老舍的茶馆，不是说这个茶馆今天开张明天关门，它表现的是一个国家扭曲坍塌的过程。'"[1] 易立明显然不满足于将舞美设计仅仅视为在舞台上施工装潢的工作，而是将自己的判断注入作品，但他并未偏离老舍的《茶馆》，与其作形似的摹仿，不如作神似的表现。林版通过具有表现主义色彩的画面，将茶馆代表国家兴衰的暗喻变成了明喻。这种做法也出现在紧随林兆华其后的李六乙导演的《北京人》中，剧中曾家大宅也是一副破败、黢黑的烧毁状态，明显暗示了旧时代的朽木死灰。

在导演构思中，"演出的形象种子"这一术语得到了广泛的使用。中央戏剧学院的教授徐晓钟如此解释道：

> 所谓"演出的形象种子"，指的是未来演出的"形象化的思想

[1] 易立明：《舞台美术——一种尴尬的艺术存在》，https://mp.weixin.qq.com/s/hQz-pR1Gj_wnV6dd2sHRwQ，2017年12月21日。

立意","形象化的哲思",是概括"思想立意"与"哲思"的"象征性形象",它是生发整个舞台演出想象的一颗"种子"。为了使综合艺术各因素、各部门统一于一个总体的立意、总体形象,并且帮助演员获得正确的创作自我感觉,我习惯于在"构思"中首先要确定一个"演出的形象种子",它是一个被形象化了的哲理,它能给予创作者们创造形象的暗示,又能用这种形象化了的哲理去激发创作集体的创作热情。[1]

"演出的形象种子"也是孕育诗化现实主义的种子,推动了导演从自然主义语言转变为表现主义或广义的现实主义。然而,我们在林版中发现了一个在中国当代戏剧中常见的问题,即对"演出的形象种子"的外化处理或舞台的意象化创造过度依赖于舞台布景,而演员的表演仍旧是写实性的,遂产生了人与景之间的割裂。比如在林兆华的其他作品《绝对信号》和《樱桃园》中也出现了类似的情况,一方面舞台是抽象、幻想、写意的,另一方面表演却是具象、生活、写实的。林兆华在指导《茶馆》时,要求演员做到"三极":"极自然,极生活,极富表现力。"为了达到这个目标,他消除了焦版本中许多程式化的身体动作,改变了角色出场"亮相"的方式,让演员不带表演痕迹地在舞台上生活。他认为,"最高明的表演是看不出在表演"。林兆华的这种表演观点与法国的小剧场运动的先驱安德烈·安托万非常相似,他们都追求第四堵墙内自然主义的再现。林兆华之所以偏爱舞台的生活化,源于他对历史上夸张、虚假和模式化的表演风格的纠正,但自然主义的表演与表现主义的舞美之间却产生了鸿沟。中国当代戏剧风格

[1] 徐晓钟:《导演艺术论》,北京:文化艺术出版社,2017年版,第112页。

化探索的最大短板在于表演体系的单一性，无论演出空间是幻觉的还是非幻觉的、写实的还是写意的，表演往往都是传统现实主义的，这也反映了国内大部分的表演教育和演员训练的局限性，演员难以根据不同作品进行真正的风格调整。

焦菊隐导演在《茶馆》中探索了民族化的演剧体系，以打破唯西方现实主义的幻觉舞台，在开场和转场时加入了大傻杨的"数来宝"，引入了中国传统讲唱艺术的叙事元素打破第四堵墙。与此相反，林兆华在《茶馆》的舞台侧面单独设置了一个写实的空间，用老北京街景将真与假、虚与实彼此衔接，甚至在结尾开上来一辆真的吉普车，同样的例子如李六乙在《暴风雪》中搬上来一台真的铲雪车，这些具有物感的自然主义奇观总暧昧于挑衅与"刻奇"的两极之间。对比之下，罗密欧·卡斯特鲁奇在《无尽繁殖的悲剧——斯特拉斯堡》中将一辆坦克开上舞台并将炮口对准观众，也是根据斯特拉斯堡——作为德法交界及欧洲议会等多个欧洲联盟合作组织所在地——这个特定场域的语境做出的挑战行为，带来了具有事件性的冲击。

在两者对于主要角色王利发的人物塑造以及演出的现实意义上，我们可以深入分析焦版与林版的不同。焦版的王利发，由于是之饰演，形象老实、身材消瘦，贴近我们心中对于贫苦大众的印象。而林版的王利发，由梁冠华饰演，言辞机智、体形偏胖，透出一种圆滑世故的气息。如果我们将身体视为一种社会的"姿势（gestus）"，这两种不同的塑造恰恰反映出两位导演对于演出的现实意义的不同理解。焦菊隐着眼于对旧时代的批判，对中国底层普通民众怀有怜悯与哀悼；林兆华则致力于揭露国民性。也就是说，焦菊隐将《茶馆》的悲剧原因归咎于旧世界的压迫，而林兆华将其指向国民性的弱点。林兆华的这种反求诸己，将矛头指向自己人的方式，在当下更显"先锋性"，因为他

将矛盾的焦点聚焦在了人性上，不再只是外部冲突，而转向内在冲突。因此，这种不同的主题选择也影响了结尾的呈现方式。焦版在描绘一片"人走茶凉"的冷清景象中，突出了悲切的情绪，虽然引入了《团结就是力量》的歌声，试图为之增添一抹亮色，反倒把茶馆衬托得更加凄凉；而林版则采用了黑色幽默的方式，通过处长的几声"好"，对王掌柜身后的一切付之一笑。

什么是王掌柜的身后事？其实就是《茶馆》之后的故事，未来会更好吗？这个问题像询问"娜拉走后会怎样"。《茶馆》的当代改编就是要处理或直面"王掌柜的身后事"，即对"后茶馆"时代的态度和理解。

二、"后茶馆"时代李六乙、王翀、孟京辉对《茶馆》的经典解构

在李六乙的导演手中，《茶馆》的结尾经历了大胆的再创作。歌声《团结就是力量》突然转变为革命口号式的狂热，青年学生手中的布条，像是从手臂上取下的红袖标。这个场景的红色，并不寓示希望，反而象征着恐怖，伴随一连串对茶馆内桌椅板凳的肆意破坏，对"后茶馆"时代的"文化大革命"进行了含蓄的暴力性展示。李六乙也以处长的"好"作为点睛之笔收尾，紧随青年学生慷慨激昂的游行，把那场声势浩大的革命都"好"掉了，显得既荒诞又虚无。这一对结尾巧妙的"篡改"，体现了李六乙直面中国历史的勇气。

然而，李版《茶馆》也存在其不足之处，特别是对四川话的使用，让人误以为这只是与四川人民艺术剧院合作的"时机"，因为舞台上呈现的仍是北京故事，但演员讲的是四川方言，这种地域化改编的尝试

难以令人信服。对于语言与语境的反差处理,李六乙并没有给出明确的解释,在接受媒体采访时他说:"最初在确定用四川话演时,实际上做了很多思考。老舍先生台词中的幽默和荒诞,以及体现出的那种深入骨髓的思想,在四川话里是有类型化的表现的。四川话是一个很好的载体、桥梁和纽带,四川话本来具备的幽默风趣与老舍语言的幽默实际上有一种天然的契合。"[1]所以,李六乙的做法并非从文化到文化之间的"转译",而是从方言到方言之间的"翻译",由此造成了"北京为体,四川为用"的结果。李版的问题在于,虽然他对《茶馆》进行了解构,却未能超越经典解读的创作任务,无法迈出更大的步伐。

在对经典进行解构时,需要先将《茶馆》从剧本转变为文本,用视觉艺术的语言来说,即材料或现成品。前文引述的"解构式的戏剧构作"就是对该文本进行去语境化和再语境化,或者说是再历史化、再政治化的实验。例如,《茶馆》可以从"埋葬三个旧时代"的语境中剥离,置于新的当代语境,通过茶馆这个可供人管窥的场所,观察我们所生活的这个时代以及生活在其中的人们。王翀在他导演的《茶馆2.0》中便采取了去语境化和再语境化的方法——他将老舍的《茶馆》变为了一堂中学生教室里的"《茶馆》课"。在一间真实的教室里,只能容纳十几位观众,但演员有几十位,全都由真实的中学生扮演。学生说着《茶馆》剧中的台词,却做着学校的事,给人一种恍惚的错觉,仿佛茶馆的幽灵在21世纪的教室中复活,让观众得以借老舍的眼睛重新审视这个世界。王版还刻意创造了与焦版的互文关系,在教室的多媒体屏幕上播放着后者的演出录像,使《茶馆2.0》带有"元戏剧"的

[1] 张悦:《李六乙:四川话版〈茶馆〉有麻辣烫、串串香的味道》,http://m.xinhuanet.com/book/2017-11/28/c_129750783.htm,2017年11月28日。

成分。比较焦版与王版的几点不同,可以发现王翀已经成功地进行了具有历史意义的改编:一是将演出场地从首都剧场的镜框式舞台转移到北师大附中的教室,这不是简单的环境戏剧或沉浸式戏剧的噱头,而是一种"特定场域表演(site-specific performance)",即教室作为空间成为表演的一部分,其自身的社会性、表演性深度融入到了作品的演出文本中;二是将高高在上的经典再现转变为拉近艺术与生活的非专业表演,使《茶馆》从充满距离感的神圣性回归到亲密无间的人民性;三是从以小见大、从特殊见普遍的宏观视角转变为以大见小、从普遍见特殊的微观视角,过去茶馆的兴衰象征着整个时代的兴衰,如今则借由《茶馆》反映中学生的校园即社会问题。本人曾在一篇论文中指出了王翀这一代导演与上一代导演的区别:"如果说'去政治化'的现代主义人性书写成就了当今中国戏剧中坚力量的导演并不断巩固自身,那么21世纪的后发力量正在后现代主义的洗礼下以'再政治化'的社会批判寻求突围并谋得舞台上的一席之地。"[1]强烈的社会问题意识在王翀导演的作品中显而易见,如《群鬼2.0》和《等待戈多》的故事背景都设定在中国,一个揭示了干部家庭的丑闻,一个展现了疫情期间远隔两地的情侣,经典的当代化通常也是时政化。

当然,艺术与政治之间的关系总是暧昧不清,如同一对经常争吵又和好的情侣。在20世纪末的中国,为了纠正艺术沦为政治工具的问题,人们经历了一段与政治的"分手期",被标记为"去政治化"。然而,"去政治化"实质上也是一种"政治性",表面上看似在告别革命冲动,而内里则是保守主义的意识形态。这种趋势逐渐形成了一种对

[1] 孙晓星:《从"去政治化"的诗剧到"再政治化"的"重新社会问题剧"——以三部〈雷雨〉演出为例》,《戏剧与影视评论》,2021年第3期。

政治冷漠、对社会革新无所谓的思维习惯，越来越多的人"安于现状"。学者汪晖曾以"用一种非政治化的方式表述和建构特定支配的方式"来形容这一现象。[1]本雅明曾说："法西斯主义希望从战争中得到的是艺术上的满足，即经由技术改变了的感官感受的法西斯主义把政治美学化，而共产主义则应该针锋相对地把艺术政治化，即用现代艺术手段来消解法西斯主义和资本主义文化。"[2]因此，艺术的"再政治化"成为了新的抵制方式或者说是"先锋"手段。

最后，回到孟京辉的问题，孟京辉真的背叛了"先锋"吗？或者对他来说，"先锋"只是一种赚钱的招牌？本人认为这并非事实。特别在他过去十年的作品中，如《活着》和《茶馆》等，我们都可以看到孟京辉在舞台上依然关注严肃的现实议题，尽管他总是以戏谑、滑稽甚至娱乐的方式表现出来，通过喜剧形式隐含地提出犀利的观点。

孟京辉很喜欢左翼戏剧家布莱希特，又受到柏林人民艺术剧院前艺术总监弗兰克·卡斯托夫（Frank Castorf）的间接影响，作为桥梁的是卡斯托夫常用的戏剧构作塞巴斯蒂安·凯撒（Sebastian Kaiser），他也负责了《茶馆》的戏剧构作。卡斯托夫被誉为"剧本的终结者"和"剧作家的刽子手"，剧本经他之手总会经历肢解和重组，因此孟京辉导演的《茶馆》也是一版被肢解和重组了的《茶馆》，如塞巴斯蒂安·凯撒所言："这座大山的重量，不仅仅是来自作品本身，更多的是来自外界给予他的名誉，这个名誉就好像是一个神庙一样，让大家无法去接近它。然而也是因为这种原因，我们更应该去改变经典

[1] 汪晖：《去政治化的政治：短20世纪的终结与90年代》，北京：生活·读书·新知三联书店，2008年版，第40页。
[2] ［德］瓦尔特·本雅明：《迎向灵光消逝的年代》，许绮玲、林志明译，桂林：广西师范大学出版社，2004年版，第115页。

剧，去控制它，让它与我们产生交点。"[1] 经他之手，老舍的《秦氏三兄弟》《微神》《赶集》甚至布莱希特的《四川好人》都被安插进演出文本，形成了一个跨文本、跨历史和跨文化的动态语境。在现场处理上，《茶馆》中的台词经常被剥离意指，作为纯粹的声音材料使用，如第一幕就是以咆哮的方式将整场戏的台词一股脑地喷吐出来。这场看似台词汇报、剧本朗诵的表演实际上是在击碎剧本，将稿纸一打一打地砸向观众，就像是摧毁一台精良的、运行已久的机器，在茶馆的废墟上，话语会被重新建立。林兆华用摇摇晃晃的茶馆比喻了这个国家，孟京辉则用巨大的金属滚轮象征了无休止旋转的资本机器，舞台上飞舞的麦当劳等消费主义符号，描绘出一幅末日景象。这种对资本主义末日的预演无疑是老牌先锋戏剧始终坚持的政治立场，也是20世纪六七十年代左翼政治运动的历史遗产——那个始终徘徊不去的幽灵。

结　语

在另一篇文章中，本人曾强调中国戏剧对布莱希特的学习其实是一种修正主义的学习。这种学习方式将布莱希特的理念转化为非政治的表现主义，甚至利用布莱希特对梅兰芳的"误读"，悄然替换为"民族化"，从而在斯坦尼斯拉夫斯基的体系基础上添加独特色彩，以丰富所谓的导演语汇。然而，它们仅仅在借用布莱希特的名字，进行了诸多风格化的尝试。如果"先锋"失去了其本质，只剩下外表，如何能

[1] 塞巴斯蒂安·凯撒：《〈茶馆〉创作大起底，这有个老外要跟你谈谈》，https：//mp.weixin.qq.com/s/PcwC_kY-GavI_fi9FVmvsQ，2018年10月21日。

支撑其内在的力量?皮之不存,毛将焉附?这种表现主义或所谓的先锋戏剧,最终只会成为一种空洞的形式,任由资本等权力话语的摆布。在"后茶馆"时代,若想有真正的先锋戏剧,前提是承认革命的合法性,只有继续革命,才可能继续先锋。

《最后晚餐》:"杀"还是"不杀"的正义性问题

陈健昊[*]

香港话剧团的《最后晚餐》(郑国炜编剧)主要通过丽冰、国雄这对母子的言说来不断揭露一个底层家庭的种种矛盾,揭露背后隐含的家暴、赌博、失业、自杀等社会问题。在言说过程中,父亲/丈夫始终是长期压抑着国雄与丽冰的大他者,也是造成他们生活痛苦的根源。当国雄与丽冰从彼此争吵走向相互理解时,他们将矛头共同转向了父亲/丈夫,并企图以"杀"死父亲/丈夫来获得解脱。最精彩的一幕就在于,全剧的最后父亲/丈夫突然回来了。面对这个具体的、有生命的个体,"杀"还是"不杀"便成了国雄、丽冰以及在场观众不得不思考的问题。

一、被言说的"混蛋父亲"

在《最后晚餐》这部剧里,除了结尾处父亲作为角色真正登场之外,很长一段时间里父亲的形象是被言说出来的,是经过国雄和丽冰两

[*] 陈健昊,上海戏剧学院戏文系博士生。

个人的语言来呈现的。开幕不久，儿子国雄回到母亲居住的单位房，与母亲丽冰简单聊起房子的装修问题后便问道："那个人呢？那个混蛋呢？"

这是全剧第一次提到父亲，"混蛋"构成了对父亲形象的强烈指涉。这也说明，父亲尽管没有真实出现，但他始终在场，常常出现在国雄与丽冰的对话里！从大幕拉开、国雄出现在家开始，父亲就成了那个无处不在的"大他者幽灵"，笼罩在家庭与舞台的上空。

父亲到底是怎样的一个"混蛋"？其被言说的过程如何？其形象的构建过程如何？从国雄与丽冰的对话来看，作为父亲与丈夫的这个"混蛋"有着三大标志性的恶迹：赌博、家暴、出轨。

首先是赌博。"混蛋父亲"不务正业，几乎把所有的时间都花在了赌博上面。当国雄知道母亲去做足疗按摩服务员时，便质问："那个混蛋呢？他干什么？"丽冰回答道："他哪会工作！不就是赌赌马，打打牌！"也就是说，"混蛋父亲"从未想过工作挣钱养家，而是以赌马、打牌为业，这就是他的日常生活。如此沉迷赌博，造成了两种极端的结果：一是父亲把儿子国雄看成了命中克星，比如：

国雄　可以对我好一点，不是吗？
丽冰　刚开始都挺好的！谁知道，你爸就说你……
国雄　我克他！他整天都这么说！
丽冰　他说你出生之后，他就没赢过大钱！他还把你的生辰八字给一个师父看，谁知道那个师傅一看就说你是来讨债的，总之不是你死就是他亡！

可以看到，对赌博的痴迷乃至迷信使父亲几乎从儿子一出生就开始把他当成克星，并且一直都这么认为。正因为如此，父子关系长期

处于剑拔弩张的状态。二是这个"混蛋"到澳门赌博欠下了三十万的高利贷，这笔债成了丽冰抵押房子的缘由，也成为即将压垮她的最后一根稻草。可以说，这个"混蛋父亲"把赌博看得比家庭还重，不惜为此将老婆、儿子都逼上绝境。

 其次是家暴。从丽冰和国雄的对话可以知道，"混蛋父亲"有严重的家庭暴力倾向，曾经在国雄上小学二年级时就因为一次顶嘴把他打得半死打到去医院；为此国雄不得不住进福利院，避免与他住在一起，而他自己也因此坐了半年牢。丽冰也对国雄说："你不是问我为什么很少去看你吗？是他不让我去，我一说想去看你，他就骂我、打我！"所以，这个"混蛋父亲"是家庭的施暴者，这一暴力行为并不是一时的，而是长期的，甚至是习以为常的。即便国雄已经成年，仍无法逃脱这个混蛋的暴力伤害。他说："我不是跟你说了我之前干装修，有一天跟师傅在茶楼吃饭，边吃边聊得正高兴，就看见那个混蛋。他隔两个桌坐在旁边，自己一个人在那吃饭，突然他就站起来走过来。我师傅拍拍我小声问我他是谁，我想了想，笑着跟他说，他是我爸。我师傅还没开口跟他打招呼，他第一句话就问我要钱——五千。我说我哪有那么多钱，我身上就几百块钱，然后他一巴掌就打过来了，就打在我耳朵这儿，嗡的一声；全世界都安静了，什么也听不见了……"即便在公共场合，即便有外人在场，"混蛋父亲"也毫不在乎，只要他想，他觉得随时都可以向老婆、儿子挥出这一巴掌。

 最后是出轨。当国雄问起这个"混蛋父亲"去哪儿了时，丽冰表示不知道，只是说："可能是去他女人……还是哪个小姑娘那儿了吧。"也就是说，"混蛋父亲"在外面还有别的女人，而且不止一个。丽冰最后的控诉还提到，这个混蛋还因为在外面乱搞导致她也染上了性病。

 通过母子的不断言说，一个令人憎恨的"混蛋"形象被构建了出

来。正是这个"混蛋",让这个家庭、让老婆和孩子的生活陷入了无尽的黑暗。

二、对大他者隐性支配的反抗

对于国雄与丽冰而言,父亲/丈夫足以构成一个绝对专制的大他者(the Other)。拉康认为,无意识是大他者的话语,人的欲望便是大他者的欲望。所谓大他者,是由语言和言说话语构成的象征性的他者,指向一种强有力的象征秩序。在我与大他者的认同关系中,它虽然存在于外部,却被认定为是自我最重要的东西。自我的做与不做、说与不说,实际上都由大他者来控制,即在言说中的个人主体不知不觉受到大他者力量的支配,主体不是在说话而是在"被说"。

由此来审视国雄、丽冰对父亲/丈夫的言说,我们可以发现,他们的主体行为总是受到父亲/丈夫的隐性支配。一个典型的例子就是,国雄说:"其实,我都还在想,我要做点什么,才可以有个家呢?一笔钱,一大笔钱,最少要一千万,一千万买完房子都没钱给那个混蛋,两千万吧。有了两千万,我和他就可以做父子。"对于一大笔钱的幻想,看似可以解决家庭的种种问题,实际上这正是贪婪赌博的父亲的最大欲望。

作为一种暴力关系的大他者,父亲/丈夫的支配力量是导致国雄和丽冰心理扭曲的根源。父亲长期的家暴行为,尤其是被打到只能去住福利院的经历,让国雄不仅对家庭产生憎恨,而且性格上也形成了缺陷。他在福利院一点都不开心,当有一对夫妇出于好心想收养他时,他反而辱骂人家。长大后他也无法处理好人际关系,觉得自己总是多余的那个人,干过装修、酒楼服务员、售货员等工作,总因表现欠佳

而被辞退，连女朋友也甩了他，生活总是变得一团糟。丽冰同样如此，她是丈夫的顺从者，无论是抵押房子、购买保险，还是要准备烧炭自杀，都是为了替丈夫还债。当国雄住进福利院时，她迫于丈夫的威胁而从未敢去探望儿子一眼。当国雄问她为什么不离婚时，她说："离婚？离婚是有钱人玩的游戏！离了婚，那又怎么样？又没家产分！搞那么多事干吗？睁一只眼闭一只眼就行了！"所以，任凭丈夫打骂，她都是一味地服从。在国雄和丽冰身上，憎恨、恐惧、多余、服从等扭曲的心理，都是受到父亲/丈夫压抑多年的结果。

　　大他者的支配力量最终导向的，便是丽冰与国雄的自杀倾向。他们各自陷入了对生活的绝望里，找不到挣脱枷锁的希望，因而萌生了自杀的念头。国雄的性格缺陷使他觉得生活无比煎熬，工作与感情的挫折更加深他认为自己是多余者的想法，而多余者的身份焦虑便是来自父亲。丽冰想要通过自杀来骗取保险，这是她所想到的能让丈夫和儿子继续活下去的唯一办法，而这一想法产生的动因便是丈夫欠下赌债。原本丽冰和国雄都计划好了烧炭自杀，但是，在面临死亡这样一种极端情境里，这对母子发现彼此是对方在世界上最为留恋的人，因而母子矛盾慢慢走向了和解。彼此之间的理解、同情让他们走向觉醒，不仅放弃了自杀的想法，而且萌生了反抗的念头——反抗父亲/丈夫的压抑，反抗大他者的支配。

　　反抗为反转大他者的话语带来了可能。于是，母子二人开始合谋如何杀死父亲/丈夫，比如打电话叫他回来一起烧炭死，或者骗他吃火锅然后把他毒死，或者喂他吃安眠药然后把他推下楼，或者是趁他睡着然后用刀把他杀死……这些弑杀的幻想，是国雄和丽冰想要摆脱父亲/丈夫的支配性力量、重建自我主体的尝试。他们想要割断的，是生命痛苦的根源。

如果说，国雄、丽冰与父亲/丈夫的关系从一种受大他者支配转向了对大他者的反抗，那么《最后晚餐》的巧妙之处则在于结尾——父亲/丈夫的突然出现。一下子，原先这个被言语建构的"混蛋父亲"，从抽象变成了具象，从大他者变成了一个有生命的个体。这让国雄、丽冰感到错愕，也让他们幻想的弑杀行为不得不面对能否施行、如何施行的现实问题。换句话说，父亲/丈夫的出现，既有可能印证一种大他者的象征秩序，也有可能动摇母子此前构建的言说话语。那么面对这个具体的、活生生的人，言说还有意义吗？隐性支配还存在吗？反抗还能继续吗？

三、"杀"与"不杀"的正义性问题

回家后的父亲/丈夫尽管态度冷漠，脾气急躁，看似符合此前被言说的"混蛋"形象，但是，他回来时手里却拿着一个冰淇淋，并且在回来后递给了妻子丽冰。这样一个行为，让绝对的大他者产生了可疑的裂缝——由国雄、丽冰口中所描绘的绝对的混蛋，竟然还留存着温情的一面，尽管这一丝温情是那么渺小与微不足道。

问题就在这时候产生了：这样一个复杂的父亲/丈夫，究竟应不应该去"杀"？

编剧在这里保留了开放式的结尾——丽冰给丈夫递了啤酒，观众不清楚里面到底有没有安眠药；国雄拿起刀子切开了橙子，把其中一块递给母亲。全剧在这时缓慢收光结束。编剧实际上把难题抛给了观众，他没有给出答案，而是觉得每个观众都会有自己所面临的处境，也会有自己的答案。

但也因此，"杀"与"不杀"的问题戛然而止，结尾的力量因为这

些模棱两可的行动而极大地弱化了,"杀"与"不杀"背后的正义性难题没有得到进一步的追问。在这个看似开放的结局里,观众所能思考的程度其实是有限的,因为国雄、丽冰的言说话语使观众不自觉地代入这对母子的受害者视角,感受其近乎绝望的痛苦与困境,所以这个结局并非是真正的"开放"与"平等",观众的立场隐含着前设的倾向性,进而无法采取更为全知的视角来思考问题的真正症结所在。

不妨推演一下,如果在演出结尾处设置一次现场观众的投票,让观众来决定国雄、丽冰到底是"杀"还是"不杀",那么结果会怎样呢?当观众被赋予裁决的权力时,这场演出才能成为具有现实能动性的"事件",将在场观众裹挟进来。这时"杀"与"不杀"便会涉及三种正义问题,即道德正义、法律正义以及诗性正义。

先来说第一种情况,如果观众投票结果是"杀"多于"不杀",那么国雄、丽冰便会结束"混蛋父亲"的性命。这当然是出了一口恶气,因为大部分观众会同情这对母子的遭遇,不愿他们再受到父亲/丈夫的潜在支配,所以观众也愿意从道德立场来伸张正义,让这个象征秩序的大他者得到应有的惩罚,让可怜的母子摆脱家庭的枷锁。但值得注意的是,这时投票的观众自然也就成了复仇的同谋者。这正是需要观众参与投票的原因。观众不能也不应站在纯粹的道德制高点来决定一个人的性命;他必须成为参与者,而不是旁观者。换句话说,观众必须真正介入到这个戏剧事件之中,才能获得决定的权力,与此相适应的,是承担决定所带来的后果与责任。这时候观众面对的处境就更复杂,一方面他们想以道德的名义申诉正义,对一个他者作出裁决;另一方面他们又不得不制造出一场集体暴力,成为暴力的帮凶。最终,道德正义的胜利带来的也许是"以暴制暴"的循环。

第二种情况是,如果观众投票结果是"不杀",那么父亲/丈夫的

混蛋行为很大程度还会继续下去。之所以选择"不杀",或许是因为观众清楚杀人犯法,这是法律的立场。既然作出了这个决定,观众就需要追思怎样才能在不"杀"父亲/丈夫的前提下保护国雄、丽冰不受伤害。求助法律似乎是一条可行的道路,国雄、丽冰似乎可以通过法律制度来惩罚父亲/丈夫。但是这真的有效吗?父亲把小学二年级的国雄打到住院,也只是坐了半年牢,这就是法律制裁的结果,它并不能从根本上解决问题。因此,当观众面对"不杀"的选择时,他们不得不被迫思考法律正义的限度在哪里,这才是戏剧应有的现实效应。

第三种是诗性正义,是对社会正义内涵的一种重建。努斯鲍姆认为,以政治和社会问题为主体的现实主义作品能够培养人们同情他人、想象他者和公正判断的能力。它以文学想象与情感为中介,通过"诗人裁判"或"文学裁判"对社会正义事务的裁定来重建社会正义判断的新标准。尽管努斯鲍姆希望文学的诗性正义培育出"明智的旁观者",而非事件的参与者,因为这样读者可以摆脱涉及自身的个人利益问题,但是对于戏剧而言,观众本身就是容易受舞台幻觉影响的旁观者,要想进一步作出公正的评估判断,就需要真正介入舞台发生的"事件"之中。《最后晚餐》结尾处的无力,就在于诗性正义的缺席。编剧放弃了"诗人裁判"的身份,无意于给出回答,而只是留下略带象征性的想象空间。这就削减了观众的能动性,没有促使观众就剧中反映出的社会问题展开进一步的讨论与思索,更没有让观众意识到他们是否可以通过行动来改变这一结局、改变社会现状。

曹禺先生《雷雨》的结尾,其实就是一种诗性正义的体现——死的死了、疯的疯了、走的走了,只有似乎最应遭遇报应的周朴园反而正常地活了下去。对比而言,《最后晚餐》这样一部极具现实意义的作品缺少了对正义的想象。在"杀"与"不杀"之间,编剧应该有自己

的明确回答。当然，这个问题不好回答，编剧的选择也情有可原。但是，当编剧把这个问题抛给观众之后，编剧与作品不应该就此退场，而是应带着观众进一步讨论艺术正义与社会正义的可能性。前述关于观众投票参与进来的设想，其实就是诗性正义的一种变形。观众通过介入这样一个家庭暴力事件来完成从艺术到现实的过渡，进而真正面对家暴、失业、自杀等社会问题，思考那些与剧中人物境遇相似的底层家庭的出路何在。通过诗性正义来构建社会正义的新内涵，才是"杀"与"不杀"这一追问的实际意义。

结　语

整体而言，《最后晚餐》称得上是一部优秀的剧作。编剧郑国炜对底层家庭生存困境的捕捉是精准而残酷的，一次看似日常的晚餐实际隐含着国雄、丽冰这对母子对黯淡生活的深深绝望，由此又揭露出家暴、失业、自杀等一系列的社会问题。编剧在设计国雄、丽冰的日常对话的同时，也是在追问制造问题的根源究竟在哪。通过不断的言说，我们可以看到一个集结赌博、家暴、出轨于一身的"混蛋父亲/丈夫"如何深深支配了国雄、丽冰的生命，如何以大他者的压抑将国雄和丽冰推向深渊，又如何激起了国雄与丽冰的反抗。但是，作为一部直指现实的戏剧，《最后晚餐》的结尾并没有处理好关于"杀"还是"不杀"的诗性正义问题。如果没有将这个已经艺术化的家庭困境重新推回到社会现实的维度，让观众真正理解并思考艺术正义与社会正义的重构路径，那么《最后晚餐》的现实性则会显得苍白无力，失去能够真正改善社会现状的能动作用。

当代影像剧场的创新与偏离

——从叶锦添版话剧《倾城之恋》的影像运用谈起

陶易赟[*]

自20世纪"导演中心制"正式确立以来,剧场中的"观演关系"就成为了戏剧理论探讨的核心话题。布莱希特提出"陌生化理论",并指出剧场应打破传统戏剧的观演局限,积极调动观众对于舞台本身及"剧场性"的思考。[1]这种理论反思在中外戏剧界引起了巨大的革新风潮。构筑新型的观演互动关系,成为了当代戏剧最重要的命题。

尤其是20世纪20年代后,多媒体技术迅猛发展,主导了人民的日常生活,媒体对剧场的渗透因此逐渐展露苗头。汉斯-蒂斯·雷曼在《后戏剧剧场》中指出"在实验剧场理论中,对媒体社会中的视听条件进行分析、反思和解构成了一件非同寻常的任务"[2]。因此近些年,国内

[*] 陶易赟,上海戏剧学院戏文系硕士生。
[1] 韦哲宇:《"沉浸式"的消费与革新:当代戏剧观演关系的批判》,《戏剧艺术》,2021年第1期。
[2] [德]汉斯-蒂斯·雷曼:《后戏剧剧场》,李亦男译,北京:北京大学出版社,2016年,第220页。

外戏剧导演纷纷开始尝试在舞台上介入影像元素，企图利用影像的时空自由度和灵活性来突破传统剧场的叙事规则，塑造一种全新的观演模式。然而，影像在被广泛运用的同时也面临着新的危机——虽然有效地拓宽了戏剧演出的可能性，但也常常因滥用或使用不当，折损舞台表演本身的美感，反而有着"炫技""刻奇"的嫌疑。

这一危机就鲜明地体现在2021年版的话剧《倾城之恋》中，导演叶锦添在演出里插入了时下流行的剧场元素"影像"，并借由这条路径极力地想还原张爱玲原作特有的苍凉氛围，但影像的滥用造成了与舞台间强烈的割裂感，使观众的入戏也因此变得格外艰难。导演虽有创新意识，却未能真正地深入演出本身，找寻"影像"这一特殊媒介与剧场之间的深层联系，这同样也是当下中国戏剧所面临的共性问题。

一、《倾城之恋》的影像运用："苍凉"的外壳

张爱玲谈起创作《倾城之恋》时的心理，自言自己写的是"那苍凉的人生的情义"。这"人生的情义"自然指的是白流苏与范柳原两个人之间不断拉扯、彼此试探的爱情，而前缀所冠以的"苍凉"则指的是整个故事的基调与氛围。在原著的结尾，张爱玲也写道：这是个"说不尽的苍凉故事"。反观整篇小说，处处都荡漾着一种挥之不去的"苍凉感"，虽通篇讲的是男女之间的暧昧情感，但张爱玲细致又华丽的文笔时刻引领着观众从表面的罗曼蒂克中脱身而出，去探寻人心间更幽深的隐秘与纠结。在这一版的演出中，叶锦添也格外注意在视觉效果上去还原原著的苍凉氛围，而他借助的最直观的手段就是"影像"。

大幕甫一拉开，灯光昏暗，帷幕遮挡下人影的影影绰绰，还有沙哑的胡琴声都立刻将观众带进了一种阴郁不明的气氛中。紧接着，帷

幕渐渐显映出黑白的影像，身着旗袍的万茜与西装革履的宋洋出现在银幕之上，而帷幕的背后也隐隐地露出两个相似的人影，舞台与黑白的影像瞬间交叠在一起，使整个舞台立即从真实可感走向了似真似幻。这段暧昧不明的双人共舞在舞台上持续了很久，影像镜头不厌其烦地在万茜和宋洋的脸上来回扫过，以此捕捉他们所有细微到几乎令人无法察觉的表情变化。沉默的氛围在其中滋长，逐渐席卷向台下的观众。

反观整个演出，出现的"影像"全都贯彻了此种缓慢又沉默的特质。导演全程采用黑白摄影，并用手持机器拍摄，导致整个影像摇摇晃晃、隐隐绰绰。黑与白形成强烈的色彩对比，加上摇晃的镜头，和演员们极少近乎于无的台词，从第一视觉上就立刻将观众引入了苍凉且冷峻的境地。

此外，导演还特地对全剧的情节进行了细致的筛选，只在白流苏、范柳原的感情出现重大转折和矛盾冲突的节点插入了影像，例如在白流苏去了香港之后，她和范柳原再度见面，两人终于按捺不住心中的情愫，互诉衷肠。导演试图用"黑白影像"来提醒观众，白、柳二人的爱情就如这暧昧不清、摇摇晃晃的影像，在反复的拉扯中滋生情意。从视觉效果上来看，叶锦添无疑是成功的，黑白影像暧昧又恍惚，恰恰契合了张爱玲原小说笔调上的"苍凉感"。

但是，这种"苍凉"却也仅仅停留于视觉效果上，当需要继续深入舞台叙事时，影像的效用似乎立马就失效了，反而与剧场产生了严重的割裂感，甚至完全偏离了原著。

张爱玲在创作谈中将《倾城之恋》形容为一个"动听的而又近人情的故事"，其实就是在说《倾城之恋》中的爱情故事是庸常且世俗的。原著中也极力展示着这种世俗性，白流苏在家庭中地位低下，处处受人白眼，不得不低头生活，寻求新的生活出路，而这个出路很明

显就是嫁给范柳原；范柳原也不是什么圣人，流连花丛，最终战乱才使他渴望安定，于是娶了白流苏。这样两个带着世俗目的的人彼此相爱，倒真不是什么风花雪月的爱情故事，甚至最后的团圆结局也带着一丝悲凉的意味。不仅是主角世俗，书中其余的配角也处处透露着世俗的一面，比如白老太太是害怕遭人诟病才对宝络的婚事格外上心……可以说，张爱玲在小说里极力地淡化白、柳二人爱情的童话色彩，反而着重去凸显爱情背后的那种互相算计、心怀鬼胎的世俗性，这才是张爱玲原著"苍凉"气氛的实质。然而，在这一版《倾城之恋》的改动中，这种世俗性却被消解得所剩无几，甚至南辕北辙地采用了大段的影像来着重凸显白、柳二人爱情萌发的全过程。[1]

例如在演出的开头，导演就播放了一段白、柳二人在相亲宴共舞的影像，暧昧摇曳的氛围随着镜头的推进不断滋长，带给观众以强烈而直观的视觉印象——这是一场美好爱情的开端，浪漫得近乎不真实。但其实原作中并未如此详细地描写二人初见的情形，反而是在白家的日常琐事上耗费了大量笔墨，其目的显然是想着重展示人际关系之间的冷漠及白流苏在白家的艰难处境，以此凸显出白、柳爱情背后的悲凉底色，而并非意图去表现一场如同偶像剧般的浪漫邂逅。在这版演出的改编下，导演却把这段世俗意味极浓的戏处理成了一段浪漫共舞的戏码，甚至完全在影像中把别的角色隐去了，仿佛白流苏和范柳原的爱情真的成了一出浪漫而纯粹的爱情童话。

由此一来，这不仅在剧情主题上完全偏离了张爱玲的本意，缩小了原著的格局——原著是透过一段男女爱情，以小见大地来描摹战争背景下的凉薄人情与复杂人性；同时也使影像的介入变得生硬刻板且

[1] 陶易赟：《废墟之中何来爱情童话》，《上海戏剧》，2021第6期。

无意义，若是影像的介入仅仅是为了展现主角两人的感情经历，直接让演员在舞台上表演不是来得更为直观吗？影像的功用仿佛完全被遮蔽了，并未对深化舞台叙事层次与意蕴起到任何实质性的帮助。

二、当代影像剧场的创新与偏离

现代戏剧理论普遍认为"在场性"是戏剧艺术最核心且本质的特征，即观众与演员同时在场，且彼此之间产生直接的精神交流，从而带来灵魂上的同频共振。[1]然而影像作为第三方媒介被插入到戏剧演出当中，不可避免地会削弱演员在戏剧表演当中的主体性，进而使戏剧的"在场性"与媒介的运用形成对立。因此，影像在剧场当中的运用就显得尤为矛盾。一方面，稍有不慎就会"喧宾夺主"，折损演出的现场魅力；从另一方面来说，若太过谨慎地使用影像，则无法发挥出影像自由而灵活的优势，真正帮助到舞台叙事。两难之下，创作者们对影像的运用往往会基于以下两方面的考虑。

一是，如何将影像自然地穿插进舞台演出之中，使之与剧场本身浑然一体，从而最大限度地降低影像对演员表演的影响。在这一版《倾城之恋》中，导演叶锦添也作出了相应的努力——他撷取了张爱玲原著小说"苍凉"的时代氛围，并试图用黑白、无声的影像来还原当时战争阴影下凉薄又阴冷的环境气息，从而与整个剧场演出形成风格调性上的统一，使观众一走进剧场就能立马融入剧情。

叶锦添对影像的此种处理方式其实与田沁鑫颇为类似，在2017年

[1] 杜翮：《影像参与：戏剧现场性的跨媒介重构》，四川师范大学2022年硕士学位论文，第14页。

的青春版《狂飙》当中，田沁鑫也同样意图采取影像来营造剧场氛围。田沁鑫自述排演《狂飙》的初衷是致敬田汉为中国戏剧与电影发展作出的历史贡献，因此全剧贯穿的主线非常明确：通过回溯田汉的生平，来回顾和讲述他这一生有关于"戏剧与电影双栖的梦"。[1]为了突出"梦"特有的空灵气氛，田沁鑫在演出中积极地利用影像的质感来给观众营造一种复古又怀旧的民国电影风格。伴随着情节展开，影像时刻充当着联结过去与现在的桥梁，既具有浓烈的复古气息，极力呈现出旧时代的视觉特征，也在流动和空灵的画面变幻中带给观众以梦幻诗意的视觉感受。《狂飙》虽运用了影像来串联全剧，却始终只是将其作为一种用来营造氛围、辅助叙事的工具，整个演出还是以演员的现场表演为主。

而在《倾城之恋》中，影像却直接取代了演员的表演，甚至成为了舞台的绝对主角。除了一开场白、柳共舞的戏码，影像作为演员表演的延伸而存在之外，在其他所有影像出现的片段里，叶锦添的做法都是让演员从舞台退场，直接将剧场上空的帷幕放下，随后为观众现场播放一段事先拍摄完成的影片。譬如白流苏与范柳原在爆发冲突后一吻定情的片段，这本应该是一场极具情感爆发力的重戏，然而在这一版的演出中，导演却还是选择放下帷幕，随之播放了一段长达两分钟的吻戏。这就导致影像彻底取代了演员的演出，单独跳出了舞台的叙事框架，和观众的割裂感也由此而生。在表演进行到一个关键节点时，突然插入的影片打断了刚准备入戏的观众，这不仅没能带来应有的美感，反而打断了观众感知演出的过程。因此，导演试图建立起来

[1] 张郢格:《田沁鑫：狂飙六十年——评青春版话剧〈狂飙〉》,《当代戏剧》,2017年第6期。

的舞台氛围自然也就随之消散了。

除了将影像自然地融入剧场之外,叶锦添在这版演出中,还试图利用影像来增加演出的叙事意蕴,这也是当今影像剧场的创作者们普遍考虑的第二个方面——如何能将自由而灵活的影像和舞台叙事进行有机的融合,突破传统的观演关系及剧场局限,从而更加凸显出剧作本身的主题意蕴。

在这方面,波兰导演陆帕就显得尤为突出与激进,他对影像的运用不再停留在"气氛渲染"的层面上,而是试图在演员的表演之外叠加影像,来对整个演出进行补充叙事。比如在《狂人日记》中,由演员饰演的狂人在屋内来回踱步,沉思着自己的遭遇。此时,他身后的屏幕就开始播放一段狂人在绍兴街头漫步的长镜头,这种漫无目的的游荡与徘徊恰好就和他当下的心境形成了完美的呼应。与此同时,导演又在幕布上放映出了一张狂人的正脸特写,苍白而失去焦距的眼睛紧紧盯着观众,嘴里不停地念叨着台词。陆帕创新性地将三个狂人并置在一个时空当中,使之完美相融。通过三位一体的情感叠加,瞬间就能让观众借由影像走进狂人的内心世界,充分感受到他内心的挣扎和力量,演出的层次和情感爆发力也就由此得到了升华。与之类似的手法还体现在《酗酒者莫非》中,陆帕将影像随时随刻地穿插进演员的表演,以此来延宕戏剧的整体节奏,仿佛刻意地在给演出制造留白的空间,迫使观众在剧场中充分地感知这种沉默而压抑的氛围。陆帕的意图十分明确,就是想让观众在这情节留白的空隙之间,得以潜入莫非真正的心灵世界,与之产生精神上的共鸣,而非仅仅简单地停留在了解剧情的层面上。

反观《倾城之恋》,导演同样采取了这一手法。慢节奏的处理几乎贯穿了全剧,不似张爱玲原著的精练短小,整个演出长达将近四小时,

许多时候，白流苏和范柳原都在舞台上无声地行动，任何一个简单的动作都被刻意地拉长，慢慢地铺展在舞台上，同时影像的插入更是加剧了此种"缓慢"之感，形成了一种延宕又沉默的剧场节奏。编剧张敞自言，想通过这种方式让观众充分地感知到张爱玲原著中那种若有似无的"旧时代的空气"，并对其产生相应的思考。

但是问题也随之而来，编剧虽然对"影像"之于剧场的创造性问题产生了一定的反思，但剧本的改编却未能辅助影像完成这一设想。正如前文所言，这一版《倾城之恋》的改编是完全背离张爱玲原作本意的，"世俗及冷漠的人性"彻底不见踪影，反而将笔触全都聚焦在了白流苏和范柳原的爱情之上。原著的深度因此被消解殆尽，只余下了爱情童话浮于表面的甜蜜和浪漫，自然也就无法为观众提供任何深入思考的空间了。这就使得"影像"的介入、故意被延宕的戏剧节奏都变成了一种故弄玄虚般的炫技，并没有对演出本身起到任何实际的效用。

总结而言，《倾城之恋》在影像运用方面虽然颇具野心，企图利用影像的自由度和时空感来打破剧场的局限，从而丰富演出的层次与意蕴，却没能真正地让影像和剧场达到神韵上的相融，影像和剧场表演仍然各自为政、貌合神离。究其根本原因，笔者认为是导演过度地依赖影像的技术特点，追求直观的视觉刺激大于对演出内容和主题的思考，因此没能沉潜入剧作本身，去获取其最重要的精神内核。

事实上，这也是当下影像剧场的创作者们所共同面临的一个问题，很多演出都仅仅将影像当成一种具有"奇观性"的异质媒介来看待，比如生硬地将影像和屏幕当作舞台景片，通过变幻莫测的画面切换来为观众制造视觉奇观，或是无意义地引入"即时摄影"，放大演员的脸部表情和细节，制造夸张、离奇的观演效果。然而少有人真正地深入

思考影像和舞台表演之间的深层联系，即在剧场这样极度封闭的场域内，影像如何真正地对舞台呈现和叙事起到正向的效果？简而言之，就是创作者们过度地追求演出的"剧场性"和"奇观性"，却忽略了戏剧艺术最本质的文学性和思想性。

三、"后戏剧"的破局与迷失

雷曼在《后戏剧剧场》一书中指出了当代西方戏剧的两种转变倾向：一是随着导演中心制的确立，文学不再成为剧场的中心；二是从演出者的单向阐述，转向为观众的自我接受和解释，从而构建了更为灵活自由的观演关系。[1]也就是说，当代戏剧开始追求一种"剧场性"的凸显，文学的霸权在此过程中已然丧失，降格到了和其他艺术媒介和手段相等的地位。在"后戏剧"思潮的影响之下，中国戏剧也悄然发生了观念上的转变，更多的戏剧创作者不再只关注到文学剧本的创作和读解，还开始在剧场里引入各种新型技术与媒介，尝试颠覆传统的演剧模式。这对于中国话剧的发展来说其实是一种良性且有益的创新。首先从精神内核来看，这表明中国的戏剧实践者们不甘囿于传统，有着非凡且大胆的创新意识，这对于中国戏剧的发展来说是尤为重要的。其次从戏剧艺术发展本身来看，"后戏剧"讲求的剧场整体性、开放性及多元性，其实是对于戏剧外沿概念的深化和拓展，有利于戏剧破出传统的"迷局"，走向更开阔的天地。

正所谓"破而后立"，破坏的根本目的还是创"新"。但反观当下的剧场实践，很多却只有"破"，而没有"立"——在剧场中引入新颖

1 丁罗男：《"后戏剧"与中国文化语境》，《戏剧艺术》，2020年第4期。

的舞台手段仅仅是为了单纯的刻奇和炫技，大肆宣告着自己的特立独行和传统之间彻底的决裂，但是手段本身对于剧场演出毫无意义，没有为观演关系带来任何具有实质价值的改变。更有甚者完全将技术手段当作剧场的主角，取代了现场表演，从而走向了另一个极端：完全地颠覆经典的文学剧本，从而去追求一种形式上的猎奇。

例如孟京辉和王翀执导的两版《茶馆》就是其中最为典型的案例，两位导演都不约而同地选择去"破坏"原著，并代之以现代语境。王翀将原剧本中的"裕泰茶馆"置换为某个高中的高一（2）班，茶馆少东家"王利发"变身成了女班长，全剧用原剧本的台词与人物讲述了一个发生在高中的校园霸凌事件，彻底消解了原剧本中家国之哀带来的悲怆感。为了匹配"校园霸凌"这一带有黑暗及暴力色彩的母题，王翀在舞台呈现上也选择以演员夸张变形的肢体表演来代替传统的语言交流。因此当观众走入剧场，看到的就不再是熟悉的《茶馆》，而是舞台上一个个离奇又夸张的肢体造型，这时时刻刻冲击着观众们的视觉神经。与之类似，孟京辉对《茶馆》的改编也采取了相似的路径。虽然他大体上仍保留了《茶馆》原剧本的故事框架和叙事脉络，但在剧场呈现上，他却选择完全颠覆传统的演剧模式，转而用一种失控和嘶吼的表演模式来代替叙事本身。巨轮转动发出的轰鸣噪声配上演员的咆哮，让整个剧场弥散着一股挥散不去的愤怒情绪。

在两位导演不遗余力地"破坏"之下，老舍原剧本里那生动入骨的笔触和对人性幽微的探查完全不见踪影，取而代之的是极致的感官冲击，这似乎就是他们预期想要达到的剧场效果。但这不禁引人发问，此种奇观式的观演体验除了视觉满足之外，究竟还给观众带来了什么？是否真正传递了"真实"呢？

事实上，王翀和孟京辉对《茶馆》的解构仅仅停留在"形式"的层面上，根本未能深入剧本的内部。孟京辉基本保留了老舍的文本结构和台词，只不过采用了更为极端的表演模式将其呈现了出来，实际并没有对文本产生自己的解读和升华。并且，演员夸张又极端的表演模式反而破坏了原著精神和思想内涵的传达，整个演出也就变得不知所云。与之相比，王翀虽然在原著的基础上调整了故事背景，力图以过去的故事来观照当下人类的生存困境。但他过于追求在演出中表达自己的现代化诉求，却忘了深入文本内部寻找能使原剧本与现代逻辑自洽的桥梁，导致观众在观看演出时，明显能感到《茶馆》中的角色关系被生硬地套用，角色行动的前后逻辑并不足以说服观众。"当简陋的戏剧形式不能架构整个框架时，形式就陷入了自身的桎梏中，并且撕裂着内容。"[1]叙事片段变得支离破碎，毁灭了原著中的含蓄表达，戏剧剧场的留白因此被彻底抹杀了。观众无法再感知老舍原剧本中宏大的历史美感，暴力、黑暗的母题与演员突兀的肢体行为甚至消耗了他们最后的耐心。"大师"在这种拉扯下没能真的获得"重生"，反而缩小了戏剧原本的格局。

　　其实这在当今的剧场实践中并非个例，在许多"先锋"捍卫者的视野下，"形式大于内容"似乎成为了后戏剧剧场必然通往的一条路径，但形式与内容之间的平衡也因此被打破，舞台手段的泛滥似乎成为了一种剧场大趋势。笔者认为这是对"后戏剧"的片面理解，甚至是误读。

　　雷曼教授在《后戏剧剧场》一书中说："剧场艺术不再把意义构作

[1] 门曼丽：《论西方剧场艺术对王翀戏剧实践的影响》，云南艺术学院2018年硕士学位论文，第8页。

当成目的，不再存在对意义构作进行综合阐释的可能性。"[1]这明确指出了后戏剧比起传统戏剧来说已不再那么强调戏剧创作的意义，但是意义的"不确定性"并不代表着没有意义，更不代表着戏剧本身就不再需要传达任何有效的信息了，理应走向价值虚无的境地。后戏剧作为一种表现当下的戏剧，其真正的价值就在于提倡用更为现代、贴合当下的视角和表现手段去审视生活本身，从而传递出真的"真实"。或许确实可以追求对于传统的突破，但这种突破绝对不是为了毁灭而毁灭，而应在继承中发展，从而求得创新。

事实上，"作为新历史条件下萌生的后现代哲学与文化思潮，对现代性既有否定、批判的一面，也有继承、发展的一面"[2]。后戏剧的"真实观"本就是与布莱希特一脉相承的。布莱希特提出的"间离"正是对戏剧剧场性的一种强调，文艺复兴之后的西方戏剧史基本可以称作为剧作家和经典文本的历史，而戏剧在"文学霸权"中逐渐成为了观众沉溺故事、享受幻觉的途径。只是，布莱希特的"间离"理论也只停留在了剧本之上，虽然已有了颠覆传统的意识，但整体而言布莱希特的创作还是无法脱离文本。后戏剧则彻底地强调"解构叙事性"，戏剧因此逐渐脱去了文学的"外衣"，但这并不意味着戏剧要将文本与剧场彻底对立起来，而是在强调需要建构一种全新的剧场文本。就如布莱希特提出"陌生化理论"的初心一样，希望能通过"间离"促使观众在剧场中产生理性反思，从而让文本的意义得到升华，而并非是要利用"间离"将文学彻底驱逐出剧场。失去了文本的剧场，只剩下空

[1] ［德］汉斯-蒂斯·雷曼：《后戏剧剧场》，李亦男译，北京：北京大学出版社2016年，第15—16页。
[2] 丁罗男：《"后戏剧"与中国文化语境》，《戏剧艺术》，2020年第4期。

洞的形式和表演,这样一来,又何谈"真实"呢?

在这方面,同为后戏剧代表作的《金龙》就作出了平衡文学性与剧场性的典型示范。作者罗兰·施梅芬妮并非哗众取宠式地刻意去消解叙事的基本法则,而是将这种碎片化、拼贴式的形式建构为本剧主题表达的一部分。全剧每时每刻存在的"间离",除了让观众穿透故事本身,进行社会反思的形式意义之外,其实还蕴含着另一重主题表达上的意蕴:那就是在如今全球一体化的大背景下,每个个体的孤独和疏离。反观剧本会发现,剧中每个角色之间几乎都不怎么形成实质性的沟通,更多的时候都是以"叙述者"的方式直接面向观众,似乎在向观众吐露着难以言说的心声。作为被迫接受故事信息的观众也得以真正地和剧中的人物产生心灵上的沟通,真正的"真实"不再停留于内容上,还在于这种看完剧后观众自发的心灵感受和共情。这样一来,作为形式存在的"间离"因此也被赋予了现实意义,而不仅仅是一种剧场技巧。

当代剧场到底如何观照现实?一直以来都为学者们所关注和讨论。自从"后戏剧剧场"的概念诞生以来,许多人都争论不休——有人认为戏剧正以更先锋的面目出现在公众视野中,当然也有人认为后戏剧消解了文本的意义——从此剧场艺术彻底走上了一条孤立主义的道路,因此后戏剧本身就是一种偏激的错误。但通过《金龙》可以发现,后戏剧在追求超越传统的新形式的同时,也可以将形式赋予诗意的美感,使观众在特殊的剧场中超越了时空、种族、地域,而凌驾于个体悲欢之上,对整个人类社会进程产生理性的反思和共鸣。在这样的示范之下,再去争论形式和文学哪个更重要似乎毫无意义了。后戏剧到底如何以新的姿态来传递真实?这仿佛才是当下真正的命题。